권력의 미학

권력의 미학

18세기 회화부터 퍼포먼스 아트까지 미술로 본 사회, 정치, 여성

The Aesthetics of Power

캐롤 던컨 지음
이혜원 · 황귀영 옮김

경당

일러두기

1. 이 책은 캐롤 던컨Carol Duncan이 쓴 『권력의 미학The Aesthetics of Power』(1993)을 번역한 것이다.
2. 맞춤법과 외래어 표기는 한글 맞춤법 규정에 따랐다. 단, 이미 굳어진 인명 등 몇 가지 외래어에 한해서는 예외로 했다.
3. 원서의 이탤릭체와 굵은 글씨는 고딕으로 표기했다.
4. []로 묶은 부분은 문장의 흐름을 매끄럽게 하거나 지시관계를 분명히 하기 위해 지은이가 삽입한 것이다.
5. 미주는 모두 원저자의 주며, 독자의 이해를 돕기 위해 넣은 옮긴이주에는 '옮긴이'라고 표시했다.

서문

이 책에 수록된 글들이 개별적으로든 한데 묶어서든 글을 쓸 당시 내가 생각했던 목적의식을 어느 정도 전달할 수 있기를 바란다. 이 글들은 20여 년에 걸친 나의 저술 활동을 대표하며, 모두가 동일한 문맥으로 쓰인 것은 아니지만 글을 쓴 목적만은 일관된 것이었다. 미술이 더 큰 역사적 경험과 통합되어있음을 보여주고자 했으며, 미술작품이 지닌 과거의 도덕적, 정치적 의미들에 개입하고 싶었다. 그리고 미술이 생산되고 해석되는 제도적 환경을 비판적으로 바라보고 싶었다.

예술작품이 역사적 문맥에 의해 고려될 때 더 쉽게 이해될 수 있다면, 미술사가의 글 또한 그럴 것이다. 이 글들을 한데 모으면서 글을 쓸 당시의 역사적 문맥에 대해 성찰하게 되었고, 그러한 성찰을 통해 이 글들을 소개하는 것이 최선이라고 생각했다.

1960년대의 대부분, 즉 이 글의 문맥이 시작되던 시기에 나는 19세기 프랑스 미술과 문화를 연구하는 박사 논문에 푹 빠져 있었던 컬럼비아 대학의 미술사학과 학생이었다. 내가 논문을 마무리하던 1968년에는 학생시위로 대학이 문을 닫았었다. 학생들의 시위는 민권운동과 베트남 반전운동에 의해 촉발된 것이었다. 컬럼비아 대학은 바로 옆에 있는 아프리카계 미국인들의 게토를 끔찍하게 대했을 뿐만 아니라 방위산업 연구에도 동참하고 있었다. 1968년의 혼란은 많은 학생의 삶에 보다 폭넓은 문제들을 안겨주었다. 특히 대학 당국이 시위하는 학생들을 상대로 경찰의 과

격한 진압을 촉발시킨 후에는 더욱 그러했다. 다른 이들과 마찬가지로 나 역시 위대한 인문학 기관이 교정 가득 번지고 있었던 교육, 민주주의, 제도적 권위, 그리고 이념의 역할에 대한 논쟁을 경찰의 곤봉으로 해결하려고 했다는 사실에 충격을 받았다. 학생들의 정당한 관심이 대학의 정치적 역할 너머의 것이라며 우리에게 교실과 도서관으로 복귀할 것을 촉구한 일부 교수들의 반응 또한 실망스러웠다. 인문학적 지식의 깊이로 명망을 얻은 학자들이 대학의 도덕적, 정치적 역할에 그렇게 자진해서 등을 돌리고 자신들이 처한 모순을 단호하게 부인한다는 사실에 혼란스러웠다. 내가 몸담고 있던 학문이 배출한 가장 성취도 높은 제자들 일부가 자신들의 사회적 역할에 대해 그처럼 아무런 준비도 되어있지 않다는 사실이 나를 몹시 불편하게 했다. 이때의 위기는 미술사에 성숙한 자기비판의 전통이 현저하게 부족하다는 점을 그 어느 때보다 분명하게 드러냈다. 학문 자체의 사회적 가치와 그 가치가 학문적 실천과 어떻게 연결되는지 명확하게 설명할 수 있는 전통 말이다.

결국 교정은 잠잠해졌고 평소 업무가 재개되기는 했으나 위기가 제기한 질문들은 사라지지 않았다. 반대로 그 질문들은 시간이 지날수록 강력해졌다. 새로운 여성주의 물결, 즉 대학 내 다양한 분야에서 여성들을 불러 모으는 물결이 등장하여 그러한 질문들을 더욱 날카롭고 복잡하게 만들며 새로운 국면을 열었고 우리는 개인적인 시급성을 느끼며 이를 추구했다.

60년대 후반에서 70년대 초반에 걸쳐 대학 안팎에서 다른 사람들, 여성과 남성, 학생들과 예술가들, 학자들과 다른 전문가들도 비슷한 관심사를 가지고 있었다. 공부 모임, 논설 그룹, 의식 고양 단체, 급진적 이익단체, 좌파 행동주의 단체가 생겨나던 시기였다. 교육자가 될 예정이었던 우리들이 평생 이어가게 될 학

생-선생 간의 역할에 대해 비판적으로 생각하게 된 시기기도 하다. 그러나 무엇보다 우리 스스로 만들어나갈 수 있다고 믿는, 더 커다란 역사의 일부로 느낀 시기였다. 수많은 사람이 가능성, 변화하는 제도뿐만 아니라 변화하는 가치와 사회적인 태도로 가득한 순간을 살고 있다는 느낌을 공유했다. 사회적으로 변화의 가능성을 감지하고 그것을 이끌어내기 위해 작업하는 예술가와 지식인뿐만 아니라 조직 위원이나 노동조합원들까지, 희미하게라도 다른 상황, 다른 사람들과 연결되었다는 느낌을 가질 수 있었다. 당시 빈번하게 감지할 수 있었던 것은 일종의 급진적 민주주의였고, 그 주제는 흔히 힘 기르기, 즉 가난한 사람들, 여성, 아프리카계 미국인, 다른 소수자 등 많은 사람들의 힘을 기르는 것이었다. 우리 학자들이 글을 쓰고 가르치는 공간이 더 큰 세상과 소통하고 있다고 믿는 것은 어렵지 않았다. 스스로의 가치를 재고하며 더 나은, 더 인간적인 노선들을 따라 스스로를 새롭게 만들 진정한 기회가 주어진 세상이었다. 따라서 과거를 재고하고 그것을 어떻게 현재에 활용할 수 있는지 고려하는 일은 더욱더 시급해졌다. 사회-문화적 사물들을 정교하게 바라보는 미술사라는 분야가 이 폭넓은 비판의 과정에 기여할 부분이 많아 보였다. 새로운 생각에 스스로를 열고, 학문적, 제도적 경계를 가로지를 수만 있다면 말이다.

이러한 관심사에서 60년대 말과 70년대의 아카데미 미술사보다 더 동떨어진 것은 없어 보였다. 미술사라는 학문은 주로 작품을 감정하거나 예술적 천재를 찬미하는 데 빠져 있었기 때문이다. 가장 가치 있다고 생각된 연구는 (대부분 형식적) 독창성이 나타난 예들을 기록하는 데 치중했다. 일반적인 학문적 과제는 이런저런 대가들이 천재성을 발휘하기 위해 극복해야 했던 난관의 세세한 면들, 그의 스타일이 동시대 혹은 종전의 거장들과 어

떻게 다른지, 그의 독특한 정신세계나 양식적인 특징을 증명하기 등 작가들에 대한 자료와 발전 과정을 추적하는 것이 주였다. 이 모든 과제에 문화사적 측면을 도입하는 것이 전적으로 받아들여졌다. 그러나 사회, 정치적인 면 또는 경제사를 너무 많이 다루거나, 미술을 지나치게 역사적인 영향에 대한 반응으로 보거나, 미술 자체를 사회적 또는 정치적인 전략으로 여기면 주류 미술사에서 주변화될 위험이 다분했고, 경력에도 해가 될 수 있었다. 너무 많은 잘못된 종류의 역사는 심지어 '사회사가'라는 달갑지 않은 평판을 얻게 할 수도 있었다. 이는 이 분야가 아주 효과적으로 자기검열을 하면서 (통상 학문이 그렇듯이) '미술'과 '사회'의 경계를 유지하기 위해 특별히 신경 써야 한다는 말이다. 이 경계의 미술 쪽 측면은 자유와 가치 영역에 속한 것, 즉 인문학적 연구의 적절한 대상이며, 다른 쪽은 비개인적, 역사적 힘에 의해 작동되는 것으로 사회과학에 맡기는 게 최선이라고 여겼다.

그러나 약간의 학문적 대안들이 등장하기 시작했다. 은퇴 직전이었으나 60년대에 아직 컬럼비아 대학에서 강의를 하고 있던 메이어 샤피로 Meyer Schapiro가 한 예다. 나로서도 운이 좋았던 다른 예는 당시 막 경력을 쌓기 시작하며 1968년 컬럼비아 대학에 방문교수로 왔던 린다 노클린 Linda Nochlin이다. 샤피로의 강의는 (나는 인상주의에 관한 것들을 들었다) 미술사라는 학문을 정치적, 철학적, 이데올로기적으로 해석할 수 있는 가능성을 열어주었고, 이에 대한 풍부하고 다양한 증거들도 제시해주었다. 파리라는 도시의 사회 심리에서 회화의 표면 구조까지 모든 것을 포함하는 증거들 말이다. 노클린 역시 미술사의 관행적인 편협함을 넘어 지성사의 범주를 고집하며 이 학문의 정치적, 이데올로기적 중요성을 주장했다. 게다가 미술사 밖에는 레이먼드 윌리엄스 Raymond Williams, 시몬 드 보부아르 Simone de Beauvoir, (점점 영문본이 많아진) 프랑크푸르트학파의 저

작을 포함한 영어, 불어, 독일어로 된 전통 있는 비판적인 문화 분석 자료 또한 풍부했다. 나는 이들과 그 밖의 다른 비판적인 저술가들로부터 비평적인 저술가이자 선생이 되려고 했던 나의 계획에 대한 막연한 정신적 지지는 물론 정치적으로 시급하다고 느낀 사안들(모성, 가부장제, 미술에서 성적인 권력 게임으로의 여성 나체 등)에 틀을 적용할 수 있는 이론적인 도구들을 찾으려고 했다.

내가 『자본론 *Das Kapital*』을 읽게 된 것은 다른 사람들이 나를 마르크스주의자라고 부르기 시작했을 때다. 마르크스의 저술이 지닌 철학적인 깊이와 풍부함은 정말이지 놀라운 것이었다. 물론 내가 이 뛰어난 자본주의에 대한 분석에서 미술사적 실천을 위한 청사진을 뽑아내려고 했던 것은 아니다. 일관되게 지식과 역사에 대한 모든 것을 아우르고자 하는 마르크스주의-페미니즘 이론 일반은 고사하고 말이다. 그럼에도 불구하고 마르크스와 마르크스주의 전통에 대한 독서는 (진일보해가는 여성주의 전통과 더불어) 관행적인 미술사로부터 등을 돌리는 데 도움이 되었다. 이러한 독서가 충돌하는 이해관계, 계층뿐만 아니라 성별에 따른 복잡한 사회관계, 변화하는 이데올로기적 요구에 따라 변화하는 미술의 용도라는 관점으로 세상을 바라볼 수 있게 해주었다. 역사적 경험에 대한 중립적이거나 차분한 성찰이 아니라 역사적 행위의 일환으로서의 미술 말이다. 마르크스주의와 페미니즘은 무엇보다도 사물들 사이의 연관성과 주관적으로 경험하는 역사, 그것을 포함하는 객관적이고도 사회적인 세계의 역사 사이의 연관성을 역설했다. 나는 이러한 생각들을 모든 자료로 충분히 설명할 수 있고, 모든 상황에 완전하게 적용할 수 있는 하나의 완결되고 권위 있는 이론 체계로 만들고자 한 적은 없다. 내 이론적 도구들은 아주 세밀하거나 충분히 연구된 것도 아니다. 그러나 때로는 무딘 도구가 최상의 도구일 수 있다. 특히 '객관성' 혹은 '학문' 심

지어는 '이론'이라는 이름으로 그 자체가 지닌 도덕적, 이념적 함의에 대해서는 무지한 편견이라는 단단한 벽 같은 것을 마주했을 때는 말이다.

나는 이 책에 실린 글들을 다양한 문맥과 독자를 염두에 두고 썼다. 「추락한 아버지」, 앵그르의 〈루이 13세의 서약〉에 대한 글은 학계 동료들을 향해 쓴 학술적인 글처럼 보일 것이다. 다른 경우에는 작가들과 비평가들에게 말하고자 했으며(「위대함이 위티스 시리얼 상자일 때」), 때로는 비전문가와 학계 밖의 사람들을 염두에 두고 썼다(「누가 미술계를 지배하는가?」와 「군인의 눈으로」).

이 모든 범주를 관통하는 것은 내 관심사를 여성이자 여성주의자로 규정하고자 한 압박감이었고, 그 압박감은 때에 따라 더 강해지기도 했다. 그러나 어떠한 맥락이든 내 글에 담긴 생각들이 항상 학생들(대학원생이든 관심 있는 학부생이든 여성이든 남성이든)에게 쉽게 이해되기를 바랐다. 지금도 이 글의 독자가 자신의 도덕적, 정치적 가치와 '예술' 가치, 직업적인 정체성과 성별화된 주체로의 정체성이 서로 대립하는 장에 스스로를 위치시킬 수 있게 되기를 희망한다.

지금까지 나는 내 관심사를 70년대에 속한 더 넓은 전망에 뿌리를 두고 말했다. 나로서는 80년대에 관해 이야기하는 것이 더 어렵다. 70년대가 끝났을 때, 즉 정치적 희망을 지속시키기 어려워졌을 때 저술가로서 내 연구에 대한 확신도 줄어들었다. 물론 미술비평에 관심을 갖는 학문적 풍토가 부상하며 상충하는 의견들을 위한 피난처라는 대학의 전통적인 역할은 그 어느 때보다 중요해졌다. 20년 전에는 누군가를 극단적인 것으로 주변화했던 관심사들이 오늘날에는 학계 담론의 상식이 되었고, 그러한 관심사에 대한 학자들의 논의에는 정교함과 이론적 정확성이 더해졌다. 이러한 의미에서 상황은 나아졌다고 볼 수 있다. 하지만 다

른 것들은 더 악화되었다. 정치적으로 안 좋은 시기였다. 학자들은 고사하고 모두가 자신들의 직접적인 노동 생활 범위 밖의 어떤 것과도 연결되어있다고 느끼기가 어려워졌다. 오늘날의 학계는 가치 비판에는 더 열려 있지만, 하나의 공동체로서 학계 자체로는 더 폐쇄적이고, 스스로의 언어에만 특화되어있으며, 일자리와 홍보, 재단 기금, 그리고 그 밖의 성공과 지위의 가시적인 징표를 향한 경쟁에 의해 움직인다. 당시의 정치적인 비관주의를 생각하면 당연한 일이지만 학계는 그 어느 때보다 스스로의 사회적 실천을 놓고 고민할 만한 능력이 부족했고, 그럴 의지도 박약했다. 60년대와 70년대를 살고 생각하면서 그 시기의 정치적인 신념과 열정을 경험한 것이 나에게는 행운이었다. 더욱 어려운 시기인 지금에 와서 그 당시 많은 사람을 움직이게 했던 사회적 이상들을 부정하려는 것은 아니다. 다만 우리 분야가 학문적 이해의 경계와 장벽 너머로 도달할 수 있는 언어로 스스로의 도덕적 쓰임새를 살아있게 만들 수 있기를 바랄 뿐이다.

나는 이 글을 세 개의 파트로 분류했다. 좀 더 역사적인 성격의 논문들(모두 18세기와 19세기 프랑스 미술을 다룬다), 여성 이미지와 여성주의 사안과 관련된 논문과 비평문, 그리고 미술이 보이고, 거래되고, 교육되는 제도적인 구성과 관련된 에세이와 비판적 글들이다. 추가적으로 허구보다 더 이상한 이야기로 소개될 필요가 있는 셰릴 번스타인 현상을 다루는 데 한 파트를 더 할애했다.

뉴욕시에서
1992년 4월

한국어판 서문

1992년에 쓴 이 책의 초판 서문에서 밝혔듯이 저술가이자 미술
사학자로서 나의 연구는 1960년대와 70년대의 진보적인 운동, 즉
민권운동 및 평화운동, 페미니즘의 부활, 동성애 인권운동의 시작
이라는 맥락에서 전개되었다. 이러한 움직임들은 문화적, 사회적,
정치적 힘이 역동적이고 상호적인 전체를 구성한다는 것을 가르
쳐주었다. 이 글들을 쓰면서 나는 미술작품을 단지 이러한 상호
작용이 일어나는 장소로서뿐만 아니라 그 구성요소로서 탐구하
고자 하였다.

1970년대 초반에 시작된 이 글들을 쓰는 동안 미술사와 비평,
좌파와 페미니즘의 조합이 북미와 서유럽의 미술계와 학계 밖에
서 관심을 받을 수 있을 것이라고는 생각하지 못했다. 당시 그게
사실이었든 아니든 지금은 확실히 관심이 생긴 것 같다. 우리는 세
계화되었다. 미국에 사는 우리는 한국 영화를 보고, 한국 음악을
듣고, 한국 미술을 본다. 이제 이혜원과 황귀영 덕분에 이 글들이
한국 미술문화 담론의 일부가 되어 기쁘고 영광스럽게 생각한다.

The Aesthetics
of Power

CONTENTS

어머니, 아버지 그리고 군주

1. 18세기 프랑스 미술의 행복한 어머니와
그 외 새로운 생각들*

18세기 후반, 프랑스의 예술가와 작가들은 대중에게는 아직 새롭
게 느껴지는 미덕과 매력을 지닌 일군의 인물들에 열광하게 되
었다. 행복하거나 좋은 어머니 그리고 다정한 아버지 모습을 한
이 캐릭터들은 1765년 살롱에서 가장 인기 있는 작품 중 하나였
던 그뢰즈^{Jean-Baptiste Greuze}의 〈사랑하는 어머니^{The Beloved Mother}〉에서 매우
발전된 형태로 등장한다. 20세기 관객이 보기에 그뢰즈의 그림은
프랑스와 네덜란드의 초기 풍속화와 가족 초상화뿐만 아니라 성
가족화를 생각나게 하는 특징들을 많이 가지고 있다. 하지만 당
대의 프랑스인들에게 그뢰즈는 또 다른 신선하고 새로운 이야기
를 하고 있었다. 디드로^{Denis Diderot}가 지치지도 않고 반복적으로 말
한 것처럼 그뢰즈의 초상화는 단지 눈을 즐겁게 할 뿐만 아니라
당대의 중요한 도덕적 의제를 말하고 있었기 때문이다. 실제로
〈사랑하는 어머니〉는 형식 그 자체가 메시지에 대한 강한 신호를
보낸다. 포즈를 취한 인물들, 극적인 빛과 그림자, 분주하게 무리
지어 있는 사람들과 휘장이 우리에게 한 편의 드라마를 선사한
다. 무엇이 이렇게 흥미로운 양식을 만들어내고, 무엇이 보는 이
들에게 그러한 감정을 불어넣었을까? 한 농부가 집에 들어서며

* 이 글은 *The Art Bulletin* LV (December 1973), pp. 570~583에 처음 발표되었으며,
Feminism and Art History: Questioning the Litany, ed. Norma Broude and Mary Garrard (New
York, Harper and Row, 1982), pp. 200~219에 게재되었다. The College Art Association의
허가로 여기에 다시 싣는다.

자신의 아내와 여섯 명의 자식을 바라보는 평범한 사건을 재현한, 즉 한 가족을 그렸다는 사실 그 이상도 이하도 아닌데 말이다. 그러나 이 작품의 내용은 1765년에는 절대 평범할 수 없는 것이었다.

　어머니와 아버지, 그들의 자녀는 세속적인 미술에서는 전혀 새롭지 않은 소재였다. 단순한 가정생활의 평화나 매력을 묘사하는 장면 역시 새로운 것이 아니었다. 1740년경에 그려진 샤르댕 Jean-Baptiste Chardin의 〈식사기도 Saying Grace〉가 그러한 장면을 담고 있다. 그뢰즈의 인물들에게서 보이는 고도로 정밀한 자연주의적 묘사와 비교하면 이 그림의 어머니와 자식들은 마치 인형처럼 앙증맞다. 이 평범한 주제는 새로운 것이 아니며, 그 누구에게도 특별히 중요하다고 느껴지지 않는다. 샤르댕에게 명성을 안겨주었던 것은 그가 **무엇을** 그렸는지가 아니라, **어떻게** 그렸는지다. 샤르댕은

1.1 장-바티스트 그뢰즈 〈사랑하는 어머니〉, 1765, 드 라보르드 컬렉션 (사진: 『가제트 데 보자르 Gazette des Beaux-Arts』, LVI, 1960)

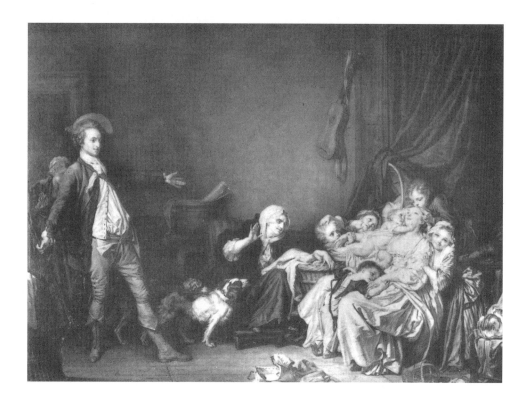

그가 전달하고자 한 생각들 때문이 아니라 색채와 빛의 효과를 다루는 노련함, 사실적인 분위기를 전달하는 능력, 양감과 공백의 능숙한 균형감으로 유명해졌다. 샤르댕은 거장으로 인정받았지만 매우 제한적인 개념들 외에 다른 것은 찾으려고 하지 않는 풍속화 영역에서만 그러했다.[1]

다른 한편으로 18세기는 그뢰즈를 도덕주의자, 즉 인간 본성과 행동에 대한 뛰어난 관찰자로 인식했다. 그의 작업에 대해 디드로는 "우리의 감정을 건드리고, 우리를 지도하고 향상시켜주며, 우리를 도덕적인 행동으로 이끄는 극적인 시"라고 했다.[2] 〈식사기도〉와 〈사랑하는 어머니〉의 차이는 디드로의 판단이 사실임

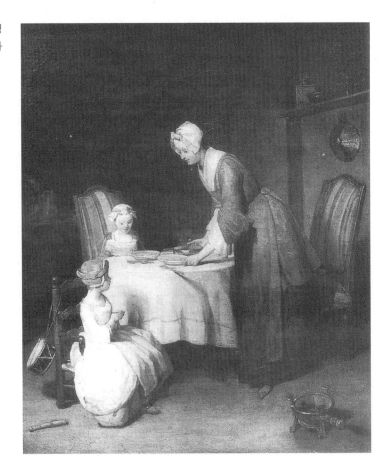

1.2 장-바티스트 샤르댕 〈식사기도〉, 1740년경, 파리, 루브르 박물관

을 보여준다. 〈식사기도〉가 가정에서의 삶은 즐거운 것이라는 가정을 기반으로 한 것이라면 〈사랑하는 어머니〉는 그것이 더없이 행복한 것이라고 단호하게 말한다. 이 그림은 가족관계에 있어 감정 그 자체, 즉 (그뢰즈가 생각한 것처럼) 남편과 아버지가 된 것의 기쁨 그리고 남편과 여섯 자식에게 지극히 사랑받는 어머니가 된 달콤한 만족감을 확대경을 들이댄 것처럼 세부적으로 탐구하고 있다. 심지어 할머니와 개들까지도 가족 간의 애정 어린 모습에 눈에 띄게 동요하고 있는 듯 보인다. 여기서 새로운 것은 어머니와 아버지가 단지 어머니와 아버지, 남편과 아내라는 것 자체를 의식하며 행복감에 도취되어 있다는 점이다. 신이나 성인, 혹은 왕의 부모도 아닌 이 부모는 새로운 사상의 전형이다. 즉, 더없이 행복한 혼인관계 속에 있는 오로지 평범한 어머니, 아버지다.[3] 따라서 디드로는 이 그림에 대해 "감정과 지각을 가진 모든 남자에게 '가족을 평안하게 유지하라… [아내에게] 최대한 [자식]을 많이 갖게 해주고… 가정에서 행복하다고 확실히 느끼게 하라'"[4]라고 말한다고 썼다.

1.3 장-오노레 프라고나르, 〈귀가〉, 1770년대, 파리, 개인 소장 (사진: G. 와일드엔슈타인, 프라고나르)

그뢰즈보다 더 나아가 프라고나르Jean-Honoré Fragonard는 행복한 가족이라는 이상에 자신의 예술을 바쳤다.[5] 〈귀가The Return Home〉에서 프라고나르는 결혼 생활의 따뜻함과 친밀함에 대해 시사한다. 황금색으로 빛나는 불빛에 흠뻑 젖은 아버지와 어머니, 그리고 아기는 조화로운 하나의 단위로 구성되어 묶여 있다. 아버지와 아이의 유대를 매개하는 존재로서 어머니의 위치뿐만 아니라 서로의 눈을 사랑스럽게 바라보며 부드럽게 손을 잡은 부모의 특별한 친밀함을 강조한 배치다. 이 그림은 여러 면에서 전통적인 성가족화와 유사하지만, 성적인 만족감을 강하게 암시한다는 점에 있어 매우 다르다.[6]

1.4 장-미셸 모로를 따라 그린 〈모성의 기쁨〉, 1777, 파리, 국립도서관

모성과 성적 만족감을 연결하는 것은 18세기 이미지에서 빈번하게 나타났다. 1766년에 시인 안드레 사바티에André Sabatier는 어머니에게 바치는 시를 출판했는데 거기서 그는 "자신의 정열의 징표인 아기를 흔드는 부드럽고 질투심 어린 어머니… 큐피드를 유혹하고 애무한 것은 비너스다"[7]라고 기술한다. 동일한 발상이 장-미셸 모로Jean-Michel Moreau의 위트 있는 동판화 작품 〈모성의 기쁨The Delights of Motherhood〉에 생동감을 불어넣는다. 사랑스러운 만남이 이루어지는 전통적인 무대인 신록의 공원에서 남편과 아내가 비너스와 큐피드 상 아래에서 아이와 놀고 있고, 아이는 자신의 위에 있는 조각상처럼 마음을 끄는 대상을 향해 손을 뻗는다. 하지만 머리 위의 비너스를 흉내 내고 있는 것은 어머니가 아니라 아버지다. 프라고나르보다 더 유희적이고 농담조기는 하지만 이 동판화 역시 결혼을 성적 본능과 안정과 질서를 향한 사회적 요구를 충족시키는 상태로 묘사한다.[8] 그뢰즈의 회화 역시 덜 명시적이기는 하지만 같은 메시지를 전한다. 디드로는 어머니만 그린 이 그림의 스케치에 불편할 정도로 에로틱하다는 인상을 받았다. 그가 "모성의 장식품"이라고 부른 아이들이 없는 상태에서 그녀의 미소는 육감적이고, 나른하게 노출된 몸은 음란해 보인다고 했다.[9]

이처럼 행복한 가족과 만족해하는 어머니의 이미지에 투영된 것은 18세기의 사회적인 현실도 심지어는 보편적으로 받아들여진 이상도 아니다. 그보다는 오랫동안 형성된 태도와 관습들에 도전하는 새로운 개념의 가족을 표현한다.[10] 전통적으로 '가족'은 토지 소유권, 재산, 특권을 이어가는 후손들의 '계보'를 의미했다. 결혼은 왕족이든 부유한 소작농이든 가족 수장 간의 협상에 의해 체결되는 법적 계약이었지 신랑 신부 간의 계약이 아니었다.

이 계약서는 각 집안이 새 신부와 그 남편에게 물려줄 것들의 항목을 세세하게 나열한다. 아무런 지위가 없는 최하층민들의 결혼은 법적인 것이 아니었다. 유산계급 중에서도 결혼한 사람은 많지 않았으며, 결혼한 이들도 배우자의 선택에 관해 상의를 거치는 경우는 극히 드물었다. 결혼은 보통 유일한 상속자인 장남에게만 기대하는 것이었고, 부모는 장남에게만 모든 관심을 쏟아부으며 자랑스럽게 여겼다. 딸의 결혼은 지참금이 필요하거나 남자 상속자가 없는 경우, 혹은 아버지가 생각하기에 가족을 위한 연맹이라고 판단될 때에만 주선되었다.

식구가 직계가족에 한정되는 경우는 드물었다. 귀족의 저택에서 부유한 소작농이나 장인의 주택까지, 주거지에는 아버지 혹은 법적인 남성 수장의 권력과 비호하에 있는 결혼하지 않은 친척, 견습생, 종, 하인들로 가득했다. 이렇듯 분주하고 북적거리는 집안이라는 사회에서 인간관계는 주로 가계의 위계질서 속에서 친척들의 서열이나 지위에 의해 결정되었다. 예절 규범이 모든 지위의 개인행동을 이끌었다. 남편과 아내의 관계, 부모와 자식 간의 관계도 예외는 아니었다. 훗날의 관점으로 보면, 이 관계들은 확실히 차갑고 거리감이 있다. 하지만 사람들은 일반적으로 혼인관계와 부모와의 관계에 있어 정서적으로 많은 것을 기대하지 않았다. 아버지와 남편은 권위를 상징했지 동반자를 상징하는 것이 아니었다. 특히 부모의 권위가 절대적인 부르주아와 소작농 집안에서 아버지는 엄격한 인물이었다. 그는 아내 ─ 그리고 그녀의 재산 ─ 를 다스리고, 완전한 합법적 규제를 통해 자녀들의 운명을 결정했다. 전통적으로 사랑과 애정이 아닌 존경과 복종이 그가 응당 받아야 할 것이었다.

결혼이 개인의 행복을 위한 수단으로 생각되는 경우는 거의 없었다. 대신 결혼의 목적은 삶과 가족 집단의 정체성과 재산을

영속시키기 위한 것이었다. 결혼한 커플이 때로 다정한 관계로,
어느 정도는 동반자 관계로 발전하지 않았다는 말은 아니다. 가
족은 구성원 간의 강력한 유대를 만들어냈다. 앙투안 르 냉Antoine
Le Nain이 그린 17세기의 집단 초상화 〈어느 실내의 초상Portraits in an
Interior〉은 명랑해 보이는 가족들을 그리고 있다. 하지만 이 그림은
프라고나르의 〈귀가〉처럼 근대적 핵가족이 아닌 오래된 가정을
그린 초상화다. 오른쪽에 앉아있는 사람은 늙은 아버지와 그의
아내며, 그 위에는 결혼하지 않은 딸 혹은 친인척 여성이 서 있다.
왼쪽에는 다음 세대 가족의 수장이 될 아들(또는 사위)과 그의 아
내 그리고 아이들이 서 있다. 이들 곁에는 견습생이거나 하인으
로 이 부유한 부르주아 가정의 구성원이 된 피리를 불고 있는 어
린 소년이 앉아있다. 이 그림에 목소리가 있다면, 그것은 자기의

1.5 앙투안 르 냉, 〈어느
실내의 초상〉, 1649, 파리,
루브르 박물관

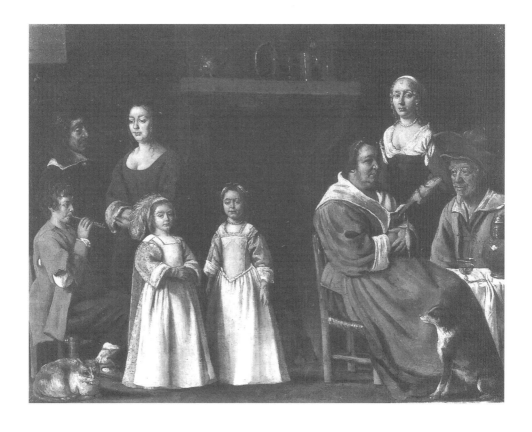

뜻이 곧 그 집단의 뜻인 아버지의 목소리뿐이다. 이 그림은 가족의 자부심과 충성심, 번영과 정리된 상속에 대해 말하고 있다. 또한 존경심과 사랑이 담긴 아내의 이야기로 보이기도 한다. 하지만 그림을 주문한 사람도 그린 사람도 그들에게는 통용되지 않았던 개념인 개인의 행복이나 혼인관계에 의한 애정을 시사하려 하지 않았다. 그렇다고는 해도 이 작품은 결혼과 가족 사회에서 의식적이고 긍정적인 가치를 발견하고 있다는 점에서 17세기의 진보적인 부르주아 계층의 이상을 표현하고 있다.[11]

17세기와 18세기에 널리 퍼져 있던 결혼관계에 대한 시각은 부정적이었다.[12] 남편이라는 인물은 흔히 농담과 조롱거리였고, 아내는 대체로 기만적이고, 교활하고, 제멋대로라고 인식되었다. 부정한 아내를 둔 남편과 바람을 피운 그의 아내가 이야기와 판화들의 상투적 소재였다. 부자들 사이에서 독신은 흔히 선택이었다. 도덕주의자들이 강요된 결혼, 혹은 계약 결혼을 점점 더 비난하던 18세기 후반에도 부모들은 사랑에 기반한 결혼을 끊임없이 반대했고, 자녀 개인의 감정적, 성적 요구와는 상관없이 가족의 이익을 증진시킬 수 있는 전통적이고 '합리적인' 결혼 상대를 계속해서 주선했다. 자녀의 짝을 고를 수 있는 부모의 권한이 무시되는 경우는 거의 없었다. 유산을 포기하는 위험을 감수하고 커플들이 눈이 맞아 달아나는 경우도 있었지만 보다 대중적인 — 그리고 받아들여지는 — 대안은 간통이었다. 특히 도시에서, 부자들 사이에서 여성들은 자신들에게 강요된 평생의 서약을 깨트리는 것에 대해 양심의 가책을 느끼지 않았다. 똑같은 짓을 하는 그들의 남편 역시 불평할 이유도 의향도 없었다. 부유층 여성에게 결혼은 사실상 독립을 의미했다. 남편에게 자식 한둘을 안겨주고 나면 자신의 즐거움을 추구할 충분한 여유가 생겼다. 소위 말하는 사생아가 사회 모든 계층에서 태어났고 흔히 인정되

었다.

사회 통념에서 어긋난 사랑은 18세기 프랑스 미술에서 공개적으로 찬미되었는데, 혼인관계에 있는 사랑의 기쁨을 묘사했던 동일한 작가들이 그리는 경우가 빈번했다. 사실 18세기 후반에 난봉꾼과 도덕적 인물은 모두 눈에 띄게 ― 그리고 동일하게 ― 인기가 올라갔다.[13] 1771년에 동판으로 제작된 보두앵 Pierre Antoine Baudouin 의 〈철없는 아내 The Indiscreet Wife〉, 1780년대에 더 소박한 형식으로 제작된 루이 레오폴드 부알리 Louis-Léopold Boilly 의 〈좋아하는 연인 The Favored Lover〉은 금지된 쾌락을 추구하고 즐기는 연애 장면을 보여주는 전형적인 예다. 이러한 장면들에 흔히 보이는 매력 넘치는 간통하는 여성과 몸종들은 판화상들의 노점과 가게에서 행복한 어머니와 사랑스러운 아내 그림에 자리를 빼앗기지 않았다. 이 두 종류의 장면이 제시하는 개인의 행복에 관한 상반된 시각에는 적어도 한 가지 공통점이 있었다. 둘 다 직접적이든 간접적

1.6 루이 레오폴드 부알리의 〈좋아하는 연인〉을 본 떠 알렉상드르 샤포니에 Alexandre Chaponnier 가 새긴 동판화, 1780년경, 파리, 국립도서관

이든 잘해야 개인의 욕구를 무시하고, 최악의 경우 그 욕구를 좌절시키는 18세기의 관습적인 결혼에 반대하고 있다는 것이다.[14]

가족의 새로운 이상은 아이와 양육에 대한 통념에도 도전했다. 유아기와 유년기를 멋지고 중요한 삶의 단계라고 보는 현대적인 시각은 18세기에는 아직 새로운 것, 즉 계몽주의의 발견물일 뿐이었다.[15] 어린아이를 때로는 엄격한 통제가 필요한 탐욕적이고 제멋대로인 인간으로 보고, 때로는 결함이 있는 어른, 혹은 내키는 대로 응석을 받아주거나 무시할 수 있는 작고 귀여운 애완동물로 보는 구식 사고방식의 흔적들을 극복해야만 했다. 아기들과 아주 어린 아이들은 적대감까지는 아니더라도 여전히 상당한 무관심의 대상이었다. 18세기에는 아기를 보살피고 돌보는 일은 여성과 남성 모두가 사람을 쇠약하게 만드는 일, 불쾌하고 거친 일로 취급했다. 상속자가 태어나는 것은 어머니에게 영광을 안겨주는 일이지만, 아기의 욕구를 달래주고, 교육시키는 것은 주로 하인의 일이었다. 조금이라도 재산이 있는 프랑스 가족은 관습적으로 자신들의 아기를 보통 천하게 여겨지는 소작농 유모에게 약 4년 동안 맡겼다.[16] 아이는 네 살이 될 무렵 처음으로 자신의 집으로 돌아갔고, 흔히 무관심하게 받아들여졌다. 일곱 살이 되면 어른 옷을 입고 — 소년일 경우 — 학교에 가거나 견습생이 된다. 아이들은 자기 부모가 누구인지조차 거의 모른 채 자랄 수도 있었다. 이러한 태도와 관습은 세기말에도 여전히 만연해 있었고 이에 루소 Jean-Jacques Rousseau 의 추종자 베르나르댕 드 생피에르 Bernardin de Saint-Pierre 는 분노에 차서 다음과 같이 말했다.

만약 우리 아버지들이 자녀를 때린다면, 자녀를 사랑하지 않기 때문이다. 그들이 세상에 나오자마자 멀리 유모에게 보내 키운다면, 그들을 사랑하지 않기 때문이다. 기숙학교와 대학에서 조금 크자

마자 그들의 위치를 정한다면, 그들을 사랑하지 않기 때문이다. 자식들 삶의 모든 중요한 순간에 떨어져 있었다면, 그것은 분명히 그들을 상속자로 간주하기 때문일 것이다.[17]

권위주의자든 자유주의자든 이러한 전통적인 가족관계는 18세기에 점점 더 무정하고, 부도덕하고, 자연의 법칙을 거스르는 것이라고 여겨졌다. 세기가 흐르고 계몽주의의 영향을 받은 부르주아 계층과 그에 이어 귀족들이 가족의 새로운 이상을 받아들이면서 종전의 방식은 점점 더 거부당하고 공격받았다. 어린 시절 가정에서 느꼈던 냉담함을 기억하는 많은 부모들은 자식들과 더 애정 어린 관계를 형성했고, 아이들을 더 오래 집에 데리고 있었으며, 사이좋게 지낼 결혼 상대를 찾아주기 위해 애썼다. 최소한 2세기에 달하는 조롱 끝에 결혼은 상당한 인기를 구가하게 되었다.[18] 뷔퐁Comte de Buffon, 홀바흐Paul Heinrich Dietrich von Holbach, 루소, 백과전서파 같은 18세기의 계몽 사상가들은 거의 만장일치 수준으로 결혼을 가장 행복하고, 가장 문명화되고, 가장 자연스러운 상태로 사회와 개인의 욕구를 만족시키고 달래줄 수 있는 제도로 보았다. 이들은 일반적으로 혼인관계에 있어 남편이 최종 권위를 가져야 한다는 데는 동의했으나 상호 동의에 의한 관계만이 제대로 작동할 수 있다고 믿었다. 따라서 그들이 결혼을 찬양할수록 자녀를 행복하지 않은 결혼으로 몰아가거나 딸에게 지참금을 주지 않으려고 수녀원에 집어넣는 탐욕적인 아버지의 폭정은 공격받았다. 그들은 행복에 대한 개인의 권리에 반하는 가족의 물질적 이익을 반대했다.[19] 하지만 그들이 가장 크게 분노한 것은 모든 계층에서 어린아이들을 대하는 무관심과 혹독함이었다.

18세기 프랑스의 철학자, 의사, 교육자들은 당시의 통념과 관행을 급진적으로 뒤엎는 육아와 교육 개념을 발전시켰다. 로크John

Locke와 영국 철학자들에게 깊이 영향받은 그들은 어른의 도덕적, 심리적 상태는 전부 다는 아니더라도 대부분 어린 시절의 환경에 의해 형성된다고 주장했다.[20] 페넬롱 François Fénelon, 뷔퐁, 루소와 다른 프랑스 사상가들은 유년기와 성인기가 본질적으로 다르다는 생각을 보급했다. 그들은 어린아이들은 판단력이 없기 때문에 규율과 제한과 처벌이 실제로 아이들에게 해가 될 수 있다고 설명했다. 좋은 교육은 오히려 어린이의 천성과 그들의 마음이 작동하는 방식에 대한 이해에서 나온다는 것이다. 그들은 부모들에게 아이의 애정과 인정에 대한 욕구, 모방을 통해 배우는 자연스러운 성향 그리고 자유로운 놀이와 움직임 등 좋아하는 것을 지지해주라고 조언했다. 다른 자식들은 무시하고 장남이자 상속자인 아들만 편애하는 관행은 맹렬히 비난받았다. 그들은 무엇보다도 아기를 초기 몇 년간 유모 집에 보내는 관행을 비도덕적이고 자연스럽지 못한 것이라고 비난했다. 오직 자애로운 부모, 특히 젖을 먹이는 어머니만이 아이가 건강하고 도덕적으로 자랄 수 있는 환경과 보살핌을 제공할 수 있다는 것이다. 그들은 이러한 혁신을 채택한 부모들에게 후한 보상을 약속했다. 즉, 다른 인간관계와는 비교할 수 없는 기쁨과 정서적 만족이 기다리고 있다는 것이다. 아동기를 인간 성장에 있어 특별한 기간으로, 가족을 친밀하고 조화로운 사회적 단위로 보는 이러한 새로운 생각을 주창하는 것이 계몽주의 저술들의 주된 활동이자 진정한 명분이었다.[21] 소설에서, 무대에서, 교육, 의학, 철학적 담화에서 행복하고 건강한 가족의 새로운 이상을 극화하고 설명하였다. 각각 1761년과 1762년에 출판된 루소의 『신 엘로이스 Julie, ou la nouvelle Héloïse』와 『에밀 Émile』은 이 새로운 이상을 열렬하게 옹호했고, 다른 어떤 작품보다 더 폭넓게 대중화되었다. 디드로의 〈살롱 Salon〉, 그뢰즈의 〈행복한 어머니〉, 프라고나르의 〈귀가〉는 모두 이러한 계몽주의 캠페

인에 속한다.

그뢰즈와 프라고나르 이외의 작가들 또한 이 새로운 이상을 표현했는데 일부는 개인적인 신념에서였고, 일부는 시장을 의식해서였다. 화가 에티엔 오브리Étienne Aubry는 1770년대에 이 이슈를 다루어 도덕주의자들로부터 대단한 찬사를 받았다.[22] 그가 그린 가정생활의 순간들은 양육 문제를 진지하고 품위 있게 탐구한다. 그는 그뢰즈로부터 영향받은 우아한 자연주의풍으로 그렸지만, 극적인 장치에는 덜 의존했다. 1961년에 그뢰즈의 작품으로 팔린 그의 작품 〈부성애Fatherly Love〉(1775)는 막내아들을 들어 올리려고 하는 온화하고 소박한 아버지를 보여준다. 아버지와 아내는 기쁘게 미소 지으며 아이를 바라보고 있다. 이것이 남녀 어른들이 모든 자식에게 사랑과 애정을 보여주는, 아이를 위한 이상적인 환경이다. 부모 역할에 대한 묘사에서 오브리는 나이 든 귀족 가부장들 (〈배은망덕한 아들The Ungrateful Son〉에서처럼)을 전통적이고 권위주의적인 아버지를 위한 변명으로 등장시키는 그뢰즈보다 한 층 더 진일보

1.7 에티엔 오브리, 〈유모에 고하는 작별〉, 1776, 윌리엄스 타운, 클라크 미술관

했다.[23] 다른 그림 〈유모에 고하는 작별 Farewell to the Nurse〉에서 오브리는 다시 아버지의 사랑과 부모와 아이 사이의 친밀한 관계를 옹호한다. 화면 오른쪽에는 자신의 아이를 소작농에게 맡겼던 부자 아버지가 자기 앞에서 벌어지는 가슴 뭉클한 장면과 거리를 유지하며 냉담하게 서 있다. 그는 아기에 대한 아버지 같은 애착을 솔직하게 표현하는 농부와는 눈에 띄게 대조적이다. 한편 기분이 안 좋은 아기는 생모의 품에서 벗어나 유모의 품으로 돌아가려고 버둥거린다. 오브리는 환경과 사회적 행동은 단순한 혈연보다 더 큰 의미가 있으며, 좋은 부모는 자식을 집에서 돌보고 기른다는 점을 가르치고자 했다.

그뢰즈는 〈아이 보는 여자 The Nursemaids〉에서 동일한 가르침을 시골스러운 소박함에 대한 평소의 연민을 배제한 채 더 관습적으로 보여주고 있다. 오브리의 선한 소작농 여성과는 달리 단정치 못하고 괴팍하게 생긴 유모가 버릇없는 아이들에게 둘러싸여 있다. 그녀도 그 배우자도 본인들의 책임하에 있는 아이들에게는 관심이 없다. 그들 중 몇몇은 본인들의 자식일 텐데도 말이다. 이번에도 요지는 환경이 아이를 만들고 그 아이가 어른이 된다는 것이다. 이 버릇없이 구는 아이들은 도덕성 없는 어른이 될 수밖에 없을 것이다. 루소는 부유층이 자기 자식들을 돌보고 기르기를 거부했기 때문에 프랑스의 전반적인 도덕 질서가 해이해졌다고 주장한 『에밀』에서 이 점을 강조했다.[24]

18세기의 예술에서 바람직한 부모는 주로 시골 사람들로 묘사되었으나 예술가들은 1780년대에 제작된 드뷔쿠르 Philibert-Louis Debucourt의 채색 판화 시리즈처럼 더 부유한 사람들이 부모가 되어 얻는 보상에 대해서도 탐구했다. 여기서 좋은 부모는 행복한 조부모가 된다. 그리고 그들이 손주들을 놓고 벌이는 야단법석은 철저하게 근대적이다. 〈할머니의 생신 Grandmother's Birthday〉은 어머니들

에게 헌정된 것이고, 〈새해 방문 New Year's Visit〉은 전통적으로 1월 1일에 가족을 축복하는 아버지들에게 헌정된 것이었다.

　실제 가족이 주문한 초상화 〈단체 초상 Group Portrait〉은 점점 더 부부애와 가족 간의 조화라는 새로운 개념을 투영했다. 이러한 생각이 아직 새로운 것이었던 프랑스에서 1756년에 제작된 드루에 François-Hubert Drouais의 가족 초상화는 그런 것들을 주장하기 위해 많이 애썼다. 작품을 주문하고, 분명 그림의 모든 세부사항을 제안하거나 허락한 귀족 커플은 자신들이 어떻게 재현되기를 원하는지에 대한 매우 분명한 생각을 가지고 있었다. 그들이 강조하고

1.8 프랑수아 위베르 드루에, 〈단체 초상〉, 1756. 워싱턴 국립미술관, 사무엘 H. 크레스 컬렉션

자 한 것은 각각의 정체성이나 계급이 아니라 그들의 결혼관계에 따른 서로에 대한 애정을 드러내는 것이었다. 존재감이 큰 벽시계가 늦은 아침임을 말해주는 그림 속 장면은 아내의 옷방이다. 즉 친밀한 사이를 위해 마련된 시간과 공간이다. 그림을 그린 날짜로 알려진 4월 1일은 선물과 러브레터를 주고받는 일종의 밸런타인데이였고, 남편이 손에 든 종이는 아마도 그러한 내용의 편지일 것이다. 프라고나르가 그린 〈귀가〉의 가족처럼 어머니는 우아하게 서로 연결된 가족의 중앙, 즉 남편과 딸 사이에 있다. 그녀는 배려심 깊은 남편을 향해 고개를 기울이면서도 자신에게 몸을 기댄 딸을 신경 쓰고 있다. 이렇게 중산층의 사상이 귀족 문화를 뚫고 들어갔다. 귀족 계층의 여성들은 점점 더 자신들의 역할을 어머니와 아내로 보이게 그리길 원했다.

심지어 미술에서 높은 위치를 차지하고 있던 신화의 영역조

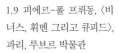
1.9 피에르-폴 프뤼동, 〈비너스, 휘멘 그리고 큐피드〉, 파리, 루브르 박물관

차 부부애라는 이 새로운 관심에 반응함으로써 중산층의 전유물이었던 관념이 정식으로 귀족문화로 수용되게 만들었다. 18세기 후반에 결혼의 신 휘멘이 새로운 인기를 누리며 점진적으로 회화적인 재현에서 비너스와 큐피드에 합류했다. 프뤼동 Pierre-Paul Prud'hon 의 〈비너스, 휘멘 그리고 큐피드 Venus, Hymen and Cupid〉는 관습적인 지혜의 논리를 거스른다. 전통적인 가르침에 따르면, 사랑은 눈을 가리고 판단을 흐리게 하므로 건전하고 유리한 결혼의 적이었다. 하지만 프뤼동의 그림에서 세 명의 신은 행복한 합의에 미소 짓고 있다. 이들의 모습을 표현한 고전주의 화풍 그 자체가 이 결합이 고대의 승인을 부여받은 것처럼 보이게 한다. 비너스를 참조한 모로의 〈모성의 기쁨〉도 성적 만족감과 결혼과 부모가 되는 것이 고상한 취향에 맞는 하나의 패키지로 온다는 동일한 개념을 전달하고 있다. 1772년 출판된 엘베시우스 Claude Adrien Helvétius 의 시는 한 걸음 더 나아간다. 성적 욕망은 휘멘과 큐피드가 파트너로 일할 때 고조된다는 주장이다.

> 사슬로 휘멘과 큐피드 양쪽에 묶여있는,
> 사랑하는 행복한 커플, 우리는 얼마나 축복받았는가…
> 내 영혼을 삼켜버린 큐피드가 나를 불태워버렸네
> 휘멘은 불길을 *끄기는커녕* 더욱 부채질했다네.[25]

교육적, 심리적 기능들은 이 새로운 가족에 대한 개념이 18세기 감성과 상상에 얼마나 깊은 호소력을 발휘했는지를 설명하는 데 도움이 된다. 그것은 근대 부르주아 문화가 형성되기 시작할 무렵 강력한 사상으로 등장한 것으로 보이는데 그 문화가 만들어낸 특정한 요구에 응답했기 때문이다. 구시대의 상업적, 재정적, 전문적 활동은 비록 인구의 작은 부분에 지나지 않았으나, 사

람들의 삶에 대한 기대치와 경험을 바꾸기에 충분할 정도로 확장되었다. 경제적으로 풍요로워지고 기회가 늘어남에 따라 더 많은 사람이 가족의 규모를 줄이고, 자기들이 태어날 때 지녔던 지위보다 더 높은 지위에 오를 수 있도록 자녀들을 교육시키는 것이 타당하다고 여기게 되었다.[26] 전통적인 대가족 구조는 새로운 사회에 맞춰진 것이 아니었다. 그것은 안정적인 사회적, 경제적 조건을 전제로 한 것이었다. 따라서 전통적인 대가족 구조에서는 재산을 단 한 명의 상속자에게만 고스란히 넘겨주었고, 그 구성원들에게는 개인이 아닌 가족의 정체성과 사적인 것이 아닌 집단적인 야망을 가르쳤다. 반대로 작고 조화로운 사회 집단인 새로운 가족 개념은 아이들의 미래를 위한 에너지를 고루 분배해 쏟을 수 있었다. 아이 중심적인 이 새로운 가족 개념은 아들들이 독립적이고, 활동적이며, 계몽주의 시대의 합리적인 시민이라는 새로운 인간으로서 필요한 정신적 기술과 심리적 강인함을 갖출 수 있도록 조직되었다. 근대식 교육의 필요성을 주장한 루소는 다음과 같이 썼다. "누구도 자신의 현재 위치에서 벗어날 수 없다면, 기존의 교육방식이 어떤 면에선 건전할 것이다. 아이는 자신의 분수에 맞게 길러질 것이고, 그는 결코 자신의 본분을 망각하지 않을 것이며, 다른 어떤 어려움에도 노출되지 않을 것이기 때문이다. 그러나 우리는 [반드시] 인간사의 불안정함[과] 각각의 새로운 세대가 모든 것을 뒤집는 변화무쌍하고 들썩이는 시대정신을 고려해야 한다."[27] 그리고 다시 "시골의 경우, 계층만을 생각한다. 즉, 각각의 구성원은 나머지와 똑같이 행동한다. …문명화된 공동체에 사는 사람들의 경우, 개인만을 생각한다. 개개인에게 다른 사람들이 가진 것 이상을 가질 수 있도록 모든 것을 제공한다. 우리는 그가 살아있는 가장 위대한 사람이 될 수 있을 정도로 최대한 멀리 가게 한다."[28]

새로운 가족은 예전 가족보다 더 친밀했고, 어른들의 심리적 요구를 충족시켰다. 새롭게 등장하고 있던 비즈니스 세계는 예전보다 더 공적이고, 더 활기찼으며, 일상생활의 질에 영향을 미쳤다. 사람들은 사적인 삶 대 공적인 삶에 대한 새로운 인식과 점점 상업적인 일과 시민의 업무를 규정짓는 경쟁적인 관계와는 분리된 안전하고 평온한 성역에 대한 절실한 필요성을 새로이 발전시켰다. 가정 혹은 가족은 혹독한 바깥세상과는 대조적인 천국으로 친밀감, 따뜻함 그리고 개인의 안락함을 위한 장소로 여겨졌다.[29] 이러한 연관성은 18세기 가족의 새로운 이상을 매력적이고 정서적인 공감을 불러일으키는 주제로 만들어주었다. 비록 ─ 혹은 어쩌면 ─ 대부분의 사람은 여전히 전통적으로 돌아가는 집안 상황에 따라 살고 있었지만 말이다.

새로운 가족을 하나로 묶는 요소는 아내-어머니다. 디드로 같은 계몽주의 독신자들이 가정생활의 핵심적인 매력으로 열렬히 칭송했던 따뜻함과 평온함은 주로 그녀로부터 흘러나왔다. 그녀는 루소의 줄리와 소피며, 프라고나르와 그뢰즈의 행복한 어머니며, 18세기의 수많은 극작가와 소설가들의 고결한 아내다. 예쁘고 겸손하고 부끄럼을 잘 타는 그녀의 행복은 남편을 행복하게 해주고 아이들의 요구를 들어주는 데 있다. 사실 성격을 포함하여 그녀를 구성하는 모든 것들은 18세기 저술가들이 여성의 본성이라고 추론했던 부부 중심의 가정 안에서 여성의 입장에 의해 결정된다. 그녀는 남편의 육체적, 정서적 욕구를 채워주고, 그의 뜻에 기꺼이 굴복하기 위해 교태를 부린다. 그녀는 검소하고, 가사에 솜씨가 있으며, 자녀들에게 좋은 엄마이자 보모다. 그녀는 전통적인 부르주아 아내지만 차이가 있다. 그녀는 자신의 의무를 수행하는 가운데 개인적, 정서적 만족감을 찾도록 교육받아 왔다. 이것이 구시대의 좋은 아내와 18세기 미술 및 문학에서의 행복한

어머니의 차이다. 후자는 중산층 가족 사회에서 **해야만 하는** 일들을 하고 싶어 **하도록** 심리적으로 훈육 받았다. 루소에 따르면, 이것이 여성 교육의 목표다. 왜냐하면 남자의 뜻에 지배당하는 것이 그들의 당연한 운명이기 때문이다. 소녀들은 처음부터 구속과 제약에 익숙해져야 한다. 그들 고유의 바람은 유아기에 으스러져서 으레 본래부터 온순하고 복종하게 만들어졌다고 느끼게 되었을 것이다.[30] 말할 필요도 없이, 루소와 그의 추종자들이 보기에, 삶을 남편이나 자식의 요구보다는 자신의 즐거움 위주로 구성했던 귀족 여성은 자연의 법칙을 깨트리는 것이었다. **철학 하는 여자**라고 불린 지적인 여성들이 그랬던 것처럼 말이다. 루소는 (이들에 대해) "자신의 천재성이라는 거만한 고도에서 그녀는 여성의 모든 의무를 경멸하고, 항상 남자의 역할을 수행하기 시작한다. [그녀는] 자신의 자연스러운 상태를 벗어났다"라고 썼다.[31]

『신 엘로이스』의 여주인공 줄리는 새로운 여성적 이상의 완벽한 화신이다. 그녀는 (부모에 대한 사랑과 의무감으로) 사랑하지 않는 남자와 결혼했지만 만족하는 아내자 어머니다. 그녀의 남편은 자연의 법칙을 받아들였고, 줄리는 그의 허락을 받는 데서 기쁨을 찾는다. 그녀는 아이들의 요구 중심으로 자신의 삶을 꾸리고, 아기들에게 젖을 먹이고, 직접 돌보면서 자신을 흉내내며 자신처럼 크게 될 딸의 완전한 교육에 착수한다. 하지만 아들의 교육은 다른 문제다. 철들 나이가 되면 아버지의 손에 맡겨지기 때문이다. "나는 아이들을 보살핀다"라고 줄리는 말한다. "하지만 나는 남자들을 훈육하고 싶어 할 정도로 주제넘지는 않다. 이 고귀한 임무는 더 자격이 있는 손길이 맡을 것이다. 나는 여성이고, 엄마며, 내게 맞는 영역을 어떻게 유지하는지 안다."[32] 따라서 줄리는 핵가족의 두 가지 주요 기능, 즉 능동적이고 독립적인 남성과 순종적이고 봉사 지향적인 여성을 만들어내는 데 기여한다.[33]

자녀의 요구를 살피면서 만족하는 어머니의 모습이 18세기 작가들에게는 설득력 있었다. 실제로 모성 숭배는 여성들의 삶을 크게 변화시키기 전에 남성작가들을 정복했다. 모성의 기쁨은 인기 있는 문학적 주제가 되었고, 모유 수유가 주는 관능적 보상에서부터 아이의 스킨쉽과 키스를 받는 비길 데 없는 기쁨에 이르기까지 모성의 모든 측면이 산문과 시에서 거창하게 이야기되었다.[34] 심지어 임신도 칭송받았다. 1772년에 한 작가가 선언했듯이 "여성은 임신한 것에 거의 항상 짜증을 낸다. [하지만] 그들은 이 상태를 자신들의 인생에서 가장 아름다운 순간으로 여겨야 할 것이다."[35] 여성이 유일하게 정서적으로 성취할 수 있는 역할이 모성이라는 생각이 무르익었다. 또 다른 남성 권위자가 자신의 독자들에게 "엄마가 될 때 여성이 경험하는 감동은 그녀가 다른 상황에서 느끼는 그 어떤 것보다 우월하다"[36]라는 확신을 심어주었다.

이러한 글들이 발전시킨 모성에 대한 호의적인 주장 중에는 자연에 대한 호소가 있는데, 자연의 법칙은 농경문화나 이국적인 문화 관습, 또는 과거 더 고결한 시대에 볼 수 있는 것이었다.[37] 따라서 프랑스 여성들은 행복한 시골 어머니, 고귀한 야만인 어머니 또는 고대의 어머니를 모방하도록 촉구받았다. 이들은 모두 자신의 아이를 양육하고 있거나 양육했었다. 그러나 이 모성애 캠페인은 인구 문제로 선회하였을 때 가장 시급한 목소리를 냈다. 18세기 프랑스인들은 자국의 인구가 감소하고 있으며 멸종에 처할 위기라고 실수로, 하지만 열렬히 믿었다.[38] 이와 동시에 몸을 망가뜨리는 부작용을 피하고, 생물학적 대가족이 주는 경제적인 부담을 줄이는 쪽으로 기울어진 하위문화를 추구하고 있던 중산층과 상류층 여성들 사이에서 피임이 널리 확산되었다. 일부 아버지들이 이런 경향을 몰래 환영했다는 증거가 있기는 하지만 남

성 여론은 들끓었다. 모성이 여성의 가장 고유한 자연적인 상태라고 선포하며 국가 인구가 줄어드는 데 일조하는 사람들의 부도덕과 이기심을 비난하고 모성의 기쁨을 찬미하는 소책자를 억수같이 쏟아낸 존경받는 문필가들은 여성들이 이 영역에서 선택할 수 있다는 생각, 즉 출산을 제한하거나 피할 수 있다는 생각에 경각심을 가졌다.[39] 이런 점에서 그뢰즈의 〈행복한 어머니〉를 언어적으로 다시 표현한 디드로의 말은 남성들에게만 말을 거는 것으로 더 온전하게 인용될 가치가 있다. "이것은 인구에 대해 설교하며 행복과 가정의 평온함이 주는 엄청난 보상을 심오한 느낌으로 묘사한다." 그것은 모든 감정과 감성을 가진 사람들에게 말한다. "가족을 평안하게 유지하고 아내에게 자녀를 안겨주어라. 최대한 많은 자식을 오직 그녀에게만 안겨주고, 가정에서 행복하다는 것을 확신하게 하라."[40]

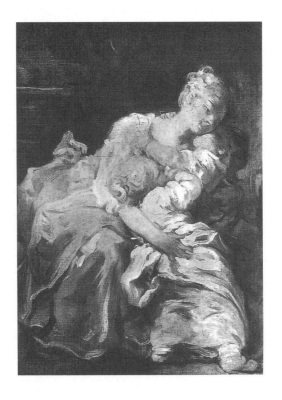

1.10 장 오노레 프라고나르, 〈어머니의 키스〉, 스위스, 개인 소장 (사진: G. 와일드엔슈타인, 프라고나르)

그러나 모성에 대한 요구는 인구 규모에 대한 우려보다 심리적인 필요에 더 깊은 뿌리를 두고 있었을 것이다. 어쨌든 미술가들은 모성을 대가족이라는 주제보다 더 자주 묘사했다. 그들은 저술가들과 함께 모성의 모든 면을 탐구했다. 수유하는 가슴이 정숙하게 노출된 젊고 소박한 엄마들은 판화상의 필수품이 되었다. 프리드베르그 Sigismund Freudeberg의 〈모성의 만족감 The Contentments of Motherhood〉이 전형적인 예다. 프라고나르의 작업실에서는 행복하고 좋은 어머니 시리즈가 통째로 나왔다. 이 중 〈모성의 기쁨 The Joys of Motherhood〉과 〈사랑하는 아이 The Beloved Child〉 두 작품은 로코코적 풍성함으로 각각 시골 어머니와 세련된 어머니의 즐거움을 찬미한다. 〈사랑하는 아이〉는 아마도 프라고나르의 제자이자 계수이며 이 장르의 전문가인 마그리트 제라르 Marguerite Gérard의 작품일 것이다. 프라고나르의 그림 중 가장 대담하고 가장 즉흥적인 스타일로 그

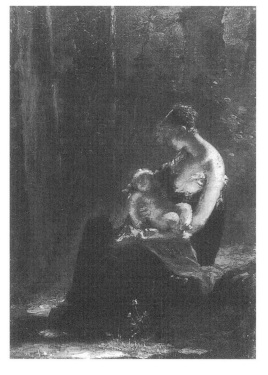

1.11 피에르-폴 프뤼동, 〈행복한 어머니〉, 1810년경, 스케치, 런던, 월리스 컬렉션

려진 〈어머니의 키스^{Mother's Kisses}〉 또한 문필가들이 좋아하는 주제를 다루고 있다. 아기의 열렬한 포옹을 받는 어머니의 기쁨, 즉 도덕주의자들이 아기를 다른 사람이 돌보게 보낸 여성들은 결코 누릴 수 없는 경험이라고 주장한 기쁨 말이다.

수유하는 행복한 어머니 이미지 — 종교 예술 분야에서 오랜 역사를 가지고 있는 관대함과 자선의 이미지 — 또한 인기가 있었다. 다비드^{Jacques-Louis David}가 1781년 살롱에 출품한 그림 중에는 디드로가 때맞춰 찬사를 보낸 (지금은 소실된) 〈유아에게 수유하는 여성^{A Women Nursing Her Infant}〉이 있었다.⁴¹ 프뤼동의 〈행복한 어머니^{The Happy Mother}〉는 이 주제를 특별히 정교하게 다룬다. 그림자가 드리워진 고요한 숲에서 실안개가 낀 듯 몽롱한 빛이 가만히 수유하고 있는 어머니와 아기를 두드러지게 만든다. 아이는 자고 어머니는 아이를 보고 있는데, 둘 다 완벽한 만족감과 평온함을 느끼고 있

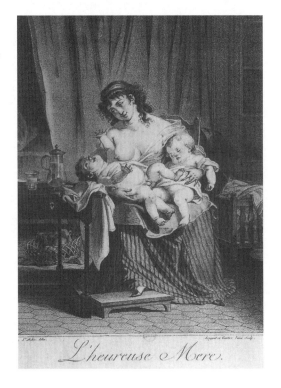

1.12 오귀스탱 드 생토뱅의 〈행복한 어머니〉를 본떠 세르장-마르소^{Antoine Louis Francois Sergent-Marceau}가 새긴 동판화, 파리, 파리 국립도서관

는 것 같다. 어두운 그림자, 단순하고 조화로운 구성, 노출된 살 갗의 강조 등 작품이 표현하는 모든 것이 어머니와 아이가 공유하는 친밀감과 감각적인 만족감을 나타낸다. 프뤼동의 이 시적인 그림과 대조되는 작품은 세기의 전환기에 오귀스탱 드 생토뱅Augustin de Saint-Aubin이 정확히 같은 주제로 제작한 판화 〈행복한 어머니〉다. 한 번에 너끈히 두 명의 아기에게 젖을 먹일 수 있는 이 범상치 않은 어머니는 고대 여신이 가지고 있었던 명료성과 정면성으로 자신의 모성적 특성을 드러내고 있다. 모성이 행복이라는 메시지를 이보다 더 노골적으로 전달한 것도 없을 것이다.

이와 같은 이미지들을 통해 모성 숭배와 핵가족 개념은 대중화의 수단을 찾았다. 새로운 아동 중심의 문화적인 표현(1800년에는 아직 소수였지만)은 다음 세기 전반에 걸쳐 프랑스 사회 전체의 친숙한 이상이 될 예정이었다.

2. 추락한 아버지:
혁명 전 프랑스 미술과 권위의 이미지*

프랑스혁명은 옛 군주제뿐만 아니라 거의 절대적이었던 아버지가 가진 권력을 빠르게 철폐하는 방향으로 움직였다.[1] 그러나 타도된 왕과 추락한 아버지의 모습은 이미 교육받은 프랑스 대중에게는 친숙한 것이었다. 여러 해 동안 미술가들은 왕립 아카데미의 주관으로 2년마다 열리는 살롱에서 그림을 선보였다. 왕실의 지원을 받아 루브르 박물관에서 개최된 살롱은 남녀 군중이 참석하고, 왕실 관리들이 신중하게 통제하는 공적인 행사였다. 누구도 이 전시에서 군주제 이데올로기나 그 저변에 깔린 권위주의 개념에 대한 공격을 발견할 것이라고는 기대하지 않았을 것이다. 내가 논의할 그림들은 오히려 정부에 의해 장려되고 영광스러운 지위를 부여받았다. 그러나 그 모든 의도에도 불구하고 이 그림들은 기성 권위에 대한 양가적인 태도가 증가하고 있었음을 증언하고 있다. 공인된 의도가 무엇이든, 이 그림들은 쉽게 입 밖으로 꺼내지 못한 감정을 조용히 전달할 수 있는 이미지였다. 나의 관심사는 첫째, 이 그림들이 매개한 사회적 경험과의 관계 속에서 이 이미지들이 갖는 의미며, 둘째, 의례 공간인 살롱에서 이 이미지들이 했던 역할과 그것들이 이끌어낸 공적 담론이다.

18세기 후반, 살롱 화가들은 아버지, 장군, 왕 같은 노인 남성

* 이 글은 *Art History* IV (June 1981), pp. 186~202에 처음 등재되었다. Routledge Chapman &Hall, Ltd.의 허락으로 다시 싣는다. 엘리자베스 폭스-제노베세Elizabeth Fox-Genovese의 귀한 논평에 감사드린다.

들을 주로 그리기 시작했다. 서양 미술에서는 전통적으로 나이 많은 남성들을 중요시했다. 신, 선지자, 성도, 통치자는 가부장적 권위의 오랜 상징이었다. 당시 프랑스 미술에서 두드러진 점은 노인 남성의 존재뿐 아니라 그들이 가지고 있는 권력(그들의 정치적, 육체적, 정신적 권력)이 야기한 독특한 문제들이다. 그들의 존재는 거의 항상 하나의 쟁점, 즉 아랫사람들, 누구보다도 아들의 복종과 충성심 그리고 존경심에 중점을 둔다.

살롱 회화 속 가부장들은 흔히 존경과 복종의 대상이다. 그러나 아들과의 관계는 곤란해지거나 위기에 처할 가능성이 크다. 이 작품들에는 고대 혹은 근대적인 모습으로 표현된 반항적인 아들이 자주 등장한다. 무력하고 화가 난 노인의 권위는 종종 노골적으로 도전받고, 배은망덕한 아들은 아버지의 뜻에 반해 집을 떠난다(그뢰즈, 1765). 맨리우스 토쿠콰터스는 명령을 거스르는 아들을 처형해야 하고(베르텔레미 Jean-Simon Berthelemy, 1785), 오이디푸스는 폴리네이케스를 비난한다(페이롱 Jean-François Pierre Peyron, 1785). 심지어 반항적인 아들이 없다 하더라도 살롱의 가부장들은 슬픔과 고통을 느끼며 죽거나 죽음에 가까운 상태가 되곤 한다. 18세기 미술에서는 다른 사람들도 죽지만, 당시 상당히 높은 사망률을 감안하더라도 가부장들은 특히 죽음에 취약하다. 그리고 죽음에 이르지 않는다 하더라도 그들은 흔히 요양이 필요하고, 허약하고, 도움을 필요로하며, 부양가족에 의존한다. 수많은 그림에서 효도는 주로 때가 되었을 때 아버지가 죽게 내버려 두지 않는다. 그러므로 고귀한 메텔루스는 아들에 의해 사형을 면하게 되는가 하면(브르네 Nicolas-Guy Brenet, 1779), 마비가 온 남성 노인은 아들의 보살핌을 받는다(그뢰즈, 1763). 패배한 프리암은 아킬레스에게 간청하여 자신의 아버지를 생각나게 하는 헥터의 시신을 거두고(두아이앙 Gabriel-Francois Doyen, 1787), 바람을 쐬고 있는 노인은 아들딸들에게 부축을 받는다

(빌 Georges Wille, 1777). 연민, 두려움, 죄의식은 각자 혹은 복합적으로 이런 남자 노인들이 주로 불러일으키는 감정들이다.

이런 주제는 1789년 이전에도 이미 흔했다. 1790년대 살롱은 고통받고 궁지에 몰린 남자 노인들의 이미지를 더 많이 전시했다. 1797년 아리에 Fulchran-Jean Harriet의 그림 〈콜로누스의 오이디푸스 Oedipus at Colonus〉는 극심한 빈곤을 겪는 맹인 가부장을 묘사했다. 그는 자신의 왕국과 시력뿐 아니라 정신적인 힘마저 잃어버렸다. 그리고 이제 그는 어둡고 으슥한 곳을 방황하고, 심지어 그의 눈 역할을 해주던 안내자인 딸 안티고네마저 그가 잠든 사이 떠나버렸다. 미술사가 제임스 루빈 James R. Rubin이 주목한 것처럼 오이디푸스는 1790년대 특히 자주 등장하는 주제였다.[2] 혁명 이후의 시기에는 특히 망명귀족과 혁명 전 사회질서의 상징이 되었다. 혁명 이후, 오이디푸스는 가장 빈번하게 사용된 구체제의 상징이었다. 비록 다른 남자 노인과 그 아들들(다이달로스와 이카로스, 야곱과 요셉) 또한 구질서와 새로운 질서와의 관계, 즉 한쪽의 올바름과 다른 한쪽의 지혜를 암시했겠지만 말이다.[3] 하지만 오이디푸스를 포함하여 불쌍하거나 피해자화된 노인 남성은 혁명과 망명귀족이 발생하기 전에도 그림과 연극에 등장하곤 했다. 아리에의 오이디푸스는 그 비극의 현대적인 버전에 영감을 받은 것이었다. 뒤시 Jean-François Ducis의 연극은 1778년 처음 공연되었다. 그리고 역사화가 페이롱은 1785년에 이미 오이디푸스를 전시하였다. 고귀하지만 고통받는 남성 노인은 전통적인 사회관계의 상징으로 의식적으로 이용되기 전에도 오랫동안 권위에 대한 복잡하고 숨겨진 감정을 표현해왔다.

이 주제의 장점은 그러한 모호한 감정들을 완전히 의식화시키지 않으면서도 그 감정에 객관적 형태를 부여할 수 있는 능력이다. 나약한 노인 남성 이미지는 18세기의 사회적, 심리적 경험

을 구체적으로 표현하였다. 혁명 전 프랑스 사회에서는 계층에 상관없이 권위는 보통 그의 뜻이 곧 법이 되는 가부장에게 주어졌다. 따라서 가부장적인 권위에 복종하는 행태는 의회에서부터 일반 가정에 이르기까지 사회 전반에 퍼져 있었다. 왕과 아버지는 이러한 권위의 화신일 뿐만 아니라 그것을 가장 완벽하게 체화했고, 사회적인 권위 자체를 대표하는 위치를 차지할 수 있었다. 역사학자들이 지적해왔듯이 왕과 아버지는 각자의 영역에서 비슷한 의무와 권력을 가졌으며, 한쪽의 모습은 다른 한쪽을 환기시켰다. 왕은 흔히 (예를 들어 동전에) 먹여주고 삶에 필요한 것들을 제공해줄 의무를 시사하기도 하는 자애, 보호, 정의의 상징인 **가족의 아버지**로 표현된다. 반대로 아버지들은 주로 현명하거나 폭군 같은 통치자에 비유되었다. 속담에서도 말하는 것처럼 각자의 아버지는 자신의 가정에서 왕이다.[4]

왕이든, 아버지든, 후원자든 가부장적 인물들은 한편으로는 의존과 존경, 다른 한편으로는 분노와 적대감 같은 상충하는 감정을 불러일으켰다. 사람들은 그를 사랑하면서도 두려워했으며, 그의 자애로운 보호를 원하면서도 그가 가진 권력 때문에 그를 증오했다. 그러나 이러한 부정적인 감정은 공개적으로 표현될 수 없었다. 내적 통제로 혹은 관습, 법, 실제적인 처벌의 위협으로 금지되었다.[5]

하지만 18세기 후반에 이르자 의존과 존경이라는 전통적 태도는 점점 더 지속하기 어려워졌고, 적대감도 더 이상 숨기기 힘들어졌다. 역사가들은 이 현저히 고조된 긴장감에 대해 여러 가지 설명을 덧붙였다. 자주 언급되는 요인은 인구 증가와 그에 따른 일자리와 특권의 부족인데, 이는 가정교육의 필요성이 증가하는 결과로 이어졌다.[6] 일반적으로 가부장적 이데올로기가 약속하는 것과 사회구조에서 실제로 제공할 수 있는 것 사이의 차이가

커졌기 때문이다. 역사적인 원인이 무엇이든 특권과 사적인 후원이라는 구체제는 모든 면에서 점점 더 압박받게 되었고, 가족 안팎의 사회적인 권위가 공격받기도 혹은 그 어느 때보다 더 열렬히 옹호되기도 했다. 대부분의 사람에게는 권위에 대한 전통적인 태도가 깊숙하게 각인되어있었고 공개적으로 거부되지는 않았을 것이다. 그러나 역사적인 증거들이 말해주듯, 가부장적인 관계에 늘 내재되어있던 그 양가성은 18세기 후반부에 분명 더 심화되고 그 긴장감도 고조되었을 것이다. 당시의 회화는 이 부정적인 감정을 더 강하게 표현하도록 밀어붙임으로써 오히려 감추는 결과를 가져왔음을 강하게 시사한다. 연민을 갖게 하는 이미지들이지만, 쇠약한 노인은 금지된 충동을 완벽하게 나타내면서도 그것을 사랑과 존경이라는 의식적인 감정들 아래 숨길 수 있었다.

1세대 계몽철학자들의 글에서도 동일한 양가성이 표출되는 것을 발견할 수 있다. 그들의 글에서 자주 반복되어 보여지는 철학자 왕과 계몽된 폭군 또한 추락한 가부장의 이미지를 감추고 있다. 계몽철학자들에 따르면, 계몽된 사상을 수용하거나 '자연법'을 충분히 숙지한 이상적인 군주는 자신의 개인적 권력을 폐지시키는 바로 그 사회적, 정치적 변화를 일으키기 위해 이성에 복종한다. 왕 스스로가 다른 사람들이 그렇게 할 필요를 없애면서 혁명을 원하는 것이다. 그는 반대에 부딪히려 하지 않는다. 문헌적인 장치로 계몽 군주는 계몽주의자들이 혁명적인 유토피아를 설계하고 제시할 수 있게 한다. 그러나 유토피아는 그것을 실현하는 데 필요한 혁명과 사회적 무질서를 생각하지 못하도록 막거나 보호한다.[7]

이러한 양가성은 윌리엄 블레이크^{William Blake}의 자의식이 강한 자코뱅적인 비전과 대조적이며, 내가 이를 참조하는 것은 이 프랑스 그림들의 특정 내용에 더 분명하게 집중하기 위해서다. 가

부장적 권위는 블레이크 예술에서 핵심적인 문제며, 그 상징은 거의 언제나 노인 남성이다.[8] 폭군 유리젠처럼 수염이 난 가부장들은 억압적인 법과 지배를 나타낸다. 그들의 제약을 받고, 복종하는 영혼은 등이 굽고, 쭈그린 채 앉아있으며, 아래를 내려다보는 포즈를 취하고 있다. 〈늙은 무지 Aged Ignorance〉라는 작은 상징에서 이 나이 든 남성 중 한 명은 어린 에로스의 날개를 자름으로써 자신의 내면화된 억압과 외적인 가부장적 질서를 재생산하고 있다. 이러한 늙은 남자들은 반항적인 젊은이 — 자신의 두려움을 극복할 수 있을 만큼 강하게 성장한 에로스 — 에게 주기적으로 타도당한다. 반대로 프랑스 살롱 회화에 등장하는 늙은 남성들은 혁명이 한창일 때도 블레이크의 못된 노인들처럼 명료하거나 확실한 상징적 의미가 되지 못한다. 가부장적 권위에 대한 블레이크의 더 의식적이고 노골적이며, 공격적인 거부는 의심할 나위 없이 절대 군주제의 성장을 막은 이전 세기의 영국적인 전통에 뿌리를 두고 있다.[9] 어쨌든, 프랑스 살롱의 가부장들은 블레이크가 의식적으로 거부했을 감정적인 요구들, 특히 의존과 아버지를 이상화하려는 소망을 — 증명하고 — 달랜다. 두렵고 무서운 폭군들

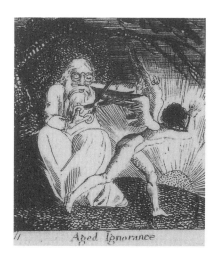

2.1 윌리엄 블레이크, 『천국의 문 The gates of Paradise』에 수록된 〈늙은 무지〉, 1973 (사진: 캐롤 던컨)

과는 대조적으로 프랑스의 늙은 남자들은 — 심지어 살해당하거나 미치거나 궁핍하거나 아니면 오이디푸스와 벨리사리우스처럼 실명이라는 상징적 거세를 당하는 동안에도 — 심히 동정받을 만하다.

이처럼 모순된 감정들은 특별히 혹은 배타적으로 아버지만을 향한 것은 아니었다. 그것은 더 광범위하게 제도화된 권위 일반을 겨냥했다. 그러나 가족의 수장이자 그 권위의 핵심적인 대표자로서 아버지는 이 이미지들이 제시하는 존경과 억압된 적대감 모두를 자극하기에 충분했다. 프랑스 대부분의 법과 관습은 모든 계층의 아버지에게 집안 구성원 모두와 가족의 모든 재산에 대한 거의 절대적인 권력과 관리권을 주었다. 프랑스 일부 지역에서 남성은 아버지가 살아있는 한 결혼이나 계약을 할 수 없는 미성년 신세로 남을 수도 있었다.[10] 법은 아버지에게 복종하지 않는 피부양자를 국가 비용으로 투옥시킬 수 있는 권한도 부여했다. 유명한 예로, 미라보comte de Mirabeau의 아버지는 어느 순간 가족 전체를 — 아내와 아이들 — 감옥에 보내버렸다. 18세기 후반의 미술과 문학에서 아버지의 전통적인 역할은 점점 더 붕괴되고 공격받았다. 아버지는 가족의 개별 구성원들의 행복보다는 물질적 이익에만 더 신경 쓰는 가혹하고 쌀쌀맞은 폭군이라고 신랄하게 비난받았다.[11]

예술가 장-바티스트 그뢰즈는 1760년대와 1770년대에 가장 칭송받는 프랑스 화가였을 것이다. 독립심이 강하고 반항적인 그는 결국 아카데미를 탈퇴하고 살롱 밖에서 전시하며 작품을 오픈 마켓에서 팔았다. 그의 전문분야는 가족생활을 그린 그림, 즉 아카데미에서는 공식적으로 역사화 아래 등급이었지만 비평가와 대중들에게는 매우 인기 있던 그림이었다. 역사화가들이 그림의 주제를 찾기 위해 프랑스의 고전 연극을 보았다면, 그뢰즈는 자

신만의 부르주아 멜로드라마를 고안했다. 그리고 루소와 다른 계몽주의자들처럼 그는 소박한 구식 가정의 더 단순하고, 아마도 더 자연스럽고 부패하지 않은 삶을 이상화하면서 개혁을 설파했다. 근본적으로 17세기 네덜란드의 중산층 미술에서 영감을 받은 그의 풍속화는 사실 소규모의 독립된 가정으로 구성된 이상 사회를 암시한다. 그뢰즈는 과거에서 정치적인 모델을 찾았지만, 그의 이미지에 담긴 정서적인 콘텐츠는 18세기의 경험에 대해 직접적으로 이야기하고 있다. 어머니와 어머니-자녀 관계에 대한 묘사는 혼인관계에 있는 사랑과 모성의 즐거움이라는 진보적, 부르주아적 개념을 투영했다. 그의 그림에서 다른 가족 구성원들의 정서적, 교육적 요구에 부응하는 좋은 어머니는 행복한 어머니다.[12]

그뢰즈는 아버지를 심지어 어머니보다 더 신경 쓰는 것 같았

2.2 장-바티스트 그뢰즈, 〈마을 약혼〉, 살롱 1761, 파리, 루브르 박물관

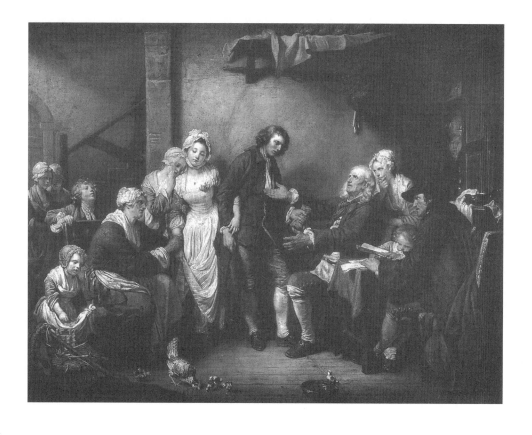

다. 그의 그림에 아버지들이 등장할 때 그들은 거의 언제나 정서
적 배려의 중심에 있고, 그들이 극화하는 근본적인 사안은 가부
장적 권위와 그에 따르는 권리와 의무다. 그뢰즈는 전통적인 아
버지를 매우 절박하게 옹호한다. 그뢰즈의 그림에 따르면, 가부장
적 권위의 남용에 대한 해답은 선하고, 더 낫고, 더 큰 옛날식 가
부장의 권위다.

⟨마을 약혼 The Village Engagement⟩에서 나이 든 아버지는 엄격하지만
자상해 보이는 가부장의 전형이다. 소박하지만 편안한 가정의 수
장인 그는 존경을 바라고, 받아 마땅하다. 그뢰즈는 중요한 법적
인 의식 — 사위에게 딸의 지참금을 전해주는 — 중간에 그가 연
설하는 모습을 보여준다. 관객은 전경에 있는 닭들이 암시하듯,
언젠가는 자기 자신의 커다란 보금자리를 지배하게 될 것이 분명

2.3 장 바티스트 그뢰즈,
⟨아버지의 저주⟩, 1778, 파
리, 루브르 박물관 (사진:
캐롤 던컨)

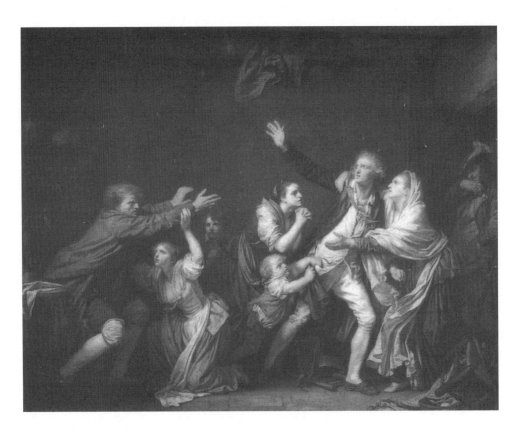

한 젊은이에게 한 시골 노인이 전하는 현자 같은 조언을 상상할 것이다. 그러나 그뢰즈의 아버지들이 그가 받아야 할 사랑과 존경을 늘 받는 것은 아니었다. 그의 가장 잘 알려진 작품 중 하나는 배은망덕한 아들에 관한 이야기를 두 개의 그림으로 표현하고 있다. 이 작품은 1765년 한 쌍의 밑그림으로 전시된 이후 10년에 걸쳐 완성되었다. 첫 번째 그림 〈아버지의 저주 The Father's Curse〉는 반항의 이미지다. 아들은 군대에 가기 위해 떠나고, 아버지는 아들이 가족을 버렸다고 악담을 한다 — 아들은 5남매 중 맏이자 의심할 나위 없는 계승자다. 여기서 왕의 권한은 아버지의 권한보다 우위에 있다. 입대는 아버지의 동의 없이 아들이 합법적으로 할 수 있는 몇 안 되는 것 중 하나다. 이 드라마는 〈벌 받는 아들 The Son Punished〉에서 결론이 난다. 수년이 흘러(여섯 번째 아이가 보인다), 마침

2.4 장 바티스트 그뢰즈, 〈벌 받는 아들〉, 1779, 파리, 루브르 박물관 (사진: 캐롤 던컨)

내 참전용사인 아들이 환멸에 빠진 장애인이 되어 집으로 돌아온다. 하지만 용서받기에는 너무 늦었다. 아버지가 막 숨을 거둔 후이기 때문이다.

첫 번째 그림은 풍부하고 복잡한 이미지로 반항 그 자체를 보여준다. 아버지와 아들 모두 모순된 감정에 휩싸인 듯 보인다. 특히 아들은 감정표현의 달인이다. 그의 몸 한쪽은 모든 분노와 결단력을 보여주듯 주먹을 꽉 쥐고 단호한 발걸음으로 문과 자유를 향해 나아가고 있다. 그러나 다른 쪽은 머뭇거리며 사랑하는 아버지를 향해 있으며 — 아버지의 욕설을 들으면서 — 두려움에 휩싸여 있다. 아버지 또한 자신과의 갈등 속에 있다. 일어나려다가 주저앉은 듯한 자세와 앞으로 내민 두 팔은 아들을 껴안으려는 욕망과 공격하려는 욕망이 동일함을 시사한다. 아버지와 아들 사이의 이러한 균열은 다른 가족 구성원들을 혼란에 빠트리고, 그들의 다양한 몸짓과 표정은 뒤집힌 의자들과 함께 두 사람의 갈등을 심화시킨다. 오직 한 사람만이 따로 떨어져서 서 있는데, 문옆에 있는 신병 모집자다. 왕의 대리인인 이 지저분하고 부정직해 보이는 인물은 그뢰즈 가족 사회의 침입자다. 그를 통해 아버지의 적법한 영역 너머의 세계 — 아들에게는 자유의 영역 — 가 손상된다. 그는 젊은 아들의 머릿속을 일확천금과 모험으로 가득 채웠고, 이제 소매로 입을 가리며 속아 넘어간 아들을 비웃고 있다. 아들이 틀렸다는 것은 의심할 여지가 없다.

작품의 의도는 충분히 명백하게 효도의 미덕을 주장하고 있다. 그러나 그 이미지는 도덕적인 내용에 압도되지 않은 적대감으로 가득 차 있다. 도덕성이 배제된 이미지 자체만으로는 시각적 존속살해다. 청년은 반란을 일으켜 아버지의 죽음을 확인한다.[13] 관람자는 이러한 범죄를 즐기는 동시에 비난하고 의식적으로는 아들을 비난하지만 은밀하게는 이 범죄자와 동일시하도록

초대받는다. 드러내면 도덕과 마찰을 일으키게 될, 흥미진진하면서도 위험한 감정들을 불러일으키지만 의식적으로 표현하는 것은 허용되지 않는다. 명백하게 도덕적인 내용은 그러한 감정들을 방지하면서도 억누른다. 그러나 억압된 내용이 가장자리 주변에서 새어 나온다. 가부장제는 옹호되는 동시에 공격받는다. 왕의 권한은 아버지의 권한에 대한 침해로 묘사된다. 그리고 아버지의 권한과 정당성이 긍정되는 가운데 그의 도덕적 승리는 그 자신의 죽음으로 끝이 나고 다른 모든 사람을 망가뜨린다. 따라서 그 명백한 해결책 역시 흠이 생긴다.

디드로는 1765년 살롱에서 이 그림의 스케치를 보았을 때 깊은 감동을 받았다고 말했다. 그는 모든 인물의 (개를 포함하여) 동작을 해석한 긴 살롱 리뷰에서 은혜를 모르는 아들의 '오만불손함'과 그에 대비되는 '착한 아버지'의 반응에 대해 심사숙고했다. 디드로의 결론은 그뢰즈의 스케치가 단순하면서도 당연한 진실을 보여주는 걸작이라는 것이다.[14] 실제로 반항적인 아들이었던 디드로는 (자신이 선택한 여성과 결혼하기를 원한다는 이유로) 아버지의 명령으로 일정 기간 수도원에 갇혔었다. 그곳을 탈출한 후, 그는 같은 세대의 많은 사람처럼 독립했고, 칼 장수였던 아버지와 멀리 떨어져 삶과 직업을 찾았다. 그가 그뢰즈의 효도 드라마를 그렇게 감동적이라고 생각한 것은 놀라운 일이 아니었다. 동일한 갈등과 이미지가 디드로의 작품에도 나타난다. 그의 연극 중 하나인 〈가장 Père de famille〉(1758)에서 반항적인 아들은 아버지의 저주를 받는다. 그리고 또 다른 작품 〈사생아 Fils natural〉(1757)에서 주인공의 아버지는 적의 포로가 되어 재산을 빼앗기고 감옥에 투옥된다. 또 다른 연극 〈켄트의 보안관 The Sheriff of Kent〉(미완성)의 주인공은 디드로가 자신의 아버지와 동일시한 나이 든 귀족 판사다. 그 나이 든 판사는 결국 감옥에서 살해당한다.[15] 구성이 얼마나 비현실적인지와

는 무관하게 이 연극들의 기본적인 갈등은 디드로의 실제 경험에 뿌리를 두고 있으며, 그것은 디드로에게만 국한된 것은 아니었다. 마찬가지로 그뢰즈의 그림에서도 실제 갈등은 전통적인 가부장적 도덕의 경계 안에 머물러 있으려고 애 쓸 때 가시화된다.

18세기 진보적인 비평가들에 따르면, 예술 작품을 진정으로 위대하게 만드는 특질은 이처럼 강력하고 불편한 감정을 자극하는 능력이다. 기존의 도덕적 신념에 대해 그러한 감정을 자극하면서도 해소시키는 작품은 **숭고**라는 용어로 설명되었다. 이 용어는 학문적 비평에서 오랜 역사를 가지고 있으며, 이후에도 계속 새로운 의미들로 진화되었다.[16] 이 시기의 프랑스에서는 압도적이지만 승화된 감정, 쉽게 설명할 수 없고 무서울 수도 있는 감정이지만 그에 해당하는 행위에 의해 해결되고, 도덕적 영감의 순간으로 전환되기도 했다.[17] 따라서 숭고의 체험은 고대 비극의 카타르시스 같은 것이었다. 실제로 18세기 비평가들에게 숭고한 예술 작품은 아주 짧은 비극이었다. 이는 고대 연극의 극적인 갈등과 해결을 단일 이미지로 압축한 것이다. 따라서 숭고한 예술은 일종의 소리 없는 의례적 경험으로 위험하고, 상충하는 감정들을 경험하고, 그것들을 제거할 수도 있는, 즉 더 높은 진리에 동화될 수도 있는 것이었다. 이론가들에 따르면, 예술이 할 수 있는 가장 고상한 것인 이러한 경험은 도덕적 고양과 계몽 — 믿음의 강화와 더 높고 영원한 가치의 재확인 — 으로 이어진다. 다시 말해서, 예술은 그것이 가지고 있는 최고의 잠재력을 발휘할 때 관객이 이데올로기적 통제를 더욱더 내면화하게 만드는 승화 과정이다.

비평가들은 작품 앞에서 자신들이 경험한 것을 언어적으로 되살리며 숭고의 존재를 증언했다. 비평적으로 가장 성공한 것은 작품이 소생시킨 끔찍한 욕망을 간신히 해결하게 하는 작품들이었다. 1760년대와 1770년대에 그뢰즈는 아마도 가장 칭송받은

숭고의 거장이었을 것이다. 하지만 숭고는 표현과 억압의 정교한 균형을 요하며, 그의 작업이 건드리는 감정을 모든 이가 해결할 수 있는 것은 아니었다. 〈배은망덕한 아들Ungrateful Son〉의 밑그림들이 처음 전시되었을 때, 한 비평가는 그뢰즈에게 그것들을 완성하지 말라고 조언했다. 그는 "이 그림들을 보는 것이 너무나 고통스럽다"라고 했다. "그것들은 너무나 근원적이고 너무나 소름 끼치는 감정으로 영혼을 해치기 때문에 눈길을 돌리게 한다."[18] 대부분의 평론가는 이 밑그림들도, 완성된 작품도 충분히 오래 바라보지 못했다. 하지만 디드로와 마찬가지로 그들은 인물의 표현력에 감탄하고 차례로 각 인물과 동일시하며 아버지에 대한 동정심을 표명하고 이 작품을 옛 거장의 작품처럼 숭고한 작품이라고 단언했다.

최소한 카르몽텔Louis Carmontelle이라는 한 평론가는 〈아버지의 저주The Father's Curse〉의 힘이 어둡고 승화된 감정에 달려 있다는 것을 잘 알고 있었다. 그러한 관찰을 자극한 것은 그뢰즈의 모방자 중 한 명인 오브리였다. 그의 그림 〈아버지의 집으로 돌아가는 회개한 아들A Repentant Son Returning to His Father's House〉(살롱 1779)에서 아버지는 비록 눈이 멀고 쇠약해졌지만 아들을 포옹하고 용서할 만큼 아직 정신이 있다. 그 순간 아들은 (살롱의 공식 카탈로그에 설명된 것처럼) 아버지를 그런 상태로 만든 죄책감으로 인해 내장이 찢어지는 듯한 날카로운 고통을 느낀다. 카르몽텔은 이 그림이 그뢰즈의 것보다 못하다고 썼다. 아들이 아버지가 있는 집으로 돌아오는 주제가 그리 흥미로운 건 아니다. 죄지은 아들의 귀가는 즉각적으로 열띤 관심과 호기심을 불러일으킨다. "그러나 그가 자신의 아버지가 죽는 순간에 도착했더라면! 자신을 저주한 아버지가! 거기에는 숭고의 비애를 자아내는 힘이 있다…!"[19]

그뢰즈의 풍속화는 가부장적 권위를 가족 맥락에서 다루었지만, 역사화는 이 문제를 정치 영역에서 발전시켰다. 역사화는 왕실의 창조물이었고, 너무나 왕립미술아카데미적인 표현이었다. 이 혜택받은 기관은 왕의 통제와 자금을 받았으며, 공개적으로 군주의 이익에 봉사하는 종으로 간주되었다.[20] 루이 14세와 콜베르Jean-Baptiste Colbert의 통치하에서 처음 시작되었을 때부터 아카데미는 장르의 위계에 따라 그림을 분류하는 미학적 코드를 공표했다.

가장 위계가 높은 장르는 종교적인 역사와 고전문학에서 가져온 주제들을 표현하면서 정치사에 중점을 두는 그림들이다. 푸생Nicolas Poussin과 르브룅Charles Le Brun 같은 17세기 미술가들이 유난히 이런 장르를 많이 다루었다. 그러나 18세기에 이르자 아카데미는 왕의 지시 없이 본래의 기능에서 벗어나 표류하기 시작했다. 가장 유명한 미술가들은 아첨하는 초상화와 주로 에로틱하고 경박한 신화들 — 로코코 정령과 여신들 — 에만 관심이 있는 매우 부유한 사람들과 금융가와 도시 귀족들을 위해 일했다. 루소와 다른 비평가들은 이러한 미술을 사회질서의 퇴폐적 증거라고 지적했다. 그들은 지배계급의 후원이 예술을 타락한 것이자 타락시키는 것으로 만들고, 도덕 교육이라는 예술의 진정한 사명을 다하지 못하게 한다고 주장했다.[21]

18세기 중반, 왕은 아카데미에 대한 자신의 지휘권을 재확인했다. 루이 15세의 집권하에 새로운 정책이 도입되었지만, 루이 16세 때 훨씬 더 많은 에너지와 재정적 지원을 받으며 개선되고 강화되었다. 이 새로운 정책은 본질적으로 역사화를 소생시키고, 이를 더 높은 교육적 목적을 위해 다시 헌정하는 것이었다. 미술은 다시 한번 미덕, 그중에서도 특히 애국심이라는 미덕을 고취시켰다. 역사화가들에게 최상의 가격, 최고의 포상 및 엄청난 물

질적 특권을 보장하는 일련의 새로운 교육적, 직업적 조치들이 도입되었다. 예를 들어, 시장에서 가장 유리한 장르인 인물화의 가격은 인위적으로 낮췄고, 왕이 독점하는 장르인 역사화의 가격은 올렸다. 미술 학도들은 고전을 공부하라는 지시를 받았고, 옛 거장들의 웅장한 양식을 복제해야만 했다. 아카데미는 역사화를 최고의 장르로 정의했을 뿐만 아니라, (승인된 비평가를 통해) 그 이론적 근거를 전파하고, (적절한 주제와 스타일을 제안하여) 제작을 통제하고, 그것을 대중들에게 보여주는 (공식 아카데미 살롱) 전시를 조직했다.[22] 이를 통해 정부는 스스로를 고급예술의 가장 권위 있는 후원자로 만들었다. 비록 고위 관료들과 ─ 궁극적으로는 ─ 지식이 풍부한 감식가들도 개인적으로 역사화를 구매하거나 의뢰하기는 했지만 말이다.

현대미술사가들은 흔히 이 새로운 정책을 단순히 계몽주의자들이 주장한 생각에 '영향을 받은', 새로운 '취향'을 반영한 것, 또는 도덕적인 메시지가 있는 예술에 대한 왕의 개인적인 선호를 반영한 것으로 간주해왔다.[23] 확실히 취향이 변하고 있었고, 왕의 아카데미가 일부 계몽주의자들의 비판을 받아들인 것 또한 사실이다. 그러나 왕이 예술적 개혁이라는 요구에 부응하게 된 것은 왕의 권위에 대한 이미지를 강화하고, 군주제의 새롭고 계몽된 정체성을 확립하려는 캠페인의 맥락에서 그렇게 한 것이다. 역사화의 부활은 파리 의회가 이끄는 프랑스 의회가 점진적으로 왕의 권위에 도전하던 시기와 일치한다. 이러한 정치적 투쟁은 역사가들에 의해 잘 기록되었다. 더 효율적인 국가를 만들려는 정부의 시도는, 특히 세금과 재정을 개혁하려는 시도는 귀족 및 그들과 연합한 평민들의 특권을 위협했다. 의회, 즉 오래된 법정은 거의 모든 개혁의 시도를 막으면서 18세기 삶의 새로운 힘이었던 여론을 들썩이게 하며 그것에 목소리를 부여했다. 이 의회 의원들은

계속해서 왕의 독재에 대해 떠들어대며 자신들을 '국가'의 합법적인 수호자이자 자유와 인권의 진정한 옹호자라고 선전했다. 간단히 말해, 의회는 급진적인 생각과 혁명의 언어로 견고하게 자리 잡은 특권을 방어했다. 비록 그들이 민중의 '아버지'와 가부장적인 권위의 화신임을 자처하기는 했지만 말이다. 이제 왕은 스스로를 방어하기 위해 심한 조롱과 공격의 대상이 되어버린 왕의 신성한 권리에 대한 믿음에 호소할 수밖에 없었다. 따라서 정부 역시 계몽주의 언어가 필요해졌던 것이다. 왕의 적들은 그를 독재자라고 불렀지만, 왕은 스스로를 계몽된 인간적이고 자비로운 사회적인 힘으로 묘사했다. 게다가 소수의 이해로부터 다수를 보호하는 인자한 아버지 같은 왕은 국가라는 가족의 부양자 역할을 한다는 왕권에 대한 오래된 전통을 상기시켜야 했다.

역사화의 부활은 이러한 상황 속에서 이해되어야 한다. 실제로 역사화는 왕권의 정치적 방어를 위한 중요한 도구였다.[24] 역사화는 그 진화가 이루어진 17세기에도 왕권의 새로운 이데올로기적 요구를 충족시키기 위해 준비된 도구였다. 역사화는 적절한 톤으로 위대한 17세기의 왕권과 강력한 유대를 이어갔다. 푸생과 이 위대한 전통의 다른 거장들의 유산인 기념비적, 고전주의적 양식과 영웅적 인물, 그리고 개인의 도덕적 선택의 중요성을 강조하는 역사화의 힘은 군주의 이데올로기를 생생하면서도 숭고한 경험으로 번역할 수 있었다. 역사화는 군주의 위엄과 권위를 환기시키며 국가를 합리적으로 이해할 수 있는 최고의 권위로 제시하였다.[25]

18세기 후반에 이르러 아카데미 관료들은 역사화를 당시의 구체적인 필요에 맞게 더욱 세밀하게 조율하면서 발전시켜나갔다. 18세기의 역사화는 교회보다 국가에 대해 더 많은 이야기를 할애했다. 종교를 주제로 한 그림 주문은 상대적으로 매우 적었

고, 대부분의 주제는 그리스-로마 시대 역사에서 가져온 것들이었으며, 어쩌다 프랑스 역사에서 가져온 것들도 있었다. 그 속에 등장하는 영웅들은 분명 시민의 덕목과 의무, 책임 그리고 국가가 요구하는 엄청난 희생에 몰두하고 있다.

　　프랑스혁명의 관점에서 볼 때 이 그림 중 일부의 도상학은 자신을 합법적인 최고의 권위와 동일시하려는 왕의 선전과 모순된 것으로 보일 수 있다. 정의롭지 못한 황제의 무고한 희생자인 고결한 벨리사리우스의 고난이나 진리와 이성의 순교자인 소크라테스의 죽음(두 주제는 다비드가 그리기 전에 역사화에 등장했다)을 관용 없는 절대주의 국가에 대한 고발로 볼 수는 없을까? 사실 의회의 프로파간다를 표출한 것은 아닐까? 그리고 다비드의 위대한 1789년 작품 속 인물인 브루투스가 자기 아들들을 공화국을 위해 희생시키는 애국심은 단순히 국가에 대한 충성심 이상을 시사하는가? 혁명을 경험함으로써 이러한 주제들이 시사할 수 있는 진보적인 사상들은 충분히 명백해졌을 것이다. 1790년대 살롱에는 혁명 이전의 왕이나 고위 관리를 위해 제작된 그림들이 혁명 사상의 상징으로 걸려 있었다. 그러나 그때까지 이 작품들이 내포했던 자유주의적 열망은 군주적 이상과 결속되어있었고, 자신의 이미지를 보다 진보적으로 보이도록 선전하기 위한 왕의 노력을 전달했다. 브루투스나 소크라테스를 그리는 것을 장려함으로써 왕은 자신의 신성한 권리뿐만 아니라 세속적 의미에서의 정의와 합리적인 가치 체계에 의지하는 권위 있는 정부 이미지를 전달할 수 있었다. 또한 폭정으로부터 자신을 분리하고 그것을 비난할 수도 있었다. 소크라테스와 벨리사리우스는 권위의 부당한 사용에 반대하고 관용의 원칙을 지지했다. 이들을 영웅적인 모범 시민으로 예찬함으로써 왕정은 스스로 도덕적으로 올바르다고 주장할 수 있었고, 이 나라에서는 애국적 의무와 개인의 도덕이

충돌하지 않는다는 전제를 선전할 수도 있었다.[26]

　그러나 이 같은 고대 그리스-로마에 대한 비유 뒤에는 이제
막 구성된 국가에 충성을 바라는 프랑스 왕이 있었다. 하지만 군
주는 계몽되었고, 이론상으로는 여전히 자애로운 아버지 같았고,
애국심의 본질은 효도에 머물러 있었다. 따라서 공식적인 미술은
그뢰즈의 회화처럼 고결한 가부장 이미지로 가득했다. 그러나 이
노인들은 단지 아버지만은 아니었다. 그뢰즈의 어수선한 네덜란
드풍 집안의 소작농, 소시민 가부장은 더욱 아니었다. 그들은 프
리아모스, 오이디푸스, 벨리사리우스처럼 왕이나 고귀한 로마 장
군 또는 아버지 같은 인물들이었다. 그들의 덕목과 의지력은 더
높은 차원에 있는 국가의 정의와 지혜를 상징한다. 그럼에도 불
구하고 그들이 겪는 고통과 희생은 그뢰즈의 아버지들과 마찬가
지로 충돌하는 욕망이라는 양가성을 불러일으킨다. 뿐만 아니라
이러한 감정들을 일관된 가치와 신념 체계 안에서 해소할 수 있
도록 생명을 부여한다. 그뢰즈처럼 관료화된 화가들은 군주제의
이데올로기라는 추상성을 살아있는 주관적 경험으로 전환하기
위해 승화된 죄의식의 전율에 의지했다.

　뱅상 Francois Andre Vincent 은 벨리사리우스를 주제로 다룬 작가 중 한
명으로 마르몽텔 Jean-Francois Marmontel 의 책이 그 인기를 올려주었다. 전
해지는 글들에 따르면 벨리사리우스는 유스티아누스 황제 밑에
있었던 장군으로 부당하게 추방당했고, 장님이 되어 구걸하며 다
녔다. 1777년 살롱에서 전시된 뱅상의 그림 〈벨리사리우스 Belisarius〉
는 바로크의 드라마와 즉시성에 다가가고자 한다. 그림의 표면
은 다양한 색채와 빛, 대비되는 질감들 ─ 금속의 황금색 반짝임
과 직물의 풍부한 붉은 색, 나이 든 피부와 젊은 피부 ─ 의 집합
체다. 그림의 무대는 벨리사리우스가 구걸하고 있는 로마의 성
문 밖이다. 그뢰즈의 배은망덕한 아들의 서사처럼 뱅상의 작품

은 도덕적인 틀 속에 죄의식과 두려움과 존경심이라는 모순된 감정들을 배치하려고 애쓴다. 젊은 안내자에게 의지하고 있는 무력한 장님이기는 하지만 뱅상의 벨리사리우스는 불쌍한 것과는 거리가 멀다. 그는 강력하고, 인상을 쓴 위협적인 모습이며, 붉은 관복을 입은 그의 육중한 신체는 주변의 공간과 사람들을 압도한다. 그는 헬멧임이 분명한 통에 동전을 넣고 있는 군인을 향해 거의 비난하듯 공격적으로 몸을 기울이고 있다. 군인은 막 벨리사리우스를 알아보았고, 그 순간이 고통스러울 정도로 불편하다. 이젊은 군인은 죄의식으로 말없이 입술을 깨물며 고개를 숙이고 있다. 남자다움과 강인함의 정점에 있는 그는 눈이 먼 나이 든 희생자 앞에서 눈에 띄게 위축되어있다. 동일한 죄책감이 그의 동료들 얼굴에도 그림자를 드리운다. 뱅상은 이 대면의 순간으로 화

2.5 프랑수아 앙드레 뱅상,
〈벨리사리우스〉, 살롱 1777,
몽펠리에, 파브르 미술관
(사진: 클로드 오수구르)

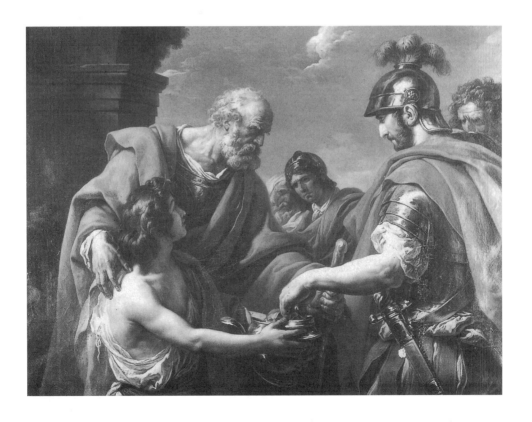

면 전체를 가득 채우고, 관객을 그 중심으로 끌어들이며, 어떠한
산만함이나 해답도 허용하지 않는다.

많은 비평가가 이 작품에 주목하면서 뱅상을 재능 있는 젊은
역사화가로 인정했지만 그의 그림 앞에서 마음 불편함을 느꼈다.
한 비평가는 다음과 같이 썼다.

이 장군에 대한 이야기는… 오랜 수감 생활 끝에 시력을 잃고 생
명을 부지하기 위해 구걸하는 처지로 전락한, 너무나 탁월하고 너
무나 감동적인 것이어서 이 그림이 젊은 예술가의 영혼을 전혀 따
뜻하게 해주지 못했다는 것에 놀랐다.[27]

다른 평론가들 역시 벨리사리우스는 더 고귀해야 하고, 그를
돕는 사람이 더 따뜻하고 그의 입장에 더 공감해야 한다는 의견
을 표시했다.[28] 뱅상이 선택한 순간은 이러한 관찰자들이 해결할

2.6 자크 루이 다비드, 〈벨
리사리우스〉, 살롱 1781, 릴
미술관

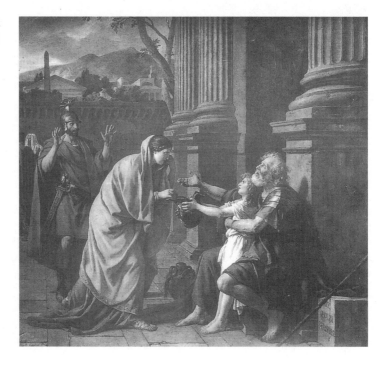

수 없는 것들을 너무 많이 남겨놓은 것이 분명하다. 그들은 주요 인물 누구와도 편안하게 동일시할 수 없으므로 이 작품이 무언가 부족하다고 생각했던 것이다.

다비드는 1781년 그림에서 동일한 대립을 다루고 있다. 그러나 다비드는 이 만남의 불편한 지점으로부터 관객의 주의를 분산시키고, 그 대신 추락한 가부장의 비애감을 강조하는 방향을 선택했다. 그의 벨리사리우스는 감정이입이 가능하도록 명백하게 약하고, 무력하며, 불쌍하다. 한 병사는 거리를 유지하고 있으며, 다비드는 그에게 놀라움을 표현하는 일반적인 무대 제스처 이상을 허용하지 않는다. 어쨌든 눈이 먼 채 헤매고 있는 벨리사리우스는 그의 존재를 의식하지 못한다. 게다가 로마 부인이라는 위로가 되는 인물이 중간에서 두 사람의 대면을 중재하고 있다. 그녀는 눈물을 닦아내며 뱅상의 작품에 나오는 군인의 행위를 반복하고 있지만 그가 느낀 불편함은 전혀 없이 장군의 헬멧에 동전

2.7 장-프랑수아 피에르 페이롱, 〈벨리사리우스〉, 살롱 1779, 툴루즈 오귀스탱 미술관 (사진: 장 디우자이드)

을 떨어트린다.

또 다른 역사화가인 장 F. P. 페이롱도 〈벨리사리우스〉를 전시했지만 이야기의 다른 순간을 다룬다. 페이롱은 노인의 고통을 수정하여 서사를 도덕적으로 해결한다. 그의 그림에서 장군[벨리사리우스]은 한때 자신의 명령을 따르는 군인이었던 소작농, 즉 아들 같은 인물에 의해 구출된다. 그 소작농의 집에서 그는 가족의 아버지 권좌에 오르는 의례를 치른다. 페이롱의 이미지는 이 의례의 몇 순간을 하나로 압축한다. 페이롱은 벨리사리우스의 오른쪽에 있는 강하고 고결해 보이는 농부가 그를 가족들에게 소개하면서 하는 연설을 이 살롱 소책자에 실었다.[29] "그는 훈족들의 침략에서 당신을 구해준 사람입니다. 그가 없었다면 우리 머리 위의 지붕은 잿더미가 되었을 것입니다…." (그래서 그 집안 여자들이 벨리사리우스를 자녀들의 두 번째 아버지라고 선언한다고 소책자에 적혀있다.) 여전히 미약하고 맹인이며 의존적인 그는 약자를 강하게, 강자를 약하게 만드는 이미지인 가부장적 권력의 자리에 앉아있다. 해결에 대한 욕구는 주제만큼이나 작품 형식에도 존재한다. 많은 인물은 단순하고 얼어있는 것 같은 구성을 위해 신중하게 배치된다. 이야기의 행복한 결말과 마찬가지로, 구도는 전반적으로 평온하고 질서 있다.

페이롱의 해결책은 오래된 도덕을 긍정하는 것처럼 보이지만 일부분은 새롭게 태동하고 있는 사고방식을 보여준다. 노인은 권좌에 앉아있지만 이 가족에 대한 실질적, 법적 권리나 의무는 없다. 실제로 열정적인 농부의 지도아래 결합된 가족은 자발적으로 그를 권좌에 앉히고 보호하기로 선택했으며, 명백하게 그들의 군주지만 주권이 없는 군주다. 이 서사적인 해법은 종전의 권위라는 의례적인 덫은 유지하면서도 살아있는 가부장의 몸과 가부장적 권력을 분리시킬 가능성을 암시한다. 그뢰즈의 나이 든 아버

지들과 마찬가지로 벨리사리우스는 실질적인 권력을 가진 가부장으로 '추락'하여 자신의 사회적 역할보다 더 오래 살아남는다. 그러나 힘없는 노인으로 살아남아 보살핌을 받는다. 시몬 드 보부아르는 『나이 먹음 *The Coming of Age*』에서 18세기 후반에 늙는 것 자체에 대한 새로운 관용과 동정이 생겨났다고 주장한다.[30] 실제로 권위와 노년에 대한 태도 변화는 이러한 작품들을 관통하고 있는 것 같다. 18세기 후반에 가부장적 권위가 침식되면서, 아들의 삶에 대한 통제력이 약화된 노인들은 더욱더 동정심의 대상으로 보일 수 있었다. 그러나 이 새로운 정서가 무엇이든 페이롱은 여전히 노인들을 전통의 상징으로 표현하고자 고집한다. 실제로는 은퇴한 가부장 노인이 여전히 가족의 아버지로 보여야 하는 것이다.

나는 프랑스 살롱화들이 권위에 대한 특정 종류의 담론을 보여줄 수 있다고 제안하면서 이 글을 시작했다. 지금까지 논의한 작품들은 숨겨진 공격심을 기록한다. 이제 이 숨겨진 내용이 표면으로 드러나기 시작한 그림에 주목해보고자 한다. 장-바티스트 레뇨 Jean-Baptiste Regnault의 〈대홍수 The Deluge〉는 혁명 직전에 완성되어 살롱에서 전시되었다. 레뇨는 견딜 수 없을 정도로 갈등하는 상황을 고안했다. 한 젊은 남자가 탈진한 아내와 아기가 위험에 빠진 것이 분명한 상황인 걸 알면서도 아버지를 홍수에서 구출하고 있다. 겁에 질린 아들은 부인과 자식을 구하기 위해 아버지를 버릴 것인지 구할 것인지를 결정해야만 한다. 아들로서 의무를 다하려면 남편과 아버지로서 자신의 남성성을 희생해야 한다. 또 다른 차원에서 이는 미래와 과거 사이의 선택이며, 레뇨는 이를 생사가 달린 압박감으로 묘사했다. 이 노인은 분명 노쇠하다. 그는 억제되지 않는 공황 사태에 빠진 몸짓으로 자신의 안전만을 생각하며, 자신의 존재로 인한 아들의 고통스러운 선택은 의식하

지 못한다. 레뇨는 그에게서 고귀함을 벗겨버리고 부담스럽고 억압적인 의무의 대상으로만 남겨놓았다.

이 이미지는 베르길리우스 ^{Publius Vergilius Maro}의 『아이네이스 ^{*Aeneis*}』에서 영감을 받은 것이 분명하다. 제2권에서 아이네이아스는 불타는 트로이에서 아버지를 데리고 나온다. 그러나 『아이네이스』에서 과거와 미래는 충돌하지 않는다. 훗날 로마의 창시자가 되는 아이네이아스는 아버지를 구출할 뿐만 아니라 어린 아들을 안전하게 이끈다. 아들을 위해 아버지를, 아버지를 위해 아들을 희생시키는 일은 결코 없다. 뒤에 따라오는 아이네이아스의 아내는 길을 잃고 만다. 그러나 아이네이아스의 아들을 낳은 후 그녀는 (그녀의 유령이 선언한 대로) 이제 필요하지 않다. 동일한 것이 문화적

2.8 장-바티스트 레뇨, 〈대홍수〉, 살롱 1789, 파리, 루브르 박물관

세습을 대표하는 아버지 안키세스에게는 적용되지 않는다. 실제로 베르길리우스가 묘사한 이미지들은 미래가 과거의 보존에 달려 있다는 것을 분명히 보여준다. 손자를 버려둔 채 아들의 어깨에 매달려 있는 안키세스는 과거 트로이의 가부장들이 신성시했던 의례에 사용하는 물건을 들고 있다. 과거와 미래의 연속성은 남성 세대 간의 연속성에 의해 보장되는 것이다. 레뇨가 베르길리우스의 메시지를 상기시킨 것은 그의 지혜에 의문을 던지기 위한 것처럼 보인다. 그는 이 주제를 아들의 의무는 더 이상 자명하지 않고, 과거가 미래를 위태롭게 하는 것으로 다루고 있다.

레뇨의 작품에 등장하는 아버지의 모습은 익살과 풍자의 단골 소재인 어리석은 노인의 전형에 최대한 가까이 다가간다. 존경할 만한 아버지와는 정반대인 이런 유형의 노인은 17, 18세기의 가부장적 권력에 대한 조롱거리로 성행했다.[31] 르 프린스Jean-Baptiste Le Prince의 〈랑데부Rendez-vous〉(1774)에 나오는 노인이 대표적이다. 18세기 예술에 등장하는 다른 수많은 바보들처럼 그는 젊은 애인과 바람이 난 아내와 산다. 부알리는 〈질투하는 노인The Jealous Old Man〉에서 같은 주제를 다루었다. 레뇨의 〈대홍수〉에 나오는 아버지도 이 노인들만큼이나 움직임이 자유롭지 못하고 무력하며 그런 만큼 젊은이의 욕망에 걸림돌이 된다. 그러나 이 코믹한 그림들에서 갈등은 결코 위기로 치닫지 않으며 직접적인 대립도 피한다. 노인의 권리를 침해한 젊은 연인들은 가리개나 덤불 뒤에 숨어있다. 공인된 질서 안의 음모와 속임수가 그들의 정치학이다. 대조적으로 레뇨는 관람자들에게 노인을 타도하는 것을 상상하도록 강요하며 그러한 행위를 정당화할 수 있는 상황을 제공한다. 따라서 혁명 전야에 이 기발하고 매우 대중적이었던 그림은 가부장의 권위에 대한 전통적인 요구를 향한 의식적이고 신중하게 정당화된 적개심을 비정상적으로 고조시켰다.

이 작품과 다른 익살스러운 그림들의 내용상의 차이는 서로 다른 사회적인 목적 및 문맥과 연관 지었을 때 훨씬 더 의미 있게 된다. 부알리의 그림 같은 '캐비닛'화는 문화 주변부에 속했다. 사석에서 하는 농담처럼 이러한 그림이 건드렸던 반항적인 충동은 안전하게 방출되고 하찮은 순간으로 향유되었다. 살롱에 전시될 때도 이런 그림과 판화는 주변부에 걸렸고, 사적인 용도를 위해 판매되는 상품 취급을 받았다.

반면 레뇨의 작품은 다른 종류의 관심을 요구했다. 아이네이아스뿐만 아니라 성서의 대홍수가 시사할 수 있는 진지한 톤과 문학적인 암시는 이 작품에 공식적으로 검증된 최고의 장르였던 역사화의 지위를 부여했다. 루이 16세 때 아카데미의 수장이었던 앙비지에 백작Comte d'Angiviller에 따르면, 역사화는 '주권자의 목소리'였으며 여론을 형성하는 수단이었다. 앙비지에의 지휘하에 아카데미는 그 어느 때보다도 활발하게 작품을 제작하도록 격려받았고, 전시에 대해 더 많은 통제권을 갖게 되었다. 공식적인 살롱은

2.9 루이 레오폴드 부알리, 〈질투하는 노인〉, 1791, 생토메르, 미술관 (사진: 기르돈Giraudon / 아트 리소스Art Resource)

새로운 역사화를 공개적으로 전시할 수 있는 유일한 장소가 되었다. 에로틱하고 '점잖지 못한' 예술은 금지되었고, 다른 비공인 전시회는 역사화를 전시할 권리를 억압당하거나 거부당했다.[32] 동시에 살롱 카레 Salon Carre (살롱이 열렸던 곳으로 루브르궁에 있었다—옮긴이)는 더욱 품위 있는 공간이 되었다. 1780년에는 그 옆으로 엄숙한 계단이 새로 생겼고, 혁명 직전에는 천장 조명이 설치되었다.[33] 왕실이 단지 미술 애호가들에게 미적 즐거움을 선사하기 위해 역사화에 투자한 것이 아님은 분명하다. 살롱 또한 예술가들을 위한 쇼케이스 역할만 한 것은 아니었다. 살롱은 특정 가치와 신념을 집단적인 이상으로 인정하는 것이 주된 이념적 목적이었던 공식적인 의례 공간이었다. 역사화는 살롱의 주된 의미에 최상의 가시성을 부여함으로써 그것의 가장 고조된 이념의 중심에 있었다. 역으로 살롱의 맥락에서 보자면 역사화는 가장 완전한 이념적 용도를 발견한 것이었다.

이러한 맥락에서 우리는 레뇨의 〈대홍수〉와 그것이 지닌 가부장적 권리에 대한 암묵적 적대감에 대해 생각해야 한다. 분명 누군가는 구질서에 대해 그보다 더 비판적일 수 있다. 정치계와 철학계는 오래전부터 이 그림보다 더 날카롭고 신랄하게 프랑스 사회를 비판해왔으며, 로버트 단턴 Robert Darnton 이 연구한 비방조의 소책자들은 더욱더 직접적이고 더 격렬한 적대감을 가지고 권위에 대해 공격했다.[34] 그에 비해 〈대홍수〉의 비판적 내용은 온화하다. 그러나 그러한 문제들을 사적인 공간에서 읽는 것과 미흡한 것일지라도 공동의 이상을 기념하기 위해 공식적으로 헌정된 공공장소에서 마주하는 것은 다르다. 따라서 그 공식적인 목적에도 불구하고 살롱의 의례와 역사화 전시는 권위에 대한 새로운 의식과 태도를 형성하는 데 도움을 주었다. 이와 같은 그림을 통해 전통적으로는 억압된 위험한 감정들이 점차 분명해지고 널리 공유

되는 지식이라는 정당성을 주장할 수 있게 되었다. 이러한 내용이 살롱이라는 억압적인 공간과 역사화의 위엄 있는 언어로 나타날 수밖에 없었던 것은 구질서에 대한 좌절과 긴장이 엄청나게 고조되고 있었음을 예고한다.

그러나 그 모든 적대감에도 불구하고 레뇨의 이미지는 전통적인 가족을 넘어서지 않는다. 레뇨가 거의 근접하게 제시하고 있는 존속살인은 비상 상태에만 정당화되지 이념적으로는 정당화되지 않는다. 그뢰즈의 자식의 반란 서사에서 볼 수 있듯이 권위는 계속 아버지에 머물러 있다. 아들이 아버지를 대신할 수는 있지만, 오래된 가족 모델은 손상되지 않고 남아있을 것이다. 레뇨는 그가 원하지 않는 것이 무엇인지 알았지만, 아직 그 너머를 볼 수는 없었다.[35]

당면한 과제는 구체적인 방식으로 일련의 새로운 사회관계를 상상하는 것이었다. 혁명기의 남자들은 이러한 작업이 자크 루이 다비드라는 한 명의 예술가에 의해 달성되었다고 믿어 의심치 않았다. 1789년에 다비드는 프랑스 회화의 리더이자 가장 어려운 장르의 지배자로 공인된 인물이었다. 다비드의 1780년대 위대한 역사화 〈호라티우스 형제의 맹세 The Oath of the Horatii〉, 〈소크라테스의 죽음 The Death of Socrates〉, 〈브루투스 앞으로 자식들의 유해를 옮겨오는 호위병들 The Lictors Returnng the Bodies of His Sons to Brutus〉은 레뇨의 〈대홍수〉보다 더 전형적인 아카데미적인 역사화다. 다비드의 작품은 시詩라는 허구가 아니라 그리스와 로마인들의 역사적 행위를 보여준다. 공인, 비공인을 막론하고 살롱 비평가들은 이 그림들이 역사화의 요구를 완벽히 충족시켰다고 거듭 칭찬했다. 그러나 혁명의 관점에서 보면 이 기념비적인 작품들은 단순히 애국심이라는 숭고한 미덕뿐만 아니라 자신의 운명을 자유로이 만들어나갈 개인의 타고난 권리라는 혁명의 이상을 기념한 것임이 명백했다. 아카데미의 규

칙과 예술적 코드 안에서 작업하면서 다비드는 왕이 가장 좋아하는 혁명적 이데올로기의 수단 하나를 차용하면서 왕좌의 진보적인 함의를 포착하고 발전시켰다. 그 함의는 혁명이 도래하여 그것을 차용하게 될 때 밝혀진다. 따라서 다비드는 1780년대 내내 대중과 자기 자신을 대상으로 일련의 새로운 감성과 사고에 대한 예행연습을 하고 있었음이 분명해진다.[36] 다비드와 더불어 공화주의자들의 이상인 애국심과 군주제의 이상인 가부장적 권위 사이의 모순이 가시화되었던 것이다. 그러나 공화당의 이상이 승리했을 때 사람들은 비로소 분명하게 다비드의 예술을 예언으로 보게 되었다.

다비드의 혁명 전 작품 중 가장 기념비적인 것은 1784년에 완성된 〈호라티우스 형제의 맹세〉와 혁명이 발발한 1789년에 완성

2.10 자크-루이 다비드, 〈호라티우스 형제의 맹세〉, 살롱 1785, 파리, 루브르 박물관

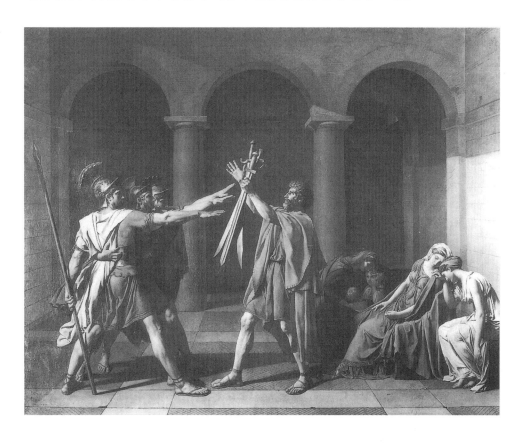

한 〈브루투스〉다. 〈맹세〉에서 호라티우스가의 아들들은 곧 닥칠 공격에 대비하여 가문을 지키겠다고 약속하면서 아버지에게 충성을 맹세한다. 〈브루투스〉에서는 로마 공화국의 창시자인 브루투스가 폐위당한 타르퀴니우스(무대 뒤의 추락한 아버지)와 공모한 자신의 아들들에게 죽음을 명한다. 그림은 아들들의 시체가 브루투스의 집으로 돌아오는 순간을 담고 있다.

두 작품에서 권위는 더 이상 단지 아버지의 의지가 아니다. 그리고 이 아버지들은 나약하거나 늙기는커녕 아직 한창때의 왕성한 활동가들이다. 근육질의 골격을 가진 이 아버지들은 정돈된 표면에 예리하게 표현된 세계, 고정된 의미와 보편적 진리의 세계에서 움직이고 있다. 특히 〈맹세〉는 진보주의적 낙관주의와 개인행동의 효력에 대한 믿음으로 가득하다. 다비드는 이상적인 사

2.11 자크-루이 다비드, 〈브루투스 앞으로 자식들의 유해를 옮겨오는 호위병들〉, 1789, 파리, 루브르 박물관

회 공간을 상상한다. 그 차분하고 명료한 빛 속에서 남자들은 개별적인 시민으로 만나고 행동한다. 아들은 단지 아버지에게 충성을 맹세하는 것만이 아니라, 자유로운 개인으로서 결의를 주장하고, 정치적 계약을 체결하고, 자신들의 의무를 선택한다. 〈브루투스〉처럼 이 그림에서도 새로운 공공의 영역은 전적으로 남성의 영역이다. 그것은 여성들이 갇혀 있는 가정의 영역과 극명하게 반대되는 것으로 정의된다. 이러한 분리는 각 작품의 공간 구성에 명확하게 나타난다. 여성의 영역에서는 여전히 지배와 예속이라는 구시대적인 관계가 지배적이다. 새로운 권위는 원칙적으로 이성의 행사를 요구하는데, 다비드의 여성들에게는 그것이 부족하다. 오직 혈연에만 얽매인 이 여성들이 남자 가족의 높은 도덕적 삶은 이해할 수 없는 것이다.

1788년[37]에 구상된 〈브루투스〉는 〈맹세〉보다 더 명백하게 이 새로운 정치적 관계에 대해 이야기한다. 또한 그러한 관계를 밝히는 것에 따르는 끔찍한 대가에 대해 말하고 있다.

따라서 더 어둡고, 양측은 더 어긋나 있다. 브루투스는 아들들을 로마 공화국에 대한 반역죄로 체포했다. 그러한 갈등은 아버지와 아들 사이의 갈등이라기보다는 전통적인 가족의 요구와 국가의 새로운 요구 사이의 갈등이다. 반역자의 아버지인 동시에 공화국의 창시자인 브루투스는 아들을 보호해야 할 오랜 가부장적 의무와 국가에 대한 새로운 공화주의적 의무 사이에서 고민하고 있다. 그 아들들은 상급 권위에 희생된다. 이 행위로 권위는 가부장적 신체로부터 확실하게 분리되어 추상적인 원리로 합리화되며 국가와 동일시된다.

다비드는 결정의 순간 이후의 브루투스를 보여주지만, 그는 여전히 자신이 처한 지독한 시련에 괴로워하는 것이 분명하다. 꼼짝달싹할 수 없는 증거를 움켜쥔 채 비통해하는 여자들 반대쪽

에 고립되어 긴장된 자세로 앉아있다. 그는 로마 신상이 드리워진 그림자 속에 앉아있으며, 그의 아들들은 로마의 이름으로 희생된다. 브루투스는 자신이 내린 결정의 끔찍한 결과인 아들들의 목이 잘린 시체가 집으로 돌아올 때 그 그림자 가까이 몸을 기울인다.

〈브루투스〉는 혁명이 시작된 바로 그 순간에 완성되었다. 이 그림은 거의 즉각적으로 혁명의 상징이 되었다. 다비드 자신도 국민공회의 의원이 되었고, 결국 왕의 처형에 찬성하였다. 한편, 국민공회는 사회적, 정치적 삶을 관장하는 구법을 폐지하는 쪽으로 가닥을 잡았다. 이 법들은 향후 여러 번 개정되지만, 모든 개정에서 아버지와 통치자의 권력은 — 이론상으로는 — 법적으로 제한되었고, 국가라는 더 높은 권위에 예속되었다.[38] 비록 그 당시 모든 사람이 이 새로운 관계를 받아들이지는 않았지만, 개인과 국가 간의 이 일련의 새로운 관계들이 기존의 종속과 의무 관계를 대체했던 것만은 확실하다. 다비드는 결과를 예언했다. 그는 자신처럼 혁명을 이끌어나갈 사람들의 이상을 누구보다 더 잘 가시화했던 것이다.

새로운 국가는 원론적으로는 가부장제를 종식시킨 추상적이고 성별 없는 존재였다. 그러나 실제로는 **절대적인 가부장제를** 더 민주적이고, 덜 공인하는 형태로 대체하기 위해 끝낸 것이다. 왕이 타도되었고, 그의 왕국은 해체되었지만, 왕의 권위는 계속해서 살아남을 것이다. 이제 그 권위는 가부장의 신체로부터 분리되어 국가의 새로운 정권을 공동으로 차지하고 통제하게 되는 소수의 특권층 남성들에게 배분되었다. 블레이크가 이해한 것처럼 현대 세계에서 권위는 내적인 것, 즉 노인의 아들들의 정신에 각인된 상태로 더 효과적으로 통치할 수 있게 되었다. 프로이트 Sigmund Freud 가 오이디푸스 콤플렉스라고 부른 심리적 과제가 유독 역사상 이

시기에 중요해지고 보편적 경험이 된 사실에 주목할 필요가 있다.[39] 오이디푸스 콤플렉스는 부르주아 세계의 번식을 위해 사회적으로 필요한 것이었다. 부르주아 세계라는 것이 바로 노인의 권위 — 따라서 국가의 권위 — 를 내면화하는 과정이었기 때문이다.

1800년경, 궁지에 몰리고 괴롭힘을 당하던 노인의 모습은 고급미술의 중심에서 서서히 사라졌다. 그렇게 된 것이 매우 시기적절했던 것은 애초에 노인을 불러들인 사회적 압박과 갈등이 이제 본질적으로 해결되었기 때문이다. 노인은 마침내 현실에서와 마찬가지로 예술에서도 자유롭게 은퇴할 수 있었다.

3. 앵그르의 〈루이 13세의 서약〉과
왕정복고의 정치학*

1826년 11월 몽토방 성당에서 앵그르$^{Jean-Auguste-Dominique\ Ingres}$의 〈루이 13세의 서약$^{The\ Vow\ of\ Louis\ XIII}$〉을 위한 화려한 제막식이 열렸다.[1] 이 행사는 종교적이기보다는 정치적인 사건이었고, (앵그르의) 새로운 제단화의 정신과 의미에도 부합했다. 이 화려한 설치 기념행사는 1824년 랭스 성당에서 열린 샤를 10세의 대관식을 상기시킬 뿐만 아니라 여러 가지 면에서 그것을 재현한 것이었다. 부르봉 왕가의 마지막 왕이었던 샤를의 즉위는 논란거리였다. 당시의 수많은 사람과 대부분의 현대 역사가들의 판단에 의하면, 이 대관식은 돌이킬 수 없는 역사적 흥망성쇠로 사라진 프랑스, 즉 혁명 전 프랑스를 속박했던 굴레들을 되살려내려는 우스꽝스러운 시도였다. 그런데 2년 후에 왕의 지지자들이 그 행사를 재연한 것이다. 케루비니$^{Luigi\ Cherubini}$가 랭스에서 열린 대관식을 위해 작곡한 〈미사곡〉이 다시 연주되었고 앵그르가 그린 루이 13세의 이미지는 시대착오적인 그의 후손을 대신했다.

〈루이 13세의 서약〉에 관한 글은 거의 전적으로 앵그르가 이 작품이 제기하는 예술적인 문제를 해결했는지의 여부, 즉 왕과 성모마리아라는 두 주인공을 어떻게 표현했는지, 그가 라파엘로$^{Raffaello\ Sanzio}$의 예술을 어떻게 활용했는지 등에 초점을 맞추고 있

* 이 글은 *Art and Architecture in the Service of Politics*, ed. Linda Nochlin and Henry Millon (Cambridge, Mass., 1978), pp. 80~91에 처음 실렸다. MIT 출판사의 허가를 받아 이곳에 다시 싣는다.

다.[2] 그리고 현대의 연구자들은 이 그림이 정부 측 인사들을 기쁘게 하고 부르봉 왕가에 대한 이데올로기적인 지지를 표현한 것이라는 사실을 알고 있음에도 불구하고 이 그림을 순전히 앵그르의 예술적 판단의 산물로만 논의해왔다. 이는 현대의 독자들을 1820년대의 사람들이 그러한 예술적, 양식적 질문만을 염두에 두고 이 그림을 경험했다고 결론짓게 만든다.

그러나 〈루이 13세의 서약〉은 앵그르의 창작 활동 이상의 훨씬 더 많은 것들을 내포하고 있다. 실제로 앵그르가 해결한 예술적인 문제들조차도 온전히 이해하기 위해서는 당시의 보다 광범위한 정치 이념적 맥락 안에서 그의 작업을 생각해볼 필요가 있다. 〈루이 13세의 서약〉은 부르봉 가문에 아첨하는 이미지를 통해 분명한 하나의 이데올로기를 표명하며 우파의 가장 논쟁적인 독트린 중 하나인 왕권과 종교의 동맹을 보강했다. 전반적으로 반동적이었던 시대의 특히나 반동적인 순간에 탄생한 〈루이 13세의 서약〉은 1820년에 발생한 사건들에 대한 구체적인 대응이자 왕정복고 시대 전반에 걸쳐 팽배했던 관점을 투영하고 있다.

1814년, 나폴레옹이 몰락한 후 부르봉가는 전쟁으로 지친 프랑스로 돌아왔다.[3] 오랜 공백과 새로운 세대의 출현이 겹쳐지면서 프랑스인들의 마음속에서 부르봉가에 대한 나쁜 기억이 희석되었다. 그들의 귀환은 평화롭고 통일된 프랑스를 염원하던 탈레랑 Charles-Maurice de Talleyrand과 대프랑스 동맹의 합작품이었다. 이들에게 프랑스 국민의 자부심과 정체성을 단결시킬 수 있을 만큼 충분히 영광스러운 과거를 지닌 유일한 인물이었던 나폴레옹의 공백을 메울 만큼 명예로운 가문은 부르봉가밖에 없었다. 부르봉은 프랑스 국민들이 지난 25년 동안 거부했던 혁명 이전의 시대로 돌아가고 싶어 해서가 아니라, 누구도 국가를 통일하기 위해 더 나은

인물을 생각할 수 없었기 때문에 소환되었다.

귀국길에 오른 망명자들 중에서 자신들이 귀환하는 상황에 대해 파악하고 있었던 인물은 루이 18세 외에는 거의 없었던 것 같다. 그는 파리에 도착하기도 전에 지난 사반세기 동안 프랑스에 봉사한 사람들의 두려움을 달래고, 그들의 협조를 얻기 위한 계산으로 헌장을 발표했다. 이 헌장은 회유적인 전문에 이어 기본적인 시민의 자유를 허용하고, 두 의회로 대표 정부를 수립하며, 정부의 동의를 얻어 과세하기로 약속했으며, 기존의 재산권과 새로운 소유권을 보장하고 있다. 루이 18세는 타협의 필요성을 파악했던 것이다.

그러나 루이 18세 주변에는 입헌제를 공포와 두려움의 대상으로 여기는 망명귀족 집단이 있었다. 오만한 왕의 동생 아르투아 백작 Comte d'Artois, 즉 미래의 샤를 10세가 리더로 있었던 이 집단은 극단적인 왕당파 혹은 성직당으로 알려져 있었다. 이 늙은 귀족들과 고위 성직자들의 부르봉가를 향한 충성심은 단 한 번도 흔들린 적이 없었으며, 이제 그들은 주요 관직으로 보상받게 되었다. 자유주의자들이 숭상한 문서인 헌장은 이들을 격분시켰고, 이들은 왕정복고 기간 내내 헌장이 실행되지 못하도록 최선을 다했다. 왕보다 더 왕당파인 그들은 동시대인들이 묘사한 바에 따르면, 망명 기간 동안 아무것도 잊어버리거나 배운 것이 없는 듯했다. 그들의 눈에 왕정복고는 프랑스를 1789년 이전 상태로 되돌려야 한다는 사명이었다. 특히 압수된 모든 재산을 교회와 귀족들에게 돌려주고, 1789년 이후 철폐된 모든 특권을 부활시키고, 교육을 다시 교회의 손에 맡기기로 마음먹었다. 루이 18세의 보다 현실적인 정책(1816년과 1820년 사이에 이 극단적 왕당파는 야당이었다)으로 인하여 뜻을 모두 펼치지는 못했지만, 그들은 왕과 특별한 관계를 향유하는 적극적이고 영향력 있는 세력이었다. 루이

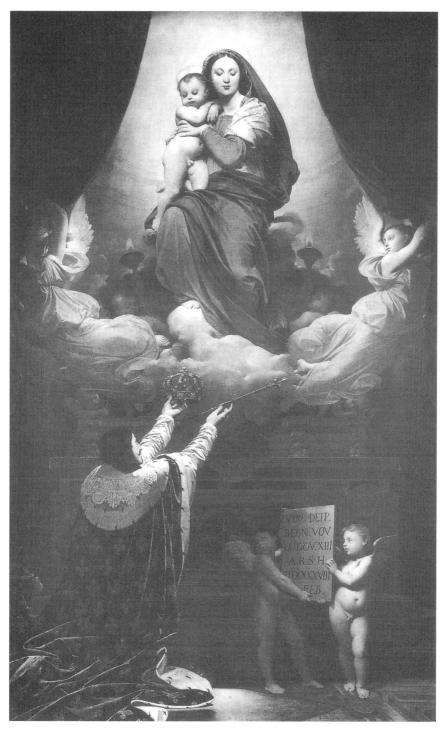

3.1 장-오귀스트 도미니크 앵그르, 〈루이 13세의 서약〉, 1824, 몽토방 성당 (사진: 국립미술관, 파리)

18세는 내심 그의 지지자들과 많은 견해를 공유했고, 이들의 극단적인 편파성은 공식적인 왕정복고의 기조를 결정하게 된다.

극단적인 왕당파들에게 지난 25년은 볼테르, 루소, 디드로 등의 가르침에 이끌려 스스로를 정도에서 벗어나도록 방치한 귀족에게 신이 내린 벌, 즉 재앙이었다. 이들의 관점에서 보면 계몽주의 철학자들의 해로운 이상은 질서 있는 사회가 존재하기 위해 없어서는 안 될 제도와 신앙, 즉 교회의 권위와 왕의 신성한 권리라는 원칙을 약화시키고 손상시켜온 것이었다. 그들에게 프랑스혁명은 성서의 홍수처럼 신의 섭리였으며, 18세기의 사악한 과도함을 일소함으로써 프랑스가 새롭게 시작할 수 있도록 하기 위한 것이었다. 심지어는 회개한 사람들이 절대왕정을 다시 세우기 위해 자신들을 불러들였다고 믿었다. 이들의 당면 과제는 프랑스를 혁명 이전의 상태로 다시 돌려놓고, 과거의 범죄에 대해 보복하고, 프랑스에서 모든 혁명적인 요소를 제거하는 것이었다.

우파, 즉 왕당파는 자신들의 극단주의적인 분파가 가지고 있었던 터무니없는 환상을 공유하지는 않았다. 그럼에도 불구하고 지난 25년간 발생한 수많은 변화의 상당 부분을 되돌려놓는 데 열중했다. 무엇보다 왕의 주권을 확보하겠다는 각오였고, 극단적인 왕당파처럼 종교가 군주제의 최고의 동맹이라고 확신했다. 혁명은 교회의 권위가 무너지면 다른 모든 제도가 함께 무너질 것이라는 가정을 증명했다. 따라서 보날드 Louis de Bonald, 메스트르 Joseph de Maistre 등 우파 이론가들이 주장했듯이 교권이 강화되어야만 했다. 우파는 가톨릭이 진정한 신앙이어서라기보다는 군주제에 가장 효과적인 이데올로기를 승인해주었기 때문에 교회가 고대에 누렸던 지위와 권력을 되찾을 것을 촉구했다. 게오르그 브라네스 Georg Brandes가 썼듯이 종교는 "경찰과 군대처럼 활용되었다. 감옥이 모든 것을 조용히 잠재워 당국의 규율을 옹호하기 위해 사용

되는 것처럼 말이다."⁴ 혹은 샤토브리앙François-René de Chateaubrian의 말을 인용하자면, "가장 기독교도다운 왕에게 종교는 군주제라 불리는 술의 원료 중 하나로 사용하기 위해 잘 배합한 약용주에 지나지 않았다."⁵

왕좌와 제단 사이의 동맹은 당시 부르봉가 정책의 초석이었다. 특히 자녀 교육 문제와 관련하여 민중들 사이에 널리 퍼져 있었던 반교권주의 정서에 둔감했던 의욕적인 교회는 정부의 비호 하에 프랑스인들에게 종교를 재교육하기 시작했다. 혁명이 저지른 수많은 폭력, 즉 교회 재산의 훼손과 몰수, 유물 파괴, 질서 탄압, 가톨릭 교회 권위에 대항하는 국가 권위를 따르지 않은 사제들의 학살, 기독교 신앙 대신 세속적인 이상을 숭배하려는 불경스러운 시도 같은 죄악들을 하나도 잊어버리지 않은 교회는 근래 행해진 죄 많은 민중의 삶을 통해 그들을 감화시키기로 결심했다.

전도단 ─ 광신적인 사제 무리 ─ 이 곳곳으로 몰려가 부흥회를 열고 왕을 향한 충성을 설파했다. 그들의 마을 방문은 보통 시장과 관리들이 참석한 대규모 야외 집회로 끝이 나곤 했다. 거기서 민중들은 거대한 모닥불 주변에 모여 혁명의 죄를 참회하며 볼테르와 백과전서파의 책들을 불 속에 던졌다. 또한 사람들을 재교육하기 위한 보다 전통적인 방법으로 눈을 돌렸는데, 국가 지원형 수도원과 정부 지원형 신학교를 설립하기에 이르렀다. 공식적으로 후자는 예비 신부들만 다닐 수 있는 곳이었지만, 혁명 후에 생겨난 세속적인 교육제도의 대안으로 불법 운영되기도 했다. 지역 공무원들의 환심을 사고, 아들의 장래가 잘 풀리기를 바란 부모들은 자식들을 그런 곳으로 보내는 것이 편리하다고 생각했다. 프랑스에서 예수회는 여전히 불법이었지만(그들은 1757년 추방되었다), 사제들은 비밀리에 학교에서 가르치도록 지원받았고, 심지어 자신들이 직접 학교를 운영하기도 했다. 정부 또한 다수

의 종교적인 기념비와 교회 장식을 의뢰했다. 이 모든 것들에 대한 답례로 성직자들은 프랑스의 모든 설교대에서 우파의 정책을 설교하는 끈질기고 열렬한 우익 전도사가 되었다. 이러한 활동들은 흔히 루머와 진보 언론의 과장을 통해 중산층에 현실적인 불안감을 조성하였는데, 그들이 우려했던 것은 구체제로의 복귀와 새로 획득한 재산과 특권의 상실이었다.

경직되고 반동적인 가톨릭 교회는 왕정복고의 공식 이념이 되었다. 헌장의 모호함이 이를 정당화해준 것은 종교의 자유를 보장하면서도 가톨릭을 국교로 선언했기 때문이다. 왕정복고기 내내 정부에 대한 충성심은 교회를 향한 지지로 표현되었고, 사회 모든 층위의 사람들이 교회를 티 나게 지지하는 것이 유리하다는 것을 깨닫게 되었다. 실제로 성직자들, 평신도, 사회, 정부, 경찰은 그러한 활동에 비밀리에 주의를 기울였고, 빈번하게 기록으로 남겼다. 스탕달 Stendhal의 『적과 흑 Le Rouge et le Noir』은 당대의 그 같은 공모 분위기를 과장 없이 담고 있다. 도지사들과 경찰이 보유했던 개인들에 대한 엄청난 부피의 문건들(무엇보다 이 파일들은 선거 당시 유권자 명부를 조작하는 데 유용했다)에는 그들이 자주 드나드는 카페가 어디인지, 친구가 누구인지, 어느 신문을 읽는지가 기록되었다.[6] 남자들이 정치적, 예술적 경력을 쌓아가는 비공식적 권력의 중심지인 저명인사의 응접실에서 사람들은 "올바른 의견"을 지키기 위해 조심했다. 이 자리에서는 혁명, 나폴레옹, 모든 자유주의 사상에 대한 공포를 표현하고, 종교 교육, 왕의 입법, 주일법, 라마르틴 Alphonse de Lamartine과 메스트르의 시, 우파가 애지중지하는 교황권 지상주의 소책자인 『교황님으로부터 Du Pape』를 열렬히 지지하는 게 의무화되었다. 무엇보다도 교회와 맺는 관계가 정치적인 지지의 핵심으로 여겨졌다. 스탕달의 말처럼 종교는 "관계를 맺기에 가장 유리하고 강력한 단체"였다.[7]

과거에 대한 발언은 종교에 대한 태도만큼이나 정치적인 것이었다. 역사학자 스탠리 멜론Stanley Mellon이 밝힌 것처럼 왕정복고기에 벌어진 정치적인 논쟁들은 흔히 프랑스의 고대 및 최근 역사에 대한 상반된 주장들을 둘러싼 것이었다.[8] 우파는 지난 25년 동안 행해진 국왕 죽이기와 국가적인 범죄만을 보았고, 그 기간을 프랑스 역사의 공식 기록에서 없애고 싶어 했다. 그들은 혁명이나 제정의 어떠한 선례도 인정하지 않으려 했다. 보수적인 역사가들은 이 시기를 구 프랑스에 대한 이상화된 설명과 대비시키면서 많은 예술가, 문필가들과 합세하여 지나간 군주제 시대를 황금기로, 옛 귀족을 본질적으로 고귀한 것으로, 과거 왕들을 현명하고 선한 인물로 묘사했다. 반면 대부분의 중산층 프랑스인들의 삶과 감정, 재산은 혁명과 제정으로 형성된 것이었기 때문에 자유주의자들에게 지난 25년은 깊은 자부심의 원천이었고, 눈부신 군대의 영광과 계몽된 사회적 진보의 시대였다. 군주제를 직접 공격할 수 없는 — 그러한 공격은 반역죄가 될 것이기에 — 티에리Augustin Thierry, 기조François Guizot 같은 자유주의 역사가들은 과거 군주제의 부패와 혁명 전 프랑스의 계급 갈등을 노출시켜 혁명을 초기 프랑스 역사의 필연적 결과라고 표현했다. 왕정복고기에 역사는 가장 인기 있고, 가장 논쟁적이고, 가장 이념적으로 격론을 불러일으키는 지적인 실천이었다. 이러한 맥락에서 국가의 과거에 대한 모든 이미지와 발언은 이념 전쟁의 총탄이었다.

왕정복고기의 문인들은 과거에 대한 보수주의적인 견해에 시적인 실체를 부여했다. 샤토브리앙, 드 메스트르, 드 라마르틴, 그리고 위고Victor-Marie Hugo는 교권 위에 세워지고 신성하게 임명된 군주들이 통치하는 사회의 아름다움과 지혜에 대해 상세하게 묘사했다. 그들의 시와 소설에서 과거는 지배자와 피지배자가 주어진 정치적, 종교적 질서를 의심 없이 받아들이는 사회적으로 조화로

운 세계라고 상정되었다. 낭만주의 미술에서 유행한 '음유시인' 주제와 더불어 이들의 글은 중세 생활을 담은 이미지를 어렴풋이 떠올리게 하는데, 그러한 이미지로 기독교는 단순한 관계와 일상적 경험에도 장엄하고 특별한 의미를 부여한다. 하지만 이 후기 계몽주의 지식인들은 아버지 시대의 계몽주의적 이상에 불만을 품었음에도 불구하고 결국은 이성의 시대를 계승한 사람들이었다. 그들은 과거의 순수하고 의심 없는 신앙을 선망했다. 인간에게 존재의 목적을 확신하게 해준 믿음, 그들을 비껴간 믿음 말이다. 그들의 글은 기독교에 대한 진정한 믿음보다는 어떤 절대적인 권위를 믿고 싶어 하는 욕구를 더 많이 표현한다.[9] 〈기독교의 정수 Génie du Christianisme〉로 이 세대에게 영감을 주었고, 교회와 왕에 대한 그의 열광적인 찬양으로 가장 눈에 띄는 왕정복고의 선전가가 된 샤토브리앙은 회고록에서 자신의 신념을 가차 없이 드러냈다. "공화주의자로서 나는 군주제를 섬긴다. 철학자로서 나는 종교에 영광을 돌린다. 이것은 모순이 아니다. 이것은 이론의 불확실성과 실천의 확실성에 따른 어쩔 수 없는 결과다."[10]

왕정복고기의 문학은 신앙의 자리를 자의식적인 감상주의와 전통의 상징 및 장식물에 대한 경외심으로 대체했다. 교회와 왕좌의 교리, 의례, 공예품들이 연구되었고, 부활했으며, 미적 도취용으로 제작되었다. 미술관에 있는 오브제를 보면서 "얼마나 시적인가! 정말 감동적이야! 얼마나 아름다운가!"라고 감탄하는 것처럼 종교를 밖에서 감상적으로 바라보는 것 같은 종류의 경건함이 유행하기 시작했다.[11]

앵그르의 〈루이 13세의 서약〉은 왕정복고기의 종교적인 정서와 공식 국교의 위조된 경건함을 충실하게 반영하고 있다. 눈에 띄는 과거 미술의 존재감,[12] 답답한 공간, 날카롭고 위축된 라파엘로풍 양식, 왕과 성모마리아 사이의 엄격한 위계관계는 공식 가

톨릭교의 엄격한 도그마와 계산된 신앙심을 암시한다. 동시에 야단스러운 색채와 연지를 바른 입, 지나치게 분명한 질감으로 과도하게 감각과 감정에 호소한다.[13] 앵그르는 그 너머를 이야기하지만, 설득력이 떨어지며 오직 과거 예술의 권위만을 전달할 뿐이다. 그는 자신이 묘사하는 초월적인 현실에서 떨어져 그림 속의 현실과 자신 사이에 옛 미술과 꼼꼼하게 관찰한 일련의 구체적인 물건들을 배치하였다. 왕의 신앙 행위는 미술가가 탐구한 시각적인 요소들 사이에서 거의 눈에 띄지 않는다. 그러나 이 시각적 요소들은 모순된 현실을 암시한다. 이 환영주의는 불안정하다. 왕이 보고 있는 환영은 전경보다 더 넓게 표현되어있고, 어색하게 무릎을 꿇고 있는 루이 13세 앞에는 라파엘로를 혼성 모방한 예술 작품이 납작하게 펼쳐져 있다. 더욱 불편한 것은 큐피드 같은 아들과 함께 왕 앞에 등장하는 여성이 구체적이고 관능적이며 세속화될 조짐이 있다는 점이다. 성스러운 영역에서 뿜어져 나오는 붉은 빛이 시사하는 불타는 횃불과 숨 막히게 더운 분위기는 영적인 효과를 강화시키려고 한 것과는 모순되어 보인다.

공식적인 왕정복고의 일반적인 기조와 정신을 긍정하는 것을 넘어, 앵그르의 〈루이 13세의 서약〉은 더욱 구체적인 정치적, 이념적 기능을 수행했다. 몽토방 성당을 위해 국가가 돈을 주고 제작을 의뢰한 이 그림은 특정 그룹의 정치인들에게 도움이 되었다. 몽토방 시장, 타른에가론의 의원들(몽토방 시장도 그중 한 명이었다), 루이 18세 치하의 장관 중 한 명인 포르타 남작 Portal d'Albarèdes이이 그림을 의뢰한 관료들이었다. 왕정복고 기간 동안 정치인들은 보수적인 선거구에 영향을 미치거나 교회와 고위 공무원들의 이념적 색채를 공고히 하기 위해 지역 교회용 종교 미술을 자주 의뢰했다.[14] 앵그르의 〈루이 13세의 서약〉 주문 제작에 관여한 관료들의 조합이 그러한 목적을 확실하게 말해준다. 그들은 교회와

정부 사이의 동맹을 대표할 뿐만 아니라, 지방 관청과 왕의 각료들이 연결된 권위의 사슬을 보여준다.

제작의뢰서는 그림의 주제가 지사의 승인을 받아야 한다고 명기하고 있지만, 시장이 몽토방의 주교와 협의하여 주제를 선정했다.[15] 그들이 합의한 주제는 자신들의 정치적 의도를 분명히 드러내며, 비록 앵그르가 변형을 가하기는 했지만 완성된 작품은 부르봉 왕가와 그 정책에 대한 그들의 충성을 확실시하기에 안성맞춤이었다. 〈루이 13세의 서약〉은 전통적인 기독교 주제도 아니고, 심지어 그다지 종교적인 주제도 아니다.[16] 부르봉 왕조를 찬양하고, 당시의 왕좌와 제단의 동맹을 신성하게 하기 위해 고안된 이 그림은 정치적, 종교적 분쟁 중에 신의 도움을 구하기 위해 기도하는 부르봉가의 옛 왕에게 존경을 표한다. 루이 13세는 왕권이 위협받고 이단들이 나라를 갈라놓던 1636년에 이 서약을 했다.[17] 앵그르의 그림에 분명하게 표현되어있는 것처럼 왕은 성모 마리아에게 왕관과 주권을 바치며 그녀의 도움을 받는 대가로 프랑스를 그녀의 보호하에 두었다. 2년 후, 이제 승리한 왕은 자신의 약속을 공표하고 이행했다. 그는 매년 성모승천대축일에 영토 내의 모든 교회에서 대미사를 집전하고, 성모 행진을 거행하라고 명했다. 혁명은 이러한 전통을 종식시켰지만 루이 18세는 프랑스로 돌아오는 즉시 그것을 부활시켰다.[18] 17세기의 루이 왕 또한 파리 노트르담 성당의 중앙 제단에 성모와 죽은 그리스도 앞에 무릎을 꿇고 있는 자신의 모습을 담은 그림을 기증했었다. 이러한 그림은 17세기에 몇 점 더 그려졌다.[19] 시장, 지사, 몽토방 주교가 앵그르에게 성당 중앙 제단화를 의뢰했을 때 염두에 두었던 주제 또한 바로 그것이었다.

그림의 주제 선택은 전반적으로 부르봉가의 혈통을 찬양하는 것 외에도 구체적으로 루이 18세를 암시한다. 우파 역사학자

들은 이미 루이 13세와 루이 18세 통치기의 유사점을 지적했었는데, 이 두 시기 모두 종교와 시민 갈등이 이어지는 시기였다. 왕당파 역사학자인 아나이스 드 라우쿠 바쟁 Anaïs de Raucou Bazin은 『루이 13세 시대의 프랑스 역사 Histoire de France sous Louis XIII』 서문에서 "종교전쟁이라는 대소동 후에 시작된 루이 13세의 통치기는 혁명과 제정이 야기한 이중적인 격변의 결과인 지금 우리의 상황과 거의 똑같다."[20] 앵그르의 제단화 또한 이 같은 비교를 환기시키는 동시에 성모마리아가 부르봉가에 특별히 관심을 가지고 있으며, 그들이 왕좌를 차지하고 있는 한 프랑스는 그녀의 보호를 누릴 것이라고 암시하고 있다.

이와 같은 아첨이 왕정복고기에는 특별한 것이 아니었지만, 1820년 이 작품을 주문할 당시 정부 관료들은 특히 부르봉가의 혈통과 왕위와 제단 사이의 동맹을 찬양하고 싶어 했다. 1816년과 1820년 사이에 루이 18세는 아르투아 백작과 그 동료들의 보다 반동적인 생각에 반대했다. 그러나 1820년 발생한 사건들은 우파로의 극적인 전환을 촉발시켰다. 왕위계승자를 배출할 수 있는 유일한 부르봉가의 젊은 남성인 베리 공작 Duc de Berry은 2월에 광신적인 공화당원인 루베라는 미천한 마부의 칼에 찔려 치명상을 입었다. 그 불의의 습격은 프랑스 전역에 엄청난 공포와 반향을 일으켰고, 아르투아 백작과 그의 패거리들은 재빨리 그것을 본인들에게 유리하게 이용했다. 그들은 아무런 증거도 제시하지 않은 채 이번 습격이 음모의 결과며 정말로 죄가 있는 쪽은 온건 왕당파라고 주장했다. 자유주의 쪽으로 기운 이들의 정책하에서 사회의 전복적, 혁명적인 요소들이 성장하고 조직화될 수 있었기 때문이다. 그들은 공작의 암살은 본인들이 줄곧 옹호해온 강경파의 지혜를 증명해주었다고 지적했다. 공작의 죽음으로 인한 충격과 공포 분위기 속에서 그들은 온건 왕당파 내각을 해산시켜야 한다

고 왕을 압박해 성공했다. 그 후 아르투아 백작과 그 일행이 점점 더 정부를 장악해갔고, 늙고 병든 왕은 점점 더 그들에게 알맞은 도구가 되어갔다.

부아뉴 백작부인이 말했듯이 "베리 공작의 죽음은 본인의 삶보다 가족에게 더 유용했다."[21] 모든 층위의 공적인 삶을 사는 사람들이 서둘러 기독교에 대한 신앙심을 긍정하고 부르봉가를 향한 자신들의 충성심을 주장했다. 성직자들의 장례식과 정치인들의 추모 연설, 그리고 샤토브리앙과 그의 추종자들의 송시는 살해된 공작을 애도하고, 그의 죽음이라는 국가적인 비극을 강조하며, 그 혈통의 고귀함을 재조명했다.[22] 루이 왕들과 부르봉가의 과거 모든 것을 기억하는 시기였고, 그것을 찬양하는 것이 모두를 찬양하는 일이 되었다. 베리 공작부인이 임신했다는 사실이 알려지자 더 많은 대중이 이를 선언했다.

〈루이 13세의 서약〉은 정부와 연결된 모든 사람이 부르봉가와 우파의 정책에 충성을 표하는 시점에 고안된 것이었다. 이 그림의 주제는 심지어 베리 공작부인의 임신을 암시하기 위한 것으로도 볼 수 있다. 루이 13세는 서약할 당시 후계자를 바라며 기도했고, 1638년 1월 왕비가 임신한 것으로 알려져 있다.[23] 1820년에는 그러한 부르봉가의 가족사가 빈번하게 열광적으로 회자되고 있었기 때문에 몽토방 무리가 그러한 비유를 그림으로 표현하려 했고, 이를 통해 성모마리아가 부르봉가의 일에 으레 관여한다는 생각을 강조하려고 했을 가능성도 없지 않다. 이러한 생각은 새로운 후계자인 보르도 공작Le duc de Bordeaux의 탄생에 관한 라마르틴의 장문의 송시에 나타나 있는데 여기서 이 신생 후계자는 "기적의 아이"라고 불리고, 그의 출생은 "신성한 기적" 그의 요람은 "신성하다"라고 칭해지고 있다.[24]

피렌체에서 주문 제작 소식을 접한 앵그르는 즉시 주제 설정이 잘못되었다고 표명했다. 지역 관료들과 앵그르의 유년 시절 친구이자 그의 주문 제작 수주를 도와주는 중개인으로 활동했던 길베르Jean-François Gilibert 변호사 사이의 복잡한 서신들이 피렌체와 몽토방 사이를 오갔다.[25] 앵그르는 길베르를 통해 왕의 서약과 피에타라는 이중 주제에 반대한다고 했다. 우선 그것은 통일성이라는 고전적인 법칙을 깨뜨리고, 관람자의 관심을 분산시키며, 불편한 효과를 낳게 될 것이 분명했다. 둘째, 피렌체에는 필요한 자료가 부족해서 앵그르가 루이 13세를 만족스러울 만큼 정확하게 그릴 수 없었다. 성모마리아 단독이 더 나은 주제였을 것이다. 몽토방에서는 이 그림이 성모승천대축일을 기념해야 할 뿐만 아니라 그 기념일이 부르봉 가문을 위해 열린다는 특별한 의미와 경축의 메시지를 시사해야 한다고 답장을 보냈다. 그리고 1821년 양측 모두 마음을 바꾸었다. 앵그르의 주장은 분명 시장과 지사에게 전해졌다. 그들은 작가가 말한 통일의 법칙을 깨고 싶지 않았고, 그림의 주제로 성모승천대축일을 승인했다. 하지만 이에 대해 앵그르는 갑자기 자신의 미학적 반대의견을 접고 두 주제를 변형시켜 성모마리아와 아기 예수 앞에서 서약하는 루이 13세를 제안했다.

앵그르 연구자들, 즉 이 완성작을 동경하는 연구자들은 작가의 심경변화가 순수하게 예술적인 동기에서 비롯되었다고 보았다.[26] 이들의 설명에 따르면 앵그르는 성모만 그리는 대신 이중 주제를 받아들였는데, 이는 오직 그가 두 주제가 제기하는 구성상의 문제를 해결했기 때문이었다. 작품의 상상력과 독창성이 작가의 동기를 충분히 보여주는 것으로 간주된다. 그러나 순수하게 이 작품의 예술적인 장단점을 따로 떼어내서 저울질할 수 있다고 가정하고 논의해봤자 앵그르의 동기가 무엇인지에 대해 전혀 알 수 없다. 앵그르와 아름다움에 대한 그의 강박적인 이상을 잘

아는 사람이라면, 그가 자신의 예술적 신념을 심각하게 침해하는 사업을 맡지 않았을 것이라는 점을 인정해야 할 것이다. 하지만 앵그르가 부르봉가를 너무나 노골적으로 찬양하는 그림의 제작 의뢰를 단지 회화적인 과제를 해결하는 기회로만 받아들였다는 주장 또한 동의하기 어렵다. 그러한 이상주의적이고 정치적으로 무관심한 동기를 가정하는 것은 작품의 정치적인 내용을 이데올로기적으로 합리화하는 것을 받아들이는 셈이다. 교조적인 이상주의자였던 앵그르가 결국 그러한 입장을 받아들이게 된 것은 이해가 간다. 그러나 앵그르의 편지들과 경력상의 우발적인 면들은 좀 더 복잡한 설명을 필요로 한다.

1820년 〈루이 13세의 서약〉을 의뢰받았을 때, 앵그르는 마흔세 살이었고, 몇 년간 프랑스를 떠나 있었으며, 소수의 예술가 동료나 후원자를 제외하고는 그를 알거나 인정하는 이들이 별로 없었다. 파리의 살롱에 전시된 그의 작품들은 결코 호평받지 못했고, 낙담한 그는 해가 갈수록 그림 출품 횟수를 줄였다. 본인이 허구한 날 탄식했듯이, 그의 경력은 불운한 별의 영향 아래 있었던 것처럼 보였다. 앵그르는 들라크루아 Eugène Delacroix, 외젠 드베리아 Eugène Devéria, 그리고 다른 예술계 명사들에 비해 선택권이 늘 제한적이었다. 물려받은 재력이 없었던 그는 부유층의 응접실에 진입하는 데 필요한 매력과 부드러운 매너도 부족했다. 지금처럼 당시에도 부유한 예술 후원자들은 자신들의 사교 모임을 예술 작품뿐만 아니라 예술가들로 장식했다. 뻣뻣하고 침착한 소시민적인 부르주아이자 말이 서툴며 식자층 사이에서 불편함을 느꼈던 앵그르는 본인도 알고 있었듯이 그러한 경로로 이력을 쌓아갈 수 없었다.[27] 게다가 그는 전혀 예술가처럼 보이지 않았으며 사람들이 생각하는 예술가상에 부합하지도 않았다.

만약 거리에서 그를 지나쳤다면 부르주아처럼 차려입은 스페인 신부라고 생각했을 것이다. 거무스름하고 칙칙한 안색에, 어둡고 경계심 많고 의심 가득한 기분 나쁜 듯한 눈빛, 좁고 푹 꺼진 이마, 짧고 숱이 많으며 한때는 칠흑 같았던 항상 떡진 머리에는 뾰족한 두개골 가운데를 가로질러 가르마가 타져 있으며, 커다란 귀와 관자놀이에서는 정맥이 힘차게 뛰고 있고, 코는 갈고리 모양으로 구부러져 있어서 엄청나게 넓은 인중에 비해 짧아 보였다. 볼은 거칠고 늘어져 있고, 턱 끝과 광대뼈가 많이 튀어나왔으며, 턱은 바위 같고, 입술은 가늘고 뚱하다.[28]

사람들은 천재는 헝클어진 머리에 민감하게 반응하는 이마, 들라크루아의 이글거리는 눈빛처럼 더 맹렬하고 신경증적인 외모일 것이라고 기대한다.

1821년까지 몽토방과 수많은 서신을 주고받은 후에 앵그르는 그 주문 제작 건의 선동적인 성격에 대해 순진무구하게 생각할 수만은 없었을 것이다. 사실 그는 그 건에 대해 순진한 적이 없었다. 실제로 1821년 이후 앵그르가 쓴 편지들을 보면, 그가 이 주문이 파리에서의 성공을 확실시해줄 기회라는 것에 대한 매우 빠른 상황판단을 한 것으로 보인다.[29] 그는 빈번하게 이 그림이 자기 운명의 결정적인 전환점이며 "내 인생에서 가장 중요한 순간"이라고 언급하곤 했다. 그는 이중 주제에 전념하는 순간부터 완성된 작품을 살롱에 가져가기로 결심했고, 길베르에게 "쇠가 뜨거울 때 두들길 참"이라고 썼다. 자신의 친구에게 거듭 말했듯이 그는 평소보다 세 배나 노력을 쏟아부었다. '본인의 영광'을 위한 것이었으니 그럴 만한 가치가 있었다.

따라서 정부가 자신들의 목적을 달성하기 위해 앵그르의 예술적 기교를 활용한 것이라면, 앵그르는 본인의 성공을 위해 정

부를 이용했던 것이다. 어떤 경우에도 부르봉가를 미화하는 것은 그의 개인적 소신에 위배되지 않았을 것이다. 정치적으로 그는 19세기의 수많은 동포와 유사했던 것 같다. 즉, 앵그르는 왕당파들과 정서적으로 비슷했고, 원칙상으로는 입헌 군주제에 기울었으며, 혁명을 두려워했다. 그리고 생계를 위해 그는 일련의 권위주의적인 반란에 자신을 끼워 맞추고 기꺼이 봉사하기까지 했다.[30] 수많은 소시민들처럼 그는 기성 권위에 경외심을 가졌고, 그 권위가 수여하는 공식적인 명예에 감명받았으며, 지위와 작위가 있는 사람들로부터 인정받고 후원받는 것에 우쭐했다.

더구나 앵그르가 자신의 재능을 정치적인 이익을 위해 제공한 것은 이번이 처음도 마지막도 아니었다. 그가 제정의 몰락 후에 끌어들인 몇 안 되는 후원자 중에는 이미 이런 류의 임무를 맡긴 강경 왕당파들이 몇몇 있었다.[31] 격렬한 반동파인 블라카스 공작 Duc de Blacas 은 아르투아 백작의 친구였으며 가장 악명 높고 인기 없는 왕정복고 강경파 중 한 사람으로 〈자녀들과 놀고 있는 앙리 4세 Henry IV Playing with His Children〉(1817)를 앵그르에게 의뢰했다. 그것은 우파의 기분을 맞춰주는 주제 중 하나로 혁명 전 군주들의 매력과 인간성을 보여준다. 1819년에도 블라카스는 앵그르의 〈로저와 안젤리카 Roger and Angelica〉를 왕의 소장품으로 사들였다. 1815년과 1819년 사이에 앵그르는 베르윅 알바 가문을 미화하는 작품 두 점을 주문받았는데 그중 하나는 〈16세기에 네덜란드인들을 피비린내 나게 대학살한 공작을 기념하는 〈브뤼셀 생구둘레의 알바 공작 The Duc of Alba at Saint-Gudule, Brussels〉〉 너무 혐오스러워서 완성할 수 없다고 판단했으나 두 번째 작품인 〈베르윅의 총사령관에게 황금 양모를 수여하는 펠리페 5세 Philip V Investing the Marechal of Berwick with the Golden Fleece〉는 완성했다. 마지막으로 1821년에 열혈 부르봉파로 전향한 파스토레 아미데 백작 Comte Amidée de Pastoret 은 14세기로 추정되는 파스토레가의 조상을 보

여주는 〈파리로 입성하는 프랑스의 황태자The Dauphin Entering Paris〉를 의뢰함으로써 최근 왕권에 도전하는 자들을 물리친 차기 샤를 5세에게 충성심을 증명해 보였다.

몽토방의 주문이 제공하는 기회가 어떤 것인지 직감적으로 알아차린 앵그르가 예술적인 상상력을 동원하여 본래 목적에 부합하는 회화적인 해결책을 생각해낸 것도 놀랄 일이 아니다. 부르봉이라는 주제를 받아들임으로써, 그는 후원자들의 명백한 이념적 의도를 비호했고, 그에 따라 파리에서 작품이 호평받을 확률은 몇 배나 높아졌다. 그리고 피에타를 마돈나로 대체함으로써 (그리고 루이 13세가 관람자를 등지고 얼굴의 일부만 보이게 함으로써) 자신이 이전에 '미학적인' 이유로 반대한 부분을 완화시켰다. 그러나 그러한 미학적 반대, 특히 처음에 제안한 주제의 통일성이 떨어진다는 그의 불평은 작품의 이데올로기적 중요성을 고려해본다면 말도 안 되는 소리였다. 왕이 피에타를 마주하고 있는 이미지는 앵그르가 최종적으로 선택한 이미지만큼이나 통일성이 없다. 필립 드 샹파뉴Philippe de Champaigne와 다른 17세기 예술가들이 구현한 것은 죽은 그리스도 앞에 있는 왕, 즉 참회자로서의 왕을 보여줌으로써 그가 독실한 기독교인이라는 것을 강조하였다. 1820년에 이르러 앵그르가 이 주제에 설득력 있는 핵심 개념이 부족하다는 것을 깨달았을 것이라는 점을 알 수 있다. 완성된 작품에 비추어 전통적인 종교적 감성에 대한 짙은 호소력과 왕실의 종교적인 영향력을 두드러지게 표현하는 것은 중요하지 않았을 것이다. 이 문제에 대한 그의 해결책은 통일되지 않은 것에서 통일성을 이끌어내는 것이 아니라, 후원자들의 이데올로기적 요구와 19세기 관객의 감성에 부합하도록 도상의 강조점을 바꾸는 것이었다.

피에타를 아기 예수 경배 주제로 대체함으로써 앵그르는 부르봉가의 정당성을 집중적으로 강조할 수 있었다. 여기서 제시되

는 왕과 성모마리아 사이의 핵심 이슈는 훌륭한 기독교인 통치자로 왕이 지닌 독실함이 아니라 왕의 통치권이다. 루이 왕의 모습은 전체적으로 군림하는 부르봉 군주로 표현되었다. 앵그르는 부르봉의 복식과 권력의 상징을 강조하지만 자신의 주관적인 종교적 경험에 대한 언급은 회피한다. 왕이 자신의 권력을 상징하는 물건들을 성모에게 바치고, 그 대가로 성모로부터 (군사적인 승리의 형태로) 그것들이 왕의 소유임을 확인받는 것이 왕이 진행하는 거래의 핵심이다. 본인이 의식적으로 인정했던 수준보다 더 시대에 부합했던 앵그르는 왕좌와 제단 사이의 동맹이 본질적으로 정치적인 것임을 극명하게 보여주는 제단화를 제작한 것이다. 물론 17세기 루이 13세의 이미지는 부르봉가의 정통성을 널리 알렸다. 그러나 앵그르의 제단화는 왕권신수설에 대한 믿음을 너무나 강조하여 왕이 기독교적인 미덕을 압도하고 이를 작품의 집중도를 떨어뜨리는 보조 주제로 약화시킨다. 그러한 믿음을 주장하는 바로 그 고집스러움이 당시 프랑스 사람들의 마음속에서 그 믿음이 흔들리고 있었다는 것을 반증한다. 자신의 예술적 직관에 따라 앵그르는 영리하게 프랑스 대중들의 기준에 맞춰 작품이 호소할 지점을 결정했다. 성스럽게 표현하지 않으면 제재를 당할 것이기 때문에 종교적 신앙심이 아니라 권위에 대한 존경심에 초점을 맞췄던 것이다.

1824년 9월 24일 살롱의 오프닝은 루이 18세가 사망하고 2주 만에 열렸다. 아르투아 백작은 샤를 10세 왕이 되어 9월 27일 파리에 입성했다. 2주 후 〈루이 13세의 서약〉은 살롱에 걸렸다. 앵그르는 이제 18년간의 공백을 깨고 지난 3년간 기다려온 대성공을 만끽했다. 그는 친구 길베르에게 자신에게 쏟아진 듣기 좋은 말들을 되풀이하고 — 어떻게 그 그림이 끔찍한 취향이 중단되도

록 때맞춰 왔는지, 라파엘로에게 영감을 받았으면서도 어떻게 아류가 되지 않았는지 ― 자신이 가장 존경하는 예술가들인 제라르, 지로데Anne-Louis Girodet, 그로Antoine-Jean Gros, 뒤파티Charles Dupaty가 자기 작업을 개인적으로 칭송해주었다고 확인시키며, 자신의 성공이 순수하게 예술적인 것임을 강조했다.[32] 대부분의 20세기 학자들은 앵그르를 따라 〈루이 13세의 서약〉에 대한 평가가 순전히 예술적 특성에 기반한 것이었으며, 앵그르의 성공은 순전히 미학적인 문제라고 믿기로 했다. 사실, 당시에 발표된 의견들을 보면 작품의 예술적 가치에 대한 평가가 갈렸다.[33] 예를 들어, 스탕달은 앵그르의 드로잉에 감탄한 반면 그 작품은 표현력이 떨어진다고 생각했다.[34] 그러나 많은 이들이 이 그림은 예술적인 대성공이며 앵그르는 전통의 대변자라고 선언했다. 그러나 이러한 찬사는 적어도 부분적으로는 새로운 부르봉가 왕에게의 아첨으로 보아야 할 것이다. 어떤 경우든 비평적인 반응은 양식을 둘러싼 학문적 논쟁이라는 관점에서만 이해될 수도, 사심 없는 미적 취향으로만 이해될 수도 없다는 것만은 분명하다. 비평가들은 일반적으로 작품의 예술성을 높이 평가함으로써 작품의 이념적 내용을 지지했다. 물론 앵그르의 그림은 어느 정도 작품성이라는 개념을 충족시켜야 했다. 이데올로기적으로 기능하기 위해서 그 작품은 ― 훌륭한 그림, 전통에 대한 적절한 이해 등 ― 별도의 미적 근거에 의해 평가할 수 있고 정당화되어야만 했다. 그러나 이 그림이 이념적인 의미를 도입하지 않았다면 그러한 찬사는 받지 못했을 것이다.

진보 언론이 이 제단화의 정치적 의미에 대해 침묵했다는 사실은 놀랍지 않다. 예술 비평의 관행이 그러한 분석을 쉽지 않게 만들었기 때문이다. 더구나 왕을 위해 행해진 기념비적인 예술 활동의 이념을 공격하여 왕을 노하게 하는 것은 현명하지 못한 일이었을 것이다. 부르봉가는 사소한 비판에도 극도로 예민했고,

심지어 왕과 교회 그리고 그 권위의 상징을 조롱하거나 무례하게 대한다고 생각되는 빈정거림조차도 기소하는 것을 서슴지 않았다. 스탠리 멜론이 보여주듯, 왕이 국민들에게 사랑받고 있다는 게 공식적인 도그마였고, 이에 대해 지면을 통해 이의를 제기하는 사람은 누구든 법적으로 고소당할 수 있었다.[35] 부르봉 정부가 상습적으로 제정한 정교한 검열과 언론법은 정기간행물이나 개별 언론인들에게 심각한 피해를 주었다.[36] 예술언론도 정치언론 못지않게 면밀히 감시받았으며, 그림에 대한 비판적 내용으로 출판이 중단될 수도 있었다.[37] 스탕달이 앵그르의 인물들에게는 신성한 느낌이 결여되어있고, 천상의 '성유'도 받지 못했으며, 언론의 관심에도 불구하고 그 그림이 살롱을 찾는 방문객들에게 인기가 없다고 논평한 것은 아마도 당시 사람들이 할 수 있는 가장 과감한 발언이었을 것이다.[38] 루이 18세가 매장되고 샤를 10세가 막 왕위에 오르던 그 순간 마침내 왕과 언론 사이에 일시적인 휴전이 있었다. 부르봉 왕조를 미화한 그림보다 훨씬 더 큰 사안들을 두고 곧 폭풍이 덮칠 전조였다.

1824년의 예술정치에서 앵그르와 〈루이 13세의 서약〉이 한 역할에 대한 많은 글이 발표됐다. 앵그르는 흔히 살롱에서 〈키오스섬의 학살 Massacre of Chios〉을 전시했던 들라크루아가 이끈 낭만주의적인 반대파에 맞서 고전적인 전통을 옹호한 사람으로 표현되곤 한다. 이것이 의미하는 바는 색채와 자유분방한 붓놀림을 사랑하고 규칙을 거부한 낭만주의는 사회적, 정치적 변화를 요구하는 세력들의 예술적 결실이었던 반면, 고전주의는 반동주의와 동일시되었다. 1824년 이후, 샤토브리앙이나 위고 같은 낭만주의를 대표하는 작가들은 부르봉 군주 정치에 환멸을 느꼈고, 점점 확장되고 있던 자유주의 진영이 제리코 Théodore Géricault나 들라크루아 같은 재능 있는 젊은 화가들을 끌어들였던 것은 사실이다. 그러

나 이 시기에 양식 자체에 대한 이데올로기적 주장이 제기된 적이 없었으며, 특히 회화에서는 왕정복고기나 그 후 몇십 년 동안 낭만주의도 신고전주의도 우파나 좌파로 확실히 구별할 수 없었다. 자유로운 기법, 활기찬 색채, 감정에 호소하는 주제들의 작품이 우파의 기분을 들었다 놓았다 했다. 더구나 그림은 단지 형식적, 양식적인 특징으로만 평가되지도 않았다.

들라크루아의 〈키오스섬의 학살〉의 형식이 우파가 애지중지했던 외젠 드베리아와 다른 젊은 색채주의자들이 전시한 그림들보다 더 파격적이었던 것은 아니었다. 단지 그 주제가 논란이 되었던 것이다. 그리스인들이 투르크로부터 해방되기 위해 벌인 투쟁은 1820년대의 자유주의자들을 대거 결집시키는 명분이 되었고, 그리스인 희생자들이라는 스펙터클은 분명 프랑스의 외교정책에 대한 간접적인 비판으로 받아들여질 수 있었다. 즉, 프랑스는 스페인의 입헌제를 무너뜨리는 것은 주저하지 않으면서 그리스에 대한 원조를 연장하는 것은 거부해왔다. 그리스인들의 자유를 지지하는 것은 군주제를 직접 공격하지 않으면서도 자국의 자유를 지지하는 한 방법이었다. "자유 만세를 외치는 것이 불가능했던 시기에 불만을 품고 있었던 사람들은 '그리스 만세'를 외치는 것의 이점을 재빨리 알아차리게 되었다."[39] 1826년 의원 회의실 연단에서 뱅자맹 콩스탕Benjamin Constant은 샤를 10세의 내각을 고발하면서 그리스라는 명분을 들먹였다. 그의 말은 들라크루아 그림의 정치적 메시지를 분명하게 표현하고 있다. "…당신네 외교의 비인간성은 그리스의 폐허와 순교자, 노인, 여성, 어린이들의 시신에서 목격된다."[40]

한편, 앵그르의 〈루이 13세의 서약〉은 강경 왕당파들이 자신들의 정책을 정당화하기 위해 들먹였던 온갖 이상, 즉 왕좌와 제단의 동맹과 왕의 신성한 권리라는 믿음을 지지했다. 샤를 10세

는 좋든 나쁘든 예술에 무관심하기로 악명 높았고, 그의 첫 번째 장관인 빌렐Comte de Villèle이 앵그르의 그림을 파리에서 영구히 보관할 수 있도록 구입하겠다고 한 것은 분명 미적인 이유가 아니라 정치적인 이유 때문이었다. 그는 몽토방이 5천 프랑에 주문한 그림에 8만 프랑을 제시했지만 거절당했다. 그러나 그 작품은 (몽토방에서 작품을 보내라고 아우성이었던 와중에도) 2년간 더 파리에 붙들려있었고, 공인된 대규모의 판화 버전이 널리 보급되었다.[41] 샤를 10세의 가장 열성적이고 중요한 두 명의 지지자인 광신적인 강경파 로슈푸코 자작Vicomte de La Rochefoucauld과 내무부 장관 코르비에르Jacques-Joseph Corbière가 앵그르를 레지옹 도뇌르 훈장에 추천했다는 것 또한 놀라운 일이 아니다.[42]

〈루이 13세의 서약〉은 우파를 기분 좋게 만든 만큼 자유주의자들을 짜증나게 했을 것이다. 이 작품이 공식적인 숭배의 대상으로 파리에 남아있던 2년 동안, 작품이 미화시킨 개념은 점점 더 커지는 반대진영의 공격과 그 어느 때보다도 떠들썩했던 우파의 방어를 받았다. 당시 대중적으로 인기가 있었던 판화는 도시 군중들이 왕과 교회, 귀족들에 가졌던 분노와 불신을 증명한다.[43] 앵그르가 살롱 폐막식에서 십자훈장을 받고 있을 때도 왕의 새로운 입법안은 뜨거운 논쟁을 불러일으키고 있었다.[44] 그 안에는 특히 혁명으로 이루어진 모든 것을 무효화하려는 왕의 의도가 드러나는 법안 두 건이 포함되어있었다. 첫 번째는 신성모독법으로 미사에 사용되는 신성한 그릇과 병을 모독하는 행위를 범죄 취급하는 것이었다. 이 법안이 정한 형벌은 극단적일 만큼 기괴했다. 검은 두건을 쓴 맨발인 범인의 손을 자른 다음 참수하는 것이었다. 가톨릭의 종교적 신조를 민법으로 만든 이 법안은 통과되었지만, 국왕이 그 대가를 치러야 했다. 그것은 국민들 사이에 뿌리 깊은 반감을 불러일으켰고, 예수회와 성직당이 국가 정책을 쥐락

퍼락하고 있다는 대중의 두려움이 사실임을 보여주었다. 실제로 이 법안은 성직자들이 자유주의자로 의심되는 자들의 장례 및 결혼을 거부하는 등 성직 광신주의 물결을 일으켰다.[45] 오래된 장자 상속법을 부활시키는 제2 법안은 통과되지 못했다. 그 역시 시간을 되돌리고 봉건 시대의 특권과 불평등을 부활시키려는 왕의 의도를 사전에 국민에게 납득시키지 못했기 때문이다. 파리는 며칠동안 법안의 무산을 기념했고, "예수회와 함께 몰락하라"라는 외침이 울려 퍼졌다.[46]

1825년과 1826년의 다른 사건들도 이러한 공포를 가중시켰다. 그러나 1825년 5월 랭스 대성당에서 열린 왕의 대관식만큼 반교권주의 정서를 강하게 불러일으킨 사건은 없었다. 이 논쟁적인 사건은 앵그르의 제단화를 더 극적으로 만들었고, 앵그르가 그 행사의 공식 예술가로 선정된 것에 부합하는 행사였다. 이 대관식은 고고학적인 디테일을 통해 죽은 과거를 재건하려는 욕망을 현실로 드러냈다. 샤토브리앙은 "현재의 대관식은 대관식이 아니라 대관식의 재현이 될 것이다"[47]라고 썼다. 마치 혁명이 일어난 적이 없었던 것처럼 고대 대관식의 모든 의례와 복식을 그대로 지켰다. 심지어 5세기에 하늘이 보낸 비둘기를 통해 기적적으로 클로비스에게 전해졌다고 알려진 원조 성유를 왕에게 발랐다. 성직자위원회는 혁명 중에 산산조각이 난 고대 성유병 조각들로 다시 병을 만들었고, 진품 인증을 해주었으며, 성유를 담았던 원래의 흔적에 새로운 기름을 채웠다. 이 터무니없어 보이는 성유 사건은 (이 호사스러운 의식을 조롱한 베랑제르Pierre-Jean de Béranger의 시가 엄청나게 인기를 끌었다) 중요한 사안이 되었다.[48] 이러한 의식의 부활이 구식 절대주의를 재천명하는 것으로 해석되었던 것이다.

자유주의자들에게 헌장은 군주제가 기대고 있는 궁극적인 권위였고, 이를 통해 왕은 국민에 대한 책임을 갖는 것이었다. 그러

나 부르봉가는 왕에게는 신이 부여한 절대적인 권위가 있고, 헌장은 왕이 백성에게 주는 하사품이라고 주장해왔다.[49] 대관식 의례는 절대군주로의 회귀, 즉 왕의 뜻이 법이었던 시대로의 회귀를 인가하는 것 같았다.

가장 최악은 즉위식에서 교회의 고위 간부가 성유를 바르는 동안 왕은 바닥에 누워있어야 했다는 것이다. 즉, 그 의식은 1804년 나폴레옹이 대관식을 하면서 거부했던 신부들 앞에서 굽실거리는 행위를 정확히 국왕이 하게 했던 것이다. 교회의 권능 앞에 굴복한 경건한 왕의 모습 — 앵그르의 그림에서 루이 13세는 여기에 근접한 모습이다 — 은 교황권을 제한하는 갈리아주의 정서가 매우 컸고, 나폴레옹이 교황의 손에서 왕관을 빼앗아 자신의 머리 위에 올려놓았던 1804년의 기억을 생생히 간직하고 있던 그 세대의 프랑스인들에게는 극도로 불편한 것이었다. 사람들은 이제 샤를 10세가 예수회의 도구라고 확신하게 되었다. 베랑제르의 시 「어리석은 샤를의 대관식 The Coronation of Charles the Simple」 역시 이러한 확신을 뒷받침해준다.

샤를은 굴욕적으로 쓰러져 눕는다.
"일어나소서, 왕이시여." 한 군인이 울부짖는다.
"아니 되오." 주교가 말한다, 그리고 성 베드로에 의해
교회가 그대에게 왕관을 씌워주었노라. 교회를 아낌없이 대접하라!
하늘이 보냈지만 선사한 자는 사제들이니
정통성이여 영원하라![50]

2년 후 〈루이 13세의 서약〉이 몽토방 성당에 설치되고 앵그르의 친구 케루비니의 〈대관식 미사 Coronation Mass〉가 다시 울려 퍼졌을

때, 자유주의자와 강경 왕당파 양측 모두 랭스에서 거행된 의례를 다시 떠올렸을 것이다. 같은 해, 교회의 성년^{聖年} 기념제의 공식 행진에서 사제들 뒤를 고분고분하게 따라감으로써 샤를 10세는 또다시 그들에게 복종하는 모습을 보였다. 그가 비밀리에 사제로 책봉되었고, 이제 완전히 예수회의 포로가 되었다는 소문이 돌았다.

앵그르의 〈루이 13세의 서약〉은 교회와 왕 그리고 그 둘의 연합이 갖는 권위의 상징들이 점점 더 대중의 증오와 조롱의 대상이 되고 있던 순간에 공개되었다. 그 동맹, 즉 샤를 10세를 무너뜨리게 될 모든 것들을 상기시키는 동맹의 상징을 만들어냄으로써 앵그르는 당시 깊어가던 갈등에 조금이라도 공헌했다고 주장할지도 모른다. 그는 화려한 의례로 나날이 국민에게 의식적인 적대감을 불러일으킨 경멸받던 군주제의 과시적인 모습을 치장하는 데 도움을 주었다. 그러한 적개심은 샤를 10세가 맹목적으로 극우정책을 펼침에 따라 계속해서 커져갔고, 프랑스는 이 정치-신학적인 사안으로 인해 갈수록 양극화되면서 혁명으로 다가가고 있었다.

PART 2

근대 미술과 성별 간의 사회적 관계

4. 20세기 초의 전위회화에 나타난
남성의 정력과 지배력*

제1차 세계대전 이전 10년간 유럽의 수많은 미술가들이 비슷하면서도 차이가 나는 한 가지 내용이 담긴 그림을 그리기 시작했다. 이 그림들의 이미지와 양식적인 측면 모두 작가의 남성적이고 원기 왕성하며 억제되지 않은 성욕을 강하게 내세우고 있다. 나는 야수파, 입체파, 독일 표현주의를 비롯한 여타 전위미술가들이 그린 수백 점의 누드와 여성들에 대해 말하고 있다. 앞으로 살펴보겠지만 이 그림들은 대개 여성을 무력하고 성적으로 종속적인 존재로 묘사하고 있다. 여성을 그렇게 표현함으로써 작가는 그림에 등장하지는 않지만 자신이 성적으로 우월한 존재라고 주장하고 있는 것이 명백하다.

남성성에 대한 이러한 관심, 즉 작품을 통해 남성성을 행사하려는 욕구가 이 시기의 예술가들에게만 국한된 것은 아니었다. 내가 여기에서 말하려고 하는 것은 19세기의 몇몇 미술작품뿐만 아니라 20세기 미술에도 적용된다.[1] 그러나 남성성의 행사와 성적 지배는 제1차 세계대전 이전 10년 동안 강도 높고 빈번하게 나타났으며, 다수의 다양한 작가들의 작품에 영향을 끼쳤기 때문에 이를 이해하기 위해서는 먼저 그 시기를 살펴보아야 할 것이다. 이 미술가들이 실제로도 그러한 관계를 추구하고 형성했는지,

* 이 글은 *Artforum* (December 1973), pp. 30~39에 처음 실렸으며, *Feminism and Art History: Questioning the Litany*, ed, Norma Broude and Mary Garrad (New York, Harper and Row, 1982), pp. 292~313에 수정해 게재했다. *Artforum*의 허가로 여기에 다시 싣는다.

그들의 삶이 자신들의 작품에 나타난 특성과 상반되는지 일치하는지 여부를 묻는 것 역시 의미가 있다. 그러나 이는 내가 여기에서 묻고자 하는 질문이 아니다. 나의 관심은 미술에 나타나고 전위문화라는 신화에 유입되는 남성성의 행사와 성적 지배의 본질과 함의다. 이러한 관심에서 나는 논의의 대상이 되는 미술가들을 개별적인 개인이 아니라 공통된 역사적 경험 ― 비록 그들이 자신을 표현했던 언어가 동시대인 중 극소수만 이해하는 것이었다고 할지라도 ― 에 뿌리를 둔 내적인 욕구와 욕망을 지닌 남성들로 다룰 것이다.

여기서 살펴볼 자료들은 불가피하게 우리 사회에서 아방가르드 문화의 역할이라는 더 광범위한 문제를 다루고 있다. 아방가르드 미술은 우리 시대의 공인된 미술이 되었다. 그것은 다른 공인된 미술들과 마찬가지로 이데올로기적으로 유용하기 때문에 그러한 위치를 차지하고 있다. 그러나 이데올로기적으로 유용하기 위해서는 그 의미가 끊임없이 그리고 조심스럽게 조정되어야만 한다. 이 일은 아방가르드 미술의 가치를 설명하고, 옹호하고, 설득하는 미술사가의 전문영역이다. 미술사가의 전시, 강의, 글, 영상 그리고 책은 전위미술의 가시성을 유지시킬 뿐만 아니라, 이에 대한 우리의 경험을 제한하고 구축한다.

미술사는 항상 새로운 방식으로 끊임없이 아방가르드 미술의 특정 측면을 강조해왔다. 한 가지 생각이 특히 강조되는데, 아방가르드 미술이 개인의 예술적 자유, 즉 작가의 혁신 능력으로 증명되는 수많은 자유의 순간들로 이루어진다는 생각이다. 근대 미술사의 담론은 대개 배타적으로, 심지어는 집착적으로 혁신의 증거를 기록하고 해석하는 것에만 관심을 기울여왔다. 여기서 혁신이란 이런저런 작품의 형식적인 독창성, 도상학적 특수성, 독특한 상징의 사용이나 색다른 소재의 사용을 말한다. 이러한 혁신성이

작품을 이데올로기적으로 유용하게 만드는데, 그 이유는 그것이 작가로서 미술가 개인의 자유를 증명하기 때문이다. 또한 그 자유가 보편적인 인간의 자유를 암시하고 대표하게 되기 때문이다. 예술적 자유를 찬양하면서 우리의 문화 제도는 우리 사회가 모든 자유를 소중히 여기고 수호해주는 사회라는 것을 '입증'하게 되는데, 이는 우리 사회에서 모든 자유가 개인의 자유로 인지되기 때문이다. 그러므로 자유에 대한 찬양할 만한 예시로서의 전위회화는 개인주의의 아이콘으로 기능하면서 조용히 자유주의적 이데올로기라는 추상적인 개념을 눈에 보이는 구체적인 경험으로 변화시켰다.

앞으로 논의할 수많은 작품을 포함한 초기 전위회화는 특히나 이러한 종류의 아이콘으로 숭배되었다. 제1차 세계대전 이전 10년간이 아방가르드 미술의 영웅시대였다는 것에는 다들 동의할 것이다. 이 시기에 피카소$^{Pablo\ Picasso}$, 마티스$^{Henri\ Matisse}$, 표현주의자들과 같은 모더니즘의 '대가'들은 이후 20세기 미술에서 모든 중요한 것들의 기초가 되는 새로운 언어와 일련의 새로운 가능성을 만들어냈다. 따라서 미술사는 이 전위사상의 최초가 되는 예들을 자유의 탁월한 상징으로 본다.

아래의 글은 이러한 아방가르드 신화에 비판적으로 접근하였다. 초기 전위회화를 살펴보면서 나는 혁신의 증거를 찾기보다는 (그러한 증거가 많다 하더라도) 이 작품들이 남녀의 사회적 관계에 대해 무엇을 말하고 있는지를 살펴보고자 한다. 일단 우리가 이러한 질문을 — 우리를 공식적인 미술사의 구조 외부로 이끄는 질문 — 제기하면 아방가르드의 가장 놀라운 면모가 즉시 드러날 것이다. 아무리 혁신적이라 할지라도 다수의 초기 아방가르드 영웅들이 제작한 미술작품은 자유, 최소한 그것이 상징하는 인간의 보편적 자유에 대해 말하고 있지 않다. 또한 거기에 투영된 가

치들이 우리에게 최고 가치기는커녕 반드시 '우리의 가치'도 아니다. 앞으로 살펴볼 회화에는 보편적인 염원이 아니라 급변하는 세계를 살아가는 중산층 남성들의 환상과 두려움이 드러난다. 우리는 그 세계를 계승했고, 여전히 그 부당한 사회적 관계 속에 살고 있으므로 전위미술뿐만 아니라 이를 신비화하는 메커니즘을 비판적으로 바라보는 일이 매우 시급하다.

I

19세기 후반, 이미 유럽의 고급문화에는 이미 남녀관계를 인간 실존의 중심 문제로 보는 경향이 있었다. 이 시기의 미술과 문학은 사랑의 속성과 성적 욕망의 본질에 대단히 심취해있는 모습을 보인다. 진보적인 문학이나 연극이 여성주의 목소리를 표출했던 반면, 전위회화는 대체로 남성의 전유물로만 계속 남아있었다. 상징주의 미술에서는 오직 남성들만 이성에 대한 은밀한 욕망, 생각, 두려움을 드러냈다. 모로 Gustave Moreau, 고갱 Paul Gauguin, 뭉크 Edvard Munch 그리고 여타 세기말 미술가들의 그림에서 인간의 곤경 — 입센 Henrik Ibsen에게는 남녀 문제였던 것 — 은 오로지 남성만의 곤경, 즉 여자 문제로 정의되었다. 그러므로 그 문제는 오직 남성만이 해결하고, 초월하고, 극복해야 하는 것이었다. 거기에는 진지하고 심오한 — 단순히 에로틱한 것이 아닌 — 미술이 남성이 여성을 어떻게 생각하는지에 대한 것일 공산이 크다는 합의가 이미 존재하고 있었다.

상징주의 미술가들은 대개 여성을 묘사하기보다는 한두 가지 보편적인 여성 유형을 그렸다.[2] 이러한 유형들은 흔히 남성에게 치명적이었다. 그녀들은 항상 남성에 비해 본능에 더 끌리고, 자연에 더 가까우며, 자연이 지닌 신비한 힘에 더 영향받는다. 그녀

들은 주로 어둡거나 불가해한 영혼에 사로잡혀 있으며 이브, 살로메, 스핑크스, 성모 마리아와 같은 원형적인 신화를 연출한다.

1905년 무렵 성숙기에 접어든 다음 세대의 젊은 전위미술가들은 이러한 전형들을 거부하기 시작하면서 상징주의에 수반된 연한 색채, 나른한 리듬, 자기 탐색형 미술가의 전형을 버렸다. 상징주의 미술가들은 작품을 통해서도 알 수 있듯이 꿈과 지각하기 힘든 직관의 소유자들이었고, 미세한 감각과 우주적 진동에 극도로 민감한 세련된 수신자들이었다. 새로운 전위 사상가들, 특히 야수파와 다리파 화가들은 화려한 색을 좋아하고 자신들이 직접 경험한 산, 깃발, 햇빛, 나체 소녀들을 그리고 싶어 하는 젊은 건강 예찬론자들이었다. 이들은 무엇보다도 이 세계의 사물을 마주한 자신들의 생생한 느낌과 감각이 작품을 통해 직접 전달되기를 원했다. 거의 모든 세부 묘사에서 그들의 누드 이미지는 1890년대의 성녀, 뱀파이어와는 뚜렷한 대조를 보인다. 하지만 이 젊은 미술가들은 전 세대와 특정 생각을 공유하고 있었다. 그들 역시 진정한 예술은 존재의 핵심 문제를 다루어야 한다고 믿었으며, 삶을 남성의 관점, 특히 중산층 남성이 근대 부르주아 사회구조에 대항하여 투쟁하는 상황으로 규정했다.

키르히너 Ernst Ludwig Kirchner는 1905년에서 1913년 사이에 드레스덴과 베를린에서 함께 작업하고 전시했던 젊은 독일 예술가들 모임인 원조 다리파의 리더이자 가장 잘 알려진 구성원이었다. 그의 〈일본 우산을 든 소녀 Girl Under a Japanese Umbrella〉는 이 세대의 예술적, 성적 이상을 그만의 방식으로 대담하게 표현하고 있다. 작가는 작품의 주인공인 나체 여성을 거의 통제 불가능한 힘으로 공격하고 있는 듯하다. 그의 회화적 제스처는 크고 즉흥적이며 때로는 격렬하고, 색채 또한 강렬하고 원색적이며 공격적이다. 이러한 특징들은 그가 성적, 관능적 경험에 망설임과 거리낌 없이 반응하

고 있음을 분명하게 나타낸다. 작가는 모델 바로 위로 몸을 기울여 그녀의 머리, 가슴 그리고 자기 쪽으로 극심하게 비튼 둔부에 자신의 관심을 고정시킨다. 원시적인 바디 페인팅과 현대식 화장을 암시하는 얼굴의 야한 색조가 이국적인 일본 우산의 다채로운 색깔의 폭발로 반복되고 확장된다. 모델 위에는 다른 다리파의 회화작품 혹은 원시적, 혹은 동양의 작품으로 보이는 것이 있는데, 거칠게 그려진 형상들이 정글 빛 녹색을 배경으로 춤추듯 그려져 있다.

야수파 반 동겐 Kees van Dongen 의 작품 〈누워있는 나체 Reclining Nude〉도 내용 면에서 유사하다. 여기서도 작가는 여성을 동물 같은 살덩어리로, 얼굴 없는 몸으로 격하시키는데, 그녀의 사지는 불분명하게 그려진 손과 발로 서서히 사라진다. 그리고 여기서도 역시 이미지는 분명하게 작가의 섹슈얼리티를 투영한다. 작가의 눈은 가장 원초적인 성적 충동과 관련이 없는 것들은 가차 없이 여과시

4.1 에른스트 루트비히 키르히너, 〈일본 우산을 든 소녀〉, 1909년경, 뒤셀도르프 노르트라인베스트팔렌 미술관 (사진: 쿤스트잠룽) ⓒ Dr. W. and I. Henze, Campione d'Italia

켜버리는 초-남성적 렌즈다. 욕망 가득한 붓이 빠르게 움직이며 허벅지의 양감, 복부의 부피감, 유방의 처진 형태를 만들어낸다.

　이러한 이미지들은 전 세대의 팜므파탈 이미지를 거의 정확히 뒤집은 것이었다. 1890년대의 뱀파이어들은 남성 희생자나 관람자 위에 불쑥 나타나 최면을 거는 듯한 눈빛으로 그들을 꼼짝 못 하게 만들었다. 뭉크의 회화나 판화 작품에서 여성은 증기를 뿜어내는 듯한 가운이나 머리칼로 남성을 휘감는다. 남성은 관람자-작가로 묘사되든, 단지 그렇게 여겨지든, 수동적이고 무력하거나 자신의 의지를 빨아들이고 위협하는 저항할 수 없는 유혹의 힘 앞에서 두려움에 떤다. 그런데 키르히너와 반 동겐의 누드 작품에서 작가는 그 관계를 역전시키고 반듯하게 누운 여인 위에 서 있다. 살덩이로 격하된 여인은 그 앞에 힘없이 누워있고, 그녀의 육체는 그의 성욕이 지시하는 대로 왜곡된다. 우리는 강렬한 팜므파탈 대신 순종적인 동물을 바라본다. 화가는 자신의 성적 의도를 강조함으로써 상대 여성의 인간적인 면을 모두 소멸시켰

4.2 키스 반 동겐, 〈누워있
는 나체〉, 1906, 소재 불명

다. 그렇게 함으로써 그는 심지어 자신의 가능성도 제한한다. 정복당한 동물처럼 이 여성들은 그를 성적으로 요구하고 지배하는 존재 이상의 무언가로 인식할 힘이 없어 보인다. 그렇게 존재감을 내세우는 것, 즉 예술가의 성적 지배를 강조하는 것이 이러한 그림들의 큰 부분을 차지하고 있다.

이 새로운 세기에는 뭉크조차도 이런 식으로 투영된 자신을 보고 싶어 하는 욕구를 느끼게 되었다. 뭉크의 1905년 작 수채화 〈누워있는 나체〉는 그가 그린 종전의 팜므파탈과 현저하게 대조된다. 문자 그대로 그리고 상징적으로 뭉크는 그녀들이 불러일으키는 불안감을 안은 채 그 강렬한 영혼들을 쓰러뜨렸다. 이 누드에서 그는 여성의 허벅지, 배, 가슴이 자신의 감각과 기분에 끼치는 영향을 탐구하며 자유롭게 거리낌 없는 터치로 옮긴 반면 여인은 두 팔에 머리를 묻은 채 그의 처분만을 기다리며 누워있다.

여성의 나체 이미지 대부분은 미술가와 관람자, 혹은 미술가

4.3 에드바르 뭉크, 〈살로메〉, 석판화, 1903, 개인 소장

나 관람자에게 남성의 성욕을 암시한다. 이 그림들과 그 외의 동시대 작품들 그리고 이전 시기 누드와의 차이는 여성들을 순전한 살덩이 오브제로 축소하려는 충동과 미술가가 그들의 인간성을 부정하는 정도에 있다. 이 시기의 누드화가 모두 반 동겐의 작품처럼 야만적이지는 않지만 같은 방식의 비인간화는 계속해서 확인된다. 이러한 이미지들의 무리 속에 브라크^{Georges Braque}, 망갱^{Henri Manguin}, 푸이^{Jean Bernard Pouy}와 여타 야수파의 누드 작품이 있다. 또한 줄스 파스킨^{Jules Pascin}, 벨기에의 사실주의 화가 릭 바우터스^{Rik Wouters} 그리고 1908년 작 〈잠^{The Sleep}〉을 그린 스위스의 펠릭스 발로통^{Félix Vallotton} 같은 화가들의 작품에서도 볼 수 있다. 오톤 프리즈^{Othon Friesz}의 〈해먹에 누워있는 누드^{Nude in a Hammock}〉(1912)는 잠들어있거나 얼굴이 없는 누드라는 동일한 기본 형태의 입체파 버전이다. 형식적으로 더 급진적인 피카소의 〈팔걸이의자에 앉은 여인^{Woman in an Armchair}〉(1913)도 그러한데, 이 그림에서 피카소의 재주와 형태를 다루는 탁월함은 오직 여성의 몸, 그야말로 대롱대롱 달린 가슴, 도발적인 속옷 주름 등에서 아낌없이 드러난다. 실제로 피카소의 입체파 회화는 동시대의 다른 미술가들이 그렸던 것과 동일한 남녀 간의 구분을 고수했는데, 단지 더 가차 없다는 것이 다를 뿐이다. 이 시기 대다수의 다른 화가들은 누드와 더불어 진정한 인간으로서의 여성 초상화도 그렸다. 막스 코즐로프^{Max Kozloff}는 입체파 시기의 피카소는 남성과 여성을 현저하게 다르게 묘사했다고 말한다.

〈만돌린을 든 소녀^{Girl with a Mandolin}〉의 의미는 피카소의 〈앙브루아즈 볼라르의 초상^{Portrait of Ambroise Vollard}〉 같은 남성을 주제로 한 동시대의 작품들과 비교해보면 더욱 명확해진다. 작가는 이 시기에 여성의 이미지를 초상화로 그린 적이 거의 없다. 초상화는 거의 전적

으로 남성을 위한 것으로 남겨 두었다. 다시 말해 여성은 벌거벗은 몸이나, 인물의 젠더가 아무런 역할도 하지 않는 〈나의 귀여운 여인Ma Jolie〉처럼 거의 알아볼 수 없을 정도로 추상화된 모습으로 유형화된다. 그녀에게서는 어떠한 독자성도 보이지 않으며, 초상화가 제공하는 일대일의 정중한 만남에서 오는 존엄성도 부여되지 않았다는 점을 덧붙여야 할 것이다. 더욱 중요한 것은 볼라르는 비범한 힘을 지닌 개인으로서 묵직하고 고귀한 존재로 등장하는 반면, 여성 유형은 흔히 유인원처럼 어색하게 움직이며 불편하게 한쪽만 공중에 떠 있거나 활처럼 휜 부속 기관을 가지고 있다는 사실이다.[3]

다리파의 예술 작품에도 무력한 여성의 이미지가 많다. 헤켈Erich Heckel의 〈소파 위의 누드Nude on Sofa〉(1909)와 〈크리스털 데이Crystal Day〉에서 여성은 화가의 솔직한 성적 관심의 대상이거나 그것의 목격자로만 존재할 뿐이다. 한 작품에서는 여성이 흐트러진 모습

4.4 에리히 헤켈, 〈크리스털 데이〉, 1913, 뮌헨, 슈트트가르트 현대미술관

으로 누워있고, 다른 작품에서는 무릎 깊이의 물에 들어간 채 이 시기 미술에 자주 등장하는 팔을 들어 올린 수동적인 자세로 과도하게 노출된 포즈를 취하고 있다. 〈크리스털 데이〉의 누드는 유두만 세밀하게 묘사되어있을 뿐 말 그대로 별다른 특징이 없고, 다른 그림 속 인물은 얼굴을 가리고 있다. 이는 육체적으로 자신을 내어주고 정신적으로는 자신을 말살하는 조합으로 남성의 성적 권력 행사를 특징짓는다. 키르히너의 〈타워룸, 에르나가 있는 자화상Tower Room, Self-Portait with Erna〉에서는 또 다른 얼굴 없는 나체의 여성이 작가 앞에 공손히 서 있는데, 작가의 강렬한 욕망은 그 앞에서 불타고 있는 우뚝 선 오브제를 통해 전달된다. 망갱의 〈누드Nude〉(1905)는 덜 노골적인 목소리로 동일한 주장을 하고 있다. 침대 뒤에 있는 거울은 나체를 다시 보여주는데, 거기에서 우리는 그녀 위에 서 있는 키 크고 위풍당당한 모습의 작가를 볼 수 있다.

4.5 에른스트 루트비히 키르히너, 〈타워룸, 에르나가 있는 자화상〉, 1913, 미국, 개인 소장 (사진: 슈투트가르트 미술관)
ⓒ Dr. W. and I. Henze, Campione d'Italia

이 시기의 미술가들은 그러한 대면 구도에 집착했다. 프랑스의 야수파 작가 블라맹크 Maurice de Vlaminck 는 판화집으로 출판된 특이한 목판화 〈매음굴The Brothel〉에서 이 대면 구도에 내재된 긴장감을 다루었다. 이 판화에서 무엇이 세 여인을 움직이게 하는지는 명확하지 않지만, 중앙에 있는 나체 여성은 모호한 자세로 팔을 들어 올려 저항과 자기방어를 모두 암시한다. 둘 중 어느 쪽이든 그녀의 움직임은 판화의 상단부에 억눌린 채 표현되고 있으며, 작가가 자신의 노출된 육감적인 몸을 멋대로 점령하려는 것을 막지 못한다. 작가는 명백히 그녀의 몸부림을 즐기고 있고, 최종 그림에 의도적으로 그 흔적을 남겼다.

이 시기 마티스의 그림은 거의 이런 종류의 대립만을 중심적으로 다루었고, 그 긴장감을 탐구하고 해결하려 했다. 그는 다른 화가들처럼 드러내놓고 성적 과시를 탐닉하지는 않았다. 마티스는 좀 더 점잖고 부르주아적이었다. 외모와 표정과 개성의 흔적은 흔히 수동적이고 호락호락한 몸이라는 끈질긴 현실을 완화시킨다. 〈집시The Gypsy〉(1905~1906)의 기분 좋고 재미난 얼굴을 보면

4.6 모리스 블라맹크, 〈매음굴〉, 1906년경. 목판화, 파리, 개인 소장

작가가 모델의 얼굴 윤곽선을 그녀의 가슴 형태와 맞추려고 구부렸음에도 불구하고 작가 측에서 어느 정도 인간적으로 관여하고 있음을 감지할 수 있다. 또한 마티스는 누드 앞에서 자신이 위협당하는 것을 기꺼이 받아들인다. 〈카멜리나Carmelina〉에서 모델 뒤에 있는 거울 속 작은 모서리를 보면, 튼실한 체격의 모델이 그를 냉담하게 내려다보거나 들여다보고 있다. 거울 속 이미지, 즉 경외심을 일으키는 카멜리나 아래에 있는 조그만 마티스의 이미지는 망갱의 〈누드〉나 키르히너의 〈타워룸〉에서 본 것 같은 노골적인 성적 욕구가 전혀 드러나지 않는다. 그러나 교묘하게도 마티스는 보다 포착하기 힘든 무기를 가지고 있다. 그는 거울 모서리에서도 이 우울한 구성에서 유일하게 빨간색 빛을 발하며 긴장을 풀지 않은 채 상황을 통제하며 타오르듯 돌출된다. 그 남성이 작가가 아닐지는 몰라도 그림 속의 상황은 물론 카멜리나도 지배하고 있는 것이다. 여기서 팜므파탈이라는 그녀의 주된 역할은 거울 이미지에 의해 뒤집혀져 있다. 모델이 잠들어있거나 얼굴이 없는 다른 작품들에서도 마티스는 남성의 정력을 직접적이고 공공연하게 주장하고 있진 않다. 고도로 계산된 명백한 '미학적' 선택들, 즉 형태와 색채의 극단적 단순화와 왜곡은 성적인 갈등을 '더 높은' 예술적 차원으로 이동시킨다. 다시 말해, 남성의 정력 행사는 승화되고, 화가의 예술적인 통제력으로 변신하며, 공격성을 나타내는 모든 증거는 말살된다. 그가 「한 화가의 노트」(1908)에서 "나는 그림에서 고요함을 표현하려고 한다"라고 기록한 것처럼 말이다.[4]

　　20세기 초 미술에서 유행한 남성적 에너지는 여성 미술가들이 극복해야만 했던 전반적인 사회, 문화, 경제적 상황의 한 측면에 불과할 뿐이다. 그러나 그것은 특별히 더 치명적인 면이 있다. 그것은 수백 가지 은밀한 방식으로 절대로 공공연하게 전달되지

4.7 앙리 마티스, 〈카멜리나〉, 1903, 보스턴 미술관 톰킨스 컬렉션 소장

는 않는 에토스로 아방가르드라는 집단적이며 상호 지원적인 활동에서 여성을 효과적으로 소외시켰다. (자립 가능할 정도로 부유하고 레즈비언이라서 남성의 성적 대상이 되지 않았던 거트루드 스타인 Gertrude Stein만은 굉장한 예외다.) 대부분의 남성작가들과 마찬가지로 여성작가들도 주로 중산층 출신이었다. 그들이 순전히 육체적인 섹스에 대한 욕망을 과시하는 모습은 생각하기 어렵다. 심지어는 사적인 상황이나 그러한 욕망을 생각할 수 있는 상황에서조차도 말이다. 육체적인 욕망을 과시하는 것은 깊은 내면화된 금기를 깨는 일이고 사회적인 자살을 초래했을 것이다. 어쨌든 가치가 인정된 것은 인간의 성욕 그 자체가 아니라 남성의 성욕이었다. 여성 문제와 여성 해방의 주요 목표는 기존의 사회적-성적 질서를 뒤집거나 이를 여성의 우세함으로 대체시키기 위한 것이 아니었다. 신여성은 심리적, 사회적, 정치적 존재로 자신의 자주성을 위해 분투하고 있었다. 그녀의 문제는 여성의 문제며, 그녀의 임무는 자기 이미지의 주인이 되는 것이었다.

이에 따라 독일 미술가 파울라 모더존-베커 Paula Modersohn-Becker는 1906년 작 〈자화상 Self-Portait〉에서 여성의 ─ 그녀 자신의 ─ 나체와 대면했다. 다리파나 야수파처럼 후기인상주의의 유산을 이어받은 양식의 이 그림은 그녀의 동료 화가들이 그렇게 빈번하게 고안해냈던 얼굴 없는 존재들과 나란히 놓고 보면 놀랍다. 아무것도 걸치지 않은 여성의 육체 위로 강인하고 결연한 한 인간의 세세한 특징들이 보인다. 나체의 여성에게서 머리가 몸보다 더 중요하게 취급되는 보기 드문 이미지다. 이는 남성의 미술에서는 찾아보기 어렵다. 수잔 발라동 Suzanne Valadon, 소니아 들로네 Sonia Delaunay-Terk 및 동시대의 다른 여성들은 젊든 늙었든, 옷을 입었건 벗었건 온전히 인간인 여성의 모습을 그렸다. 남성 미술가 중에서는 오직 마네 Edouard Manet의 〈올랭피아 Olympia〉만이 여기에 근접했다. 그러

나 마네의 그림에서 이미지와 관람자의 관계는 사회적으로 특징지어져 있다. 올랭피아는 그야말로 매매 가능한 몸이고, 이러한 문맥에 따라 그녀의 자기주장은 고집 있고 자신만만해 보이며, 이는 누드의 통상적인 공손함과는 대조적이다. 부르주아의 남녀관계에 대해 논평하는 〈올랭피아〉는 전복적이고 성차별주의에 반대한다. 그러나 의식적으로 남성에 맞추어진 포즈를 취하고 있으며, 매우 정확하게 성차별주의적인 남성 부르주아를 겨냥하고 있다. 반면 모더존-베커는 그녀 자신을 상품이나 작가가 아닌 여성으로서 다루고 있다. 그녀는 마네가 너무나 영리하게 제시한 모순을 해결하는 동시에 자신을 충분히 의식적이면서도 성

4.8 파울라 모더존-베커, 〈자화상〉, 1906, 바젤 공립미술관, Oeffentliche Kunstsammlung

적인 인간으로 구성하고자 노력한다. 이러한 시도를, 그것도 우아하고 힘 있게 시도함으로써 깊이 있는 휴머니즘과 신념을 드러낸다. 비록 이 그림이 그녀의 몸을 구체성이 떨어지는 방식으로 표현하고, 억눌리고 주춤거리는 자세를 통해 그 어려움을 인정하고 있다고 할지라도 말이다.

<div align="center">II</div>

앞에서 나는 무력하고 얼굴 없는 20세기 누드가 상징주의의 팜므파탈이 전도된 것임을 시사했다. 이 명백한 대립의 저변에는 동일한 사고의 지지구조가 존재한다.[5] 새로운 이미지에서도 여성은 여전히 보편적인 유형으로 취급되는데, 이 유형은 전 세대의 스핑크스나 이브처럼 남성과는 본질적으로 다른 존재로 묘사된다. 두 세대의 미술가 모두의 시선에서 여성의 존재 양식 — 그녀의 자연과 문화와의 관계 — 은 범주상 남성과 절대적으로 다르다. 여성은 남성보다 인간의 생식 작용에 더 지배당하고, 상황상 양육에 더 깊이 관여하므로 남성에 비해 육체적으로나 정신적으로나 자연과 덜 대립적이며 더 자연적이라고 여겨진다. 인류학자 셰리 오트너Sherry Ortner가 주장하듯 남성은 자신을 문화와 더 가까운 존재로 여기는데, 문화는 "인류가 자연적인 존재로서 부여받은 것들을 초월하고, 자신들의 목적에 맞게 바꾸고, 자신들의 이익을 위해 통제하는 수단"이다. 남성/문화는 여성/자연이 그 대척점에 있는 이분법에서 하나의 항이 되는 경향이 있다. "심지어 여성이 자연과 동일시되지 않는 경우에도 여성은 여전히 남성에 비해 자연을 초월하지 못한 더 저급한 존재를 대표하는 것으로 보인다."[6]

상징주의자들과 얼마나 다르든 이 젊은 미술가들은 계속해

서 여성과의 대면을 실제적인 혹은 상징적인 자연과의 대면으로 간주했다. 19세기 미술가들에게 매우 중요했던 자연 속 누드라는 주제가 계속해서 그들을 사로잡았다는 사실은 그리 놀랍지도 않다. 이전 작가들처럼 이들도 여성이 남성보다 자연에서 더 편안함을 느낀다고 생각했다. 헤켈의 〈크리스털 데이〉, 프리즈의 〈해먹에 누워있는 누드〉 같은 작품 그리고 블라맹크, 드랭 André Derain, 뮐러 Otto Müller, 펙슈타인 Max Pechstein 및 그 외 화가들이 그린 수많은 목욕하는 사람들 그림에서 차분한 나체의 여성들은 풍경의 자연스러운 일부로 보인다. 술에 취해있거나 홀린 듯이 광란의 춤을 추는 사람들이 목욕하는 사람들의 활동적인 변종으로 이 시기의 미술에 자주 등장한다. 놀데 Emil Nolde 의 〈양초와 무희들 Dancers with Candles〉(1912)과 드랭의 〈춤 The Dance〉(1905년경) 역시 앞의 작품들과 마찬가지로 여성을 남성과 분리된 인종, 즉 자연을 지배하기보다는 자연의 지배를 받는 종으로 재현한다.

미술가들이 구축한 신화가 이러한 이분법을 반박하는 것으로도 보일 수 있다. 19세기 이래로 남성 미술가들 사이에서 자연의 영역에 응하는 독특한 능력을 내세우는 것이 유행이었기 때문이다. 그러나 그들은 자신들이 흔히 '여성적 원리'라고 부르던 특별한 직관이나 상상력을 스스로에게서 찾으면서도 여성들 안에 있는 '남성적 원리'는 인지하지 못했다. 이 시기에 제작된 여성을 모델로 한 그림들은 상징주의 미술만큼이나 이러한 차이를 확실히 보여준다. 여성들은 남성들이 경험하는 (모더존-베커가 그렇게나 주장했던) 자의식과 초월, 정신적인 자율성, 그 어느 것도 갖추지 않은 상태로 묘사된다. 머리가 없고 얼굴이 없는 나체들, 고갱이 그린 소녀들의 몽환적인 모습, 키르히너의 〈일본 우산을 든 소녀〉의 현란한 가면, 팜므파탈의 몽유병, 이 모든 것들은 공통적으로 자연적, 생물학적 세계 반대편으로 분리된 자신을 자각하는

인간 의식의 존재를 부정하고 있다.

여성을 자연과 남성을 문화와 동일시하는 이분법은 남성들이 고안해낸 가장 오래된 관념 중 하나며, 정도 차이는 있겠지만 사실상 모든 문화에서 등장한다. 그러나 18세기가 시작되면서 서구 부르주아 문화는 점차 가정, 경제, 사회생활에서 실질적이고도 중요한 여성의 역할을 깨닫기 시작했다. 기본적인 성별 이분법이 유지되었고, 사람들은 여전히 남성과 여성의 영역 차이를 주장했지만, 여성들의 문화 참여가 확대되었다. 19세기 부르주아들은 과거 어느 때보다도 더 딸들을 교육시켰고, 그들의 사회적, 경제적 협력에 의지하며 인간적인 동반자로 여겼다.

19~20세기 수많은 전위 누드화에서 두드러지는 점 — 그리고 근대 서구 문화의 특이한 점 — 은 여성을 이분법의 자연 쪽 극단으로 완전히 밀어내려고 하는 것과 여성을 모든 문명화된 것들과 인간적인 것들의 정반대되는 지점에 위치시키려고 고집했다는 것이다. 이러한 면에서 전위화가들의 고전과 성경 관련 주제에 대한 애착과 민속적, 민족지학적 재료에 대한 탐구는 특별한 의미를 지닌다. 고대 원시 문화적 요소들은 그들에게 여성/자연-남성/문화라는 이분법을 가장 무자비한 형태로 다시 주장할 수 있게 했다. 이브, 살로메, 오르페우스 신화 그리고 원시 무용수 등에서 그들은 자신들이 보고자 했던 여성, 즉 이방인, 도덕관념이 없는 정열과 본능의 피조물, 인간 문화의 구축자라기보다는 적대자를 발견했던 것이다. 전위주의 작가들은 근대 부르주아의 남녀관계에 이의를 제기했다. 그러나 이러한 주제로 표현된 그들의 저항은 문화적 퇴행이자 역사적 반동으로 인식되어야 한다. 이러한 논지를 강조할 필요가 있는 것은 전위주의의 전통이 우리의 가장 진보적이고 자유주의적인 이상을 구현한 것이라고 너무나 빈번하게 이야기되고 있기 때문이다.

또한, 두 세대 화가들은 여성/자연이라는 영역에 대한 양면적인 태도를 깊이 공유하고 있었다. 상징주의자들은 그 영역에 매료되는 것과 동시에 거부감을 느꼈다. 뭉크의 1890년대 작품은 상당 부분 남성의 이러한 곤경에 대한 저항을 보여준다. 그는 자신의 의식이라는 섬으로부터 여성/자연이라는 주변 세계를 두려움과 욕망을 가지고 둘러본다. 고갱, 호들러Ferdinand Hodler, 클림트Gustav Klimt(특히 그의 "삶과 죽음" 연작)의 그림에서 여성과 자연의 친밀함, 자연과 생물학적으로 쉽게 어울리는 성향은 부러움을 살 만한 매력으로 표현된다. 그녀는 진보적인 부르주아 문명이 억압하는 시적이고 비합리적인 경험으로 오라고 손짓한다. 하지만 여성의 영역은 어디까지나 이질적인 경험으로서만 그 가치가 인정된다. 작가는 그녀의 영역을 관조하지만, 외부에 머무르는 편을 선호한다. 외부 세계의 모든 의식을 붙들고 있는 상태에서 말이다. 왜냐하면, 여성의 영역에 들어가는 것은 사회적인 정체성의 상실을 의미할 뿐만 아니라 자율성과 자기 세계의 통제력을 잃는 것이기 때문이다.

동일한 양가성이 내가 논의해온 20세기의 작업, 특히 자연 속 누드를 그린 회화 작품에서 특징적으로 나타난다. 이 이미지들에도 여성/자연의 영역은 남성들이 이성적인 세계에서 탈출하여 감각, 본능 혹은 상상력을 통해 세상을 인식하도록 초대한다. 그러나 여기에서도 역시 화가는 자신의 고양된 느낌만을 관조할 뿐, 의식이 없는 육신으로서의 여성/자연 영역에 들어가 자신이 거기에 있다고 상상하기를 주저한다. 그는 욕망하는 대상을 통해 자신의 본능을 일깨우기를 선호한다. 이 미술가들이 자연 속에 있는 나체의 남성을 묘사하는 경우는 거의 없다. 있다 하더라도 그들은 수동적이지 않다. 키르히너의 목욕 장면에는 나체의 한가한 남성이 몇몇 등장하는데, 그들은 확실히 불편해 보이고 남의

시선을 의식하는 모습이다. 일반적으로 자연 속의 남자들은 문자 그대로 그리고 은유적으로 사회적 정체성과 문화적으로 기획된 옷을 입고 있다. 그들은 목동, 사냥꾼, 미술가들이다. 나체의 남성들이 등장하는 야수파나 다리파의 목욕 장면에서조차도 그들은 수영하러 가는 현대인이다. 또한 목욕하는 여성들과는 달리 여가라는 문화적으로 정의되는 행위에 적극 참여함으로써 역사적인 시공간 안에 위치해 있다. 이 남성들은 어디에서도 여성들과 동일한 의미로 자연에 들어가지도, 문화를 떠나지도 않는다. 1890년대와 마찬가지로 벌거벗고 수동적인 상태로 그 세계에 들어간다는 것은 무력하고 이름 없는 여성의 상태로 전락한다는 것을 뜻한다.

하지만 마티스의 〈삶의 기쁨 Joy of Life〉(1905~1906)은 예외인 것처럼 보인다. 햇빛에 흠뻑 젖은 환상 속에서 모든 인물은 자연, 타인, 자신의 몸과 조화롭고 자유로운 관계를 맺고 있다. 자신 이외의 힘에 신경 쓰는 사람은 아무도 없다. 그러나 마티스는 이 목가적인 이상향 속에서조차도 남성을 받아들이는 데 주저한다. 목동을 제외하고는 가시적인 성적 특징이 드러나는 인물은 모두 여성이다. 남성성은 명시적으로 표현되기보다는 암시된다. 여성/자연과 남성/문화라는 이분법도 사라지지 않고 있다. 여성은 단순히 관능적인 존재거나 즉흥적이며 꾸밈없는 자기표현에 스스로를 내맡기고 있는 반면 문화적으로 정의되는 (음악을 만들고 동물을 사육하는) 행위는 남성의 일이다.

이 시기의 그림 중 피카소의 〈아비뇽의 아가씨들 Les Demoiselles d'Avignon〉만큼 남녀 이분법과 남성이 그것에 대해 느끼는 양가적 감정을 분명히 표현한 작품도 없다. 이 작품에서 주목할 점은 팜므 파탈과 새로운 원시적인 여성의 구조적 토대를 모두 드러낸 방식이다. 피카소는 이들을 단지 하나의 끔찍한 이미지로 섞은 것

이 아니라, 둘 모두를 탄생시킨 무섭고도 매혹적인 야수를 자신의 정신에서 끄집어냈다. 〈아비뇽의 아가씨들〉의 여성들은 여러 가지 상반된 면들, 즉 매춘부와 여신, 퇴폐와 야만, 유혹과 혐오감, 경외와 음탕함, 무시무시함과 움츠림, 가면과 누드, 위협과 무력을 프리즘처럼 비추고 있다. 그 정글-사창가 안에는 남성 앞에서 자신을 숨기면서도 드러내는 과거에서 현재까지 온갖 모습으로 변형된 여성이 있다. 진실과 거짓이 섞인 경외심을 가지고 피

4.9 파블로 피카소, 〈아비뇽의 아가씨들〉, 1906~1907, 뉴욕 현대미술관, 릴리 P. 블리스 베케스트

카소는 그녀들을 베고 찢어서 조각난 훼손된 도상으로 표현한다.

만약 〈아비뇽의 아가씨들〉에 앵그르, 들라크루아, 세잔 ^Paul Cézanne 및 다른 미술가들이 그린 누드의 유령이 출몰한다면,[7] 이는 그들의 그림 또한 여신-짐승에서 비롯되었기 때문일 것이며, 피카소가 그것들을 자기 그림의 뿌리를 발굴해내기 위한 지침으로 사용했기 때문일 것이다. 고대와 비서구권 미술에서 인용한 것들도 같은 역할을 한다. 〈아비뇽의 아가씨들〉은 이집트, 고대 유럽, 아프리카의 역사적, 원시적 자매들에게로 돌아가 여성/자연이라는 환상에 대한 유럽의 역사를 추적하고 되풀이하는데, 이는 결국 여성은 다 똑같은 하나라고 밝히기 위해서다. 오직 원시미술에서만 여성은 인간 이하거나 인간 이상이다.[8] 피카소, 미로^Joan Miro, 드 쿠닝 ^Willem de Kooning 이 제작한 수많은 작품은 이 같은 원초적인 어머니-매춘부를 부활시켰다. 그러나 다른 어떤 현대 작품도 이보다 더 성차별주의와 반인본주의의 단단한 토대를 드러내지 않으며, 남성에 의한 여성의 지배를 정당화하거나 찬양하기 위해 그 이상 깊이 들어가지도 않았다.

피카소와 동시대의 전위주의 미술가들 대부분은 〈아비뇽의 아가씨들〉의 강력한 충격을 견딜 수 없었지만(피카소 자신도 다시는 이렇게 극단적으로 나아가지 않았다), 그들은 이 작품의 핵심적인 의미를 지지했다. 그들 역시 여성의 타자성을 옹호하였고, 문화는 가장 고차원적인 의미에서 본질적으로 남성의 노고라는 오랜 관념을 자신들의 모든 예술적 권력을 동원하여 주장하였다. 그리고 그들은 피카소와 함께 그러한 관념을 정제하고 순수한 본질로 증류시켜 의심할 나위 없는 현대적 형식으로 영속시켰다. 진정한 미술의 원천은 남성의 리비도의 흐름으로 채워진다는 인식은 제1차 세계대전 직전 10년으로 거슬러 올라간다. 분명 미술가와 비평가들은 이러한 생각을 의식적으로 자세히 설명하지는 않았다.

그러나 너무나 깊이 공감하고, 거의 의심받지 않은 추측과 너무나 빈번하게 작품을 통해 입증된 것은 논의할 필요가 없었다. 나는 단순히 에로틱한 미술이 남성의 성욕에서 비롯되었다는 가정을 얘기하고자 하는 것이 아니라 '모든' 미술에서 중요하고 필수적인 내용이 남성의 에로틱한 에너지를 상정하고 있을 것이라는 기대에 관해 이야기하는 것이다.

이 시기의 누드는 이를 가장 직접적으로 선언하고 있다. 하지만 풍경이나 다른 주제들 또한 그러한 가정을 확인시켜주는데, 특히 작가가 공격적이고 대담한 감정을 드러낼 때, 그가 단호하게 대상을 '장악할 때', 또는 그 밖의 남성적 특징으로 추정되는 것들을 표현할 때 그러하다. 블라맹크는 주로 풍경화를 그리는 화가였지만 여전히 자신의 페니스와 붓을 동일시했고, "나는 양식에 구애받지 않고, 내 가슴과 성기로 그림을 그리려고 한다"라고 말했다.[9] 이 같은 남성의 성적 충동에 대한 예찬은 여성이라는 이미지를 통해 더욱 강력하게 표현되었다. 다른 어떤 주제보다도 누드가 미술이 남성의 에로틱한 에너지에서 유래하며 그것을 통해 유지된다는 것을 입증했다. 이것이 바로 이 시기의 많은 '획기적인' 작업들이 누드인 이유다. 미술가가 새롭거나 중요한 예술적 선언을 하고자 할 때, 그들이 미술가라는 정체성을 자신이나 타인에게 증명하고자 할 때, 또는 '기본'으로 돌아가고자 할 때, 그들은 누드로 눈을 돌렸다. 수많은 풍경과 작업실 내부 ─ 그 자체만으로도 충분히 회화에 적합해 보이는 배경 ─ 에 등장하는 작은 나체 인물들의 존재는 화가의 창조적 충동이 주로 에로틱한 동기에서 온다는 점을 입증한다.

키르히너의 〈커튼 뒤에 있는 알몸의 소녀 Naked Girl behind a Curtain〉 (1907)는 단지 원시 미술의 누드와 현대의 다리파 회화로 보이는 것을 병치함으로써 이러한 연결성을 만들어낸다. 다양한 미술문

화에서 많은 부분을 참조한 〈아비뇽의 아가씨들〉은 더 많은 자료를 통해 이 주제에 대해 이야기하고 있다. 마티스의 〈붉은 화실The Red Studio〉의 문명화된 벽에도 동일한 인식이 나타나는데, 다만 부드럽게 속삭이고 있을 뿐이다. 이 그림에 등장하는 식별 가능한 11점의 작품 중 8점이 여성의 누드를 표현하고 있다. 이 작품들은 마티스가 그린 다른 작품들만큼이나 강인하고 '남성적인' 특성을 지닌 〈젊은 선원The Young Sailor〉(1906)이라는 작품을 그야말로 둘러싸고 있다. 뱃사람 옆에서 그림의 수직축을 형성하고 있는 것은 남근을 상징하는 대형 괘종시계. 마초 남성이 나체의 여인들에게 둘러싸여 있는 동일한 구성은 〈아비뇽의 아가씨들〉의 준비 드로잉(도판 12.7 참조)에서도 나타나는데, 여기서 옷을 다 입고 있는 선원은 자세를 잡고 포즈를 취하고 있는 한 무리의 나체 여성들에 둘러싸여 있다. 피카소는 결국 그를 지워버렸지만 〈전경의 테이블 위

4.10 앙리 마티스, 〈붉은 화실〉, 1911, 뉴욕 현대미술관, 사이먼 구겐하임 펀드

에) 그의 붉은색 술잔을 남겨 두었고, 술잔의 똑바로 선 주둥이가 구성의 중심이 되도록 하였다.[10] 또 다른 남근 중심적인 구성은 인쇄물로도 많이 알려진 키르히너의 〈모델이 있는 자화상 Self-Portrait with Model〉에도 드러난다. 중앙에 위치한 키르히너 자신은 크고 두껍고 끝에 붉은색이 묻은 붓을 사타구니 높이에서 휘두르고 있으며, 그 뒤에는 속옷만 입은 소녀가 움츠리고 있다.

　이처럼 미술과 남성의 섹슈얼리티를 연결시키는 것이 프로이트가 그러한 내용에 대한 이론적, 과학적 토대를 발전시키고 있었던 바로 그 시점에 등장했다는 것은 이러한 생각의 기원보다는 예술가와 과학자가 성장했던 시기의 공통된 기반을 나타낸다.[11] 남성의 섹슈얼리티 안에 창조성의 원천이 있다고 과학적으로 정당화함으로써, 프로이트는 젊은 아방가르드 미술가들과 협력하여 전통적인 성차별주의적 편견에 새로운 이데올로기라는 형식과 영향력을 부여했다. 이러한 상호 교류가 일어난 이유를 찾는

4.11 에른스트 루트비히 키르히너, 〈모델이 있는 자화상〉, 1910, 함부르크 쿤스트할레 (사진: 엘크 월포드) ⓒ Dr. W. and I. Henze, Campione d'Italia

것은 어렵지 않다. 프로이트, 피카소, D. H. 로렌스^{David Herbert Lawrence}
를 배출한 이 시대 — 니체의 초인을 사랑했던 바로 그 시대 — 는
역사상 첫 번째인 중대한 페미니스트의 도전(여성 참정권 운동이 절
정에 달해있었다)으로부터 스스로를 방어하던 시대기도 하다. 그러
나 이 시기는 민주적, 자유주의적, 인본주의적 이상을 여성에게까
지 확장시키려는 사상을 위한 기술적, 사회적 조건이 그 어느 때
보다 우호적인 시기였다. 그 이전의 어느 시기에도 그렇게 많은
여성과 남성이 여성을 문화적, 정치적, 개별적으로 남성과 동등한
인간이라고 주장한 적이 없었다. 전위주의의 남근 숭배에서 나타
난 것처럼 20세기 초 문화에는 남성의 문화적 우월성이 강렬하
게, 종종 필사적으로 재천명 되는 일이 많았는데, 이는 역사가 펼
치는 새로운 가능성에 대한 반응이자 이를 부정하려는 시도였다.
이러한 시도는 남성-여성이라는 역사의 결정적인 순간 한가운데
에서 등장했고, 근대 성차별주의 역사에서 가장 반동적이었던 시
기 중 한 시기에 나타난 목소리였다.

분명 성차별적인 반동이 20세기 초 미술을 형성한 유일한 힘
은 아니었다. 그러나 그것의 존재와 함께 페미니즘이 남성과 여
성의 감성과 상상력에 가한 충격파, 아직 기록되지 않은 충격
파를 인정하지 않는다면, 이 그림들이 지닌 의미와 시급성의 상
당 부분은 없어지고 말 것이다. 게다가 미술에 영향을 준 다른
역사적, 문화적 영향력, 즉 우리가 이미 어느 정도 알고 있는 것
들 — 산업화, 무정부주의, 과거 미술의 유산, 더 자유롭고 자기표
현적인 형식의 추구, 원시주의, 아방가르드 미술과 정치 자체의
역학 등 — 에 대한 우리의 이해는 반드시 이러한 것들이 가지고
있는 페미니즘 및 성차별주의적 반동과의 관계에 대해 더 공부함
으로써 가능한 일이다.

사실 이처럼 익숙한 이슈들이 미술에 존재하는 성차별주의를

합리화하는 구실이 될 때가 많다. 20세기 미술에 대한 문헌들은 다른 의미들을 고집함으로써 그 자체만으로는 거론되기 어려운 성차별주의적 편견을 은폐하며, 암묵적으로 승인한다. 이에 대한 우리의 생각은 작가의 형식상의 과감함, 그의 창조적 기량 혹은 진보적, 인본주의적 가치에 대한 순진해 보이는 일반론에 가로막힌다. 우리는 미술의 보편적이고 젠더와 무관한 갈망에 대해 듣는 한편 강력한 이미지가 직접적으로 입력된 의식의 깊은 층위에서는 이 '일반적인' 진리를 남성의 경험에서만 비롯된 것으로 받아들인다. 또한 우리는 그러한 의심을 억누르도록 교육받아왔기 때문에 '진정한' 미술의 의미는 특정 계급이나 성별의 이해관계를 초월한 보편적인 것이라는 환상을 유지하게 된다. 이러한 방식으로 우리는 전위주의를 '우리의' 가장 진보적 가치를 구현한 것으로 신봉하도록 교육받아왔다.

III

내가 지금까지 고찰한 미술의 사회적 의미에 관한 우리의 이해, 즉 미술가들이 사회에 대해 무엇을 암시했는지 그리고 그것과 미술가들과의 관계에 대해 특히 다시 검토할 필요가 있다. 20세기 초 전위회화의 상당수는 낭만주의적, 사실주의적 저항이라는 19세기 전통의 연장선상에 위치해 있는 것으로 보인다. 여기에 이름이 등장한 미술가들 대부분은 실제로 해방이라는 전통의 핵심 주제를 계승했다. 이전 세대와 마찬가지로 그들도 이성주의적이고 자본화된 사회의 명령에 의해서가 아니라, 정서적으로나 감각적으로 자유로운 인간으로 자신의 욕구에 따라 살아가고, 생각하고, 느낄 수 있는 세상을 원했다.

특히 야수파와 다리파 화가들은 각기 다른 국가적 문맥에서

자신들을 해방이라는 명분과 결부시켰다. 야수파를 성장시킨 프랑스의 예술적인 보헤미안 사회는 전위적인 정치에 공감하며 자신을 그 일부라고 생각하는 오랜 전통을 향유하고 있었다.[12] 20세기의 첫 10년 동안 이전 세대의 수많은 신인상파 화가들을 규합시켰던 무정부주의 사상도 여전히 지지받고 있었다. (피카소도 파리에 정착하기 전에 바르셀로나의 무정부주의 모임에 들어갔었다.) 예술가가 폭탄을 던지던 시기의 절정은 지났지만, 아방가르드의 미술 이데올로기는 여전히 현란하고 비관행적인 미술 양식과 행위를 무정부주의적인 정서의 표현으로 해석했다. 젊은 야수파 화가들은 이를 당연하게 받아들였고, 그들 중 대다수는 기성 체제를 붕괴시키는 거친 무정부주의자로 알려지는 것을 (적어도 한동안은) 즐겼다. 한편 뒤늦게 근대 부르주아 국가로 조직된 독일에서는 미술가-행동주의자가 이제 막 생겨나고 있었다. 전통적으로 독일의 반체제주의 미술가나 지식인들은 사회로부터 한 걸음 물러나 초월론적인 철학에서 위안을 찾으려고 했다. 그리고 이러한 전통에 따라 다리파 화가들은 야수파 화가들보다 도시에 대한 표면적 적대감이 더 컸고, 더 열렬한 자연 애호가들이었다.[13] 뿐만 아니라 더 조직화되고 응집력 있는 그룹이었다. 그들은 드레스덴의 한 상점에 공동 작업실을 마련하고, 요즘 말로 하면 대안적인 생활양식을 추구하며 함께 작업하고 생활하였다. 하지만 그들이 아무리 야수파와 다르다고 해도 그들 역시 동일한 이상을 상당히 공유했다. 다리파 화가들은 애초부터 근대 산업사회의 삶이 갖고 있는 권위주의와 이성주의에 반대했다. 그들이 내건 가치는 자유로운 개인의 자기표현과 육체의 복권이었다.

다리파와 야수파 모두 미래사회에 대해 낙관적이었으며, 미술과 미술가는 새롭고 더 자유로운 세계를 창조하는 데 기여한다는 신념을 가지고 있었다. 당대의 수많은 전위주의 작가들과 그 후

임자들처럼 그들에게도 미술의 사명은 해방이었는데, 그 해방은 정치적인 해방이 아니라 개인적인 해방이었다. 내심 자유주의적 이상주의자였던 그들은 미술가가 진정한 개인으로 존재해야만 변화를 불러일으킬 수 있다고 믿었다. 그들의 시각에서는 자유로운 본능의 힘을 거침없이 발휘하고 표현하는 것만이 기존 질서에 대항하고 그것을 전복시키는 방법이었다. 이는 해방된 의식에서 비롯된 현실에 대한 비전을 제시함으로써 다른 이들에게 창조적, 본능적 욕망을 일깨우고, 해방시키고, 풀어헤치는 사상이었다. 교육받고 여유가 있으며 비교적 덜 억압된 소수만이 비인습적이고 전위적인 그들의 언어에 응할 준비가 되어있다는 사실은 대체로 간과되었다.

그 후 미술가는 자유로운 개인의 전형적인 예가 되었으며, 그들이 만든 작품 내용은 자유로운 경험 그 자체의 본질을 규정하는 것이 되었다. 이와 같은 생각은 이미 19세기에도 존재했었다. 그러나 제1차 세계대전 이전 10년 동안 유럽의 젊은 화가들은 새로운 에너지와 흥미를 느끼고 그러한 생각에 몰두하였다. 이 시기의 미술은 무엇보다도 미술가의 삶에서 특별한 것들, 즉 화가의 작업실, 전위적인 친구들, 자연에 대한 특별한 지각, 걷던 길, 자주 갔던 카페를 묘사하고 미화시킨다. 전체적으로 초기 전위미술은 새로운 예술가의 유형을 제시한다. 그는 세속적이지만 시적인 남성으로 그의 삶은 본능적인 욕구에 따라 구성된다. 그는 19세기에 많은 빚을 지고 있지만, 더욱더 의식적으로 반지성주의, 즉 이성과 이론에 적대적이며, 종전의 어떤 시대의 미술가들보다도 공격적이다. 이 새로운 미술가는 가슴과 성욕으로 그릴 뿐만 아니라 이를 통해 세계를 파악하고 그 형태를 비틀어버린다. 그리고 그는 죄의식에 사로잡힌 인습적인 세계에 갇혀 있는 사람들보다 본능에 따른 천성을 보다 강렬하게 체험할 뿐만 아니

라, 보헤미안적 삶을 통해 순수한 육체적 욕구를 충족시킬 기회를 더 많이 얻게 된다.

이 시대의 회화에 따르면 성적으로 고분고분한 여성은 예술가 주변에 널려 있었고, 특히 작업실에 많았다. 그녀들은 때로 시급을 받고 포즈를 취하는 직업 모델로 묘사되기도 하지만, 보통은 화가의 사적 소유물로, 그의 특별한 작업실의 일부로, 또는 그에게 특별한 만족감을 주는 대상으로 나타난다. 실제로 미술계의 **지성소**인 작업실을 그린 그림은 '미술가'가 다른 남성들보다 더 의식적으로 자신의 리비도와 접촉하고, 순수한 육체적 욕구를 더 자주 충족시키는 부류의 남성일 것이라는 **사회적** 기대를 그 어떤 장르보다도 더 강화시켰다. 반 동겐, 키르히너, 모딜리아니^{Amedeo Modigliani}의 누드는 성교 전후의 노골적인 개인적 경험들로 읽히는 경우가 많았고, 다리파의 많은 작품을 보면 드레스덴의 공동 작업실은 알몸의 하릴없는 소녀들로 가득했다.

보헤미안의 세계에 대한 이 시선들이 아무리 제한적인 것이라 해도, 거기에는 사회적인 현실이 어느 정도는 반영되어있다. 다시 말해, 그 많은 이름도 얼굴도 없는 여성들이 그곳에 모여 그렇게 완전히 순종하며 자신의 몸을 제공했다는 것을 파악하기에는 충분히 스며들어 있다. 이 여성들의 사회적 정체성은 성적 대상으로 이용 가능하다는 바로 그 점이다. 우리는 이들을 미술가의 눈을 통해 바라보고, 작가는 다른 부르주아 남성들과 동일한 시각, 동일한 계급적 편견을 가지고 그들을 바라본다. 그가 예술이라는 비인습적인 수단을 가지고 있음에도 불구하고 말이다. 실제 모델들이 어떤 계층이었는지와는 상관없이 그녀들은 그 그림들에서 몸으로 생계를 이어가는 하류 계층으로 등장한다. 일반화된 고전 누드와는 달리 그들은 특정 화가 소유의 작업실에 누워서 (대개는 남루한) 옷을 벗는다. 그 시대의 관람자들은 그들을 보면

서 근대 산업사회가 대거 생산한 일군의 매춘부 같고 교환 가능한 **사회적으로** 얼굴이 없는 여성들을 즉각적으로 알아차렸을 것이다. 그들은 근근이 먹고 살아가는 길거리에서 데려온 가난하고 자유분방한 미술가의 정부, 매춘부(주로 비상근의 매춘부), 모델, 그리고 하류 계층의 예능인이나 술집에서 죽치고 있는 여성들이었다. 그녀들의 수상쩍은 직업이 무엇이든 간에 이들은 존중할 만한 중산층 여성으로 표현되지는 않는다. 실제로 이 미술가들은 그녀들이 하층민이라는 정체성을 강조하고, 그녀들을 단지 성적 대상으로만 찬미함으로써 중산층 여성들에게 부과되는 사회적인 요구들뿐만 아니라 정숙함과 성적 억제까지 강하게 거부했다. 따라서 이 '해방된' 미술가는 모델들이 처한 사회적인 곤경과 그들을 성적으로 착취하려는 자신의 의지를 강조하는 것으로 스스로의 해방을 규정했던 것이다.

　이 미술가들은 반부르주아적인 태도를 보이며 자유로운 비전을 추구했음에도 불구하고 정작 자신들의 눈앞에 놓인 사회적인 억압은 좀처럼 보지 못했다. 특히 부르주아가 여성 인류 전체에 부여한 굴레를, 특히 가난한 여성들에게 부여한 굴레를 말이다. 툴루즈-로트레크 Henri de Toulouse-Lautrec가 그리고 스케치했던 여성들도 이 그림들에 등장하는 여성들보다 사회적으로 더 나았던 것은 아니다. 그러나 로트레크는 계급의 차이와 추악한 상황을 깊이 들여다보면서 연민이 느껴지는 인간적 시선으로 그들을 대했던 반면, 이 젊은 남성들은 대개 성적으로 취할 대상만을 물색했다. 항상 그랬다기보다는 일반적으로 말이다. 드랭과 블라맹크가 같은 날 그린 동일한 카바레의 무용수 그림은 굉장히 대조적이다. 드랭의 작품 〈속치마를 입은 여인Woman in Chemise〉에 등장하는 여성은 화가의 시선 앞에서 불편하고 자기 확신이 없는 모습이다. 그녀의 어색하고 앙상한 몸은 남의 이목을 의식하는 것 같고 화가가

과장해서 그린 붉고 볼품없는 손은 불안하게 옆구리를 맴돌고 있다. 작가의 사회적 우위와 모델의 초라함이 인지되지만 즐기거나 찬미하는 형색은 아니다. 염색한 머리와 화장에도 불구하고 그녀는 자신에게 진지하게 주목해주기를 바라는, 아름답지는 않지만 인간적인 진정한 주체로 보인다. 한편 블라맹크의 〈'라 모르'의 무용수Dancer at the 'Rat Mort'〉에 등장하는 똑같은 포즈를 취한 동일한 무용수는 유혹하는 야한 매춘부며, 눈에 마스카라를 한 성적 도전의 대상처럼 보인다. 전 세대의 무정부주의자들이 무척 애호했던 점묘법으로 표현된 색채가 폭발하는 듯한 배경을 뒤로 하고 앉아 있는 이 여성은 검은 스타킹에 붉은 머리와 하얀 피부를 가진 차분하고 유혹적인 여성이다. 스스로를 무정부주의자라고 공언했던 블라맹크는 밑바닥 인생의 밤을 보내기 위해 외출한 부르주아들처럼 그녀의 야한 매력에 전율했던 것이다.

블라맹크, 반 동겐, 키르히너의 사회적으로 급진적인 주장들

4.12 앙드레 드랭, 〈속치마를 입은 여인〉, 1906, 코펜하겐, 덴마크 국립미술관
4.13 모리스 드 블라맹크, 〈'라 모르'의 무용수〉, 1906, 파리, 개인 소장

은 그렇게 부정된다. 그들의 그림에 의하면 미술가의 해방이란 타인에 대한 지배를 의미하기 때문이다. 그들의 자유에는 타인의 부자유가 필요하다. 기성 사회질서에 대한 대항은커녕 이 그림들이 내포하는 남녀관계, 즉 여성을 남성의 흥밋거리로 특화된 오브제로 철저하게 격하시켜 자본주의 사회의 기본적인 계급관계를 성적인 층위에서 구체화하고 있다. 사실 이 이미지들은 궁극적으로 그것을 소장하게 될 부유한 수집가들이 성적, 사회적 위계질서 안에서 자기 밑에 있는 사람들에게 무슨 짓을 했는지에 대한 탁월한 은유가 된다.

그러나 설령 미술가가 여성을 단지 자신의 목적을 위한 수단으로 보려 하고, 자신의 남자다움을 과시하기 위해 이용한다고 하더라도, 그 미술가 역시 자기 자신 또는 자신의 환영과 자신의 사적인 삶을 경쟁적인 아방가르드 시장에서 팔아야만 한다. 그는 자신의 특별한 신조와 가치, 특별한 시각의 진정성 그리고 무엇보다도 자신의 반부르주아적인 적대감이 진심이라는 것을 홍보해야 한다(아니면 홍보를 대신해줄 딜러나 평론가 친구가 있어야 한다). 결국 그는 자신의 예술과 삶이 적대시하는 것처럼 보이는 바로 그 부르주아 사회(혹은 그 사회의 계몽된 일부분)에 의존하고 그들의 쾌락에 봉사해야 하는 것이다.[14] 여기서 그는 도덕적, 사회적 모순을 경험하게 되는데 이는 여성/자연의 영역 앞에서 느끼는 정신적인 딜레마에 따른 필연적 결과다. 미술가는 이성적인 부르주아 현실 사회에서 도피하려고 하지만 불가능하다. 그는 부르주아 사회의 문화적, 정신적 구조에 얽매여 있을 뿐만 아니라 경제적으로도 묶여 있기 때문이다.

당시 이 작품들을 구매한 계몽된 미술 수집가는 오늘날과 마찬가지로 자신이 구입한 작품과 이를 제작한 미술가와의 복잡한 관계 속으로 들어가게 된다. 무엇보다 분명한 것은 만약 그가 심

미안이 있다면, 그는 독특하고 귀하면서 아름답기까지 한 물건의 소유권을 획득했다는 것이다. 그리고 그는 자신이 진심으로 감탄해 마지않는 이상을 추구하는 미술가를 지원하고 격려하는 것을 즐겼을 것이다. 동시에 수집가는 미술가로부터 특별히 현대적인 서비스를 구입한다. 16, 17, 18세기에는 부유한 후원자가 자신이 구입한 작품과 그것의 에로틱한 내용까지 노골적으로 소유하곤 했다. 흔히 그림의 주제를 구체적으로 정하고, 심지어 모델을 지목하기도 했으며, 그녀의 서비스까지 구입했을 수도 있다. 작품은 미술가가 아닌 후원자의 성적 환상이나 방탕한 삶을 담아냈다(작가는 그만한 사치는 누릴 수 없었다). 18세기의 유명한 고급 창녀들이 의뢰한 에로틱한 작품들은 그들의 남성 후원자들에게 전해졌다. 그러나 20세기 누드화에서는 후원자와 그림으로 표현된 에로틱한 상황 사이에 고집스럽고 독단적인 미술가가 존재한다. 작품에 묘사된 것이 작가의 현재 상황인 것은 분명하다. 왜냐하면 이 여성들은 화가를 위해 옷을 벗고 누워있기 때문이다. 그리고 이러한 이미지 자체는 의도적으로 개인적이고 즉흥적인 스타일로 표현되어 있으며 화가의 독특한 개성으로 가득 차 있다. 수집가는 사실상 다른 남성의 성적-미적 체험을 손에 넣거나 공유하게 된다. 수집가와 누드의 관계는 그의 성적 정체성과 우월감을 고양시켜주는 다른 남성의 성적 에너지를 통해 중재된다. 이 누드화들이 단순히 포르노나 대중적인 성애물의 고급 버전은 아니기 때문이다. 흔히 왜곡되고 동물적인 누드들이 늘 에로틱하기만 한 것은 아니며 이성애자뿐만 아니라 동성애자 남성에게도 매력적일 수 있다. 그것들은 쾌락보다는 권력에 관한 것이다.

　수집가와 미술가와의 관계는 미술사가와 감식가들이 흔히 다루는 누드화가들에 대한 연구서에서도 볼 수 있다. 이 출판물의 대부분은 미술가의 솔직한 에로티시즘, 솔직 담백한 정직함, 건강

하고 현실감 있는 관능성을 높이 산다. 작품에 상응하는 화가의 자유로운 성생활을 암시하는 예도 빈번하게 나온다. 좀 더 나은 저자들은 누드를 마주한 작가들의 경험을 살려내면서 개별 작품에 대한 면밀하고 상세한 분석을 제공한다. 어떤 순간에는 인간의 조건, 자유, 예술, 창조성 같은 보다 고차원적이고 중요한 의미들을 들먹이기도 한다. 글쓴이가 형식주의자인 경우에는 화가의 선구적인 색채 사용, 앞서가는 양식, 기교상의 혁신에 대해 논한다. 이것이 바로 합리화의 순간, 즉 작품에서 물러나 자신과 작품의 진짜 의미 사이에 추상적인 개념을 끼워 넣는 순간이다.

수집가도 그러한 내용에 대해 동일한 친밀함이나 거리감을 즐겼을 것이다. 이러한 허물어지면도 확장되는 공간에 수반되는 것은 남성의 성적 권위가 보헤미안에서 부르주아로, 하류 계층에서 상류 계층으로 옮겨가는 상징적인 전이다. 이 과정은 뱃사람이나 노동자의 공격적이고 비사회적일 수도 있는 성적 태도를 받아들여 발전시킨 미술가로부터 시작되었다. 그의 작품 내용, 즉 이름 없는 하류 계층 여성을 선택하고 그들에게 순전히 육체적으로만 접근한 것은 작가의 부르주아적이지 않은 성적 기질에 대한 환상을 구축한다. 이러한 이미지를 소유하거나 격찬함으로써, 점잖은 부르주아는 자신을 그러한 입장과 동일시한다. 의식적으로 혹은 무의식적으로 그는 스스로와 남들에게 남성이 우월하다는 노골적인 사실을 확인하며, 그것이 고급문화라는 의례를 통해 신성화되는 것을 바라본다. 그는 이러한 행동이 자신에게 불러일으킬 위험을 감수하지 않고, 화가의 경험을 자기의 것으로 취하면서, 가정에서는 계속 평화로운 생활을 영위할 수 있다. 그는 자신의 아내를 대상화할 수 없으며 이를 원하지도 않을 것이기 때문이다. 그에게는 아내의 사회적인 협력과 정서적인 지지가 필요하고 가치 있으며, 이를 얻기 위해서는 그녀의 육체와 정신을 존중

해야만 한다.

벽에 걸린 그림이 그의 아내에게 어떠한 의미였을지는 상상에 맡길 수밖에 없다. 반 동겐이나 키르히너의 작품은 남부끄러운 것이라서 당시 그 작품들의 미적 가치를 받아들일 준비가 된 부인들은 거의 없었을 것이다. 그러나 개중에는 본인의 현대적인 감각에 자부심을 느끼며 그것들을 자신의 진보적인 태도와 내숭 떨지 않는 대담함의 상징으로 여겼던 여성들도 분명 있었을 것이다. 마지막으로, 우리는 일부 여성들이 여성 참정권 운동가들과 해방운동에 두려움을 느끼며 자신들의 입지에 대한 재확인(이의를 제기하는 것이 아니라)을 필요로 했을 것이라고 추측할 수 있다. 벽에 걸린 누드가 비록 어떤 면에서는 거북한 것이었을지라도, 그것이 남편뿐만 아니라 아내까지도 안심시켰을지 모른다. 그것이 방탕함은 용납해야 했지만, 해방에 대한 더욱 깊이 있는 질문들과 자유라는 두려운 사상은 차단해주었을 테니 말이다.

5. 근대 에로틱 미술과 권력의 미학[*]

이 글에서 나는 에로틱이라는 용어를 자명하고 보편적인 범주가 아니라 본질적으로 이데올로기적이고 문화적으로 규정된 개념으로 사용하겠다. 좀 더 구체적으로 말하면, 우리가 에로틱하다고 인식하고 반응하도록 배운 현대미술은 여성에 대한 남성의 권력과 우위에 관한 것이라고 주장하는 것이다. 실제로 에로틱한 미술을 비판적으로 분석하고, 그것이 내포하는 남성과 여성의 관계에 대해 살펴보기 시작하면 권력 문제를 다루는 반복적인 방식에 놀라게 된다. 작가가 유명하든, 잊혀졌든, 혁신가든, 추종자든 간에 현대 남성 예술가들의 에로틱한 상상력은 수백 가지 변형 속에서도 놀랍도록 제한적인 판타지를 재연한다. 시간이 지나도 계속해서 남성은 여성의 누드를 하나의 적수로 맞서곤 하는데, 그 적의 육체적 혹은 정신적 독립체로서의 존재는 남성의 욕구에 동화되거나 추상적인 것들로 변형되고, 약화되거나 파괴된다. 그러한 작품들이 너무나 자주 남성의 정복 판타지(혹은 남성의 지배를 정당화하는 판타지)를 불러일으키기 때문에 여성을 정복하는 것이 현대 에로틱 미술의 주요 동기 중 하나로 보일 지경이다.

예를 들어, 들라크루아의 〈하얀 스타킹을 신은 여성Woman in White

* 이 글의 약간 더 긴 버전은 *Heresies* I (January 1977) pp. 46~50에 처음 실렸고, *Feminist Art Criticism. An Anthology*, ed. Arlene Raven, Casandra Langer 및 Joanna Frueh (Ann Arbor / London : UMI Research Press, 1988), pp. 59~69에 다시 게재했다. 플라비아 알라야Flavia Alaya와 조안 켈리 가돌Joan Kelly-Gadol에게 감사의 말을 전한다. 그들의 저작과 대화가 내 생각을 풍부하고 명확하게 해주었다.

^{Stockings}〉에서 화가의 모델(성적으로 접근하기 쉬운 여성)은 눈길을 끄는 모습으로 부드러운 매트리스 위에 비스듬하게 누워있다. 그녀의 뒤에 있는 짙은 붉은 색 휘장은 그늘지고 외설적인 틈새처럼 보인다. 이 이미지는 성적인 대면에 대한 남성의 근본적인 판타지를 불러일으키지만, 모델은 즐거움을 기대하는 것 같지 않아 보인다. 반대로 그녀는 고통스러워 보이고, 그 괴로운 기색은 유혹하는 육체만큼이나 조심스럽게 묘사되어있다. 살짝 돌린 얼굴은 불안해 보이고, 몸은 불편하게 비틀어져 있으며, 팔의 위치는 굴복과 무력함을 시사한다. 그러나 이 괴로움은 남성의 만족감에 대한 약속을 반박하지 않는다. 오히려 예술가와 관객으로서 남성의 쾌락을 위한 명시적 조건으로 제공된다.

우리 문화가 에로틱한 미술이라고 하는 것에는 굴복과 희생

5.1 외젠 들라크루아, 〈하얀 스타킹을 신은 여성〉, 1832년경, 파리, 루브르 박물관

을 여성의 성적 경험과 동일시하는 것이 너무나 익숙해져 있고, 대중문화와 고급문화의 전통 모두 이를 승인하기 때문에 전혀 이상하게 여겨지지 않는다. 여성이 섹스를 신체적이거나 정신적인 혹은 둘 다의 침해로 경험하며, 적극적으로 만족감을 추구하는 여성들은 변태(따라서 비하당해 마땅하다)라는 빅토리아 시대의 근거 없는 믿음은 근대가 고안해낸 여성의 성적 피해자화를 이데올로기적으로 정당화하는 많은 것 중 하나일 뿐이다. 이러한 20세기 심리학 이론과 실천은 동일한 기저이론에 새로운 논리를 제공해 왔다.

시각미술은 고통받고 발가벗겨진 여주인공, 즉 노예, 살해당하고 겁에 질리고 공격받고 배신당하고 사슬에 묶이고 버려지거나 납치된 여성들 이미지로 가득하다. 바이런의 시에서 영감받은 들라크루아의 〈사르다나팔루스의 죽음 Death of Sardanapalus〉(1827)은 에로틱한 잔혹성의 정수이다. 앵그르의 〈로제와 안젤리카 Roger and Angelica〉(1867)도 여성을 피해자로 묘사한다. 여기서 위험에 처한 속수무책의 여주인공, 즉 나체인 채로 기절해있는 매끈한 여성은 남근 모양의 커다란 바위에 묶여 있는데, 그 바로 아래에는 뱀처럼 생긴 용이 보인다. 이 환상적이지만 심각하게 진지한 표현은 흔히 볼 수 있는 남성의 거세 불안을 기록한 것이다. 그러나 이 영웅-예술가, 즉 로제로 분한 앵그르는 상황을 제압한다. 그는 위험한 여성의 생식기를 정복한다. 먼저 그는 안젤리카를 거세시켜 의식 없이 갇혀 있는 뼈 없는 살덩어리로 전락시켜버린다. 그리고 나서 그는 안젤리카의 질을 변형한 뱀의 이빨이 난 목구멍에 창을 찔러 넣는다. 이러한 이미지가 드러내는 두려움을 고려하면, 앵그르가 무력하고 수동적인 여성을 이상화한 것도 놀라운 일은 아니다. 그러나 여기서 중요한 점은 앵그르의 두려움도 그의 이상적인 여성도 독특한 것이 아니라는 점이다.

미국인들도 여성 피해자 이미지에 열광했다. 히람 파워스^{Hiram Powers}의 〈그리스 노예^{The Greek Slave}〉는 19세기 중반에 찬사를 받은 가장 유명한 미국의 조각품일 것이다. 관객은 겉으로는 19세기 비평가들이 그랬던 것처럼 파워스가 어린 노예 소녀에게 부여한 정숙하고 얌전한 이미지에 감탄할 것이다. 그러나 파워스는 남성 관객이 속으로는 자신을 매물로 나온 이 아름답고 알몸상태인 굴욕당한 소녀를 구입할 수도 있는 중동의 구매자인 양 상상하게 만든다(파워스는 그녀가 경매대 위에 있다고 명시했다). 이 조각의 서사 내용은 우리가 들라크루아의 그림에서 본 것과 같은 기저의 주제를 뒷받침한다. 여성들에게 성적인 만남은 고통과 예속이 수반되어야 하고, 그 예속은 남성의 만족감을 위한 조건이다. 그러나 실제 피해자가 아닌 여성의 누드를 그린 그림에서도 여성의 매력은 희생과

5.2 히람 파워스, 〈그리스 노예〉, 1843, 대리석, 코코란 갤러리 소장, 워싱턴 D.C. 윌리엄 윌슨 코코란 기증

관련된 조건에서 다뤄진다. 앵그르, 쿠르베^{Gustave Courbet}, 르누아르, 마티스와 기타 수많은 현대 화가들에게 연약함, 무지함, 나태함은 여성의 성적 매력의 속성이다. 현대 광고가 말해주는 이상적인 여성상에 대한 저메인 그리어^{Germaine Greer}의 묘사는 현대 누드화에서도 도출된다.

> 그녀의 필수적인 속성은 거세당한 상태다. 그녀는 반드시 젊고, 매끈한 몸매에 탄력 있는 피부여야 하며 성기가 없어야 한다.[1]

즉, 현대에는 (남성의 기준에 비하여) 여성의 인간성과 건강이 약화되었을 때 그녀의 성적매력이 증가한다.

여성을 약하고, 생기 없고, 병든 물건으로 보려 하는 것은 — 현대만의 특징은 아니지만 — 성평등 이념을 옹호하는 명목상의 발전을 이룩한 부르주아 문명에서 특히 더 강력하고 빈번하게 감지된다. 사실 완전한 인간성에 대한 여성들의 요구가 커질수록 미술은 더욱 가차 없이 그들의 열등한 지위를 합리화할 것이다. 문학과 연극은 여성주의자들의 목소리를 표현할 수 있었던 반면 미술계는 인간의 성적 경험에 대해 남성의 시각만을 인정했기 때문이다. 이 영역에서는 남성들만이 성적 열망과 환상과 두려움에 자유롭게 맞설 수 있었다. 현대에 와서 점점 더 예술가들과 관객들은 진지하고 심오한 미술은 남성이 여성을 어떻게 생각하는지에 대한 것일 공산이 크다는 데 동의했다. 사실 남성우월주의에 대한 방어는 현대미술의 중심 주제로 인식되어야 한다. 고갱, 뭉크, 로댕, 마티스, 피카소 및 다른 많은 미술가는 어느 정도의 성차별적 명분을 자신들의 예술적 사명 전체 혹은 일부로 여겼다. 성차별적 경험을 예찬하는 미술이 최고의 명성을 얻고, 가장 가식적인 미적 근거를 부여받으며, 가장 높고 가장 깊은 인

간의 열망과 동일시되었다.

성적 대상 이상의 정체성이 없는 누드모델과 창녀는 초월적이고 보편적으로 중요한 진술을 구체화하기 위해 만들어졌다. 미술과 마찬가지로 문학에서도 사창가는 남자들이 인생의 가장 깊은 신비를 엿볼 수 있는 궁극적인 교실이자 성전이 되었고, 창녀 이미지는 심지어 가장 순수하고 농축된 형태의 여성을 상징하게 되었다. "『북회귀선 *Tropic of Cancer*』에서 헨리 밀러라는 한 남자는 매춘부와 자면서 자신이 삶과 죽음과 우주의 깊이를 이야기한다고 느낀다."[2] 관객이 남성 고객으로 설정된 피카소의 유명한 사창가 그림 〈아비뇽의 아가씨들〉(도판 4.9 참조)도 비슷한 주장을 한다. 미술사학자들이 '인간적'이고 보편적이라고 옹호하는 주장을 말이다.[3] 예술 제작 자체가 창녀를 성적으로 지배하는 것과 비슷하다. 붓과 음경의 비유는 20세기 많은 예술가와 미술사학자들이 숭배한 진리다. 또한 창조하는 것은 소유하고 지배하는 것이며 본질적으로 남성의 것이어야 한다고 주장한다.

나는 스타일은 신경 쓰지 않고 내 마음과 아랫도리로 그리려고 한다. (블라맹크)[4]

그래서 나는 캔버스와 싸우는 법을, 그것이 나의 소망(꿈)에 저항하는 존재라는 것을, 그리고 그 소망에 따라 그것을 힘으로 굴복시키는 법을 알게 되었다. 캔버스가 처음에는 순결한 처녀처럼 거기에 있다. …그리고 나서 고집 센 붓이 나타나 처음에는 여기, 다음에는 저기로 기이한 기운을 가지고 마치 유럽의 식민지 개척자처럼 점차 그것을 정복한다. (칸딘스키)[5]

현대에 만연한 이런 종류의 누드가 단지 남성의 집단정신을

반영하는 것만은 아니다. 이 누드들은 성 의식을 표현할 뿐만 아니라 형성시킴으로써 누드가 묘사하고 있는 관계들을 적극적으로 조장한다. 그러한 수동적이고 무기력한 누드는 남성에게만큼이나 여성에게도 표명되기 때문이다. 누드는 단지 남성을 위한 오락거리 정도가 아니라 하나의 장르로 여성이 남성의 시선과 지배적인 남성의 관심사로 자신을 바라보도록 가르치는 수많은 문화현상 중 하나다. 그것은 남성이 정력과 지배력을 동일시하도록 승인하고 부추기지만 여성에게는 성적 자기표현조차 금지된 자아상에 매달리게 한다. 이데올로기로서 누드는 가장 깊숙한 인간 본능에 대한 우리의 인식을 지배와 복종의 관점에서 형성하게 하여 본능이라는 가장 근본적인 차원의 경험을 남성인 '나'의 우위가 지배하게 만든다.

20세기 미술은 19세기의 서사적인 함정과 환영의 상당 부분을 포기하기는 했지만 여성에 대한 학대와 정신적인 폄하를 조장하는 것은 여전하다. 19세기 미술의 버려진 아리아드네, 위태로운 포로들, 속세를 떠난 하렘 여성들은 작업실의 나체 모델과 정부, 매음굴의 창녀가 되었다. 마티스, 블라맹크, 키르히너, 반 동겐 등의 누드화는 남성의 지배와 여성 주체성의 억제를 19세기보다 더 강조하고 더 빈번하게 주장한다. 여성의 얼굴은 흔히 가려지고, (잠을 자고 있는 상태가 아닐 때는) 무표정하거나 가면 같고, 예술가는 그 어느 때보다도 더한 자유와 '예술적'인 허세를 탑재하고, 여성들의 수동적인 몸을 조작한다.

20세기 초에 특히 인기가 많았던 팜므파탈 이미지는 피해자로의 여성 이미지와 반대되는 것처럼 보일 것이다. 보통 그녀는 남성 관람자에게 다가와 비밀스러운 눈빛으로 그를 마비시키며 의지박약 상태로 만들어놓는다. 그러나 그녀에 대한 묘사에 흔히 나타나는 것처럼 팜므파탈은 무력하고 피해자화된 자신의 자매

들과 마찬가지로 저변에 깔려 있는 일련의 동일한 두려움에서 탄생했다. 뭉크의 탁월한 팜므파탈 〈마돈나Madonna〉는 피해자화된 이미지들에 대한 시각적인 암시다. 항복(머리 뒤로 넘긴 팔)과 감금(등 뒤로 묶인 것 같은 팔)이라는 익숙한 자세를 부드럽지만 분명하게 표현한다. 이러한 동작들은 서양 미술에서 오랜 역사를 가지고 있다. 기원전 5세기의 유명한 그리스 조각품인 죽어가는 〈니오베의 딸 Daughter of Niobe〉은 정확하게 이러한 자세를 취하고 있다. 팔을 들어 올린 동작은 5세기의 수많은 죽어가는 아마존과 잠자는 아리아드네 조각에서도 볼 수 있는데, 이는 죽음과 잠 혹은 의지를 꺾

5.3 에드바르 뭉크, 〈마돈나〉, 1893~1894, 오슬로 미술관 (사진: 자끄 라티옹)

는 것을 의미한다. 또한 강렬한 성적 함의가 있는 희생자 이미지가 담긴 걸작품인 아마존 상이나 미켈란젤로^{Michelangelo}의 〈죽어가는 노예^{Dying Captive}〉처럼 패배한 전투를 생각하게 할 수도 있다. 그러나 현대에 와서 장엄한 패배라는 고전적 의미는 지워지고, 들어 올린 팔은 거의 예외 없이 여성의 몸짓, 즉 성적인 굴복과 호락호락한 몸이라는 신호가 되었다. 뭉크는 〈마돈나〉에서 여성의 힘에 대한 자신의 믿음을 완화하기 위해 이 포즈를 사용했고, 이 패배의 제스처는 여성의 어둡고 압도적인 힘을 미묘하게 억제한다. 인물과 관객 사이의 공간에도 동일한 양면성이 나타나는데, 여성이 남성 앞에 똑바로 서 있거나 밑에 누워있는 것으로 읽힐 수 있다.

19세기 후반 뭉크, 클림트, 모로의 팜므파탈은 남자에게 얼마나 치명적인지는 몰라도 육체적인 아름다움과 성적 매력으로 유혹한다. 20세기에 그녀는 육식동물처럼 되고, 시각적으로도 그로테스크해진다. 피카소, 루오^{Georges Rouault}, 초현실주의자들 및 드 쿠닝의 괴물 같은 여성 이미지는 여성에 대한 두려움과 남성의 열등감을 투영하고 대상화하고 보편화한다. 그러나 여기에서도 잡아먹을 듯한 여성은 그 정반대를 암시한다. 즉 무력함과 위협감이라는 두 가지를 결합한 것이다. 피카소의 〈아비뇽의 아가씨들〉의 여성들은 비록 신체가 절단되고 벌거벗은 (취약한) 상태지만, 관객을 공격적으로 내려다보며 알 수 없는 표정으로 날카롭고 위험해 보이는 몸매를 드러낸다. 피카소는 이 여성들을 거짓과 진실이 섞인 경건함이라는 양가적인 태도로 베어서 이미 조각조각 난 더럽혀지고 우스꽝스러운 우상으로 제시한다. 드 쿠닝은 "여자" 연작(도판 12.1~12.2 참조)에서 같은 부류의 여신-창녀를 의례적으로 불러내고, 대상화하고, 지워버린다. 여기에서도 비슷한 이중성이 변모하는 불안정한 형태를 통해 표출되는데, 비평적인 문헌들은

그녀들의 출현과 파괴를 작품의 의식적인 '미학적' 구실로 받아들이고 있다. 드 쿠닝의 인물들이 흔히 취하는 자세, 즉 외음부를 드러내기 위해 허벅지를 벌린 채 앞으로 웅크린 자세는 〈아비뇽의 아가씨들〉(우측하단의 인물)에도 나타나는데, 이는 원시예술에서 유래한 것이다. 피카소의 인물들처럼 드 쿠닝의 여성들은 관객들의 위와 아래에서 유혹하는 동시에 혐오감을 일으키는 음란한 현대의 창녀이자 무시무시한 원시적인 신이다.

드 쿠닝의 〈여자와 자전거 Woman and Bicycle〉(1950)에서 두드러진 이빨은(사실 이 여성의 목둘레에 두 번째 치아가 있다) 여성 생식기에 대한 원시적이고도 현대적인 신경증적 두려움을 뜻한다. 남자들의 거세 공포증을 투영하는 고대의 판타지인 바기나 덴타타 vagina dentata, 즉 파트너의 성기에 삼켜지거나 먹혀버리는 공포는 보통 이가 있는 입으로 표현된다. 현대미술에 자주 등장하는 이 이미지는 미로의 〈여자의 머리 Woman's Head〉의 두드러진 특징이다. 이 그림의 야만적인 피조물은 커다란 검은 머리에 악어처럼 돌출된 턱을 가지고 있다. 붉은 눈, 빳빳한 머리칼, 과장되고 뚜렷한 젖꼭지는 가늘고 허약한 팔과 어우러져 피카소의 처녀들과 드 쿠닝의 여자들을 특징짓는 우스꽝스러운 불가능성과 끔찍함의 조합을 만들어 낸다. 게다가 변신하는 형태에 대한 미로의 애정에 충실한 이 이미지는 부분적으로는 마치 엑스레이로 보는 것 같은 실제 여성의 몸 아래 부위로 읽힐 수 있다. 뒤집을 경우 팔은 벌어진 다리가 되고, 검고 거대한 머리는 자궁이 되며, 길고 위협적인 턱은 이가 있는 질이 된다. 피카소의 〈앉아서 목욕하는 여인 Seated Bather〉(1929)의 포식동물은 톱니 모양의 턱뿐만 아니라 사마귀의 특징도 여럿 가지고 있다.

수컷을 잡아먹는 암컷 사마귀는 초현실주의 예술과 문학이 애호하는 주제였다. 마송 André Masson, 라비스 Felix Labisse, 에른스트 Max Ernst

등의 그림에서 동족을 잡아먹는 이 곤충의 성적 의례는 인간의 성적인 관계에 대한 은유가 되고, 암컷 사마귀는 팜므파탈의 초현실주의적 버전이 된다. 그녀는 19세기의 전임자보다 더욱더 비인간적이고 잔인하며, 20세기 남성이 경험한 고도의 성적 불안과 적대감을 증언한다. 여성이 세상에 대한 지분을 점점 더 많이 요구함에 따라 남성 권력의 방어가 더욱 절실해졌기 때문이다.

> 여성이 낯선 자연의 일부로 남자를 대면했을 때와 마찬가지로 이제 동료가 된 여성은 무시무시해 보인다. 부지런한 꿀벌이나 어미 암탉의 신화가 게걸스러운 암컷 곤충인 사마귀와 거미의 신화로 대체된다. 이제 여성은 아이들을 양육하는 여자가 아니라 오히려 남자를 잡아먹는 여자다.[6]

자연 속의 누드 또한 여성이 남성보다 자유롭고 자연과 더 조화를 이룬다고 숭배하거나 경의를 표하고 있음에도 불구하고 남성적인 의식의 우월성을 주장한다. 19세기와 20세기 회화(낭만주의, 상징주의, 표현주의)에서 야외에 있는 여성의 누드는 자연경관 속의 야생동물처럼 취급된다. 현대미술에서 이 여성-자연의 영역은 관능적이고 상상을 자극하는 경험이라는 유혹처럼 보인다. 그러나 중산층 남성이 상상으로라도 그 영역에 들어가기 위해서는 자신의 사회적인 정체성 및 자아와 더불어 자신의 세계를 형성하고 통제하는 권력의식을 포기해야 한다.[7] 의미심장하게도 자연 속 남성은 거의 항상 옷을 입고 문화 활동에 참여한다. 그리고 그들은 실제적이고 역사적인 시간에 살고 있다. 마티스의 〈나비 그물을 든 소년 Boy with Butterfly Net〉(1907)은 고도로 개별화되고 특정 목적을 위해 적절한 장비를 갖춘 자연 속의 현대 남성(아니면 자연에 대항하는 남성)의 장엄한 이미지다. 다리파와 야수파의 수영 장면 속

남자들처럼 발가벗은 상태에서도 남성은 여전히 순수하게 자연속이 아닌 문화적인 문맥에서 행동한다. 이때 수영은 현대적인 오락거리다. 현대미술에서 남성 버전이 없는 목욕하는 여성은 문화의 바깥에 있다. 19세기 역사학자 미슐레^{Jules Michelet}는 이 장르에 내재된 개념을 시적으로 표현했는데, 남자는 역사를 창조하는 반면 여자는 다음과 같이 묘사했다.

> 조화로운 주기로 노래하며 변함없고 충실하게 사람을 감동시키는 은총을 반복하는 자연의 고귀하고 고요한 서사시를 따른다. 자연은 여자다. 우리가 어리석게도 여성형을 부여한 역사는 무례하고 야만적인 남성이며 햇볕에 그을린 먼지투성이 여행자다.[8]

남자들과 여자들이 목가적 생활을 하고 있는 마티스의 〈삶의 기쁨^{Joy of Living}〉(1906)에서조차도 문화적인 활동(음악을 연주하고 가축을 키움)은 남자의 일이지만, 여자는 단지 관능적인 존재거나 감정을 표현하기는 하지만 즉흥적이고 솜씨 없는 춤에 자신을 내맡긴다.

성적-정치적 내용이 자명할 때 우리가 이런 작품들에 어떻게 반응하는지는 주목하지 않을 수 없는 문제가 된다. 그러나 이러한 쟁점은 일단 우리가 가지고 있는 예술이라는 개념의 이데올로기적 특성과 타협하지 않으면 파악하기 어렵다. 왜냐하면 우리 사회에서 ― 모든 고급문화와 더불어 ― 예술은 우리가 가장 고귀하고, 가장 지속적인 가치라고 배운 것의 저장고로 (교육받은 사람들 사이에서) 종교를 대신해왔기 때문이다. 우리 사회가 제공하는 신성화된 범주로서의 예술은 기존의 사회관계를 유지하는 이상들에 신비화의 권위를 부여하며, 조용하지만 의례적으로 그것들을 승인한다. 예술에서 이러한 이상들은 일반적, 보편적 가치, 집단적인 문화적 경험, '우리의' 유산, 또는 구체적인 경험이 제거된

관념으로 우리에게 주어진다. 예술은 물리적이고, 이념적으로 삶의 다른 부분과 분리되고, 엄숙함으로 둘러싸여 도덕적 판단으로부터 보호받는다. 미술관, 갤러리, 책을 통한 미술과의 만남 그 자체가 미술의 의미는 평범한 경험과 맞닿아있는 문제나 갈등과는 거의 혹은 전혀 관련이 없다는 환상을 창조하도록 구조화되어있다. 기존의 미술 이데올로기는 이러한 환상을 키운다. 대중적인 글과 학술적인 글들 모두가 진정한 예술적 상상력이 평범한 환상, 계급과 성별에 관한 편견, 타인의 마음을 괴롭히는 악의를 넘어선다고 말한다. 실제로 우리 대부분은 당연히 예술은 항상 좋은 것이라고 믿는데, 그 이유는 예술이 순수하게 미적으로 의미있기 때문에(그리고 순수하게 미학적인 것은 좋은 것으로 생각된다), 상상력과 개성이 존재한다는 것을 확인시켜주기 때문에, 또는 다른 '영원한' 가치나 진실을 드러내기 때문이다. 우리 대부분은 '훌륭한' 예술이라면 예술로서의 예술은 결코 누구에게도 해롭지 않고, 힘없는 이들에 대한 억압과 무관하며, 우리에게 보편적으로 이롭지 않은 가치를 강요하지 않는다고 믿도록 교육받았다.

내가 앞에서 제시한 에로틱한 현대미술의 걸작들은 이러한 이데올로기적인 보호를 누린다. 비록 그것들이 남성의 지배와 여성의 복종이라는 전형을 승인할 때조차도 말이다. 일단 예술이라는 고급 범주로 인정되면, 그러한 의식에 조용히 영향을 주는 보이지 않는 권위를 획득함으로써 사회적인 관습과 법이 저변에서 강요하는 바를 승인한다. 이 작품들은 보이지 않는, 그리하여 의심받지 않는 권위로 남성과 여성이 스스로와 서로에게 무엇이 될 수 있는지에 대해 분명하게 보여준다. 그러나 일단 그 권위가 가시화되면 우리는 우리 앞에 있는 것을 볼 수 있다. 미술과 미술가는 세상에서, 역사 속에서, 조직화된 사회 속에서 만들어진다. 그리고 과거와 마찬가지로 현대에도 고급예술로 신성시되며, 진실

하고, 선하고, 아름답다고 지칭되는 것은 문화를 형성하는 권력을
가진 사람들의 열망에서 비롯된다.

6. 위대함이 위티스 시리얼 상자일 때[*]

"나는 이 나라의 문제가 하나의 위티스 시리얼 상자처럼 되는 것이라고 말하곤 했다. 즉, 어떤 제품을 내놓으면 모든 사람이 그 제품을 통해 당신을 안다는 것이다."

_앨리스 닐

미술비평과 여성주의와의 관계는 여전히 신중하게 고려되어야 한다. 여성주의 비평가는 무엇을 하는가? 그녀는 어떤 문맥에서 여성미술을 이해하려고 해야 하는가? 그녀는 페미니스트거나 페미니스트가 아닌, 나이 든 혹은 젊은 여성작가들과 어떤 관계인가? 전문 비평의 관심사와 여성주의 관심사가 양립하는가? 비평가들은 이러한 질문에 대해 진지하게 생각해야만 한다.

신디 넴저Cindy Nemser의 『아트 토크Art Talk: 여성작가 12명과의 대화』(1975)만큼 그러한 생각을 잘 보여주는 것도 없다. 그리고 이보다 비평적, 여성주의적 가치들을 정리하고 탐구할 필요성을 더 잘 강조한 것도 없을 것이다. 『아트 토크』가 여성주의 운동을 악용한다는 것은 진짜 문제가 아니다. 이러한 책을 만들어내고 영속시키는 사회적인 조건들이 문제다. 『아트 토크』는 이러한 조건들이 사람들에게 어떠한 영향을 미치는지 알기 전까지는 우리가 여성 미술가들을 여성으로 혹은 직업 예술가로 이해하지 못할 것

* 이 글은 *Artforum* (October 1975), pp. 60~64에 처음 실렸다. *Artforum*의 허가로 다시 여기에 싣는다.

이라는 사실을 가르쳐준다.

『아트 토크』는 오히려 예술가들에 대한 일반서적 같아 보인다. 이 책의 12개 장은 각각 한 작가에게 할애되어있다(바버라 헵워스 Barbara Hepwroth, 소니아 들로네, 루이스 네벨슨 Louise Nevelson, 리 크래스너 Lee Kransner, 앨리스 닐 Alice Neel, 그레이스 하티건 Grace Hartigan, 마리솔 Marisol, 에바 헤세 Eva Hesse, 릴라 카첸 Lila Katzen, 엘리노어 안틴 Eleanor Antin, 오드리 플랙 Audrey Flack, 낸시 그로스먼 Nancy Grossman). 작가가 모두 여성이라는 것 외에 다른 점은 각 장이 넴저와 작가들 사이의 대화를 테이프로 녹음한 것을 바탕으로 구성되었다는 점이다. 이 대화에서 작가들은 자신들의 사적인 삶과 경력, 미술계, 여성주의 등의 주제를 다룬다. 유흥거리로 하는 뒷담화와 지나온 삶의 이야기들이 미술에 대한 이야기보다 훨씬 더 생생하며 감동적이다. 테이프에 녹음된 참여 여성들의 개성 번득이는 순간들과 살아온 경험의 단편들은 이 책의 많은 지면을 생동감 있게 만들어주고, 그것이 문헌으로 갖는 미덕이 무엇인지 알려준다. 그러나 종종 대화에 보호막이 쳐지고 ― 무엇보다도 대화는 책을 위해 녹음되었다 ― 공허하게 일반화된 말을 주고받거나 진부한 이야기를 엄숙하게 하는 경우도 흔하다.

『아트 토크』는 다양한 자료와 목소리를 모은 것이다. 하지만 지속적인 하나의 목소리는 넴저의 목소리다. 그녀는 책의 톤과 목적을 설정하고 대화의 매우 많은 부분을 차지한다. 넴저는 질문을 틀에 맞추고, 의견을 제시하고, 주제를 바꾸고, 작가들이 자신과 자기 작업에 관해 이야기한 내용에 빈번하게 자신의 해석을 강요한다. 『아트 토크』에 스며든 그녀의 시각은 여성작가들이나 작품에 대한 실질적이고 발달된 논지에 따라 전개되지 않는다. 대신 작가들과의 대화에서 그녀가 확인하고자 한 일련의 가치와 개념들에 기인한다.

넴저의 소개 글은 독자들을 일련의 모순되고 근거 없는 진술

들과 마주하게 한다. 그녀의 핵심어는 '위대함'이고, 『아트 토크』는 여성 예술가들의 위대함을 예찬하는 데 전념한다. 넴저는 위대함이 무엇인지는 정의하지 않으나 그것을 어디서 발견할 수 있는지 알려준다. "나는 여성작가들의 최고의 성취인 위대함이 예외가 아니라 원칙이라는 점이 분명해질 것이라고 믿는다." 하지만 그다음 페이지에서 우리는 "위대함이란 집단적으로 발견되지 않는다"는 가르침을 받는다. 또한 위대한 작가들은 무엇보다도 "감탄을 불러일으키지만" "늘 대하기 쉬운 상대는 아니고" 거의 언제나 "자기중심적"이라고 쓴 것을 보게 된다. 위대함에는 분명 놀라운 사람이나 사물에 붙이는 약간은 불쾌한 본질이나 특성이 있다. 넴저는 위대함이 역사적이거나 교육적인 경험에 의해 조건 지워지는 것이 아니라고 강조한다. 위대한 여성 미술가들은 "어떠한 역경 속에서도 위대함을 성취해낸다." 그리고 "예술을 위해 모든 것을 뛰어넘는다." 위대함은 만들어지는 것이 아니라 그냥 발생한다는 것이다.

넴저는 또한 모든 시대의 여성 미술가들이 동시대 가장 위대했던 미술가들, 예를 들어 미켈란젤로, 렘브란트^{Rembrandt Harmenszoon van Rijn}, 세잔 같은 남자들만큼 위대했다고 말하며, 단지 편견과 "미술사적, 비평적 세뇌"로 인해 우리가 이 사실에 무지하게 된 것뿐이라고 말한다.[1] 그 증거는 우리 눈앞에 있다. "과거를 뒤져볼 필요도 없이 우리는 루이스 네벨슨, 바버라 헵워스, 에바 헤세의 훌륭한 작품을 보고 있다." 넴저는 이들과 다른 여성작가들이 "최고의 남자 동료들이 지닌 권력과 특권"에서 배제되어왔으며 "남자 동료들 사이에서 경쟁하거나 월계관을 쟁탈하는 것"이 허락되지 않았다고 격분한다. 즉, 위대함이라는 것이 위대해진다고 해서 능사가 아니라는 것이다. 그것은 보상을 요구한다. 『아트 토크』는 비평과 미술사 분야의 변화를 통해 여성 미술가가 받아 마땅한

것을 받게 하자는 의도다. 넘저는 다음과 같이 썼다.

이 페미니스트들은 자신들이 무엇을 위해 싸우는지 알고 있었다. 나는 그것(현재 상황)과 싸워야 하고, 그것을 뒤집고, 여성작가들이 미술사의 최전선에서 정당한 위치를 찾을 수 있도록 도움을 주어야 한다는 것을 알고 있었다.

위대함의 신비는 책의 도입부를 지나는 즉시 해소된다. 편견으로 인해 보이지 않았던 여성작가들 안에 깃든 위대함은 남성작가들을 예찬할 때의 위대함과 정확히 동일한 것으로 판명된다. 넘저는 여성작가들을 평가하고 그들이 부족하다고 여기는데 사용된 이러한 성취 개념의 권위에 대해 질문하지 않는다. 그녀는 그 개념들을 긍정하며 여성들을 평가하는 데 사용한다. 특히, 그녀는 기성 아카데미 미술사와 정통파 비평이 일궈놓은 용어들로 여성작가들의 성취를 설명한다. 그녀의 목표는 여성 미술가들을 진정한 혁신가, 주류 전위미술의 리더로 제시하는 것이다. 그녀는 무엇을 했든 그것을 여성들이 가장 먼저 했다는 것을 확고히 하려고 한다. 그녀들이 '왜' 그것을 하려고 했는지는 부차적이거나 중요하지 않은 문제다.

따라서 가령 헵워스가 '바이탈리스트 vitalist' 조각을 만들었다거나, "1931년에 처음으로 돌에 구멍을 냈다"는 이야기는 하지만, 돌을 뚫는 것의 중요성은 논하지 않는다. 소니아 들로네를 오르피즘 Orphism이라는 전위운동의 배후에서 '원동력'을 제공한 역할로 밀어붙이려 했지만, 인터뷰에서도 분명히 드러났듯이 작가가 이에 대해 너무나 반발해서 넘저는 그녀에게 남편 로베르 들로네 Robert Delaunay와 '동등한' 역할을 부여하는 것으로 끝을 맺어야만 했다. 오르피즘이 무엇인지는 논의조차 되지 않았고, 분명 그 질

문은 넘저에게 중요하지도 않았을 것이다. 크래스너는 '올 오버 페인팅'의 공동 창시자다. 그녀는 "잭슨 폴록 Jackson Pollock과 동시에 그러한 모험을 했다." 릴라 카첸에게는 모리스 루이스 Morris Bernstein의 스테인 페인팅에 영향을 준 것으로 크레딧을 주는 등 여성에게 부여된 각각의 '최초' 또는 한 가지 '최초'의 각 부분은 남성에게서 쟁취해온 것들이다. 독자는 위대함이라는 것이 다른 작가들이 해온 것과 연관하여 올라가거나 내려가는 것이기 때문에 위대한 작가의 작품에 스스로 자명하게 드러나는 것이 아니라는 결론을 내릴 수밖에 없다.

또한 여성작가들이 때로는 남성 지배적인 전위그룹에서 사회적, 심리적으로 소외되거나 전위작가들이 자신들을 부수적인 역할로 밀어내는 것이 마음에 들지 않아 고립을 선택했을 가능성의 여지도 고려하지 않는다. 조지아 오키프 Georgia O'Keeffe, 루이스 부르주아 Louise Bourgeois, 앨리스 닐, 루이스 네벨슨은 모두 어느 정도 사회적, 정신적, 미술적 고립 속에서 작품을 발전시킨 여성작가들이고, 나는 이것이 20세기의 많은 여성 미술가들의 일반적인 조건이 아닌가 싶다. 하지만 이러한 '홀로 가기'의 범주는 넘저의 위대함에 대한 체크리스트에 포함되지 않는다. 비록 자신들의 인터뷰를 어느 정도 장악한 닐과 네벨슨이 유의미한 말을 남겼다고는 해도 결과적으로 넘저는 남성 전위작가들이 누렸던 것 같은 집단적인 지원을 받지 못한 여성작가들과 그들의 작업에 무슨 일이 있었는지는 질문하지 않는다. 닐은 "선반에 남아있는 재고처럼 사는 것이 슬프다"라고 말한다. 넬슨도 혼자 있고, 혼자라고 느끼는 것에 대해 이야기한다(하지만 넘저는 그녀에게 그것이 "우리 사회에서 작가의 조건인 것 같아요"라고 말한다). 어쨌든 넘저는 사회적, 심리적 고립이 전위예술에 미치는 장벽이라는 것을 명백히 거부하며, 이러한 생각이 '비논리적인 근거'라고 선언한다.

그래서 『아트 토크』의 아트 토크는 누가 무엇을 언제 처음 했는지를 자주 언급한다. 넴저는 체크리스트를 확인하는 데는 바쁘지만 비평가들이 통상적으로 하는 일조차도 하지 않는다. 그녀는 작품을 면밀히 들여다보지 — 혹은 독자가 그것을 들여다보게 하지도 — 않는다. 그래서 대화는 짧은 학술적 단행본 같다. 개인의 전기가 첫 번째고, 그다음이 미술이다. (닐은 그것들이 같다고 주장한다.) 연대기 순서도 가능한 근접하게 끼워 맞췄다. (네벨슨은 어디에 넣느냐가 문제 되지만 말이다.) 미술적 영향, 양식적 발달에 대해 세심하게 기록하고, 기술적, 형식적 혁신을 입증할 증거도 상세히 조사했다. 예술적인 선택은 그것이 다른 이들 — 바람직하게는 잘 알려진 예술가들 — 에게 인기를 끌 경우 중요성을 얻게 된다. 대조나 비교가 필요하면 옛 거장들을 끌어온다. (예를 들어, 넴저는 그로스먼에게 다음과 같이 말했다. "이 작품들은 사물들이 본래의 미를 유지하고 있지 않다는 점에서 피카소의 '발견된 오브제' 콜라주와 다르다.")

『아트 토크』에는 새로운 양식과 미술 운동들에 익숙한 오래된 미술사의 익숙한 렌즈가 끈질기게 따라붙는다. 실제 삶의 경험을 퇴색시키거나 걸러내는 이 렌즈는 작가들을 서로 간의 관계 속에서 평가하는 데 아주 적합하다. 그것은 경험을 양식, 주제, 재료라는 일반적인 범주로 축소함으로써 내용을 단순화시킨다. 그것이 대변하는 사고방식은 특히나 수많은 작가의 영혼을 부식시키는 심한 경쟁과 질투심을 불러일으키고 정당화시킨다. 그 영혼은 여전히 곪아있는 상처, 소원해진 친구관계, 다른 작가들의 기회주의에 대한 논평, 자신의 작업이 가까운 라이벌의 작업과 우호적으로 비교되는 것을 듣고 싶어 하는 (이 경쟁이라는 주제에 대해서는 아래에서 다시 이야기할 것이다) 형태로 빈번하게 『아트 토크』의 지면들 위를 떠다닌다. 작가들 대다수는 가십을 거부했지만 편집된 텍스트에는 작가들이 (그들이 그 밖의 무엇이든) 우리처럼 매우 자기 본위적

이라는 그다지 놀랍지 않은 진실을 드러내기에 충분한 양의 코멘트는 남아있다.

넴저는 특히 나이 든 여성들로 하여금 자신들의 미술사적 중요성을 보여주는 증거를 제공할 것을, 그리고 이전의 남자 동료들(그리고 죽은 남편들)에게 자신들의 공로를 빼앗겼다는 것을 증언하도록 촉구하기도 한다. 그녀에게 증명해야 할 논지가 있다면 이것이 가장 중요한 부분이다. 게다가 그녀는 모든 위대한 작가들에게 가장 필요한 것이 명성과 특권이라고 설득한다. 그녀가 이해하지 못하는 것은 위대한 예술가, 특히 나이가 들고 상대적으로 무시되는 작가들이 누가 자신들을 예찬하는지, 그리고 어떻게, 왜 예찬하는지에 대해 까다롭게 군다는 점이다. 그러나 위대함 근처로 다가가면 위엄에 눌리는 넴저는 그러한 것이 일반적인 인간의 자존심이라는 것을 눈치채지 못한다.

그 결과 그녀와 소니아 들로네의 대화는 들로네가 인지도가 없다는 점을 중심으로 돌아가는 재앙이 되고 만다. 넴저는 반복해서 89세의 작가에게 성취의 화환을 씌우려고 노력하지만 들로네는 계속해서 그것을 피한다. 넴저는 그녀의 남편 로베르가 아니라 그녀가 오르피즘 배후의 동력이었다고 말하게 하려고 여섯 가지나 되는 방법을 쓴다. 하지만 들로네는 협조하지 않는다. 그러나 넴저는 거절을 받아들이지 못한다. 이 지점이 바로 페미니즘이 발생하는 곳이다. 그녀는 들로네의 의식을 고양시키려 한다. 즉, 그녀가 중요한 미술 운동에 혁신을 일으킨 것에 대해 미술사의 전면부에 자리매김하고 싶어 한다는 점을 인정하게 만들려고 노력한다.

넴저: 그것이 여성작가의 문제 중 하나 아닌가요? 당신이 작가인 남성과 결혼을 하면, 그의 경력을 우선시하지요. 그가 성공하기를

바라며 자신을 지워버리는 경향이 있어요. 자신을 덜 중요하게 만드는 것이지요.

하지만 들로네는 대대적인 심리전 속에서도 끈질기게 이러한 '중요성'이 작품을 만드는 것과 아무 상관이 없다는 주장을 계속해서 한다. 그녀는 자신이 비록 "딜러를 두고" 전시와 홍보를 위한 상품을 제작하지 않는 것은 아니지만, 그것보다는 "생각과 삶의 자유" 그리고 "나 자신을 위해" 작업하는 것을 선호한다고 주장한다. 넴저는 이것을 믿지 못하고, 이 나이 든 여성이 진실을 말하게 만들기로 결심한다. "정말로 당신의 작품이 발표되든 되지 않든 상관하지 않으신다고요?" 들로네는 "그다지 신경 쓰지 않아요"라고 대답한다. 하지만 넴저는 여전히 그녀를 압박한다. "위대한 작가로 인정받는 것에 별로 신경 쓰지 않는다는 것이 저에게는 특이하게 들리는군요." 들로네는 그것이 특이하다고 생각하지 않으며 작업을 하는 것이 인정받는 것보다 어떻게 나은지에 관해 이야기한다. 넴저는 이것이 의식이 고양되지 못한 것에 대한 구실이라고 생각하면서 대담하게 질문을 계속한다. 결국 넴저의 질문에 역겨움을 느낀 것이 분명한 들로네는 다음과 같이 폭발하고 만다.

하지만 난 그것을 원하지 않아요. 그것은 당신이 가지고 있는 잘못된 생각, 즉 작가는 무조건 유명해져야 한다는 미국식 사고예요. 오늘날의 사고방식이지요. …중요한 것은 나와 그림과의 관계예요.

(심지어 그 후에도 넴저는 수그러들지 않지만 들로네의 고백을 받아내지는 못한다.)

나는 특정 작품들이 심도 있게 거론되지 않는다거나 다른 작

품들과의 관계 속에서만 논의된다는 인상을 남기고 싶은 것은 아니다. 재능 있는 이야기꾼이기도 한 일부 작가들은 자신들의 작품에 불러온 생각, 느낌, 경험에 대해 이야기하는 데 열중한다. 닐, 안틴, 그로스먼은 이런 식의 말하기를 즐긴다. 플랙은 자신의 작품 주제에 대해 흥미로운 설명을 하고, 마리솔도 어느 정도는 그렇다. 하티간Grace Hartigan이 그녀의 〈그랜드 스트리트의 신부Grand Street Birdes〉에 대해 말하고, 헤세가 자기 작업의 '부조리함'에 대해 이야기하는 부분 역시 작품을 창작하는 것이 미술계 너머의 경험과 관련된 무언가로 다루어지는 순간들을 보여준다.

하지만 미술에 관해 이야기하는 것은 작가들의 전문 영역이 아니다. 일부는 적절한 언어로 표현하지 못해서 의미들이 불확실해진다. 그리고 그들은 작품을 말로 해석하는 것에 흥미가 없다는 말을 자주 한다. 넴저는 그런 말이 자주 튀어나온 것에 어쩔 줄 모르는 기색이며, 때로는 동의하는 것처럼 보이기도 하지만 반박하기도 하는데 이는 대화에 좋지 않은 습관이다. 기득권의 언어로 그들을 중요한 작가로 정당화하려는 넴저의 갈망이 작품을 미술계 너머와의 관계 속에서 생각하고, 느끼고, 이야기하는 것을 가로막는다. 닐이 특정한 역사적 경험을 자기 아들 하틀리("그는 스물다섯 살이고, 베트남에 위협을 느끼고 있었다")의 초상화와 연결시켜 이야기하려고 하자 넴저는 계속해서 작품의 의미가 '보편적'이며, '보통 사람'의 초상이라고 선언했다. 어머니가 자기 아들을 보통 사람으로 볼 수 있는지 없는지의 문제와는 별개로, 그것은 닐이 말하고자 했던 것이 아니다.

안틴과의 대담에서는 억지로 밀어 넣은 보편성이 작가를 침묵하게 만들 뿐 아니라 작업의 중심을 도려내는 것처럼 보이기까지 한다. 안틴은 여성으로서 자신이 내면화해온 화려한 환상 이미지와는 대조적으로 있는 그대로의 자신의 경험에서 나온 〈깎

기: 전통적인 조각Carving: A Trditional Sculpture〉(다이어트하는 동안 작가가 본인의 누드를 찍은 노골적인 사진 시리즈)과 다른 작업에 대해 논했다. 이 부분은 『아트 토크』에서 의식이 매우 고양된 누군가의 작품이 바로 그러한 의식에서 성장해 나온 것이라는 점을 알게 해주는 몇 안 되는 경우 중 하나였다. 넴저는 그로 인해 불편한 기색이었고, 안틴의 작업이 '보편적'이라고 말했다. 하지만 안틴은 〈깎기〉가 어떻게 자신의 신체에 대한 자신의 경험에서 나왔는지에 대해 계속해서 이야기하고, 넴저는 모두에게 던진 질문으로 이 대화에 종지부를 찍는다.

그렇지만 당신의 예술이 당연히 여성의 예술인 것은 당신이 했기 때문이지요. 그런데 그것을 정말로 — 오직 여성만이 할 수 있다는 의미에서 — 여성의 미술이라고 부를 수 있을까요? 어쨌든 어떤 남자가 당신이 한 것처럼 한 여성이 다이어트를 하는 사진을 모두 촬영해서 붙여놓는 작업에 대한 아이디어를 낼 수도 있는 것 아닌가요? 여자인 당신이 한 작업이라고 말해주지 않으면 어떻게 작가의 성별을 알 수가 있겠어요?

안틴은 그 질문에 놀란 듯이 보였으나 이어서 남자도 그러한 작업을 생각할 수 있을 것이라고 동의했다. 그 희박한 가능성에 대한 논의 없이 주제는 재빨리 전환되었다.

넴저의 목적은 자신의 주된 논제와 일치한다. 여성작가가 남성작가들만큼 위대하다면, 그들의 작품은 말 그대로 차이가 있어서는 안 된다. 위대함은 언제나 같은 방식으로 나타난다. 그것은 보편적인 자질이다. 위대함의 결과물을 인간의 특정 경험의 맥락에서 너무 자세하게 들여다보면, 예를 들어 여성의 신체에 들어있는 여성처럼, 본질로서의 위대함은 삶의 우연성들 속으로 용해

되어버리기 시작한다. 따라서 그것을 보존하기 위해서는 여성미술이 여성 특유의 의식과 경험에서 나오는 것이라는 생각을 지워야만 한다. 그러한 생각은 여성미술을 가부장문화의 '최고의 성취'와 구별 불가능한 '정상적인' 위대한 예술로 받아들이기 어렵게 한다. 결국 이러한 생각에서 위대함은 남성적인 것이 된다.

따라서 미술에 관한 여성의 경험에 대한 질문이 빈번하게 제기되지만, 아니나 다를까 넴저가 그것을 틀 짓는 (남자도 이런 작업을 할 수 있을까?) 방식으로 인해 그 질문에 대한 진지한 탐구가 불가능해진다. 그녀는 여성 미술 단체들이 경쟁이 심하고 기준이 없다고 경멸하기만 할 뿐 여성주의 미술 워크숍과 젊은 여성 미술 학도들이 직업 미술가로서의 역할을 파악하는 데 따르는 문제는 전혀 논의하지 않는다. 이 책에 나오는 대부분의 여성이 '작가'와 '여성'이라는 말이 상호 배타적으로 간주될 때 자신들의 정체성을 작가로 규정한 것은 사실이다. 실제로 이는 특출한 여성의 심리고, 여성운동에도 불구하고 여성작가들 대부분은 여성 되기와 작가 되기를 모순되는 것으로 간주하며 둘을 화해시키는 문제에 몹시 양가적인 입장이었다. 그들의 작업과 더 젊은 세대 여성들의 작품에는 신부, 어머니, 아기 이미지, 화장품이 등장하곤 한다. (헵워스, 닐, 하티건, 마리솔, 안틴, 프랙, 그로스먼 모두 이러한 주제들을 어떻게든 다뤘다.) 애석한 점은 독자들이 각 세대가 그 주제들을 어떻게 다루었는지 그러한 작업이 우리에게 어떤 감정을 일으키는지에 대해 깊이 있게 생각해볼 기회를 얻지 못했다는 것이다.

이러한 작업에 대해 넴저가 무엇을 생각하고 느꼈든 그녀는 자신과 다른 사람들이 여성작가들의 작품에 진지하게 관심을 가질 수 있는 구성 방식을 제공하지 않았다. 그녀가 미술을 좋아하는 것은 분명해 보인다. 그러나 크래스너에 대한 논평을 제외하고는 넴저가 특정 작업에 끌리는 이유가 그 작품들이 자신이 느

끼기에 시급하게 이야기되어야 할 무언가를 말하기 때문이거나 그녀가 경험한 존재의 어떤 측면을 거기에 딱 맞는 의식의 형태로 제공하거나 조명하기 때문이라는 인상을 주지는 않는다. 대신 그녀는 확인하고 목록화한다. 하지만 이 목록은 그녀의 목적에 부합한다. 넴저는 비평가가 아니고 광고인이다. 그녀는 무언가를 예술로 홍보할 뿐 그것의 질은 설명하지 않는다. 그 차이가 단지 학문적인 것만은 아니다. 미술계에서 오브제로서의 작품은 보는 이들을 위한 내적 의미와 상품으로서의 가치라는 두 가지 정체성을 가지고 있다. 유사하게 비평은 예술로서의 작품 가치에 대한 이해를 증진시킨다. 그리고 이를 통해 시장에서 작품의 교환가치를 높인다. 넴저의 이데올로기가 작품에 대한 그녀의 직관에 장애가 되기 때문에 그녀의 논평은 노골적인 과대 선전이 된다.

그녀의 비평적 실패는 작가 인터뷰라는 형식과 합쳐져서 이 작가들을 매우 모호하고 취약한 위치에 처하게 한다. (그도 그럴 것이 여성들은 흔히 그러한 위치로 전락한다.) 우리 사회에서 직업 미술가들이 대부분의 비평가보다 나은 비평적 재능을 가지고 있는 경우에도 비평가가 말하는 것처럼 자신들의 작업이 지닌 예술적 가치에 대해 말하지 못한다. 작가가 직업적인 인정을 추구하거나 유지하기를 원하는 한 ― 즉 그녀가 자신이나 친구들 외의 다른 이들에게 작가이기를 원하는 한 ― 그녀의 작업은 직업공동체의 다른 이들에게 미술적으로 가치가 있어야만 한다. 작가 자신이 아닌 다른 누군가가 작품을 사거나 전시하고 어느 정도 입증할 수 있는 방식으로 예술로 대우해주어야 한다. 비평은 이러한 입증 과정 중 하나다.

그러나 넴저는 자신의 독립된 경험과 작품에 대한 평가를 조명하기 위해서가 아니라 개인으로의 작가들에 대한 자신의 프로파간다를 더 분명하게 만들어주는 작가들의 발언만을 소중하게

다룬다. 그 결과 넴저는 자신이 이 여성들과 맺는 아첨하는 관계, 따라서 비인간적인 관계를 우리에게 강요할 뿐만 아니라 그들의 작업에 대한 우리의 시야를 가린다.

『아트 토크』의 작가들은 비평이 아니라 홍보효과를 얻기 때문에 타협해야만 하는 처지가 된다. 그들은 자신을 이런 위치에 두는 것을 허락했기 때문에 훨씬 더 취약할 수밖에 없다. 비평은 하지 않고 마이크를 쥔 채 자신의 언어가 주류 전위미술에 기여한다고 주장하는 책의 텍스트를 만드는 비평가와 이야기하는 것은 친구들과 작업에 대해 이야기하는 것과는 다른 일이다. 이러한 상황에서 작가가 무엇을 말할 수 있겠는가? 혹은 이러한 상황에서 작가의 신뢰도는 어떻게 되겠는가?

그녀가 말하는 거의 모든 것은 자기 홍보로 보일 수 있다. 그녀가 투사하는 예술가 이미지, 그녀가 딜러나 큐레이터에 대해 어떻게 이야기하는지, 누가 예술적인 영향력이 있다고 주장하는지, 그녀가 자신의 연구와 그것이 다른 이들의 연구와 어떻게 다른지에 대해 이야기하는 이 모든 것들이 다양한 비평적 가치 체계에 따라 득실로 번역될 수 있다. (사실 넴저의 체크리스트는 바로 이런 것이다.) 그녀가 지금은 유명해진 혁신적인 예술가와 친구가 된 연도를 언급할 때 그것이 그 작가의 작업과 관련 있기 때문에, 혹은 특정 전위운동에서 처음이었다는 공로가 있기 때문에 언급할 만큼 주의를 기울이는가? 그녀는 자신이 제공한 미학적 근거로 인해 양식을 변화시켰는가? 그녀는 자신이 말하는 것처럼 다른 사람들이 무엇을 하고 있었는지 몰랐는가? 미술계 사람들이 이 미술가들과의 대담을 냉소적으로 읽는 것은 놀랄 일이 아니다. 상황의 모호함이 그것을 자초한 것이다. 진정한 아웃사이더로서 예술의 가치를 주장하는 데 실패함으로써, 이 비평가는 작가가 유명세만 추구하는 것처럼 보일 수도 있는 장을 제공한 것이다.

우리가 『아트 토크』에 접근하는 태도로 냉소주의를 제안하는 것은 아니다. 반대로 넴저가 의도적이지는 않지만 냉소주의를 만들어낸 조건을 이해할 기회를 만들어주었다. 만약 이 책에 있는 말들이 모호함에 둘러싸여 있고 읽기 불편하다면, 그것은 이 책이 기록한 사회적 담론이 불편하고 모호하기 때문이다. 그러나 이러한 모호함, 즉 비평적 실패의 원인이 하나의 문을 열어준다. 그들이 보여주려고 했던 '주제'와 관련 없거나 모순된 수많은 사실, 환상, 느낌이 떠돌고 있기 때문에 독자는 '노련한' 비평가가 무엇을 알고 어떻게 감추는지 일시적으로 경험하게 된다. 『아트 토크』는 부지불식간에 미술을 만들고, 전시하고, 설명하고, 홍보하고, 사고파는 복잡한 공동체인 미술계 전반에 어떤 일이 벌어지고 있는지에 대한 무언가를 반영한다. 이 사회적이고 경제적인 관계들의 세계와 그 속에서 발생하는 모든 이해관계의 충돌은 이 책을 관통하는 시끄러운 배경음을 만들어낸다. 직업 비평가는 독자들의 관심을 오로지 다른 작품과의 관계 속에서의 작품, 또는 즉각적인 지각, 작가의 심리와 배경, 혹은 문화적, 사회적, 역사적 경험에만 집중시킴으로써 그 소리를 감추거나 지운다. 미술계 자체의 사회경제적인 관계들, 즉 미술작품이 생산되는 사회적 조건들을 마음속에 떠올린다면, 문화적인 진화 과정, 혹은 전위 영역의 창의적 변증법으로 이상화되고 승화되어 보일 것이다. 하지만 『아트 토크』는 모순된 그림들로 가득하다. 그중 어떤 그림도 이 책을 확실하게 통제하지 않으며 서로 충돌하는 모든 버전의 현실을 동화시킬 수 있는 통합된 이데올로기를 제공하지도 않는다.

현실과 이데올로기 사이에서 예술계의 소음은 돌파구를 찾는다. 그 세계에서 수백 명의 작가는 소수의 비평가, 딜러, 구매자, 그리고 자기 작업에 맞는 관객을 구성해주는 누군가를 얻기 위해 싸운다. 거기서 매년 작가들은 예술로서의 가치를 오로지 소

수 사람만이 이해하고, 접근 가능하며, 흥미로워하는 수많은 작품을 제작한다. 소수 사람의 눈에 띄고 그 상태를 유지하거나 가시성을 높이기 위해 작가들은 많은 시간과 에너지와 감정을 소모한다. 노련한 전문가들인 『아트 토크』의 작가들은 자신들이 주목받기 위해 경쟁해야만 하고, 자신들의 작업이 다른 작가들 작업과의 관계 속에서 평가될 것이라는 점을 알고 있다. 그들은 동료 전문가들로부터 동료애를 구할 때조차도 작업을 통해 그들과 경쟁해야만 한다는 것을 알고 있다. 그들은 어떤 작품이 팔리는지, 팔리지 않는지 알고 있다. 비록 그것이 그들이 왜 작가가 되었는지와 상관없더라도 말이다. 작가로서 자본주의에 살고, 자본주의에도 불구하고 산다. 그것을 좋아하든 싫어하든, 그리고 그것에 대해 충분히 의식적이든 그렇지 않든, 살아남으려면 자신의 작업을 다른 작가들의 작품과의 관계 속에서 생각하는 것을 배워야만 한다.

이처럼 엄청난 경쟁을 은밀히 부추기면서도 공공연하게 부인하는 직업은 별로 없다. 작가 개개인이 이러한 모순 속에서 평화를 찾으려고 얼마나 노력하든 그리고 그 원인을 알든 모르든 그러한 상황을 초월할 수는 없다. 그들은 자신들이 만들거나 하는 것들을 통해, 그것들이 어떻게 이야기되는지를 통해, 그들이 스스로에 대해 어떻게 말하는지를 통해, 다른 이들에게 무엇을 바라는지를 통해, 그리고 무엇보다도 자신들의 야망을 통해 살아가는데, 그들의 모습과 실체는 미술계를 구성하는 관계들을 반영한다. 작가들은 자신들의 작업을 이해시켜주는 가치에 전념하며, 심지어 자신들의 작업과 맞는 몇 안 되는 비평가들의 관심을 다른 사람들에게서 자신에게로 돌릴 수 있는지 근심스레 계산하는 와중에도 냉소적이게 된다. 준 웨인^{June Wayne}이 날카롭게 관찰하였듯이, 작가들의 냉소주의는 본인들의 무력함에 기초하며, '적대적인 수

동성'으로 표출된다.[2] 그러나 그들의 상황이 냉소주의만 만들어 내는 것은 아니다. 작가들이 냉소주의와 예술적 이상주의 그리고 대성공의 꿈 사이를 빠르게 왔다 갔다 한다는 이야기를 듣는 것은 드문 일이 아니다.

직업인으로서 작가들은 경쟁해야만 하지만 경쟁하는 것처럼 보여서는 안 된다. 그들은 홍보를 필요로 하지만 광고가 아닌 형태로 그것을 추구해야만 한다. 그들은 직업적인 이해관계를 드러내서도 안 된다.[3] 동시에 그들은 작품을 통해 예술가로서 사회적인 인정을 바라는 작가들이다. 홍보만으로도, 혹은『아트 토크』처럼 간신히 홍보라는 탈을 쓴 것으로 인해서 그들의 예술적인 진지함이 왜곡되고, 착취의 대상으로 보이게 된다.

따라서 넴저는 작가들 일반을, 특히 여성작가를 억압하는 바로 그 조건을 강조하고 이용함으로써 마무리 짓는다. 작가가 비평적인 주목을 추구하게 만드는 압박을 고려해보았을 때, 자신들의 말로 책을 만든다는 그녀의 제안은 틀림없이 매력적이었을 것이다. 그러나『아트 토크』는 여성작가들이 시장을 위해 미술의 가치를 결정하는 표준화되고 중성화된 범주를 얼마나 적게 수용하는지와는 상관없이 그들 대부분과 그들의 작품에 어떤 일이 일어나는지에 대한 완벽한 전형이 된다. 그들과 그들의 작품은 제대로 대접받지 못한다. 여성뿐만 아니라 남성도 공유하는 구체적인 경험에 대해 이야기하는 그들의 작품은 순위를 매기고, 목록화하는 이 경쟁적인 비교 시스템들에 예속되면서 질이 저하된다.

갤러리, 박물관, 잡지, 미술학교, 미술계의 생활 방식과 말하는 방식은 작가들의 이상과 감성을 배양하고 상품화하는 데 맞춰져 있다. 모든 노력이 계량화되는 것을 피하기 힘든 미술시장의 역학 속에서 개인적, 사회적 이상주의는 최신의 판매용 오브제를 이념적으로 포장하는 데 사용된다. 과거와 마찬가지로 지금도 내

세울 명분이 있는 작가들이 자기가 만든 상품의 상표가 된다. 페미니스트들 또한 자신들의 사회적인 염원을 상품화할 위험이 있다. 기존의 방식 — 구식 미술사에 여성이 추가된 — 안에서의 더 많은, 더 좋은 비평이 진정한 해결책은 아니다. 기존의 예술에 대한 생각의 가치와 그것이 어떻게 이데올로기로 작동하는지는 비판적으로 분석되어야 하지 새롭게 장려되어서는 안 된다. 작가들이 처해있는 모순을 해결하는 것은 불가능하지만 그것들을 명확하게 하는 것은 가능하다. 현 상황에서 공정함이 아무것도 없는 것보다는 낫지만, 그러한 상황을 맹목적으로 그리고 완전히 받아들일 필요는 없다. 앨리스 닐의 위티스 상자처럼 위대함에 대한 넘저의 생각은 소비되기 위해 만들어진 것이지 키우기 위한 것이 아니다. 그것이 무엇을 감추는지 찾아내고, 우리가 외면하도록 교육받은 모순을 직시하며, 우리가 어떠한 계보를 그릴 것인지, 그리고 그것을 어디에 그릴 수 있는지를 의식적으로 선택해야 한다.

PART 3

미술에 대해 가르치고, 이야기하고, 전시하기:
제도적 조건들

7. 부자를 가르치는 일*

학비가 비싸고 '좋은' 일류 교양 중심 대학이 예술을 중요시하는 것은 규모가 더 큰 주립대학의 예술가와 인문학자들에게는 항상 부러움을 자아낸다. 실제로 소규모 명문대학은 주립대학의 특별 프로그램이나 실험적인 프로그램의 모델로 채택되는 경우가 많고, 많은 공교육자들은 모든 사람이 이러한 '양질'의 교육을 받게 하려고 애쓴다. 칭찬받아 마땅한 목표처럼 보이지만, 이는 엘리트주의 인문교육의 민주화가 가능하다는 다소 불확실한 가정에 근거한 것이다. 내가 한 일류 교양 중심 대학에서 최근에 겪은 일을 통해 나는 대학과 다른 문화기관들이 일반적으로 정의하는 예술과 인문학이 대체로 민주화를 거부한다고 믿게 되었다. 왜냐하면 이 기성 예술 체계가 육성하고 보존하는 예술 개념은 소수를 제외한 대다수의 실제 삶과는 대체로 무관하기 때문이다. 동시에 문화를 제공하는 기관들은 기득권적인 개념들에 의문을 제기하려는 진지한 시도조차도 효과적으로 몰아내거나 불신하는 이데올로기적인 보호장치를 탑재하고 있기 때문이다. 다음의 글에서 이 점에 대해 설명하려고 한다.

1969년에 나는 막 미술사 박사학위를 마치고 소규모의 교양 중심 대학에서 학생들을 가르치기 시작했는데, 그곳은 실험적인 교육으로 명성이 자자하여 부유한 고학력자들의 아들, 딸들이 몰

* 이 글은 *New Ideas in Art Education*, ed. Gregory Battcock (New York, Dutton, 1973), pp. 128~139에 처음 실렸다.

리는 곳이었다. 소수로 구성된 소규모 수업은 긴 면담 시간과 더불어 학생들을 쉽게 접하고, 학생들이 점차 수업의 토론 내용을 결정하는 개방형 수업 구조를 촉진시켰다. 이 수업들은 18, 19, 20세기의 특정 미술작품의 의미를 당시 변화하는 사회와 예술가의 상황, 후원자의 이상 등과 연관시키면서 전개되었다. 과거에 관한 토론은 흔히 그와 유사한 현재의 이슈로 우리를 이끌었다. 되풀이된 주제는 오늘날의 문화에서 예술의 위치였다. 역사적 맥락이 제거된 채 사실상 관람객들에게 수동적이고 순수한 미학적 사색을 요구하는 고요하고 신성한 미술관 전시실에 갇혀 있는 예술 말이다. 학생들은 그러한 자율적인 미적 경험 대상들이 오늘날의 미술시장과 미술계를 위해 생산되고 홍보되는 모습을 살펴보고, 현대 사회가 창작활동을 (평범한 경험보다 더 의미 있고 지위를 부여하는 측면이 강하다는 점에서는) 아주 중요하지만 (실용성이 전혀 없고 실제 물질적인 가치와 무관하다는 점에서는) 전혀 중요하지 않은 것이라는 모호한 위치에 두는 일반적인 경향에 대해서도 탐구했다. 현존하는 상층문화와 하층문화 사이의 이분법에 대한 환상이 깨진 많은 학생들은 미적인 차원이 삶의 특별한 활동뿐만 아니라 평범한 것에도 스며드는 세계에 대해 생각하기 시작했다. 이 창의적인 예술과 문학 전공 학생들은 직업 예술가로 살기 위해 사회가 예술로 인증하는 종류의 상품이나 퍼포먼스를 생산해야만 한다면 창작의 자유란 무엇인가? 라고 묻기 시작했다.

내가 학생들과 논의했던 사안들은 고용과 해고를 담당하는 대학위원회가 내 계약을 갱신하지 않기로 결정하고 그 결정을 이념적인 근거를 들어 정당화했을 때 나 개인에게 구체적인 현실이 되었다. 구두와 서면으로 내가 "예술 감상"을 희생시켜 "미술사의 사회적 측면을 지나치게 강조한다"라는 비난을 받았다. 또한 내 개방형 수업 방식(실제로는 상당히 소극적이었다)과 이 학교에 특히

만연했던 개인주의 숭배를 비판한다는 이유로 질책받았다. 이러한 혐의를 불러일으킨 이데올로기는 이상주의 전통에 기반을 두고 있지만, 내가 마주친 이 특정한 형태의 이상주의는 주목할 필요가 있다. 왜냐하면 그것의 각종 버전들이 교양 중심 대학과 인문학부 전반에 퍼져 있기 때문이다. 이 이상주의의 특별한 논조와 강조점을 이해하려면, 한 세대 전 미국의 사회적, 지적 분위기를 떠올려보는 것이 도움이 된다. 예술의 역사에 대한 나의 접근 방식을 불쾌하게 생각한 사람들 대부분이 40대의 인문학자라는 것은 우연이 아니다. 그들은 오늘날 젊은 사람들이 1950년대의 인문주의라고 부르는 것을 대표하는 사람들이다. 왜냐하면 이 연령대가 대학을 다니던 때가 학계에서 전후 수십 년 중 인문주의가 최고조에 달했던 시기기 때문이다. 이제는 정년을 보장받은 교수가 된 그들은 제도의 권력자 자리에 올랐으며, 그들의 가치는 바로 그 순간 다른 세계에서 자란 새로운 세대로부터 극심한 도전을 받고 있었다.

하지만 1950년대에는 반체제적인 젊은 에너지가 모두 그들의 것이었다. 이 세대 대부분은 기술, 상업, 직업교육을 위해 대학에 갔지만 시를 읽고, 소설을 쓰고, 예술에 대한 취향을 키웠다. 이들이 가장 이상적이라고 여기며 추구했던 것은 급성장하는 미국 전후 비즈니스 세계의 맹목적인 물질주의에 대한 대안이었다. 이들은 저항군, 즉 9시부터 5시까지 돌아가는 다람쥐 쳇바퀴 생활보다는 우아하고 다소 보헤미안 같은 빈곤을 선택한 사람들이었다. 폭넓은 지식과 의미 있는 가치를 추구하고, 개인의 감수성을 발휘하기 위해 그들은 인문학, 즉 대학으로 진출하는 것에 끌려했다. 미국 사회에서 대학은 그들이 추구하는 그러한 지적 활동과 교양 있는 생활방식을 위한 장을 제공할 수 있는 거의 유일한 경로였고, 지금도 어느 정도는 그렇다. 특히 문학, 미술사, 음

악학에서 그들은 나머지 문화에서는 부정되는 바로 그러한 값진 경험이 풍부한 영역을 발견했다. 따라서 예술의 영역을 일반적인 경험과는 다른 것으로 옹호한 데에는 이유가 없지 않다. 미국인의 일반적인 경험은 더 크고, 더 시끄러운 자동차, 날림으로 지은 집들, 저질의 TV 문화, 맛없는 쿨 에이드를 위해 아무 생각 없이 일하며 자신을 죽이는 데 '순응'하는 것을 의미했다. 물질적인 성장에 대한 끝없는 욕망이 단가 계산이 맞지 않는 모든 것들을 위협하던 전후의 미국에서 예술의 대의에 헌신했던 이들은 자신들만의 작은 구역에서 우월감을 느끼며 교정에 새로 들어선 커다란 과학대학 건물을 바라보았을 것이다.

어떤 면에서 그들의 생각은 추상표현주의 화가들의 학문적인 등가물이다. 개인의 표현의 장을 커다란 캔버스라는 제한된 형태 속에서만 찾았고, 그 캔버스 표면이 내면의 경험과 직관적인 선택 및 '자유로운' 표현 행위를 위한 장소였던 화가들 말이다. 그래서 이 세대의 인문주의자들 중 많은 이들은 자유를 자신의 개인적인 감수성을 훈련하는 것으로 간주했고, 예술적인 형식을 그러한 자유의 상징이자 나아가서는 모든 인간 해방의 패러다임으로 선택했다. 속물 사회에서 떠나온 이 난민들에게 예술, 문학, 그리고 다른 인문학은 신성한 숲, 즉 열심히 경계를 긋고 방어해야만 하는 자유구역을 의미했다. 실제로 공격적인 적들은 도처에 숨어있었다. 적대적이고 물질만능주의 세계뿐만 아니라 대학 자체, 예를 들어 사회학과 인간과 그 정신적 업적을 사회적인 힘의 산물로 간주하는 소위 과학이라고 불리는 다른 분야에도 숨어있었다.

냉전 시대에 교육을 받았던 많은 인문주의자들은 자신들의 적대자 위치에 있는 오늘날의 젊은 좌파로 인해 자신들이 젊은 시절에 알았던 개인의 자유라는 문제가 완전히 되살아나는 듯했

을 것이다. 이에 따른 방어기제로 그들은 흔히 자신들이 생각하기에는 모든 문화적인 표현을 단순히 경제적인 결정론으로 축소하는 구식 좌파가 자신들의 입장에 대한 유일한 대안인 것처럼 반응한다. 심지어 그보다 더 아는 사람들조차도 예술적인 선택을 사회적인 우연성과 연관시키려는 모든 진지한 시도와 마주할 때면 불편해한다. 다시 돌아와 내 경험을 통해 생각해보면, 어느 날 점심시간에 나는 18세기 영문학 전문가가 옆에 있는 것을 발견하고는 대화를 나눠보려고 영국의 미술사가 엘리스 워터하우스[Ellis K. Waterhouse]가 쓴 에세이집에 대해 말하기 시작했다. 이 책에서[1] 워터하우스는 조슈아 레이놀즈[Joshua Reynolds]의 미술을 18세기 영국 미술가들의 신분 상승 욕구와 귀족들의 이상을 연결시키는 사회적, 역사적 배경 속에 위치시켰다. 책 전반에 걸쳐 그는 레이놀즈를 학자인 척하는 사람으로 묘사했을 뿐만 아니라, 그가 토리당 후원자들을 위해 그린 젠체하는 초상화들이 그들을 더 의기양양하고 거만하게 만들고, 그런 토리당의 거만함이 미국 식민지의 독립선언을 앞당기게 했다고 주장했다. 이 모든 것이 내 동료를 상당히 화나게 했는데, 알고 보니 그는 레이놀즈의 팬이었다. 그는 레이놀즈가 위대한 예술가이자 『담론[Discourses]』의 저자며, 더도 덜도 말고 그렇게 대우받아야 한다고 나를 이해시키려 했다. 그는 내가 레이놀즈를 위대한 예술가라고 생각하는지 아닌지 끈질기게 알고 싶어 했다. 그가 괜찮은 일을 좀 하긴 했다는 나의 대답은 그를 만족시키지 못했다. 이 동료가 내 계약을 검토하고 있던 위원회에 나타났고, 면담 중 레이놀즈에 관한 질문을 다시 꺼냈다. 그는 "레이놀즈를 출세주의자로 가르친다는 게 사실이 아니지요?"라고 물었다. 나는 그 문제를 설명하려고 노력했지만 이미 소용없는 상황이었다. 한때 과거나 현재의 사회적인 우발성을 미술사의 실제 사안이라고 말한 것으로 인해서 나는 용납할 수 없

는 범죄를 저지른 것이 되어있었다. 왜냐하면 진정한 기득권층인 인문주의자들에게 예술은 궁극적으로 그리고 범주적으로 예술로만 다루어져야 하며, 그 밖의 모든 의미는 배제한 그 자체의 미학으로 우러러보아야만 했던 것이다. 그 면담에서 이번에는 음악학자인 또 다른 위원회 구성원이 계속해서 내가 학생들에게 '미술 감상'을 가르쳤는지 아닌지에 대해 물었는데, 이는 나의 주요 업무가 학생들이 오직 미적 즐거움으로만 예술을 평가하도록 가르치는 것이었고, 다른 의미를 가르치는 것은 작품의 미적 가치를 줄이는 것이었다는 점을 밝히는 분명한 증거였다. 그들의 위치에서 보면 나는 분명 부정적인 의미에서 너무 '정치적'이었으며, 예술을 계급투쟁을 직접적으로 다루는지 아닌지 여부에 따라 엄격하게 판단하는 가장 단순한 구식 좌파로 의심했을 것이다. 그러나 내 관점에서 볼 때는 오히려 그들이 가장 넓은 사회적 의미에서 정치적이었다. 예술을 순수한 미학적 경험을 위한 기회로만 접근해야 한다는 요구는 예술의 인간적인 중요성의 상당 부분을 왜곡시켜버린다. 뿐만 아니라 시종일관 예술이 정신적인 자양분이라고 내세우면서 예술의 접근성을 소수의 특권층 소비자들에게만 보장한다.

실제로 미술사학자의 전통적인 역할은 이런 부류의 학교뿐만 아니라 덜 명망 있는 곳에서도 바로 이 미학적인 엘리트주의라는 이데올로기를 전달하는 것이다. 큰 주립대학에서 인문학을 가르치는 사람들은 학생들을 고급예술에 노출시켜서 '문명화'하는 것이 대중들을 위해 엘리트주의를 민주화하는 것이라고 주장할 수도 있다. 최소한 자신들의 학생 중 앞에 던져준 진주를 집을 수 있는 학생이 거의 없다는 것에 대해 한탄하지 않을 때는 말이다. 이러한 한탄으로 충분히 입증된 그러한 노력의 실패는 사실상 교육받은 사람과 그렇지 못한 사람의 격차를 키운다. 그에 반해, 미

술, 문학, 음악이 문명화의 혹은 사회적 유익함의 중개자라는 주장은 값비싼 교양대학에서 가장 큰 견인차 역할을 하게 된다. 이런 대학에서 교수, 소장가 그리고 미술관 이사진의 자녀들, 즉 기득권 문화와 관련 기관에 필요한 미래의 수호자들을 교육하는 것은 누군가에게는 특권이다. 다른 어떤 곳보다 이곳에서 학생의 배경과 미래의 삶은 그들이 경험하는 교실과 밀접하게 연관되어 있다. 과거와 현재의 모든 미술이 마치 노골적으로 미술관이라는 진공 상태에서 보이기 위해 만들어졌거나 자신의 기쁨을 위해 소장된 것처럼 여겨지는 교실 말이다. 여기 학부에서 가르치는 전통적인 미술사는 양식적인 특성을 한데 묶고 강조하며 형식적, 도상학적인 문제를 해결한 각각의 위대한 대가들의 타고난 천재성에 대해 찬양하고, 종종 철학 혹은 다른 인문학 분야와 유사한 점을 도출하며, 추상적이고 보편적인 진리의 영역에 비치할 세계관과 사상을 추출하면서 미술의 역사를 많은 작품들로 예를 들어 보여줄 때 가장 호응이 좋다. 시종일관 예술의 사회망을 피하거나 내려놓고, 20세기 미술의 상당 부분에 나타나는 반-예술의 의도를 그 자체로 즐겨야 할 '형식적인 진보'로 간주함으로써 미학적인 이익으로 바꾸어놓으면서 말이다.

기득권적인 인문주의와 더 큰 사회질서 사이의 상부상조 관계는 명문 교양대학 환경에서 특히 유리한 기반을 가지고 있다. 예를 들어, 지금은 남녀공학이지만 내가 가르칠 당시는 교과과정(대부분 교양과 창작예술)과 교육철학(개인의 자기표현 개발)이 많은 동문들, 즉 예술품을 수집하고 후원하는 역할을 하는 부유한 아주머니들에게 너무나 잘 맞게 짜여져 있었다. 최근의 성명서에서 이 대학의 총장은 학교의 교육 목표가 학생들의 인생 상황과 정확하게 일치하고 있음을 기술했다.

우리 대학은 대학 생활이 학생들에게 세상의 기존 질서에 의해 결정된 어떤 특별한 사람이 되도록 가르쳐야 한다는 생각에 반대하며, 인문학의 정신으로 학생을 단지 존재하도록 교육하는 데 헌신한다.

이어서 그는 이러한 목표는 학생들이 "인간이란 무엇인가?" "나는 누구인가?" 같은 '지속적인 질문'을 추구할 때 달성된다고 말한다. 즉, "오직 드라마, 시, 철학 같은 인간 정신의 위대한 업적에 대한 연구를 통해서만 이러한 질문이 인간 삶의 일부가 될 수 있기 때문이다"라는 것이다. 이제 우리 사회구조가 문화적이고 교양 있게 "단지 존재하도록" 장려하는 유일한 사람들은 부유한 여가생활이 가능한 여성들, 아마도 미국 고급문화의 주요 소비자(생산자는 아님)뿐일 것이다. 기득권 인문주의 및 그와 연관된 개인주의 숭배는 이러한 활동에 물질적, 이념적 정당성을 부여한다. 개인의 창의성에 대한 가치를 격찬하면서 창조적인 활동을 예술계라는 제한된 영역을 위해 생산된 형식의 오브제나 행위로 증명하고, 암묵적으로 소위 보통의 경험에 미학적 가치가 부재한다는 것을 정당화하는 것이다. 그리고 이 오브제와 행위들의 의미가 보편적이고 이론적으로 모든 사람에게 접근 가능할 것이라고 선포하는 반면, 많은 사람의 육체적, 정신적 삶은 사회적으로 얽혀 있어서 미술관이 무료관람일을 얼마나 제공하든지 간에 관심도 없고 훈련도 안 되어있으며, 이 최고의 인문학적인 상품들의 혜택을 볼만한 사회적, 지리적 접근성도 없다는 사실에는 등을 돌린다.[2] 따라서 기존 인문주의는 예술의 가치를 하위문화로 존재하게 하는 형태로 보호하고 영속화시키며 부자와 그들에게 봉사하는 사람들의 진정한 영적 보상과 사회적 명성을 보존한다.

1960년대 후반부터 기존의 예술 질서와 그 이데올로기에 대

한 도전이 늘어나면서 제도화된 미술계 거의 모든 부문에 영향을 미치고 있다. 미술관과 미술시장의 기존 관계를 변화시키려는 예술가들, 더 이상 기존 가치와 판단방식을 그대로 전달하는 것에 만족하지 못하는 학자들과 비평가와 교사들의 도전이었다. 예술계의 특권의식을 부정하는 더 광범위한 다른 힘들이 작동하고 있다. 가장 중요한 것은 기존의 모든 제도와 이데올로기에 대한 점점 더 커지는 젊은이들의 의구심일 것이다. 자기표현과 자기탐구에 대한 가치는 여전히 9시부터 5시까지 일하는 군중에 합류하기를 거부하는 젊은이들, 특히 부유한 젊은이들을 매혹시킨다. 그러나 그 매력은 반체제적이고 반물질주의적인 청년들에게 충분한 삶의 목표를 제공할 수 있었던 1950년대와는 달랐다. 1970년대 인문학의 매력은 변화된 사회질서와 그러한 변화가 가져올 질적으로 다른 인간관계가 개인적으로 그만큼 혹은 그 이상 이득이 될 거라는 확신과 경쟁해야 한다. 다양한 청년운동이 미국 사회에 미칠 수 있는 실제 영향이 무엇이든 최소한 이 운동들은 상아탑이 사회의 나쁜 것들로부터 떨어져서 존재하며, 좋은 것만 보존하고 영속시킨다는 환상을 산산조각 내기 시작했다.

그러나 아직까지는 예술가, 교사, 학생들의 도전이 문화적인 제도들의 실제적이고 지속적인 운영에 거의 영향을 미치지 못했고, 거기에는 여전히 기존의 인문주의가 유효한 이데올로기로 남아있다. 고급문화의 부적절함을 주장하는 사람들은 그나마도 소수집단의 한 부분일 뿐인 힘없는 집단이며, 그들의 목소리는 미술 서적과 특별한 잡지를 읽는 선택된 독자를 뛰어넘는 경우가 거의 없다. 동시에 제도권 내부에서도 깊이 있게 논의되는 경우가 드물다. 이러한 문제를 우려하는 교수, 미술관 관장, 예술가들은 대부분의 사람이 처해있는 문화적 역병인 '위기'에 대해 말하면서 자신들이 시작한 논쟁의 토대가 된 예술과 작가에 대한 바

로 그 개념을 영속시키는 것으로 끝내는 경우가 많다. 미적 경험이 미술관을 떠나 삶의 중요한 부분이 되어야 한다고 주장하지만, 미술에 대한 현재의 개념에 대한 대안으로 오래된 와인을 새로운 병에 담으면서 얼마나 담아야 하는지를 제시하는 사람들의 주장도 마찬가지다. 예술 외적인 다른 가치나 일상의 활동으로부터 차단된 경험의 방식을 요구하며 현실적인 상황으로 인해 그들이 요구하는 어려운 지적인 준비를 할 수 없는 사람들은 이해할 수 없는 반-오브제 미술 ^{Anti-object art}이 그렇다. 한때 모든 가정에 라파엘로의 그림이 걸려있었던 것처럼 고급문화를 "문화적으로 박탈된" 자들에게 더 적극적으로 전파함으로써 이를 민주화해야 한다는 교육자들의 주장 또한 그렇다. 그러나 기존의 다른 측면이 그대로 남아있는 한, 미술 교육을 아무리 강화해도 전혀 효과적이지 않을 것이다. 미의식은 사실상 극소수를 제외한 나머지 모두의 마음속에서 그것을 물리치기 위해 조직된 사회적인 현실 위에 그냥 흩뿌릴 수 있는 것이 아니다. 이러한 현실에 대한 본질적이고 실질적인 변화가 있을 때까지 미적 가치는 미술이라는 하위문화의 기초를 가르친 사람들의 독점으로 남아있을 것이다.

8. 혁명의 시대를 중성화시키다*

《프랑스 회화 1774~1830: 혁명의 시대 French Painting 1774-1830: The Age of Revolution》 전시는 지난해에 열린《인상주의 시대 The Impressionist Epoch》 전시처럼 대서양 양쪽에서 열렸다. 파리의 프티 팔레 Petit Palais에서 시작된 이 전시는 디트로이트 미술관에 이어 뉴욕 메트로폴리탄 미술관으로 순회했다. 19세기 회화를 공부하는 사람들에게는 잘 알려진 로버트 로젠블럼 Robert Rosenblum과 디트로이트 미술관 관장인 프레드 커밍스 Fred Cummings가 구상한 이 전시는 프랑스와 미국 양측 연구자들의 노고를 보여주었다. 하지만 메트로폴리탄 미술관과 미 동부 미술관 몇 군데에 걸린 영구 소장품들 위주로 구성된《인상주의 시대》전시와는 달리 이 전시는 유럽과 미국 벽지의 컬렉션에서 가져온 많은 그림을 한데 모은 전시였다. 다비드, 앵그르, 제리코, 그 외 18~19세기 유명작가들의 좀처럼 공개되지 않는 그림들을 지방 미술관과 개인 컬렉션에서 대여해왔다. 그리고 뱅상, 레뇨, 부알리, 들라크루아, 그 밖의 18~19세기 후반 작가들 다수의 한때는 유명했지만 지금은 잊힌 수많은 작품을 미술관 수장고에서 찾아냈다. 미국 관객들이 본 것은 카탈로그[1]에 수록된 206점의 작품 중 3/4밖에 안 되지만, 우리가 본 것은 오랫동안 다시 보지 못할 굉장히 독특하고 다양하게 선별된 살롱 회화였다.

　　전시 이면의 기획적인 노고를 인정하는 것과는 별개로 혹자

* 이 글의 긴 버전은 *Artforum* (December 1975), pp. 46~54에 발표됐다. *Artforum* Magazine, Inc의 허가로 여기에 다시 싣는다.

는 이 대량의 다채로운 자료를 어떻게 봐야 할지 여전히 난감할 것이다. 18세기와 19세기에 이 작품들이 제기했던 시급성이 현대인의 눈에도 항상 자명한 것은 아니기 때문이다. 고도의 도덕적 혹은 지적인 중요성을 띠고 있는 이 그림들 대다수는 그에 걸맞은 시각적인 힘이 빠져있다. 그것들은 과거 미술이 지녔던 위엄을 얻으려고 애쓰지만 그때의 신념은 빠져있다.

하지만 그 모든 외견상의 거리감에도 불구하고 그 시대의 회화는 도발적인 사상과 감정, 공상과 환상의 보고를 이룬다. 이 그림들은 우리 시대의 시작에 대해 나름 많은 이야기를 해줄 수 있는 일종의 역사다. 이 시기는 프랑스가 (다른 서양 국가들과 더불어) 군주제에서 근대 부르주아 국가로 이행하던 바로 그 몇십 년이기 때문이다. 이 시기는 우리 시대의 유아기까지는 아니더라도 청소년기고, 그때 만들어진 문화는 많은 부분 아직도 우리 안에 살아 있다. 그 시대가 씨름했던 문제들, 사회적, 정치적 이상으로 제기했던 문제들이 그 문화를 형성한 사람들의 의식에 집단적으로 혹은 개인적으로 깊은 영향을 끼쳤다. 따라서 이러한 사안들이 전시의 한쪽 끝에서 다른 끝까지 울려 퍼졌다.

특히 문제가 되는 것은 미술 자체의 본질과 목적이었다. 전시가 다룬 시기는 야심 찬 살롱 회화가 흔히 도덕적이고 정치적인 낙관주의를 표현하는 수단이 된 때부터 시작된다. 살롱 회화에 영감을 주곤 했던 프랑스의 연극무대처럼, 이 그림들은 도덕적인 선택의 중요성을 증폭시킴으로써 감정을 자극했다. 1770년대에서 1790년대까지 다비드, 뱅상, 페이롱, 드루에가 상상한 영웅적인 행위를 담은 극적인 장면들은 개인의 행위가 갖는 효력에 대한 고대 그리스-로마의 신념과 연관된 미술의 수사학적인 개념으로부터 탄생한 것이다. 이들의 엄격한 사실주의적 영웅들은 진정한 사회적 경험이, 즉 신화가 아닌 역사가 인간이 (여성은 제외하

고) 자신의 고귀한 잠재력을 최대치로 깨닫게 하는 매체라는 신념을 나타낸다.[2] 그들은 기독교인이 아니라 그리스와 로마인들, 즉 기독교 이전의 냉철한 분위기 속에서 자신들의 운명을 만들어낸 남자들의 행위를 재창조하고 창의적으로 다시 경험하고 싶어 했다. 1770년대와 1780년대에 이러한 장면은 교육받은 남성들에게 강렬한 감정을 불러일으켰을 것이다. 중요한 결정에서 자신들을 배제시킨 부패하고 비효율적인 통치 구조에 숨이 막힌 그들은 현실에서 그러한 무대를 그리고 그 무대가 제공할 정치적인 기회를 갈망했다.

1790년대 말과 19세기 초의 기념비적이고 야심 찬 인물화를 보여주는 방들은 단지 양식상의 변화나 추상과 비현실적인 주제로 기우는 '예술적' 경향뿐만 아니라 그러한 낙관주의의 붕괴에 대해서도 기록하고 있다. 또한 거기에는 미술과 그것의 목적에 대한 다른 종류의 기대감이 있다. 1790년대 후반까지는 낯설고 침울하며 냉정하게 표현된 환상과 호색적인 열망이나 불운한 사랑이라는 주제가 주로 고급미술의 주된 예술적 영감으로 도덕적, 사회적 정서를 대신했다. 지로데, 게랭 Pierre-Narcisse Guérin, 샤르팡티에 Constance Marie Charpentier, 브록 Jean Broc 등이 우아하지만 무력하고 절망에 빠지거나 죽어가는 영웅들을 만들어냈다. 나폴레옹의 이미지나 그가 주문한 거대하고 스펙터클한 전쟁 장면처럼 주제가 정치나 현실과 관련 있을 때도 도덕적인 열정이나 결정의 가능성보다는 자신의 감정상태를 응시하는 수동적 관찰자에게 호소한다. 한때 급진주의자였던 레뇨의 〈육체적 인간, 도덕적 인간 Physical Man, Moral Man〉에 나오는 이상한 '프리메이슨' 주인공처럼 작품의 영감이 되는 사회적인 이상주의는 불가사의한 알레고리나 모호한 수수께끼로 탈바꿈되어왔다.

한때는 관람자가 자신이 이성적으로 이해되는 세계 속에 있

으며, 눈을 뗄 수 없이 중요한 인생의 결정에 참여하고 있다고 상상하도록 요구했던 대규모의 인물화는 이제 자신의 무력한 상태에 수반되는 감정에 대해 숙고하도록 초대한다. 소름 돋고 이성을 마비시키는 숭고한 공포 상황, 몽상과 회상이라는 주제, 빛을 발하는 안개를 통해 반짝이는 초자연적인 영혼의 이미지, 이루지 못한 사랑, 잠을 자거나 죽어가는 연인과 그 밖의 주제들은 좌초된 실현 불가능한 열망, 단념해야 하는 마음과 상실에 관해 이야기한다.

이러한 작품들 다수가 투영하고 있는 즉각적인 감각적 경험에 대한 태도는 놀랍다. 지로데, 제라르, 앵그르(뿐만 아니라 덜 알려진 작가들도)는 육체에 대한 특정한 공포, 금욕주의, 관능적인 자각의 차단을 보여준다. 다비드는 이미 자신의 비전을 억제하고 18세기가 과도하게 배양시킨 감각에 호소하는 특징들을 자신의 그림에서 제거했다. 즉, 물감을 묵직하게 묻힌 붓, 재기 넘치는 색채, 풍부한 질감 같은 눈을 호사시키고 자연의 향기와 촉감의 즐거움을 시사하는 것들을 제거한 것이다. 그의 1780년대 그림에서 세계는 간결하며, 여지를 주지 않는 표면과 선명하게 규정된 공간으로 가득하다. 그 공간은 남성의 행동과 열정만을 수용하고, 여성에게는 정서적 반응만을 수용하는 전적으로 업무의 공간이며, 근대적인 의미에서 남성의 세계였다. 남성의 신체는 뼈대가 두드러지고, 단단한 근육질이며, 피부는 팽팽하게 잡아 당겨진 가죽 같다. 반면 여성의 신체는 그들이 걸치고 있는 튼튼한 아마천보다도 덜 구체적이고, 부드러우며, 일반화된 볼륨으로 상상되었다.

1800년 이후 다비드와 그의 제자들은 감각적인 경험을 더욱 축소시켰다. 개인의 행동에 대한 믿음이 무너진 것처럼 인물이 존재하는 공간이 수축되고, 대개 움직임 없는 인물들 자체가 세

런되고 세밀하게 그려진 표면의 패턴에 얼어붙어 있다. 지로데, 제라르 등이 그린 그림에서 스스로 억압한 감각은 젊은 남녀의 매끈하고 왁스 같은 신체, 또는 프뤼동이 부드럽고 분해되는 물질로 표현한 육체에서 위안을 찾는다.

18세기 후반에 개인의 행동을 미화했던 동일한 충동은 선량한 희생자 노인이라는 특정 캐릭터에도 유난히 열광했다. 이 인물은 18세기 후반 회화에 적극적으로 출몰했다. 이 전시에도 부당하게 불명예를 뒤집어쓴 채 결국 맹인 거지가 된 로마의 장군 벨리사리우스의 모습으로 세 번이나 등장한다(뱅상, 페이롱, 다비드가 각각 1776, 1779, 1781년에 그를 그렸다—도판 2.5~2.7 참조). 또한 1787년에 다비드가 묘사한 자신의 원칙을 어기기보다는 죽기를 택한 소크라테스로, 암살자들과 대치 중인 상태로 그려진 수베Joseph Benoit Suvée의 왕위 찬탈 음모자 콜리니(1787년)로, 아리에가 그린 궁핍하고 감정을 억제하지 못하는 오이디푸스로(1796년 작품, 뉴욕 전시에는 포함되지 않음) 그리고 가르니에Palais Garnier가 그린 제사장(1792년)으로 등장한다.

전통적으로 존경받는 권위의 상징인 고귀한 노인은 프랑스 예술에서 새로운 것이 아니었다.[3] 그러나 너무나 고귀하지만 불쌍하고 위기에 처한 노인들은 새로운 인물들이었다. 그리고 그들은 가부장적 권위에 대한 짙은 양가적인 감정을 시사한다.[4] 같은 시기에 급진적이었던 윌리엄 블레이크는 정치적, 사회적, 성적 억압 사이의 연관성을 탐구하기 위해 늙은 남성들을 이용했다. 프랑스와 미국의 혁명을 다룬 자신의 시와 예술에서 블레이크는 흔히 수염 난 백발의 가부장을 억압적인 법과 지배의 이미지로 사용했다. 그리고 그 노인들은 흔히 개인적, 정치적 해방의 원리를 상징하는 강력하고 반항적인 젊은이들에게 축출당했다.[5] 이 프랑스 살롱화들은 블레이크처럼 혹은 같은 문제 때문에 절대로 살롱

에 등장하지 않았을 프랑스의 대중 판화들처럼 가부장적인 권위를 깊이 있게 그리고 직접적으로 또는 의식적으로 비판하지는 않았다. 아버지-폭군을 타도하고자 하는 소망이 거의 입 밖으로 나오려고 하는 레뇨의 〈대홍수〉(도판 2.8 참조)에서도 말 그대로 아들을 짓누르고 있는 고독한 늙은 아버지는 여전히 통용될 만한 수준의 동정심을 자아내도록 묘사되고 있다. 그러한 모호함은 도덕적인 권위가 가족과 국가를 이끌고 있는 나이 든 영웅적인 남성들에게 분명하게 주어진 다비드의 1780년대 걸작 〈호라티우스 형제의 맹세〉(도판 2.10 참조)와 〈브루투스〉(도판 2.11 참조)에서 해결된다.[6] 세기말에 등장한 새로운 지배 계급 — 이미 다비드가 1780년대에 말한 계급 — 은 사회 및 가족 제도를 관장하는 법에서 가부장의 권위를 확고히 재건했다.[7] 1800년경, 그 작업이 마무리되자 노인을 주제로 한 미술은 서서히 사라졌다. 중요한 것은 노인의 실종과 함께 고급미술은 개인의 도덕적 행위의 가능성을 탐구하는 일을 그만두었으며, 그러한 장면들이 표현한 흥분과 열정이 연극 같고 인공적으로 보이기 시작했다는 점이다.[8] 야심 찬 인물화는 불가능한 환상, 먼 과거의 신화(급속히 발전하고 있던 나폴레옹 신화를 포함해), 그리고 새삼스럽지도 않은 멜랑꼴리한 아가씨들과 힘없이 죽어가는 젊은이들에 대한 미적 관조로 바뀌었다.

여러 해가 지난 1830년 혁명 이후, 들라크루아는 이 전시의 마지막 작품인 〈민중을 이끄는 자유의 여신 Liberty Leading the People〉을 그렸다. 이 작품은 다비드의 작품과는 매우 다른 사회적인 환상이다. 열린 공간의 분위기는 강인하고, 움직이고 있으며, 반나체인 자유의 여신 주변을 둘러싸고 있고, 빛을 발하는 그녀의 여성스러운 피부와 모성적인 가슴과 평온함을 강조하고 있다. 들라크루아는 알레고리적이면서도 실제적인 이 인물에 사회적이고 심리적이며, 공적이면서도 사적인 열망을 투사했다. 자유의 여신은 성

적이면서도 어머니 같고, 강인하면서도 부드러우며, 그녀가 드리운 보호막 같은 그림자 속에서 한 작은 소년이 용기를 얻고 있다. 그녀의 확신에 찬 지도하에 모든 계급, 모든 연령, 모든 인종의 남성들이 연합한다. 그녀는 전경을 어지럽히는 시체들, 즉 찢어진 군복을 입은 남성들의 시체 위에서 삼색 깃발을 들고 그들을 향해 오라고 손짓한다. 해방된 국가는 여성적이고, 그들을 보살피며, 모성적이다. 그녀는 모든 남성 시민의 요구에 부응하고, 그들은 그녀의 돌봄 속에서 자신들을 구분 짓는 갈등을 초월하며 분열에서 벗어날 것이다. 이 자유의 실체는 개개인의 힘이 아니라 개인의 만족감과 사회적인 조화다. 그러한 만족감, 즉 관능적인 만족감에 대한 약속은 풍부하고 두껍게 칠해진 물감과 짙은 색으로 그린 기법과 이미지를 통해 나온다. 들라크루아의 환상 속에서 인간은 다비드의 이상화된 영웅들이 예언한 부르주아 세계로부터 해방될 것이다.

분명한 것은 이와 같은 전시가 미치는 영향은 거의 전적으로 역사의식에 달린 것이지 관람자가 몰두하는 미술의 양식적인 이해에 달린 것이 아니다. 이러한 그림들을 의뢰하거나 그린 사람들에게 매력적으로 다가온 것이 무엇이었는지는 미국의 미술관 방문객들 대다수에게는 자명한 것이 아니며, 일반적인 지식도 아니다. 또한 이 전시 자체의 디자인에는 한때 이 작품들이 이야기했던 중요한 감정과 관심들의 문맥에 대해 관객에게 전달하는 바도 거의 없다. 어떠한 역사적인 쟁점도 제시되지 않았고, 그것이 왜 혁명의 시대였는지, 또는 그 혁명이 무엇에 관한 것이었는지에 대해 시사하는 바도 전혀 없다. 각 작품 옆에 있는 작은 명판이 종종 주제나 후원자에 대한 정보를 제공하기는 하지만 대부분은 미술사학자가 작품에 부여한 양식 또는 그 작품이 모방하고 있는 이전의 양식을 파악하는 데 사용되었다. 이는 사람들에게

미술가들이 주로 미술사를 통해 동기부여가 되고, 과거의 미술을 모방하려고만 한다는 인상을 준다. 정치와 역사는 왕이나 황제를 등장시키는 노골적인 선전 스타일의 작품에서만 언급되었다. 무료 안내 책자(15달러짜리 카탈로그의 유일한 대안인)에 제공된 글 몇 줄은 관람자가 특정 작품을 이해하는 데 도움을 주기에는 너무나 짧고 너무나 일반적이다.

예컨대, 이 소책자는 미술에서 18세기 계몽철학과 군주제의 이익 사이의 관계를 단 몇 줄로 다루어 사안을 더 혼란스럽게 만들 뿐이다(카탈로그라고 더 나을 것이 없다). 계몽사상가들, 즉 계몽주의 문필가들이 자유를 믿고 "프랑스의 절대주의를 비판했다"는 내용뿐만 아니라, 그들의 글은 왕이 백성들에게 덕을 가르치고 "프랑스의 취향을 정화"하는 예술을 장려하도록 영감을 주었다는 내용도 나온다. 국가가 의뢰한 그림들이 계몽주의 사상의 어떤 측면들을 반영했던 것은 분명하다. 그러나 1780년에 이르기까지 그 어느 때보다 급진적이었던 계몽주의자들은 왕의 이익과 공공연하게 충돌하는 반교권주의적, 반귀족적인 견해를 단호하고 상세하게 기술했다.[9] 국가가 의뢰한 선량한 귀족 이미지는 (소책자와 카탈로그가 제안하는 것처럼) 민족주의와 애국심과 도덕적인 호소로 정당화될 수 있을지는 몰라도 결국은 맹렬하게 비판적인 부르주아 진영으로부터 스스로의 이미지를 지키려고 하는 기득권의 사회질서를 장려하기 위한 것이었다.

1777년 살롱에 전시된 뒤라모 Louis-Jean-Jacques Durameau 의 〈베야르의 금욕 Continence of Bayard〉이 그러한 장면 중 하나다. 귀족의 타락한 도덕성을 반체제 문필가들이 고발한 것에 반박하는 이 그림은 자신에게 보내진 젊은 여성에게 결혼이 아니라 즐기기 위해 넉넉한 지참금을 건네는 옛 귀족을 묘사한다. (카탈로그에 인용된 살롱의 설명에 따르면, 그 귀족은 그녀가 고귀한 혈통이라는 것을 알게 된 후에나 생각을 바꿨다

고 한다.) 앤 르클레르^{Anne Leclair}가 쓴 카탈로그 서문은 작품의 의도에 대해 질문하지 않는다. 그림의 충실한 고딕적인 디테일에 매료된 르클레르는 이 작품이 18세기 비평가들에게 적대적인 반응을 불러일으켰던 것, 즉 그들이 작품의 주제도, "냉정하게 지갑을 들어 올린" 베야르의 모습도 좋아하지 않았다는 것에 의아해했다. 르클레르는 "문학으로 인해 유행하게 된 국가적인 주제를 칭송하는 새로운 취향의 기준에 부합해 보이는데도 작품을 그렇게 가혹하게 평가한 것이 역설적으로 보인다"라고 썼던 것이다. 실제로 르클레르가 들먹이는 그 기준은 비평적인 반응을 명료하게 만들기보다는 모호하게 하고, 미술사를 가장하여 20세기의 관객들에게 18세기가 귀족을 위해, 귀족에 의해 착수된 캠페인을 설명하기 위해 발전시킨 변명들과 기본적으로 동일한 이론적 설명을 제공한다. 마찬가지로 비판성이 떨어지는 접근이 이 시기를 다루는 도록의 글과 특정 작품에 대한 수많은 설명문의 특징이다. 마치 루브르 박물관, 디트로이트 미술관 및 메트로폴리탄 미술관이 200주년을 기념하기 위해 왕립 아카데미의 가운을 차려입은 것처럼 보인다.

도록에 관해서는 나중에 다시 이야기하겠다(모든 기고자가 자신이 설명하는 미술의 이데올로기적인 목적에 대해 그렇게 순진한 것은 아니다). 여기서는 전시 자체에 대한 즉각적인 경험 및 그림과 전시장이 제공하는 정보의 특징에 대해 설명하고 싶다. 뛰어난 기획상의 노고 다음으로 전시에서 눈에 띈 것이 적절한 역사적인 정보를 제공하는 데 실패한 점이기 때문이다. 대체로 이 전시는 작품을 단지 미술사의 수많은 별개의 작품들로 제시하였다. 항상 양식에 따라 라벨이 붙는 이 작품들의 역사적인 의미는—물론 노골적으로 '정치적인 작품'은 제외하고—당시의 '취향'이라는 사실에서 비롯된다. 설명과 분석이 놀라울 정도로 부족해서 미술관이라

는 보호받는 환경에도 불구하고《혁명의 시대》를 보는 것은 텔레비전 뉴스를 보는 것과 별반 다르지 않다.

텔레비전 뉴스에서 우리는 사고, 범죄, 정부의 공식 발표, 생활비 데이터, 파업과 주식 등 일련의 사건과 사실과 일들에 대해 간략하고, 무비판적이며, 분석이 빠진 상태로 무디게 접하게 된다. 바로 이러한 제시 방식은 현실이 즉각적인 원인과 현재의 '경향'과 사람들의 성격을 제외하고는 설명할 수 없는 파편적이고 비역사적인 것이라는 착각을 강화한다. 뉴스는 항상 '객관적인' 사건이지 절대로 사건들이 발생하는 지속적인 관계망은 아니다. 마찬가지로 이번 전시에서도 각각의 그림은 개별적인 항목으로, 객관적인 사건으로 제시되었다. 소책자 뒷면에 수록된 "1793: 루이 16세의 처형" 같은 당시의 헤드라인 스토리들, 즉 역사적인 뉴스가 된 사건들의 목록은 미술에 대한 파편화된 인상과 역사가 뉴스처럼 다루어진 것의 부적절함을 강화시킬 뿐이다.

어쨌든 이 전시의 거의 대부분을 차지하는 살롱 회화는 혁명에 대한 생생한 느낌과 즉각적인 경험에 반응하는 표현하기 힘든 매체였다. 다비드를 포함한 프랑스 혁명기의 관료들이 불평한 것처럼 살롱 회화는 왕이 통제하고, 왕이 재정을 부담하며, 드러내 놓고 군주제의 이익에 봉사하기 위해 고안된 특권화된 기업인 아카데미의 생산물이다. 루이 14세 치하에서 시작될 때부터 아카데미가 선포한 미적 기준은 왕좌와 제단을 찬미하는 그림의 특권을 강화했다. 예를 들면, 도덕적인 왕과 귀족, 종교적인 주제, 엘리트 문화의 저술(그리스-로마 시대의 고전)에 나오는 개별적인 영웅주의를 그렸던 것이다. 18세기 아카데미는 그러한 지시를 느슨하게 따랐지만, 루이 16세 치하에서는 옛 아카데미의 '고귀한' 목적들을 되살리기 위한 개혁운동이 시작되었다. 다비드는 이 공식적인 목표들을 수행하면서도 그 목표들이 자신의 진보적인 이상에 부

합할 수 있도록 최대한 밀어붙였다. 그러나 혁명 기간 동안 국민 공회에 속해있던 다비드(그리고 그의 초기 살롱 회화가 당시 인정받고 있었던 것과 상관없이)와 다른 이들은 아카데미 교육의 적합성에 의문을 제기했다. 혁명 당국은 특히 예술을 자신들이 보기에는 독재의 이미지와 이익을 증진시키기 위해 조직된 아카데미 제도의 통제에서 벗어나게 하려고 했다.

그들이 인식한 (그러나 결코 만족스럽게 해결하지는 못한) 문제는 고급미술과 야심 찬 미술가를 혁명이라는 명분으로 개종하는 것이었다. 어느 시점에 국민공회는 애국심 있는 시민이 아카데미 교수보다 작품 심사위원으로 더 낫다는 신념에 따라 미술 공모전을 심사하기 위해 시민 배심원을 구성하기 시작했다. 배심원으로 앉아있었던 배우, 작가, 장인, 미술가 및 기타 직종의 사람들은 일반적으로 혁명 정신이 빠져 있는 작품을 찾아냈고, 그것들은 1, 2위 상을 받지 못했다.[10] 혁명기에 다비드는 정치 때문만이 아니라, 자신의 미술을 공공 야외극, 축제, 대중 시위 및 정치적인 판화로 디자인하여 거리로 내보내기 위해 살롱 회화를 사실상 포기해야 했다.[11] 살롱 회화의 생산 전반을 지배하는 제도적, 이데올로기적 통제가 (특별히 통치자의 이미지뿐만 아니라) 살롱 회화전에 포함되어야 할 가장 적합한 사실 같아 보인다. 그러나 이 전시는 과거의 이데올로기를 비판적으로 보기보다는 전반적으로 객관적이고 중립적인 진실로 제시한다.

이 점에 대해서는 전시 도록을 보기로 하자. 22명의 학자가 이 712쪽짜리 책을 편찬하였다. 전시된 각 작품에 대한 글 외에도 전시 전체와 루이 16세 통치기: 1774~1789, 혁명기: 1789~1799, 나폴레옹 집권기: 1800~1814, 부르봉 왕정복고기: 1814~1830이라는 네 시기를 별도로 소개하는 글들이 실려 있다.

이 중 처음 두 편은 작품이 제작된 상황을 왜곡시키는 그림을

제시한다. 이 두 글은 18세기 또는 19세기의 미술보다는 20세기에 확립된 아카데미적인 사고에 대해 더 많이 이야기한다. 루브르 박물관의 회화 담당 큐레이터인 피에르 로장베르^{Pierre Rosenberg}가 쓴 첫 번째 글은 회화가 이 시대를 특징짓는 많은 정치적 변화에 어느 정도 영향받았다는 것을 시사하지만, 이러한 변화의 본질이나 그림이 그것을 어떻게 표현했는지에 대해서는 논의하지 않는다. 실제로 그는 전시 목적이 단순히 '예술적 경향' 자체를 추적하는 것이라고 말했다. 역사화(고매한 통치자, 종교적인 주제 등)를 '가장 높게 평가되는' 범주라고 전하지만, 그것을 장르의 위계를 결정짓는 사람들의 이해관계와 연결시켜 비판적으로 검토하지는 않았다. (전시 도록 후반부에서 앙투안 슈나페르^{Antoine Schnapper}는 이 고급 장르가 관료와 전문가 집단 너머에서는 전혀 인기가 없었다고 지적한다.) 그러나 더 불편한 지점은 이 시기의 예술적인 자유와 미술가, 관료, 비평가 및 후원자들의 사심 없는 동기에 대한 로장베르의 역사적으로 검증되지 않은 주장이다.

　…그 시대에 익숙하지 않기 때문에 우리는 예술가들이 가능한 한 자신의 판단을 따르는 게 바람직하다고 생각한다. 결과적으로 우리는 살롱에서 선보인 작품들을 전시하려고 했다.

　로장베르는 계속해서 살롱을 일반적으로 모든 예술에 '열린' 제도로 특징짓는다. "예술가들은 자신들이 살롱에 보낸 작품을 최고라고 생각"했기 때문에 살롱은 오직 훌륭한 예술을 장려하기 위해 존재했던 것이 분명하다는 것이다. 독자는 살롱이 동시대의 비평가들이 '예찬'한 그림을 선정했기 때문에 당대 최고의 예술을 보여주었을 것이라고 확신하게 된다. 나아가 18세기와 19세기 비평가들이 작품들의 '객관적인' 예술적 가치에 근거하여

그림을 칭찬하거나 비난했다는 내용도 나온다.

다행히 도록의 다른 지면에서는 18세기 후반과 19세기 초반 비평에서 정치와 미학이 그렇게 분리될 수 없었던 것임을 분명히 한다. 예를 들어, 자크 빌랭 Jacques Vilain 은 레뇨의 〈자유 아니면 죽음을 Liberty or Death〉에 대한 글에서 이 작품이 가혹한 비판을 받았던 원인이 정치적인 급진주의 때문이라고 보았다. "공포정치의 단순하고 격렬한 이데올로기"를 표현하는 "자유 아니면 죽음을"은 1793년의 모토였고, 이 작품은 그러한 정서에 정치적으로 무관심해지는 테르미도르의 반동(로베스피에르의 공포정치에 대한 반발―옮긴이)이 발생하는 1795년까지 전시되지 않았다. 사실 이 시대 전반에 걸쳐 정부는 언론을 면밀히 감시했고, 나폴레옹과 부르봉 왕조 두 정권하에서 국가의 이념적인 견해에 반하는 그림의 미학적 질을 칭찬한 비평가나 편집자는 벌금은 물론 징역형도 선고받을 수 있었다.[12]

프레드릭 커밍스 Frederick Cummings 가 쓴 혁명 전 15년을 다룬 두 번째 글도 같은 의견으로 이어지고 있다. 이 글은 당시의 역사적 상황에 대해서는 단 한마디도 언급하지 않고, 혁명을 일으킨 것이 무엇이든 예술과는 전혀 관련이 없다고 주장한다. 이 글에서 받은 인상은 취향이 변했기 때문에 미술도 변했다는 것, 그 둘은 완벽히 밀폐된 문화적 진공 상태에서 발생했다는 것이다. 새로운 주제는 우연히 개발된 것이 분명하고, 예술가들이 원하는 모든 월계관은 새로운 미술 양식이었다는 것이다. 예술을 향상시키기 위한(즉, 왕가의 이익을 위해 예술을 다시 이용하기 위한) 루이 16세의 캠페인을 관장했던 앙지비에 백작은 루이 15세나 동시대 사람들과는 다른 취향을 가지고 있었다. 사실 루이 왕은 도덕적인 소재의 그림을 좋아하는 아주 교양 있는 왕이었다. 커밍스의 글에 따르면, 그는 오직 사회를 재생시키고 취향을 정화하기 위해서 예술을 장

려하고 싶어 했다. 이 이야기는 루이 16세와 앙지비에의 노력이 성공을 거둠에 따라 행복한 결말을 맺게 된다. 즉, 예술가들은 그들에게 새로운 양식의 그림으로 '혁명'을 안겨주었는데, 그 양식은 다비드의 "카라바조Caravaggio와 푸생 작품에 대한 연구에서 나온 새로운 회화적 가치"를 특징으로 한다. 다비드는 당시 가장 영향력 있는 예술가였는데 그것은 그의 미술이 가장 개인적인 것, 즉 강한 개성과 열정을 보여주었기 때문이다. 그의 '엄격한 공화주의'는 1780년대의 다른 작품들과 마찬가지로 한 번 정도만 언급되는 정도였고, 그의 예술은 본질적으로 '인간의 조건'과 '사회의 재생' 같은 일반적이고 추상적인 관심사만을 표현했다는 것이다.

세 번째 글에서 도록은 진지해진다. 혁명기의 회화에 관해 연구한 앙투안 슈나페르는 앞에서 제기된 근거 없는 많은 주장들을 날카롭게 반박한다. 그리고 처음으로 역사의 아우성이 도록 지면에 반영된다. 슈나페르에 따르면 회화를 '개혁'하려는 앙지비에의 시도는 혁명기에 예술계를 분열시키고, 제도적 삶을 방해한 위기의 폭력에 일조했다는 것이다. 이 위기는 프랑스 혁명의 중심 의제인 평등 대 특권 문제를 중심으로 돌아갔으며, 다비드를 수장으로 하는 반대파 예술가들은 아카데미의 권위에 강력하게 도전했다. (이 가운데 강경한 왕당파인 앙지비에는 루이 16세의 명으로 프랑스에서 쫓겨났다. 루이는 그의 존재가 반란군 예술가의 적대감을 더욱 불러일으킬 것이라고 생각했던 것이다.)[13]

슈나페르는 이러한 분쟁을 아주 명확하게 묘사하지만 다비드의 특정 역할을 다루는 지점에 가면 이러한 사안들은 다시 한번 모호해진다. 그는 아카데미를 향한 다비드의 적대감을 단지 그가 계속해서 로마상Prix de Rome에 낙선했던 학생 시절부터 누적된 개인적인 상처로 인해 생긴 감정이라고 보았다. 다비드가 국민공회(한때 그가 주재하기도 했던)에서 활발하게 활동하면서 빈번하게 밝혔던

미술의 후원시스템과 특권, 진보된 정치적 이상들에 대한 비판적 분석을 계속해왔음에도 불구하고 말이다. 이 글의 마지막 부분은 다비드의 후기 작업이 갖는 순수한 미적 가치를 보여주려는 헛된 시도로 완전히 수렁에 빠져버리고 만다.

마지막 두 시기인 나폴레옹 시대와 부르봉 왕정복고기는 로 버트 로젠블럼이 쓴 두 편의 글에서 각각 다룬다. 그리고 오직 여기서만 시각적인 자료가 세심하게 검토된다. 내 생각에는 두 번째 글이 첫 번째 글보다 예술의 실체에 더 깊이 들어가고, 19세기 초 고급문화의 이데올로기적 특색에 대해 더 자세한 그림을 제공하는 것 같다. 첫 번째 글은 나폴레옹의 이미지가 지닌 선동적인 성격을 강조하면서 이데올로기적으로 중요하기는 마찬가지인 다른 작품들을 미술의 다양한 범주에 따라 분류하는 경향이 있다. 결과적으로 '정치적인 미술'은 다른 미술과 분리, 구별되는 범주인 것으로 보인다. 예를 들어, 중세를 이상화한 그림은 주로 새롭고, 그 시대의 미적 즐거움만을 위해 탐구한 재미있는 유행, 즉 그리스-로마 시대와 관련된 주제에 대한 '대응'으로 취급된다. 어느정도 사실이기는 하지만 그 시대의 서로 충돌하는 이데올로기들, 즉 계몽주의의 '고딕'에 대한 맹렬한 거부 및 왕당파와 망명 귀족들의 기독교적 과거에 대한 옹호와 관련지어볼 때, 이 유행은 달리 보인다. 즉, 중세에 관한 주제의 출현과 소멸은 교회의 권위 문제와 혁명의 중점 사안, 그리고 다가올 수십 년 동안 난폭한 감정과 쓰라린 기억들이 불러일으키는 문제와 관련 있다.

비슷하게 프라고나르 Alexandre-Évariste Fragonard (유명한 오노레 Jean-Honoré Fragonard의 아들)의 그림 〈엘 시드의 유골을 그의 무덤에 돌려놓는 비방 드농 Vivant-Denon Returning the Bones of El Cid to His Tomb〉(1812년경)은 "죽음과 중세의 영웅들 그리고 우울한 고딕 양식의 납골당에 대한 신비한 명상을 위해 프랑스가 스페인을 침공한 끔찍한 군사적인 사실들

은 무시한다." 그러나 이 작품은 그러한 사실에 눈을 가리게 함
으로써 암묵적으로 그 암울한 사실을 인정하고 있다. 로젠블럼은
그 '끔찍한 사실들'이 어떤 의미인지 설명하지 않는다. 나는 그가
이미 짐승 취급을 받고 있던 농민들, 즉 광신적인 극우 왕당파 성
직자들에게 선동되어 부패하고 억압적인 군주제를 위해서 싸웠
던 반 혁명주의 농민들에게 프랑스 군인들이 가했던 잔학 행위
를 언급하고 있다고 본다. (고야Francisco de Goya의 〈전쟁의 재앙Disasters of War〉
은 이 전쟁에 참전한 사람들과 양측이 저지른 잔혹성을 묘사한다.) 프라고나르
의 그림은 프랑스 외교정책의 실제 영향을 무시하도록 디자인되
었을 뿐만 아니라 나폴레옹 시대의 고위 관리가 스페인 국민들이
숭배하는 유물에 존경을 표하는 그림을 자국 내 소비용으로 선보
인다. (실제로 도록의 설명에 따르면 프랑스 군대는 약탈할 보물을 찾으려고 엘
시드의 무덤을 훼손했다.) 여러 가지 방식으로 이 작품은 프랑스의 침
략이라는 현실을 냉소적으로 부인한다.

이 그림을 순수한 고딕 양식의 즐길 거리로만 취급하는 것은
아무리 의도한 것이 아니라고 해도 그것을 홍보했던 원래의 정치
적인 이해관계를 정당화하고 옹호하는 것이다.

전반적으로 나폴레옹의 선전이 펼친 역사적인 현실, 즉 그 선
전이 끼친 구체적인 영향을 받은 현실에 대해서는 거의 언급하
지 않는다. 로젠블럼은 나폴레옹이 합리적으로 이해되는 세계에
서 활동하는 영웅적이기는 하지만 여전히 인간적인 인물과 매
우 동떨어진 비현실적인 신(앵그르의 그림 〈왕위에 앉은 나폴레옹Napoleon
Enthroned〉에서 가장 잘 나타난다)으로 묘사되어가는 흥미로운 변화를 생
생하게 묘사한다. 그의 글은 이러한 작품들의 영향에 대해서는
섬세하게 환기시키고 있지만 그것들이 다루는 변화하는 상황과
는 연결 짓지 않았다.[14] 사실 로젠블럼은 나폴레옹의 이미지가 실
제로 권위주의 체제를 이상화했음을 인정한다. 그리고 나폴레옹

의 이미지들이 관람자를 조종하여 경외감과 존경심을 불러일으키기 위해 오래된 예술적 전통을 활용한 방식에 대해 많은 연구를 하였다. 그러나 그는 이러한 작품들의 의미를 역사적인 현실과 나폴레옹의 이데올로기적인 필요와 연관 지어 전개하기보다는 관람자가 작품의 미적 가치를 다른 의미들과는 별개의 것으로 음미하도록 초대한다(아래 다비드의 〈생 베르나르의 나폴레옹-Napoleon at Saint Bernard〉(한국에서는 〈알프스를 넘는 나폴레옹〉으로 흔히 알려진 그림 — 옮긴이)에 관한 구절 참조). 이러한 효과가 강화하려고 했던 의심스러운 정치적 태도(예를 들어, 통치자 앞에서 자신의 무력함을 받아들이고 심지어 즐기는)에 대해서는 캐묻지 않는다.

과거에 자신이 썼던 글들과 마찬가지로 이 글에서도 로젠블럼의 노력은 당시의 미술을 신고전주의 또는 낭만주의로 분류한 오래된 이분법을 해체하는 것을 목표로 한다. 지금까지 그는 그 범주를 거의 없앴다. 그 자리를 원시주의, 중세적인 주제, 사랑-죽음에 대한 주제, 황제를 선전하는 이미지 등 새롭고 다양한 범주로 대신하였는데 이 모두는 경험주의적 실례를 들 수 있는 것이었다. 그러나 보통 그 범주들과 그것들의 즉각적인 미적 효과를 설명하고 독자들에게 그것들이 미적 범주로 존재하도록 설득하는 것에 초점을 맞추기 때문에 그것들을 만들어내는 구체적인 경험은 결국 부수적이고, 당면한 주요 과제와 무관하게 된다. 즉, 로젠블럼이 사용하는 일종의 범주적 사고는 본질적으로 미술을 역사적 경험과 연관시켜 변증법적으로 이해하는 것을 배제한다. 따라서 변증법적 관계가 아니라 미학적인 탁월함이 강조되는 것이다.

이러한 접근 방식에 내재된 논리가 결코 로젠블럼한테만 해당되는 것은 아니며, 사회적, 정치적 경험이 명백하고 매우 한정된 방식으로만 사람들의 생각과 느낌과 표현에 영향을 미친다는

환상을 암암리에 조장한다. 즉, '정치적인 예술'을 개별적으로 다루기 때문에 다른 예술은 정치적, 사회적 가치에 영향을 받지 않도록 남겨진 막연한 예외가 되는 것이다. 글쓴이가 이러한 효과를 의도했는지의 여부와 관계없이 이 글은 경험의 공적, 사회적, 집단적 측면이 개인적, 사적, 개별적으로 느끼는 것과는 별개며, 심지어는 반대된다고 생각하는 20세기적인 경향, 즉 후자가 더 중요한 의식의 형태자 진정한 미술의 원천이라고 간주하는 경향과 일치한다. 따라서 현대 개인들의 사회적, 정치적 무력감이 합리화되고, 심지어 미적 경험의 전제 조건인 문화적인 가치로 옹호되기까지 한다. 로젠블럼은 미술작품 제작이 하나 또는 그 이상의 설명적인 범주에 들어맞는 생산품을 만드는 것 이상임을 말하기 위해 종종 역사적 장면을 충분히 언급한다. 그러나 한때 이러한 작품들에 절대적인 의미를 부여했던 역사적인 경험은 각 범주의 개별적인 미학적 특성을 위태롭게 하지 않고서는 논증적으로 발전할 수 없다.

그러나 로젠블럼은 자신의 접근방식보다 정말이지 더 뛰어나다. 그는 거의 항상 자신이 상정한 미적 범주에 적합한 것들보다 더 많은 것을 안다. 그는 흔히 예술이 만들어지는 역사적인 상황에 대해 언급한다. 그는 중요한 내용에 매우 열의를 보이는데, 특히 작품의 모호한 의도, 잘못된 신념, 그리고 그것이 설득하려고 애쓰는 방식을 잘 감지한다. 그는 흔히 자신이 보고 느낀 바를 설명하기 위해 역사를 인용하는데, 단 몇 마디로 그 특징을 역사적인 긴장과 중압감을 환기시키려고 나선 다른 많은 저술가보다 더 잘 잡아낸다. 그러나 그가 재창조하려고 하는 것은 해결되지 않은 모든 갈등과 역사적 경험이 아니다. 반대로 그는 해결, 즉 미적 경험에 대한 해결을 추구한다. 따라서 다비드의 〈생 베르나르의 나폴레옹〉에 대해 설명하면서 처음에는 작품의 기만성에 회의적

이지만, 비평적인 판단을 유보하면서 작품의 목소리를 받아들이기에 이른다.

실제로는 노새를 탔지만, 노새가 아니라 집정관(로마 시대의 집정관을 이르는 말로 1799년 쿠데타에 성공한 나폴레옹이 제1공화국을 세우면서 집정관제도를 도입하고, 자신이 첫 번째 집정관에 취임함—옮긴이)인 자신이 말한 것처럼 사나운 준마를 타고 험준한 산길을 건너고 있는 모습으로 표현된 나폴레옹은 갑자기 고대 그리스-로마 시대의 행진에서부터 루벤스 Peter Paul Rubens, 베르니니 Gian Lorenzo Bernini, 팔코네 Étienne-Maurice Falconet 의 앞다리를 치켜든 말들과 그 제왕적인 기수들의 바로크적인 에너지에 이르는 역사를 가로질러 울려 퍼진 오래된 기마상 전통의 열렬한 상속자로 등장한다. 다비드의 메시지에는 확실히 계획적인, 그렇기 때문에 인공적인 무엇인가가 있다. 위대한 사람은 역사적인 사명을 이루기 위해 갑자기 나타나는데, 그것은 그의 태생적 권한 때문이 아니라 과거의 덕행을 따르며 프랑스의 새로운 지도자로서 그가 약속하는 거의 초자연적인 힘과 통제력이라는 미덕 때문이다. 그는 극적으로 고조되고 있는 폭풍우가 몰아치는 하늘과 얼음처럼 차가운 바람을 뒤로 한 채 손을 위로 가리키며 결연히 자신의 말과 자신의 의지를 통제하는데, 이러한 배경은 그가 확고히 행사하는 이성 및 규율과 대비되는 야생의 자연을 낭만적으로 감싸는 작용을 한다.

로젠블럼의 두 번째 글은 1814년에서 1830년까지를 다루는데, 이 시기는 복권된 부르봉 왕조가 혁명 전의 사회질서를 재창조하려고 시도했던 시기다. 이 글은 지금까지 도록에 실린 글 중 가장 좋은 글이다. 여기서 그가 주력하는 부분은 예술을 분류하기보다는 당시의 이데올로기적인 분위기를 특징짓는 것이다. 그

는 명백한 국가 선전뿐만 아니라 정치적인 이해로 결정되는 정도
가 덜 명확한 작품에 대해서도 이러한 작업을 계속해나간다. 그
는 부르봉 왕조의 이상이 미술가에게 주는 공허함을 강조하는데,
공적인 삶에 환멸을 느낀 미술가들은 내면으로 돌아가 자신들의
작업에 불안하고 비통한 감정을 투사한다. 로젠블럼은 이 시기의
그림이 "실체를 그림자로, 공공의 신화를 개인의 몽상으로 바꾸
는 밤의 신비라는 아우라 속에서 점점 가려지는" 주제를 선호한
다고 썼다. 그러므로 들라크루아의 〈올리브 정원에 있는 그리스
도 Christ in the Garden of Olives〉(1827)는 이 시기에 교회가 주문한 다른 그림
들과 마찬가지로 집단적인 종교적 믿음보다는 미술가의 개인적
인 감정에 대해 더 많이 이야기한다. 미술 자체에 제국의 몰락에
따른 불안감과 무력감과 개인주의가 점점 뚜렷하게 나타나는데
특히 작품이 노골적으로 기성 질서에 대한 선전을 펼칠 때 그러
했다.

위대한 영웅이나 고매하고 성스러운 믿음 혹은 세속적인 믿음이
체화하고 있는 이상을 따르지 않는 절망적인 동물 상태로 전락한
인간에 대한 탐구가 회화의 반복적인 주제였다. …심지어 아리 쉐
퍼 Ary Scheffer가 폭풍 속에서도 하나님을 향한 믿음을 지켰던 성 토마
스 아퀴나스에 대해 이야기하더라도 우리는 신의 자비보다는 인
간의 공포에 더 깊은 인상을 받는다.

이러한 관찰과 다른 관찰을 통해 로젠블럼은 이 작품들이 함
께 한 역사적 경험에 대한 개인들의 살아있는 반응이라는 느낌을
전달한다. 비록 그러한 경험을 여담 정도로만 시사했지만, 제리
코, 들라크루아 및 다른 미술가들이 제작한 이 시대의 걸작들은
미적으로 잘 정립된 이런저런 사례로서뿐만 아니라 정서적, 이념

적 '히트작'으로 살아나기 시작한다. 즉, 의식적으로 표현할 수밖에 없는 실제 감정에 형태를 부여한 글이 된 것이다. 그러나 결론에서 로젠블럼은 다시 미술사적인 해결에 도달하고, 역사적 현실을 그러한 목적에 종속시킨다. 그는 풍경화와 다른 '낮은' 장르들이 역사화에 도전하면서 그 시대가 막을 내렸다고 쓴 것이다. 그것은 물려받은 태도를 지키는 것과 조용하게 무지에 가까운 진실을 탐색하는 것 사이에서 오는 갈등이다. 프랑스 회화의 미래는 다음과 같은 상황이 아니라 후자에 있을 것이다.

1830년에 이르러 앵그르와 들라크루아 그리고 그 추종자들의 회화에서 이 거창하고 역사적인 수사법은 절정에 달한다. 그러나 그것은 군주제 자체만큼이나 복고적인 것이었다. 7월혁명 이후 수십 년간 부르봉 왕정복고시대의 예술적인 갈등은 마침내 물려받은 공적인 신화보다는 즉각적인 개인적 진실을, 오랫동안 잃어버린 과거를 숭배하기보다는 19세기 현재의 새롭고 시급한 요구를 지지하며 해결되었다.

향후 다양한 유형의 사실주의가 번성할 것이라는 점은 분명했다. 그러나 그것들이 투영한 진실의 종류는 어떤 사람이 속한 사회 계급과 그 사람의 이데올로기가 인정한 종류의 사실에 크게 좌우되었다. 동시에 웅장한 전통을 뽐내는 그림은 19세기 전반에 걸쳐 제작되었다. 어쨌든 공적, 사회적 경험을 '신화' 및 소멸된 전통과 연관시키고 '진실'과 타당성을 개인적인 경험과 연결시키는 것은 다시 한번 구식의 범주적인 분리, 즉 개인적, 사회적 감성의 융합을 부정하는 분리를 암시한다. 19세기 최고의 예술(도미에 Honoré Daumier, 쿠르베)을 특징짓는 바로 그 융합 말이다.

사실 1830년 혁명 이후의 역사가 그러한 감정의 원인을 제공

했다. 그 시기는 예술에서도 사회에서도 해결책을 찾지 못했다. 1830년의 혁명은 특권을 많은 사람으로 확대하지 못했고, 로젠블럼이 시사했듯이, 1830년에는 회고적인 것과 거리가 멀었던 들라크루아의 〈민중을 이끄는 자유의 여신〉은 막 모습을 드러내기 시작하는 제2 제정을 향해 가고 있던 착한 부르주아 시민들에게는 여전히 두렵고 공격적인 민주주의의 유령으로 남아있었다. 7월 왕정과 제2 제정의 관리들은 이 그림을 웬만하면 사람들 눈에 띄지 않게 했다. 1855년 (들라크루아의 선동에 의해) 이 그림이 만국박람회에서 공개되었을 때, 자유의 여신의 평범함과 그녀의 불결한 친구들 때문에 많은 비평가들이 불평했던 1831년과 마찬가지로 민중을 이끄는 민중의 여인으로서 자유의 여신 이미지는 여전히 자극적이고 마음을 불편하게 했다. 이 작품은 미술관 수장고(국가가 1831년에 구입)로 돌아가 1860년대, 즉 제2 제정 후기에 자유화 정책이 실시될 때까지 거기에 남아있었다.[15]

그때까지 들라크루아는 위대한 프랑스 예술가로 인정받고 있었다. (1848년, 1849년의 사건들과 비교했을 때는 잔잔한 사건이었던) 1830년 혁명에 대한 그의 비전은 점점 더 천재들의 개인적 표현으로서의 예술작품으로 여겨졌다. 해방의 비전과 그것을 낳은 여전히 해결되지 않은 사회적 현실이 단지 개인주의라는 가치를 긍정하는 데 의미가 있는 걸작들의 '주제'가 되었다. 정치에서 물러난 지 오래고, 늘 웅대한 전통을 갈망했던 들라크루아는 자기 그림의 운명을 어느 정도는 양가적으로 보았을 것이 분명하다. 어쨌든 살롱과 미술관 전시의 성격은 빠르게 변하고 있었다. 대중 언론의 엄청난 발전과 사진의 출현은 미술관을 다른 장소로 만들었다. 대중은 미술가가 제공한 것 말고도 현실을 재현한 다른 것들을 점점 더 많이 제공받을 수 있게 되었고 미술관은 오늘날과 같은 공간, 즉 전시가 열린 공간처럼 되었다.

미술사의 구성과 마찬가지로 미술관이라는 물리적 공간에서는 현실 ─ 과거와 현재 ─ 이 더 쉽게 파악된다. 특히 미술관이 보존하는 보물들 사이에는 우리가 현실의 '암울한' 사실들에서 물러날 수 있을 것이라는 환상이 있다. 미술관을 자주 방문할 수 있는 특권을 가진 이들과 그곳을 이용하기 시작한 지 얼마 안 된 사람들에게 미술관의 우아한 전시실들은 역사가 일련의 개인적이고 문화적인 업적들로 증류되는 특별한 종류의 공간을 구성한다. 한때 종교 프레스코화들이 종교의식에 헌정된 넓은 방이라는 의미를 분명하게 표현했던 것처럼 미술관에서 미술품은 건축 장식으로 기능한다. 즉, 미적 거리두기 의식에 헌정된 공간이라는 의미를 분명하게 표현한다. 그것들은 현시대가 보통 그렇게 여기는 것처럼 현실을 파악하는 하나의 방식을 만들어낸다. 즉, 현실의 암울한 진실들을 주제로 탈바꿈함으로써 승화시키는 것이다. 그러나 종교적 프레스코화가 집단적인 경험에 봉헌된 경계를 표시했던 반면에 미술품이나 미술 행위로 꾸며진 방들은 사적인 의식을 촉진하고, 사회적인 수동성을 승인하며, 개인적인 경험의 가치를 칭송한다. 겉으로 보기에도 탈역사적인 공간인 미술관이나 갤러리에서 의식적으로 개인적인 근대의 소외된 영혼은 불안감으로부터, 외부의 상처와 갈등으로부터 벗어나려고 애쓰면서 무엇보다도 해답을 얻는다는 느낌을 욕망한다.

9. 노동의 미술 만들기[*]

노동조합이 만든 미술작품이 들어간 달력과 미술 전시는 둘 다 노조와 미술에 대한 몇 가지 흥미로운 질문을 제기한다. 둘은 서로 어떤 관계일까? 그리고 서로가 서로에게 무엇을 해줄 수 있을까?

두 프로젝트 중 돈이 더 드는 것은 전시인데,《노동의 이미지 Image of Labor》전시는 전국의료인노조 1199지구의 모 포너 Moe Foner 가 구상한 것이다. 국립인문학재단과 포드 재단 및 기타 주요 기금 제공자들로부터 예산을 받아 진행한 이 전시에는 직업 미술가 32명의 그림, 드로잉, 조각들이 전시된다. 현재 뉴욕의 갤러리 1199에서 전시 중이며 스미소니언 주관으로 2년 동안 전국투어를 할 예정이다. 또한 32점의 작품 모두 9×12짜리 근사한 카탈로그(필그림 출판사)에 컬러로 인쇄되어 널리 배포되었다.

이 카탈로그는 전시 내용과 목적에 대해 몇 가지 강한 주장을 하고 있는데, 어빙 하우 Irving Howe의 소개 글, 조앤 먼데일 Joan Mondale의 서문, 그리고 미술계, 노동계, 언론계 유명인사들의 글 모두 같은 주제를 다루고 있다.《노동의 이미지》가 우리에게 "일하는 남성과 여성의 진정한 목소리… 그리고 그들의 일상적인 일에서 영감을 받은 예술"을 선사한다.(스터드 터클 Studs Terkel) "노동자들이 그 같은 예술적 역량으로 그려진 적은 한 번도 없었다."(조이스 밀러 Joyce

* 이 글은 *In These Times* (June 3, 1981), p. 19에 처음 실렸다. Institute for Public Affairs의 허가로 여기에 다시 게재한다.

Miller) "연민을 가지고 생색내지 않으며 노동의 존엄성과 희생을 묘사했다."(헨리 겔드젤러 Henry Geldzahler)

하우가 지적하듯이, 미국 문화는 미국인의 삶에서 노동의 중심성을 거의 인정하지 않았다. 이것은 시각 미술, 특히 유명 갤러리와 미술관 미술에서도 분명한 사실이다. 미술의 지배적인 전통은 노동이라는 주제는 고사하고 인물마저도 피한다. 그렇다면 전시 주최자들은 어떻게 (카탈로그에서 말하는 것처럼) 그렇게 갑자기 철저하게 전통을 깨뜨리는 작품들을 내놓게 되었을까?

그들은 대기업에서 하는 것처럼 일을 진행했다. 자신들이 원하는 것을 결정하고, 작업을 설계하고, 인력을 고용했다. 노조 리더들, 대통령들, 시인들과 성경에서 노동에 관한 인용문을 수집하고, 일군의 전업 작가를 섭외하여 작가 한 명당 인용문 한 개씩을 할당했다.

전시된 32점의 작품 중 사람들이 실제로 일하고 있는 모습을 담은 것은 많아야 여섯 점으로 대부분이 가장 취약한 작품에 속한다. 하나 예외인 것은 에드워드 소렐 Edward Sorel의 젊은 광부 그림인데, 화가와 조각가들의 더 크고 야심 찬 작품들 사이에서 무언가 강력한 것이 있고, 그 자체만으로도 존재감 있는 몇몇 소규모 작품 중 하나다. 초상화들은 전반적으로 유명한 인물을 그린 것이 노동자를 그린 것보다 수적으로 많고, 작품의 질도 뛰어나다. 노동자는 대체로 숨어있거나 간신히 알아볼 수 있는 희생자로 그려진다. 그들은 흔히 추상화로 물러나 있거나 상징을 통해 표현된다.

그런데 달리 어떻게 할 수 있겠는가?《노동의 이미지》는 결국 현대 전업 미술가들의 전시다. 그들은 직업인으로서 자신들의 관심, 즉 가장 경쟁이 치열하고 까다로운 노동시장 중 하나에 의해 형성된 관심을 불러온다. 예술가로서 표현하고 싶은 것이 무엇이

든 간에 진지한 전문가로 보이기 위해서는 독특하고 독창적인 오브제를 만들 수 있는 능력을 입증해야 한다. 예술가에게 작품은 바로 자신의 독창성을 증명하고 그것을 오브제로 객관화시키는 방법을 고안하는 문제다. 독창성이 없으면 작품은 순수미술로서의 정체성이나 쓸모를 갖지 못하므로 미술시장에서 가치가 없다. 독창성은 개인주의의 아이콘, 즉 개인의 자유에 대한 상징적 표현으로 작품을 쓸모 있고 가치 있게 만든다.

이를 달성하기 위해 전업 작가는 다른 사람의 노동 경험이 아니라 예술가로서 자신의 노동을 강조해야 한다. 학생 시절부터 그들은 세잔, 피카소, 로스코^{Mark Rothko} 등 최고의 현대미술가들이 작품에서 독특한 작업 과정, 형식의 발명, 상징의 독창적인 사용에 대한 관심을 환기시킨다고 배운다. 비평가와 갤러리, 미술관들은 무엇이 미술이나 미술사로 가시성을 얻게 되는지를 통제하면서 항상 새로운 방식으로 미술에 대한 이 같은 생각을 홍보하고 강화한다. 예술가들이 자신의 세계가 '고정'되었다고 불평할 때, 자신들이 무엇에 대해 말하고 있는지 안다.

무엇보다도《노동의 이미지》는 이러한 시장 수요를 증명하는데, 카탈로그 표지로 채택된 작품만큼 이를 잘 보여주는 것도 없다. 그것은 세 가지의 아이스크림 색깔(라임 녹색, 레몬 노랑, 블루베리 파랑) 안전모들이 검은색 테두리가 있는 빨간색 바탕 위에 주의 깊게 배치된 모습을 묘사했다. 이 작품은 오로지 예술가로서의 선택, 구성의 독창성과 새빨간 바탕 위에서 밝고 깔끔한 모자들이 벌이는 향연에 관한 것이다. 안전모들은 단순하고 매우 영리하게 배치되어있다. 작가는 자신의 기량을 드러냄에 있어서 안전모가 가지고 있는 다른 의미와 연상을 적극적이고 의도적으로 부인한다. 이 작품에는 우디 거스리^{Woody Guthrie}의 인용문이 붙어있는데 "당신은 노동자의 언어를 저속하고 무식하다고 할지 모르

지만, 나에게는 그들이 말하는 방식이 우리의 지도자들이 우리가 무의미한 문법을 배우는 모습을 보면서 미소 짓고 있는 모든 학교보다 훨씬 더 명확하고, 강력하고, 용기 있고, 시적이다"라고 쓰여 있다. 누가 이 작품에 미소 지을지 궁금하다.

한편, 또 다른 노동조합인 자동차노조가 회원들에게 작품을 요청했다. 노조 잡지인 『연대*Solidarity*』에 게재된 공모에는 1,500점의 작품이 몰렸다. 그중 21점이 자동차노조의 지역노조출판협회에서 발간한 1981년도 달력에 실렸다.

이 달력 프로젝트는 너무나 성공적이어서 자동차노조는 다음 해에도 달력을 만들었을 뿐만 아니라, 노동자들이 특별히 공모를 위한 작품을 제작할 수 있도록 마감일을 7월 30일까지 연장해 달라고 요청하기까지 했다. 위스콘신주 라시네와 인디애나주 매리언 지부는 지역 대회를 개최하기까지 했다. 자동차노조의 낸시 브리검 *Nancy Brigham*은 "이들 예술가 대부분은 이 일이 있기 전에는 적극적인 노조 활동을 하지 않았다. 지금은 많은 이들이 자신들의 지부를 위해, 그리고 우리의 국제적인 출판물을 위해 미술 활동을 하고, 만화를 그리고 있다"라고 말했다.

이 작품들 역시 설명이 붙어있는데 작가 자신들의 설명이다. 거스리가 옳았다. 이들 중 일부는 기교적인 훈련을 받지 않았지만(그들 중 많은 이들은 고도로 숙련되어있었다), 자신이 무엇을 말하고 싶은지 너무나 잘 알기 때문에 그것에 맞는 예술적인 수단을 찾아냈다. 달력에 들어간 그림, 소묘, 조각들 중 일부만 동물이나 가족의 초상화를 그렸고, 대부분이 노동자, 작업장, 기계, 작업용 부츠와 도시락 상자, 즉 노동에 관한 것들이다.

그것은 바로 노동자들의 경험으로부터 나온 예술이다. 일부는 말 그대로 작업 현장에서 지루함에 대한 창조적 저항으로 제작되었다. 그 모두는 비슷한 경험을 가진 관객을 가정하고 있으며, 대

부분이 연민과 감수성과 지성을 가지고 다른 노동자들에 대해 말한다.

표지 작품인 위스콘신주 커노샤 72지부의 캐서린 돌^{Catherine Doll}의 그림 〈아메리칸 모터스의 최종조립라인 828부서^{Dept. 828, American Motors Final Assembly}〉는 작업장에서의 관계들에 대한 무언가를 포착한다. 그녀가 바라보는 파노라마 시점으로 표현된 생산라인은 노동 활동으로 가득 차 있다. 즉 노동하는 노동자들, 감독하는 감독관, "최후의 해결사"라고 불리는 관리자 돌이 있다. 또 다른 작품인 인디애나주 인디애나폴리스 3 지역 550지부의 마르셀러스 윌리엄^{Marcellus Williams}의 그림은 크라이슬러의 생산라인 가까이로 우리를 데리고 간다. 여기서 헬멧을 쓴 세 남자가 엔진 블록과 씨름하고 있는데, 그중 한 명이 작가 자신이다. 이 그림은 힘이 넘친다. 윌리엄은 강렬하고 서로 대비되는 형태들, 굵은 선, 힘을 쓰고 있는 몸, 그리고 사방에서 튀어나오는 볼트, 밸브, 고글, 손잡이 같은 수많은 둥근 물체들로 그림을 채웠다.

이러한 작품들과 다른 작품들은 열심히 육체노동에 집중하는 노동자들의 모습을 통해 노동이 가지고 있는 변화시키는 힘을 이해하고 있다는 것을 보여준다. 이들 공장노동자는 세상을 움직이는 것을 만들 수 있다는 것을 알고 있다. 디트로이트 1B 지역 51지부의 수채화가인 조지 윌리엄스^{George Williams}는 "지금은 산업화된 사회며 이제 무엇이 진짜인지 보여줄 때이다"라고 썼다. 노동의 힘은 심지어 크라이슬러에서 해고된 노동자인 온타리오주 윈저 444지부의 로버트 머피^{Robert Murphy}의 텅 빈 폐쇄된 작업장을 그린 수채화에도 투영되어있다. "움직이지 않는 물건들과 인간 활동의 부재는 공장을 무기한으로 폐쇄하겠다는 최근 발표에 대한 상징이다."

전국의료인노조 1199지부는 생존 문제가 1199지부 노동자들

의 세계와는 동떨어져 있는 예술가들로부터 노동의 이미지를 끌어내려고 애썼다. 자동차노조는 노동자들이 자신을 표현할 수 있는 지성과 상상력과 예술적인 능력을 가지고 있음을 우리에게 일깨워준다. 그들의 미술뿐 아니라 그들의 노동도 고급예술의 세계라는 높이에서 보이지 않는다고 해서 미국인들의 삶 한가운데 존재하지 않는 것은 아니다.

10. 군인의 눈으로*

미네소타 출신의 베트남 참전용사 리처드 스트랜드버그^{Richard} Strandberg는 베트남전을 둘러싼 침묵에 대해 오랫동안 괴로워했다. 그는 예술가기도 하다. 보기 드문 전시인 《베트남의 경험^{The Vietnam} Experience》은 주로 그가 다른 베트남 참전 작가들을 찾아내고 전쟁통에서의 삶, 죽음, 생존에 관한 공동의 시각적 진술을 취합해보려는 일념으로 만들어낸 결과물이다. 작년에 세인트폴에서 처음 열린 이 전시는 올해 11월 뉴욕으로 오면서 외연이 확장되고 심화되었다.

스트랜드버그가 발견한 예술가 중 다수는 전투군인이었다. 그는 전쟁 중에 베트남에서 일했던 기자와 베트남 예술가 등 다른 사람들도 찾아냈다. 그리고 뉴욕 전시를 기획하는 데 도움을 준 참전용사이자 사진가인 버나드 에델만^{Bernard Edelman}을 찾았다. 스트랜드버그와 에델만은 다른 참전작가들과 함께 '예술 속 베트남^{Vietnam in the Arts(VITA)}'을 설립했고, 미래가 불확실한 전시를 위한 자금을 모금해 지역적으로 이러한 프로젝트들을 육성하기를 희망한다.

《베트남의 경험》 전시는 모든 세부적인 요소와 전시 문맥을 참전용사들이 직접 감독하고 운영했다는 점에서 놀라운 기획이다. 전쟁에 대한 설명도 거의 없고, 수사적인 표현도 전무했다. 패

* 이 글은 *In These Times* (January 13 1982), pp. 24~25에 처음 실렸다. Institute for Public Affairs의 허가로 여기에 다시 게재한다.

트릭 안티오리오 Patrick Antiorio와 버나드 에델만이 함께 제작한 설득력 있는 슬라이드쇼는 전쟁의 일부 경험을 즉각적으로 상기시켜 주었다. 감춰진 스피커에서 작게 흘러나오는 60년대 포크송과 록 음악의 사운드트랙도 이에 일조했다.

전시는 39명의 작가가 제작한 120점의 회화, 드로잉, 조각 및 사진으로 구성되었다. 대부분의 작품은 센트럴파크 동물원의 버려진 새장 안에 작가들과 친구들이 세운 멋진 전시실에 설치되었고, 나머지는 옆 건물에 전시되었다. 기획자들은 싸구려 느낌도 '스마트한' 고급미술계의 모양새도 피했다. 이 전시의 목적은 예술가들을 보여주고자 하는 게 아니었다. 오히려 전쟁 속에서 살았던 사람들이 기억하는 전쟁 경험에 확고하게 초점을 맞추고 있었다. 이 전시에서 전하고자 하는 것은 하나가 아닌 수많은 베트남에서의 경험들이었다.

20분짜리 슬라이드쇼는 전시 주제의 많은 부분을 강력하게 표명했다. 프로젝터 두 대를 동시에 사용하여 너무나도 아름다웠던 한 나라가 하늘이 검은 연기로 뒤덮이고 마을이 산산조각 나는 악몽을 겪게 되는 서사시를 말없이 연대기 순으로 보여주었다. 그림과 사진들은 전쟁이 혼란과 고통과 타락 속에서 양측 모두를 집어삼키고 있음을 보여준다. 아이의 그을린 살갗, 미군 병사의 잃어버린 팔, 폭격 맞은 사원들, 고엽제로 황폐해진 상처 난 들판이 나온다. 젊은이와 노인, 아시아인, 흑인과 백인이 대기하고 있거나 피할 곳을 찾아 달아나고, 무기를 발사하고, 위로를 주고받으며, 자신들이 선택하지 않은 상황 속에서 생계를 유지하거나 그저 살아남기 위해 애를 쓰고 있다. 마지막에는 평화의 배지를 단 전투복을 입은 초췌한 미군 병사들이 전쟁에 반대하는 집회를 여는 장면이 나온다.

전시실 벽에 걸린 밥 쿤즈 Bob Kunes, 제임스 케셀그레이브 James

Kesselgrave, 에델만 등의 멋진 사진들이 이러한 순간들을 확대시켜 보여준다. 베트남 어린이들과 전투에 지치고 근심 가득해 보이는 미군 병사를 담은 수많은 이미지는 전쟁으로 인한 상처를 기록할 뿐만 아니라 그것을 관찰하는 사진가들의 고뇌도 보여준다.

베트남에서처럼 전시에서도 적의 정체는 모호하게 남아있다. 그러나 몇몇 작품들은 '미국 주둔'의 일부로 베트남에 있다는 것이 주는 기이함을 재현한다. 사이공에 주둔했던 한 참전용사가 그림 하나를 가리키며 내게 말했다. "딱 저 그림 같았어요." '저 그림'은 크고 눈에 띄는 존 마틴의 회화 〈삼륜 택시 운전수Cyclo Driver〉였다. 밝은색으로 화려하게 장식된 삼륜 오토바이가 좌우로 펼쳐져 우리를 막고 있다. 나이를 알 수 없는 한 베트남 남성이 뒷바퀴 위에 웅크리고 앉아서 선글라스 너머로 우리를 쳐다본다. 편치 않은 대면이다. 그 너머에는 사이공 거리의 교통체증이 있고, 그 속에서 미니스커트를 입은 술집 아가씨가 지나간다. 이 이미지는 특히 이방인인 미군 병사가 당당하게 들어갈 수 없는, 이해하기 힘든 모순의 세계로 우리를 밀어 넣는다.

리처드 스트랜드버그의 드로잉 〈코치엔 강둑을 따라서Along the Banks of the Co Chien〉에서도 비슷한 장면과 대면할 수 있다. 이 대면은 베트콩이 자유롭게 돌아다니던 지역에서 발생하는데, 우리는 미군 병사의 시선을 통해 우리를 관찰하는 베트남 여성과 네 살 정도 되는 아이들을 본다. 그들은 딱히 적의가 있지는 않지만 거리를 유지하고 있다. 이 상황의 긴장감은 인물들의 모호한 표정뿐만 아니라 그들 주변의 불안정하고 진입 불가능한 공간에서도 감지된다.

전시에 참여한 화가와 조각가들 대부분은 전투군인이었던 것같다. 전투 경험은 그들을 부대 내의 다른 이들에게 강한 동질감을 느끼고 서로에게 의존하게 한다. 그들의 작품은 부상당한 사

람, 폭탄에 날아간 사람, 서로를 구하거나 보호하는 사람들의 이미지에 사로잡혀 있다. 내가 보기에 이 작품 중 일부, 특히 전직 해병대들이 만든 수많은 작은 청동상들은 전쟁을 낭만적으로 묘사했다.

전시에 모여든 참전용사들은 대개 이러한 작품들 앞에 오래 머무른다. 그들에게 그러한 이미지는 힘든 기억과 여전히 살아있다는 두려움을 매개한다. 부상당하거나 죽은 전우라는 주제는 자신의 죽음에 대한 두려움을 수용 가능한 형태로 객관화한다. 쓰러진 전우를 구하기 위해 필사적으로 애쓰고 있는 비통한 남자들이 등장하는 수많은 구출 장면처럼 말이다. 이 주제는 살아남은 자들이 흔히 경험하는 끔찍한 죄의식에 말을 걸고, 그것을 달래기 위한 것임이 분명하다. 한 참전용사는 방명록에 이렇게 썼다. "나는 사는 법을 배웠지만 내 일부는 죽었습니다. 다른 사람들이 알게 해줘서 고맙습니다."

가장 흥미로운 일부 작품들은 전투의 드라마와 비애 둘 다 피하고, 이해하기 힘든 감정들만 따로 떼어내려고 노력한다. 존 플렁킷John Plunkett이라는 작가는 전투병이라면 늘 가지고 있는 두려움과 그가 느끼는 전쟁의 부조리함에 초점을 맞추기 위해 판타지를 이용한다. 그는 전쟁이 사람들을 무기로 만드는 게임이라고 말한다.

그의 엉뚱한 그림에서 살상 무기들은 스스로의 삶을 사는 것처럼 보인다. 그것들은 자신의 삶을 두려워하기도 한다. 그 무기들을 사용할 것으로 추정되는 그림 속의 남자들은 항상 다른 무언가에 가려져 있어서 우리에게 보이는 것은 무기들이 전부다. 그들은 조심스럽게 키 큰 풀밭 사이로 몰래 지나가거나 나무 뒤에 조용히 꼼짝 않고 서 있다. 〈밤의 벙커Bunker at Night (전선 풍경Front View)〉에서 고리가 달린 지뢰와 세워놓은 총들로 가득한 벙커의 전

면부는 다가오고 있는 알 수 없는 공포의 초상화가 된다. 플렁킷은 그 공포를 표현하고 있지만 그 역시 그런 일이 일어났다고 믿기는 힘들다. 그리고 만화 같은 스타일로 익살맞게 그 공포를 사물로 옮겨놓는다. 그러나 하나같이 커다란 캔버스에 그려진 그림들의 규모와 냉정하고 정성을 들여 처리한 표면은 그가 농담하는 것이 아님을 말해준다.

또 다른 분위기로 리처드 스트랜드버그 역시 임박한 죽음의 가능성으로 전쟁의 실체를 드러낸다. 그러나 너무나 차분해서 베트남에 있는 것 같지 않다. 사람들은 특히 그것을 알아차리는 데 시간이 걸린다. 〈PJ〉는 스트랜드버그가 복무했던 해군 연안순찰선에서의 생활을 떠올리게 하는 몇몇 드로잉과 유화작품 중 하나다. 이 작품은 동료 승무원인 PJ가 열심히 통조림을 먹고 있는 모습을 그렸다. 단순하고 품위 있는 움직임, 정적, 빈 배경, 그리고 끈기 있게 관찰한 형태가 총만 없다면 고요한 느낌을 준다. 총 두 자루 중 하나는 덮개에 씌워진 채 PJ의 몸에 기대고 있는데, 이는 그가 어디에 있는지, 그에게 무슨 일이 일어날 수 있는지를 상기

10.1 리처드 스트랜드버그,
〈PJ〉, 1980, 드로잉

시킨다.

주최 측은 의도적으로 참여자들에게 하나의 관점을 부과하는 것을 피했다. 그들은 관객을 위해 결론을 도출하려는 시도도 하지 않는다. 그들은 우리에게 광범위한 경험을 제시하고, 그중 일부는 모순된 경험이며, 베트남 참전용사들이 자신들의 경험에 대처하고 있는 다양한 방식을 보여주고자 할 뿐이다. 현대미술가들이 현대적인 경험의 중심에 있는 문제들에 대해 이런 식으로 의사소통할 수 있는 맥락을 제공하는 경우는 매우 드물다.

11. 누가 미술계를 지배하는가?[*]

10여 년 전쯤 미술 매체들은 포토 리얼리즘이라는 현대 회화의
새로운 유행에 대해 보도했다. 이 사조에 속하는 모든 작가는 작
품 제작 과정에서 어떤 식으로든 사진 이미지를 사용했다. 당시
대부분의 고급예술화랑에서는 완전히 추상적이거나 개념적인 작
품들을 보여주고 있었다. 우리에게 현대 세계를 고해상도의 이
미지로 보도록 강요하는 듯한 작품들을 보는 것은 매우 충격적
인 일이었다. 한 작품이 특히 내 주의를 끌었는데, 플로리다 해변
에 있는 4인 가족을 묘사한 그림이다. 이 가족은 원더 브레드^{Wonder}
^{Bread} 광고에 나올 법한 여느 전형적인 현대 미국 가족과 닮아있었
다. 사진 속 인물 모두가 즐겁고 행복한 가족의 구성원으로 자신
들의 역할에 맞춰 남의 시선을 의식한 포즈를 취하고 있는 스냅
사진 같다는 느낌을 제외하고선 말이다. 닉슨 대통령의 판박이
같은 아버지는 아들의 장난감 자동차를 가지고 놀면서 너무 과하
게 웃고 있고, 그의 부인은 즐겁다는 감정을 심하게 드러낸다. 이
작품의 차분하고 무심한 듯한 표면, 깔끔하게 재단된 형태, 그리
고 밝은 색상은 사진 속 인물들이 연출하는 가족이라는 상투성의
공허함을 더 강조한다.

　2~3년 후, 나는 이 작품의 작가를 만날 수 있었다. 내가 얼마
나 그의 작품을 좋아하는지 이야기했고, 그는 물론 기뻐했다. 그

*　이 글은 *Socialist Review* 13 (July~August 1983), pp. 99~119에 처음 게재되었다.
Center for Social Research and Education의 허가로 이곳에 다시 싣는다.

러고 나서 나는 한마디 덧붙이는 실수를 범하고 말았다. 그가 그렇게 불편한 이미지를 그렇게 무심하게 묘사한 방식에 대해 무언가 말을 한 것이다. 내가 그것에 대해 언급하는 순간 그는 노발대발하였다. 그는 자신의 회화가 가족의 상투성이나 이미지 '안'에 있는 그 어떤 것에 대한 것도 아니라고 주장하면서, 그것은 오로지 색과 형태를 배열한 그려진 표면이라고 했다. 그는 그림에 사용된 사진 내용에는 전혀 관심이 없으며 단지 색과 구도만을 고려하여 그 사진을 선택했다는 것이다. 달리 말해, 그의 작품은 오로지 예술에 '관한' 것이었다. 당시 고급미술계에서 독보적이었던 비평가들이 정의했던 바로 그 예술 말이다. 나는 그와 논쟁하려고 하지 않았다. 비평적으로 인정받을 만한 예술적인 의도를 내세워야 한다는 강박은 고급미술계의 전업 작가들에게는 흔한 일이었다. 이를 위한 필사적인 노력을 포함해서 말이다.

미술비평은 이 글의 주제 중 하나다. 내가 말하는 미술비평이란 고급미술에 대한 비평, 즉 『아트포럼 _Artforum_』, 『아트 인 아메리카 _Art in America_』, 『아트 매거진 _Art Magazine_』, 『옥토버 _October_』 및 다른 몇몇처럼 가장 명망 있는 미술계 잡지들에 나오는 것들을 말한다. 이러한 비평은 때때로 전시 도록과 문집 및 다른 출판물에도 등장한다. 이쯤에서 상당히 명백하고 중요한 사실 하나를 말해둘 필요가 있다. 이러한 미술비평은 대부분의 사람은 이해할 수 없고, 좋아하지 않으며, 관람하지도 않는 바로 그 현대미술을 홍보한다. 다시 말해, 매우 적은 수의 사람들만이 진지한 미술비평을 읽는다. 역으로 가장 많이 만들어지고 거래되는 미술의 유형, 즉 평범한 갤러리나 길거리 아트 페어에서 볼 수 있는 미술은 절대로 진지한 미술비평의 대상이 되지 않는다. 대부분의 사람은 고급 미술비평의 도움 없이 미술, 또는 그들이 미술이라고 여기는 무언가와 자

기만의 방식으로 관계를 맺는다.

그러나 매년 생산되는 양으로 볼 때 미술비평은 고급미술계의 중요한 요소 중 하나다. 그리고 미술 비평가들은 그 세계 안에서 막강한 권위를 누린다. 특히 미술가들의 관점에서 보았을 때 그렇다. 그렇다면 미술비평의 힘이란 도대체 무엇일까? 그것은 무슨 역할을 하며 누구를 위한 것인가? 이어지는 글에서 나는 이러한 질문과 그 밖의 질문들에 대해 살펴보고자 한다. 무엇보다도 미술비평이 미술계 내의 사회적 관계들을 규정하는 데 어떤 역할을 하는지에 흥미가 있다. 즉, 그것이 고급미술의 생산과 용도를 어떻게 중재하는지 말이다.

미술비평을 소비하는 사람들 — 미술 잡지를 사거나 강연을 듣거나 토론에 참석하는 사람들 — 은 대체로 고급미술 생산에 직접 관련되어있다. 그들은 고급미술계의 일원이다. 이 세계는 창의적인 인재들을 끌어당기는 자석, 엘리트주의자들의 고립된 영토, 개인적인 자유 구역, 이방인들의 커뮤니티 등 여러 가지 방식으로 설명할 수 있다. 그게 무엇이든 간에 현대 고급미술계는 뉴욕을 중심으로 한 국제적인 시장으로 경쟁 도시인 파리, 런던, 밀라노, 도쿄 그리고 그 밖의 다른 자본주의의 중심지로 뻗어나간다. 여타의 시장처럼 그것은 소비재 생산과 사용을 중심으로 구성되는데, 이 경우는 소규모의 제조사에서 만든 고급 상품들이다.

생산자인 미술가와 구매자들 사이에는 다양한 서비스를 제공하는 여러 층의 남녀 중개인들이 존재한다. 판매원, 비평가, 자문위원, 미술관 직원, 미술 선생님, 그리고 교수들이다. 이러한 직업인 군단은 미술작품을 분류하고, 설명하고, 육성하고, 보여줄 뿐 아니라 관련 직종의 새로운 인원을 모집하고 훈련한다. 대체로 한 사람이 한 가지 이상의 역할을 담당한다. 예를 들어 미술작품을 만드는 동시에 미술학교에서 가르친다. 미술사 교수들은 때때

로 비평문을 쓰고 미술 전시를 기획한다. 사진이 비중 있는 고급 미술이 된 요즘, 이 시장에서 사진가-미술가와 고급 사진 구매자들, 그리고 그것을 설명하고 가르치는 일을 하는 중재자들 수 역시 늘어나고 있다. 이 사람들 모두가 미술이 만들어지고 그 용도가 결정되는 사회적 관계망을 형성한다.

미술가는 미술작품을 만들지만 사회적 의미로 만드는 것은 아니다. 그들의 작업은 미술 문맥 안에서 가시화될 때에만 미술이 된다. 사실상 사람들은 어디서나 자기가 미술이라고 생각하는 것들을 만들어낸다. 그들이 집에서 만드는 것이 친구나 주변인들에게는 미술로 보일지도 모른다. 하지만 이러한 대부분의 사람은 그들의 가장 가까운 공동체 안에서만 미술가일 뿐이다. 여러 미술공동체 중에서 뉴욕의 고급미술계는 지역 미술공동체가 아니다. 그것은 사회적으로 가장 가시적인 미술공동체며 현재 서구세계 미술공동체의 정상에 있다. 또한 그것은 고급미술 상품들을 진열하기 위해 따로 마련해둔 일련의 공간처럼 보이기도 한다. 이 중 가장 눈에 띄는 공간은 역시 명망 있는 대도시 미술관들이다. 뉴욕 현대미술관, 메트로폴리탄 미술관, 구겐하임, 그리고 휘트니 미술관은 아마도 고급미술계에서도 최고의 공간들일 것이다. 여기에서 대중은 가장 정통적이고, 성공한 그리고 권위 있다고 여겨지는 고급미술을 볼 수 있다. 이곳에 전시된 작품들은 다른 곳에 전시된 유사한 작품들도 인증해준다.

이 중심지들에서 거대 미술관의 권위를 강화시키는 고급미술 공간들의 버팀목이 되는 관계망들이 자라난다. 몇 안 되는 '중요한' 상업 갤러리들, 시장 내부자들이 관리하는 개인 소장품들, 새로운 미술의 유행을 탐지하는 크고 작은 대학 미술관들, 그리고 더 영세하고 주변부에 있는 수많은, 소위 말하는 '대안' 공간들

말이다. 이런 곳 중 일부는 새로운 작품이 더 상위 시장으로 도달할 수 있도록 도와주는 데뷔 무대로 기능하기도 한다. 비록 대부분의 작은 미술관들은 중심지의 경향을 따라가는 것에 만족하지만 말이다.

미술작품을 생산하는 대부분의 사람은 이 중 어느 공간 근처에도 도달하지 못한다. 적어도 미술작품의 공급자로서 말이다. 일부 사람들은 자의 반, 타의 반으로 주변부에 남아있을 수밖에 없다. 이러한 주변적인 공간은 많은 경우 국가나 기업의 후원을 받으며 중심지들보다는 개인의 자유와 실험을 용인해주기도 한다.

이 세계에서 가시화되기 위해 미술가는 고급미술공동체, 또는 그 일부를 겨냥하는 작품을 어떻게든 만들어야 한다. 물론 여기에서 나는 미술학교나 미술학과에서 교육받은 사람들, 즉 미술노동이라는 개념을 고급미술시장이라는 축을 향해 형성한 사람들을 가정해 말하고 있다. 뉴욕만 보더라도 이러한 사람들 — 화가, 조각가, 사진가, 판화가, 퍼포먼스 작가 등등 — 수천 명이 시장에서 주목받기 위해 경쟁한다. 그리고 이외에도 수많은 사람이 여러 장소, 특히 본인 또는 배우자가 가르치는 대학이 있는 도시에 살고 있다. 이 모든 사람이 소수의 구매자, 비평가, 미술 중개인, 큐레이터들만 미술로 인식하는 방대한 수의 작품을 만들어낸다. 이러한 미술과 미술가의 공급 과잉이 미술시장에서는 보통 있는 일이다.

미술가들은 작품을 만들지만 자신의 작품을 고급미술계에서 미술로 인지시킬 만한 권위를 가지지는 못한다. 그들의 작품은 권위를 가진 누군가가 미술로 인정해줄 때, 그 세계에서 고급미술이 된다. 이것은 기본적으로 세 가지 방식으로 이루어진다. 고급미술 공간에서 전시되거나, 고급미술 잡지에 언급되거나, 고급미술 수집가에게 소장되는 것이다. 고급미술계가 한 작가의 작품

을 인정하는 가장 멋진 증거는 중요한 미술관이 미술가의 작품 상당량을 구매하여 모두가 볼 수 있도록 하는 것이다. 하지만 이러한 일이 벌어지기 전에 미술가들은 보통 다른 방식으로 일정 기간 이상 자신을 검증해 보여야 한다. 가시성은 보통 유명한 미술 중개인이나 중요한 미술관의 큐레이터가 그들을 전시에 포함시키거나 개인전을 열어줄 때 시작된다. 그렇게 함으로써 이 중개인들은 한 미술가의 작품이 그들에게 미술로서 가치가 있다는 것을 공개적으로 밝히는 것이다. 전시를 열 때 미술 중개인이나 큐레이터는 자신의 직업적인 판단과 명성을 걸고 작품을 소개한다. 만약 그 작품이 다른 곳에서 인정받거나 구매자를 찾는다면 전시하는 사람은 인증하는 권력을 획득하거나 유지하게 된다.

마지막으로, 미술작품은 비평가가 고급미술 매체나 다른 공론장에서 미술로 다루어줄 때 고급미술이 된다. 비록 전시가 비평가에게 작가에 대한 글을 쓸 기회를 제공하는 것이기는 하지만, 전시를 한다고 해서 비평가들의 관심이 저절로 따라오는 것은 아니다. 능력 있는 비평가로부터 우호적인 관심을 받는 것은 고사하고 말이다. 전시가 어디에서 열렸는지가 관건이다. 오직 소수의 '내부' 갤러리에서 열리는 전시만이 주목받게 된다. 물론 큰 미술관에서의 개인전 — 궁극적인 인정 — 은 확실히 비평적인 반응을 이끌어낸다. 그러나 그런 전시가 열리는 것은 작가들이 이미 시장에서 충분한 가시성을 확보한 다음이다.

홀륭한 비평가들은 어떤 작품이 미술적 가치가 있다는 것을 공적으로 증언함으로써 그 작품을 고급미술로 승인한다. 그들은 작품에 대한 자신의 경험을 말로 옮기고, 그 작품이 불러일으키는 생각과 감정들을 식별하고, 그러한 효과를 일으키기 위해 작가가 구체적으로 어떤 방법을 취하는지에 관해 설명한다. 즉, 비

평가들은 작품이 자신에게 어떠한 초월적 의미가 있으며, 자신이 중요하다고 생각하는 느낌, 가치, 또는 진실을 어떻게 드러내고 적정한 형태로 표현하는지를 입증한다. 이러한 비평 작업의 질은 작품을 봄으로써 일정 부분 확인할 수 있다. 그 비평가가 가리키는 의미를 보고 가치 매길 수 있는지 아닌지 말이다. 이러한 방식으로 비평가들은 딜러, 큐레이터와 함께 작품을 위한 미술적 문맥을 만들어낸다. 그리고 작품을 매개하는 담론과 그것을 미술로 읽히게 하는 물리적인 문맥으로 이를 에워싼다.

비평가는 작품의 예술적 가치에 대해 증언함으로써 그것의 시장 가치 역시 증가시킨다. 작품에 대한 본인의 경험을 성공적으로 전달한다면 그는 작품에 의미를 부여하고 나아가 다른 사람들의 눈에도 가치 있어 보이게 한다. 따라서 비평가는 미술가가 명성을 쌓을 수 있도록 도와주고, 그 명성에 특정한 의미를 부여한다. 이 과정에서 작품은 비평가의 노동에 의해 만들어진 가치를 흡수한다. 실제로 이후 작품의 미적, 경제적 가치는 이와 같은 비평가의 평가에 편승하게 된다. 이러한 점 때문에 비평가들은 ― 작가들의 구애를 받지 않을 경우 ― 종종 분노의 시선을 받는다. 특히 누군가와 결탁하고 사리사욕을 채운다는 비난을 받을 가능성이 있다(많은 비평가가 상당한 규모의 미술 소장품을 가지고 있다). 이러한 비난은 종종 정당한 경우도 있지만, 대부분의 비평가는 미술가들이 탓하는 것처럼 그렇게 자주적인 권위를 가지고 있지 못하다. 아래에서 보게 되겠지만, 그들이 휘두르는 권력은 궁극적으로는 구매자의 수요에 의해 제한된다.

그럼에도 불구하고 비평가는 중요한 역할을 한다. 비평은 미술가의 가치를 분류하고, 꼬리표를 붙이고, 측정하며, 시장을 떠도는 늘 바뀌는 유행 중 하나로 미술가들을 서로 연결시켜 순위를 매긴다. 팝, 구상, 추상적 서정주의, 미니멀리즘, 신사실주의,

개념미술, 퍼포먼스, 패턴-회화, 펑크, 뉴 웨이브, 신표현주의 기타 등등. 이와 동시에 어떤 비평가는 보통 일시적인 미술 경향 중 하나 혹은 그 이상을 옹호하거나 만들어냄으로써 명성에 도전하기도 한다. 대부분의 전업 미술가들은 시장에 대한 호불호에 상관없이 혹은 그것을 인정하든 하지 않든 시장에 관심을 갖도록 강요받는다. 그들은 현재 어떤 경향이 비평적인 지지를 얻고 있는지 알고 있다. 그들은 누가 어떤 갤러리에서 전시하는지, 누가 휘트니 미술관에서 회고전을 하는지, 누가 어떤 잡지의 이번 달 표지를 장식했는지, 누구의 전시평이 그 안에 실렸는지, 그리고 몇 줄이 실렸는지까지 알고 있다. 그들은 옥션에서 누구의 작품이 얼마에 팔렸는지도 안다. 미술학교에 다닐 때부터 작가들은 인지도가 이러한 문맥에서 가시화되는 것을 의미한다는 사실을 배우며, 많은 작가는 자신이 이러한 가시성을 얼마나 획득했는지에 견주어 자신의 가치를 측정한다. 그들이 동료 미술가들의 지지를 구하고, 동반자관계를 추구할 때조차도 그들의 직업적인 목표의 중심이 되는 것은 작가들이 작품을 통해 서로 경쟁해야 한다는 사실이다.

이처럼 비평은 모든 가능한 고급미술 공간의 입구를 지키며 입장을 위한 조건을 결정하고, 새로운 재능을 발굴하기 위해 주변부 공간들을 정찰하며, 현재의 기준들을 새로 등장하는 미술 유형에 맞춰 끊임없이 재조정한다. 비평은 미술계의 모든 거래에서 중재 역할을 한다. 그것은 잠재적인 미술을 진짜 미술로 전환시키는 연금술이며, 보이지 않는 마법의 지팡이다. 그것은 미술작품의 매매뿐만 아니라 그것의 제작과 사용 역시 중재한다. 비평은 한 작품이 지닐 수 있는 수많은 의미 중 어떤 것을 취하고, 어떤 것을 버려야 하는지를 결정하면서 이전의 작품들이 현재 어떻게 보여지고 경험되는지에 영향을 미친다.

미술가들도 비평가들만큼 비평을 수행한다. 미술에 있어서 무엇이 가능하고 무엇이 좋은지에 대한 그들의 생각은 비평가, 큐레이터, 출판인들의 관점을 형성시킨 그 동일한 전통 — 미술학교에서 교육받은 — 에 의해 형성된다. 그러나 미술가들은 스스로 자신의 작업을 승인할 수 없다. 그들의 진술은 경쟁이 매우 치열한 시장에서 생산자인 본인의 이익에 의해 편향된다고 간주되기 때문이다. 미술가에 의한 비평적 글쓰기나 미술가가 기획한 전시는 일반 비평이나 전시만큼 시장 파급력을 갖지 못한다. 때로 미술가들이 자신과 다른 작가의 작업에 대해 비평가보다 더 통찰력 있게 설명한다 해도 말이다. 비평가는 작가가 미처 발견하지 못한 의미를 발견하거나 강조할지도 모른다. 작가는 자신의 작품이 엄마로서, 연인으로서 자신의 경험이나 어떤 철학적 견해를 나타낸다고 생각할 수 있고, 비평가는 미술가가 색상과 재료를 어떤 방식으로 활용하는지에 관해서만 이야기할 수도 있다. 역으로, 비평가는 미술가가 자연이나 여성적인 경험에 대한 무언가를 소통하고 있다고 호평하지만, 미술가는 자신의 목표가 오로지 공간적인 관계나 물감의 질감을 탐구하는 데만 있다고 항변할 수도 있다. 일반적으로 미술가들은 용인되는 비평의 언어 안에서 자신의 작품에 대해 이야기하는 방법을 터득한다. 구상회화의 유행이 끝났을 때 인물을 그린다면, 자신이 묘사한 사람들에 대해서보다는 색상 사용이나 형태적인 실험이 담긴 표면에 대해 더 많이 말할 수도 있다. 그러나 어떤 비평가가 자신의 작품에 대해 한 말에 작가가 동의하는지 안 하는지는 부수적인 것이다. 중요한 것은 그의 작품이 주목받는지 여부다. 대부분의 미술가들은 원칙적으로 이 승인 과정을 받아들이고, 자신들의 진로에 비평의 바람이 한바탕 불어주기를 바랄 뿐이다. 그 사이에 작가들은 화상들을 찾아다니고, 비평가들을 자신의 작업실에 초대하며, 다른 작가가 한

정된 비평적 관심을 가로채 가는 것을 지켜보면서 담즙을 마시는 기분이 든다.

개별 비평가는 자신이 미술가들보다 더 권력이 있다고 생각하지 않는다. 그들 대부분은 현대미술에 열광하는 사람들로 자신이 사랑하는 미술이 대중의 관심을 받도록 노력할 따름이다. 그들은 자신들의 동료에 대해 미술가들만큼 편견을 가지고 있지 않다. 그리고 그들은 작가들만큼 미술관, 갤러리, 자리 잡은 출판사들이 오직 '안전한' 혹은 이미 검증된 작품들만 지원한다고 불평한다. 많은 화상들도 같은 말을 한다. 그들은 미술 매체들이 전시평을 실어주지 않을 것이기 때문에 자신들이 좋아하는 작품을 보여주기가 어렵다고 말이다. 그리고 이러한 반응은 끝도 없다. 모두가 '시스템'에 갇혀 있다고 느끼는데, 그 시스템이 행사하는 억압적인 권력은 특별히 어느 한 곳이 아니라 모든 곳에 존재한다.

이러한 인식은 꽤 진실에 가깝다. 미술계는 의도적으로 구성된 음모 집단이 아니다. 그곳에는 자신들이 무언가 좋은 일을 하고 있다는 믿음으로 활동하는 개인들이 있을 뿐이다. 그들은 미술의 명분을 발전시킨다. 고급미술시장의 억압적인 힘은 개별 비평가, 큐레이터 또는 화상에게 있는 것이 아니라 비평 그 자체에 있다. 그리고 비평은 화상, 큐레이터, 비평가들의 판단, 미술가들의 예술전략, 미술사 교수들의 강연, 그리고 미술 편집자들의 결정 등 어디에나 존재한다. 비평은 시장 시스템을 가능하게 하고 통합해주는 어디에나 만연해있는 권력이다. 그 영향력은 작품이 제작되는 순간 미술가들의 마음속에서부터 그리고 그 후 작품을 고급미술 관객이 볼 때까지 끊임없이 작동한다. 비평은 미술계의 품질관리양식인 것이다.

(품)질이라는 말은 미술계에서 작품에 관해 논할 때 자주 사

용된다. 좀 더 정확하게 말해 이것은 보통 더 이상 논의를 못 하게 막는 단어다. 왜냐하면 (품)질은 모든 비평적 판단의 궁극적인 근거라고 이해되고 있음에도 불구하고 정의할 수 없는 보편적 본질이라고 생각되기 때문이다. 그러나 미술의 질도 인간이 만든 다른 사물의 품질과 다르지 않다. 어떤 사물이든 그 안에 들어간 노동의 질이 그것의 특정 쓰임새를 창출한다. 미술도 다른 사물들처럼 누군가의 필요 — 즐겁고, 감동하고, 돋보이고, 깨닫고, 매혹되고, 경외감에 빠지고 싶은, 그리고 사람들이 미술에서 가치있다고 여기는 그 밖의 것들 — 를 충족시키고 그 사람을 위한 품질을 구현한다. 우리는 미술작품이 색상이 아름답거나, 어린 시절의 집을 연상시킨다거나, 긴장감, 즐거움 또는 놀라움을 느끼게 해주기 때문에 가치 있다고 생각할 수도 있다. 우리의 사회적 지위를 향상시키거나 세상에 대한 경험적 단편을 보다 고양된 형태로 되돌려주기 때문에 미술작품을 구매하는 것인지도 모른다. 아니면 단순히 어떤 미술가가 질감이나 질료를 다루는 기술에 감탄하기 때문에 그 작품을 좋아할 수도 있다.

현대 고급미술은 위의 모든 것과 그 외 많은 것을 할 수 있다. 그러나 고급미술의 (품)질을 갖추기 위해서는 다른 일도 해야만 한다. 이 '다른 일'이 고급미술로의 가치를 부여해준다.

그렇다면 현대 고급미술의 (품)질은 어떤 것으로 구성되는가? 그것의 용도는 무엇인가? 그리고 그 용도는 누구의 필요에 부합하는가? 현대 고급미술에 부여된 주된 용도는 이데올로기적인 것이다. 이러한 쓰임새는 고급미술계 최고의 공간인 미술관에서 가장 잘 보인다. 고급미술은 미술관 안에서 가장 완전하게 고급미술로 사용된다. 우리가 가장 높은 평가를 받고, 가장 많은 비평적 노고를 흡수한 작품들을 볼 수 있는 곳이 바로 미술관이기 때문이다. 그곳에서 각각의 작품은 서로 경건한 거리를 유지하고,

정성 들인 조명을 받으며, 예술적 자유의 순간을 맞이하게 된다. 혁신적이고 독창적인 작가의 자질을 증명하는 자유 말이다. 수많은 중재자가 이러한 (품)질에 대해 해석하고, 기록하고, 개별적으로 진술을 해왔다. 기사, 책, 전시 도록, 그리고 영화는 이런저런 미술가의 형식적 독창성과 상징, 질감, 재료의 독특한 활용, 그가 무릅쓴 위험, 그리고 이러한 (품)질에 도달하기 위해 그가 치렀던 희생들에 대해 논한다. 혁신과 독창성은 이데올로기적으로 유용한데, 이는 그가 미술가로서 가진 개인적 자유를 드러내기 때문이다. 그리고 여기서 '자유'란 인간의 보편적 자유를 대변한다. 예술적 자유를 찬양함으로써 미술 제도들은 미술계가 모든 종류의 자유를 소중하게 여기고 수호하는 사회임을 '입증'한다. 그 사회에서는 모든 자유가 곧 개인의 자유라고 간주된다. 따라서 모더니즘 작품들은 자유에 대한 예시로 기념되고, 개인주의의 아이콘으로 작동하며, 자유주의 이데올로기라는 추상적 개념을 가시적이고 구체적인 경험으로 조용히 전환시키는 오브제들이다.

미술시장에서는 예술적 혁신과 독창성이 공인된 화폐가 된다. 전업 미술가들은 한정된 고급미술 공간을 놓고 서로 경쟁하며, 작품이 시장 가치를 획득하려면 자신들의 예술적인 노동이 갖는 독창성이 주목받아야만 한다는 것을 매우 잘 알고 있다. 그러나 여기서 독창성이란 이미 승인된 미술 형식으로 나타나야만 등재되는 것이다. 그러므로 미술가들은 비평이 요구하는 승인된 고급미술 양식 중 하나 혹은 그 이상을 통해 관객들에게 말을 걸면서 현대 고급미술을 만들고자 하는 자신들의 의도를 알려야 한다. 미술가는 처음부터 끝까지 자신을 고급미술가라고 천명해야만 한다. 그렇다고 해서 그들이 다른 말을 해서는 안 된다는 의미는 아니다. 사실 어떤 미술가들은 미술계를 떠나 한 인간으로 자신의 믿음, 생각, 경험을 열심히 표현한다. 하지만 같은 말을 고급

미술계 '안'에서 하고 싶다면 반드시 '순수하게 예술적인' 의도를 충분히 드러내거나, 그러한 삶의 경험을 매우 개인적으로 혹은 '보편적'으로 혹은 애매하게 남겨두어야 한다. 그게 아니라면 자신들의 작업에 특정 전략을 맞추어 넣어야 한다. 즉, '비-미술적'인 내용에 대한 비평적인 우회로나 예술적인 요소가 나머지 요소들을 포괄할 수 있는 영리한 '미적' 해결책을 찾아야 한다. 클래스 올덴버그 Claes Oldenberg, 앤디 워홀 Andy warhol, 한스 하케 Hans Haacke, 조지 시걸 George Segal 같은 미술가들이 서로 다른 방식으로 미술계의 입장료를 지불하는 동시에 미술계 너머의 삶에 대해 이야기하는 법을 터득했다. 물론 이들의 모든 작품이 그 너머 세계와 소통하는 것은 아니다. 특히 그들이 고급미술 양식이라는 장벽을 통해 무언가를 말하려고 애쓰는 것은 작품의 일부일 때 그렇다. 물론 세상에 대한 비판적인 시각을 접근하기 쉽게 보여주는 작가들도 존재한다. 리언 골럽 Leon Golub이 가장 좋은 예일 것이다. 이러한 작가들은 다른 작가와 비평가들에게 존경받지만, 작품의 비-미술적인 부분들은 승인된 비평적 범주나 고급미술계의 세련되고 '보편적인' 공간에 얌전히 자리하기에는 너무나 폭력적이고 날것이며 정치적으로 전복적이다. 그리고 그들의 작품은 미술계 내에서조차도 잘 알려져 있지 않다. 일반적으로 바깥세상과 더 많이 소통하고자 할수록 작품이 더 많은 관객에게 보일 확률은 더 낮아진다. 항상 이데올로기적으로 쓸 만한 것이 무엇인지를 탐색하는 비평은 단순한 혁신과 독창성이 아니라 **미술적** 혁신과 독창성을 추구한다. 그리고 이러한 (품)질들이 작품에 대한 다른 어떤 독해보다 우위에 있기를 원한다. 여전히 미술계의 어떤 구역에서는 진보적이거나 심지어 좌파적인 감성도 환영하지 않는 것은 아니며, 이는 자유를 존중한다는 또 다른 증거다. 하지만 그러한 다른 의미들이 너무 거슬리거나 직접적이라면, 그 작품은 유용할 수 없다.

작품이 고급미술의 (품)질을 갖기 위해서는 무엇보다도 미술가의 개인적인 예술적 창의성을 강력하게 입증해야만 한다. 궁극적으로 작품이 무엇을 말하는지보다 어떻게 말하는지가 훨씬 더 중요하다는 사실을 우리에게 상기시켜야만 한다.

국가는 현대미술의 이러한 의미를 제대로 습득했다. 몇 년 전에 바 코크로프트 Eva Cockcroft는 국무성이 뉴욕 현대미술관을 앞세워 미국에서 자유가 번성하고 신성시된다는 것을 유럽의 지식인들에게 설파하기 위해 추상표현주의의 해외 전시들을 비밀리에 지원함으로써 현대미술을 어떻게 이용했는지 기록했다.[1] 더 최근에 프란시스 폴 Francis Pohl은 벤 샨 Ben Shahn이 어떻게 같은 목적으로 이용당해왔는지 탐구했다.[2] 나는 궁극적으로 같은 이유 때문에 기업과 국가 기금이 미술계의 보다 모험적인 언저리의 대안 공간들을 지원한다고 믿는다. 현재 체이스 맨해튼 은행을 포함하여 뉴욕의 은행 세 곳이 자사 로비를 위한 일련의 설치 작품들을 지원하고 있다. 이 설치 작품 중 최소한 한 작품(미미 스미스Mimi Smith의 작품)은 의도적으로 현대 자본주의를 비판하고 있다. 이 은행의 간부들은 작품 내용을 알아차릴 수도 있고 그렇지 않을 수도 있다. 이 모든 것은 미술계의 중재인에 의해 이루어졌다. 어쨌거나 이 작품의 비판적인 내용은 인지 가능한 예술이라는 포장재에 싸인 채, 다른 작품들과 마찬가지로 그 은행이 예술적 자유, 암시적으로는 보편적 자유를 지지한다는 것을 표명하게 될 것이다.[3] 이란의 국왕은 권좌에서 축출되기 전에 서구적인 의미에서 현대적으로 보이기 위해 테헤란에 현대미술관, 즉 미국 미술과 미국 직원으로 채운 미술관을 세웠다.

이와 같이 모더니즘 미술은 진보적인 서방 국가들의 공인된 미술뿐만 아니라 그렇게 보이기를 갈망하는 국가들의 미술들로

이루어져 있다. 여기에 현대미술의 공인된 역사와 그 역사의 중심이 되는 진리를 설파하고, 수정하고, 논증하는 미술사가들의 공신력을 동반한다. 이 안에서 미술사가의 노동과 비평가의 노동을 구별하기는 힘들다. 비평가와 미술사가 모두 같은 기관에서 배우고 가르치며, 같은 학술지에 글을 쓴다. 그들은 과거의 미술을 가려내고, 그것의 잠재적인 용도를 위해 검토하며, 미술사에서 그 위치를 재발견하거나 재정의하기 위해서 동일한 비평 언어를 사용한다. 미술시장처럼 미술사 역시 항상 유동적인데, 살아있는 비평가–학자들의 노동이 본래의 의미가 퇴색된 죽었거나 죽어가는 다른 시대의 유물에 새로운 용도를 부여하기 때문이다.

앨런 왈라치Alan Wallach와 나는 미술의 이런 공식적인 역사와 그것을 가장 권위 있게 표현하는 뉴욕 현대미술관의 영구 소장품을 연구해왔다.[4] 우리는 가장 높은 가치가 매겨진 미술작품은 평범한 경험과 그것을 연상시키는 언어와 시각 양식을 포기한 미술이라는 것을 깨달았다. 세잔, 큐비즘, 몬드리안Pieter Mondrian, 칸딘스키Wassily Kandinsky, 미로, 그리고 추상표현주의 같은 것이 모더니즘 미술사의 하이라이트다. 근대 이전의 전통적인 미술은 그것이 무엇이 되었든 간에 외적인 현실이 존재한다는 점을 긍정했다. 얼마나 그 현실을 왜곡하거나 이상화했는지와는 별개로 전통미술은 작품을 통해 생물학적인 요구, 정서적인 애착, 도덕적이고 정치적인 행동의 가능성을 인정하였다. 다비드, 제리코, 들라크루아와 같은 18, 19세기의 미술가는 관객을 단지 개인이 아니라 시민(비록 당시 대부분의 사람은 시민이 아니었지만)으로의 개인으로 상정했다. 여기서 개인은 현재에 의미를 부여하는 역사적인 과거를 가진 사회적, 정치적 공동체의 일원을 말한다. 미술관, 교실, 교과서를 통해 만들어진 모더니즘 미술의 역사는 초기 부르주아적인 개념의 개인주의가 사적인 개인으로 축소되고, 그에 따른 필연적인 결과로

외부 세계는 서서히 가치의 영역에서 배제되는 역사다. 모더니즘 미술의 영웅들은 이 세계의 보편적인 경험을 부인하였고, 자신들의 내부에서 새로운 주관성의 세계, 즉 그들이 일제히 발명하고 탐구한 세계를 발견했다.[5] 그들은 서서히 자신들의 예술에서 서사, 환영주의, 재현, 그리고 궁극적으로는 그림의 액자 자체를 제거했다. 그들은 전통적인 시각적 관습의 자리를 점차 순수하고 주관적인 영역을 환기시키는 새로운 형식으로 대체했다. 이러한 혁신은 비평적/학문적인 글이 모더니즘의 확고부동한 목표이자 성과라고 가르쳐온 '희생', '위험', '돌파구' 그리고 그 어느 때보다 중요해진 순수성과 추상성 그리고 내적 깊이를 위한 도약을 말한다. 19세기의 미술과 담론은 외부 세계를 왜곡하고 이상화하며, 그것을 아름다움이라고 찬양했다. 반면에 현대미술은 바로 그 세계와의 분리를 찬양하며, 그것을 자유라는 이름으로 이상화한다.

따라서 미술사와 비평은 미술가를 이상적인 근대적 개인으로 찬양한다. 물질세계와 그것의 낡은 문화에 반대하며 인정받지 못하는 미술가-반대자들은 문화적인 영역에서 개인과 사회의 갈등을 상징적으로 연출한다. 결국 그는 사회적, 물질적 조건들을 뒤로 하고, 초월하는 비전을 통해 그 세계를 이겨낸다. 그것은 정신의 승리다. 실제로 현대미술가는 많은 글에 등장하는 것처럼 금욕주의적인 성인과 남성미 넘치고 대담무쌍한 민족적 영웅을 결합시킨 것이다. 관습을 따르지 않는 그의 미술은 세계에 대한 영웅적인 거부와 남자다운 대립을 동시에 증언한다. 이러한 면들을 감상하면서 관객은 그러한 삶을 간접적으로 살아볼 수 있다.

나는 비평이 모더니즘 최고 거장들의 비범한 상상력을 과장했다고 말하려는 것이 아니다. 반대로 그들의 작업이 영감에 가

득 찬 신념으로 이 세계와 그것의 정서적, 도덕적, 정치적 가능성을 부정한다고 생각한다. 그들은 창의력, 표현의 풍부함, 여타 20세기 미술가들이 따라갈 수 없는 효율적인 방법으로 주관적인 영역이라는 현실을 보여준다. 이들은 마티스, 피카소, 칸딘스키 등 20세기 초반의 영웅들뿐 아니라, 로스코, 존스 Jasper Johns, 스텔라 Frank Stella, 저드 Donald Judd, 세라 Richard Serra 같은 20세기 후반의 갤러리 스타들도 포함한다. 하지만 우리는 훌륭한 미술가들이 스타 야구선수들과 마찬가지로 작가를 양성하고 발견하도록 만들어진 시스템이라는 맥락에서 나타난다는 사실을 기억해야 한다. 수많은 경쟁자를 제치고 가시화되었다는 것은 그들의 재능이 그 게임의 요구에 가장 잘 부합한다는 뜻이다.

나는 그 '훌륭한' 미술가들이 잘못 선택되었다고 말하려는 것이 아니다. 대안적인 고급미술의 전통이라는 것은 애초에 존재하지 않았다고 말하는 것이다. 미술시장에 항의하려는 것도 아니다. 나는 그 시장을 통제하는 요구의 본질을 지적하고자 한다. 이 요구는 막대한 양의 상상력 충만한 노동을 동원하고, 그 대부분을 소수의 이익을 위해 소수의 장소에서 보여주기 위해 낭비한다. 이러한 낭비는 수많은 '실패한' 미술가들 — 이들의 실패는 시장에서 소수가 성공하기 위해서는 필연적이다 — 뿐만 아니라 창조적인 잠재력을 가지고 있지만 한 번도 거론된 적 없는 수백만의 사람들을 통해 측정할 수 있다. 고급미술 공간을 감시하고 그 질서를 유지하기 위해 성심껏 일하는 미술 중재자들의 노동도 계산해보자.

이 글을 시작할 때 나는 고급미술계가 극소수의 사람들에게만 말을 건다고 언급했다. 그럼에도 불구하고 그것은 중대한 이데올로기적인 역할을 맡고 있는데, 이는 그 소수가 산업, 교육 그리고 소통을 통제하고 있기 때문이다. 실제로 고급미술의 관객

은 중요한 미술 소장품을 모을 수 있을 정도의 엄청난 부자들 외에도 부유하고 교육받은 전문직 종사자들을 포함하는데, 이들의 계층 충성도와 기술은 산업과 국가를 관리하고, 직간접적으로 그 아래 계층을 통제하는 데 필수적이다. 모더니즘 미술에서 이 사람들은 자신의 사회적인 정체성을 소수 특권층의 일원 또는 잠재적인 일원으로 상정하고 있을지도 모른다. 바로 이 사람들이 모더니즘 미술이 제공하는 미학적인 거리와 정신적인 모험을 즐길 수 있다. 그들은 모더니즘이 천명하는 자유에 실체를 부여하는 더 많은 삶의 기회와 소득을 가지고 있는 사람들이다. 무엇보다도 그들은 일상의 충돌을 초월할 수 있는 자유를 가진 사람들이다. 그 어떤 집단도 이들보다 모더니즘의 시각적 신호에 반응하고 이해할 수 있도록, 교육적으로나 상황적으로 준비되어있지 않다. 이 선택받은 다수가 모더니즘 미술이 영적인 의미를 담아서 전달한다고 인정한다. 모더니즘은 지치고 병든 마음에 위안을 준다. 저녁 뉴스에 나오는 불안한 사건들, 위험, 무질서, 외부 세계의 오염과 내적인 외로움과 소외감 등 일상생활의 공포로부터 차단된 모더니즘 미술은 고요하고, 확고하며, 질서정연한 세계를 보여줌으로써 우리를 현대사회와 화해시킨다. 모더니즘 미술은 정신을 회복하고, 그 존재를 확인하며, 감정을 단련시킬 수 있는 안전한 장소를 제공한다.

그러나 대부분의 사람은 현대미술을 좋아하지 않는다. 몇 년 전, 내가 운전면허 시험을 치를 때 담당 검사관이 내게 무슨 일을 하는지 물었다. 내가 미술사를 가르친다는 것을 알게 되자 그는 그가 아는 유일한 현대 예술가일지도 모를 피카소에 대한 자신의 혐오를 표출하고 싶은 충동을 느낀 듯했다. 방향 회전을 하거나 중지를 하면서 면허시험을 보는 15분은 족히 되는 시간 동안, 그

는 쉬지 않고 현대미술에 대해 불평했다. "내가 바보는 아니에요. 그런데 그 미술은 나에게 아무 말도 하지 않아요"라고 계속해서 말했다. 실로 그에게는 바보 같은 점이 없었다. 그러나 그는 누군가가 찬사를 기대하며 자신이 이해할 수 없는 값비싸고 의미 있는 것이 분명해 보이는 물건을 들어 올리며 그가 바보라고 말한다고 느낀 것이다. 내가 가르치는 주립대학의 학생들도 종종 그러한 분노를 표시한다. 그렇지 않을 경우, 그들은 현대미술을 좋아하지 않는 것에 대한 변명을 잔뜩 늘어놓는다.

1926년에 발표된 「예술의 비인간화」라는 놀라운 글에서 오르테가 이 가세트^{Ortega y Gasset}는 현대미술이 인기가 없는 것을 사회학적으로 설명했고, 이는 지금도 유효하다. 그는 "이 새로운 미술은 분명히 모든 사람이 아니라 특별한 재능을 지닌 소수(사실은 문화적으로 소외된)에게만 말을 건다"라고 썼다.

> 어떤 사람이 예술 작품을 싫어하지만 이해한다면 그것에 우월감을 느낀다. 분노할 이유가 전혀 없다. 그러나 이해하지 못하기 때문에 싫어할 때는 약간의 굴욕감을 느낀다. 그리고 이 짜증나는 열등감은 성난 자기주장으로 상쇄될 수밖에 없다.

사실상 이 새로운 미술이 '보통 시민'들에게 소수 특권층에 대한 열등감을 상기시킨다는 것이 우파였던 오르테가가 음미했던 인상이다. 그는 이 새로운 미술이 민주주의의 이상에 대해 거짓말을 한다고 생각했다. 그것은 대중들에게 그들이 진짜 누구인지, 즉 "역사적인 진행 과정의 협잡물, 영적인 삶의 우주에서 부수적인 요소"라고 말한다. 그러나 그것은 또한 "엘리트들이 사회의 생기 없는 대중들 사이에서 자신과 서로를 인식하며 자신들의 사명이 무엇인지 아는 데 도움을 준다. 소수가 되는 것과 다수로

부터 자신들을 지키는 사명 말이다."[6]

역사적 관점에서 볼 때, 현대사회가 예술가의 노동을 조직하고, 제한하고, 사용하는 방식이 특별히 비정상적인 것은 아니다. 유사 이래로 예술과 예술 코드의 생산은 항상 사회를 통제하는 사람들의 필요에 의해 통제되고 조정되어왔다. 왕자들, 왕들, 주교들, 즉 국가를 상징하는 사람들은 대개 그들이 필요로 하는 예술과 예술가를 얻었다. 만약 적당한 예술가들을 즉시 구할 수 없다면 예술가들 또는 그들의 작품을 페르세폴리스, 아테네, 로마, 베르사유, 테헤란으로 보냈다. 아니면 필요한 노동을 왕실학교나 작업실을 통해 지역적으로 창출했다. 드문 경우를 제외하고는 고급예술가들은 그들 시대의 지배계층을 위해 일하지 않을 수 없었다. 우리 사회처럼 다른 계층이 예술을 이용할 때조차도 고급예술가로 훈련받은 개인은 자신의 전문화된 제품에 대한 지배계급 이상의 사용자를 찾기 힘들다.

우리는 과거의 위대한 후원자들이 어떻게 예술가들에게 그들의 요구를 전달했는지에 대해 알고 있다. 전형적으로 코시모 데 메디치^{Cosimo de' Medici}, 루이 14세, 나폴레옹은 자신들의 건축가와 예술가들을 면밀히 관찰했고, 필요한 경우 작업에 직접 개입했다. 르네상스 시대의 왕자와 교황들 역시 고문, '궁중 인문주의자' 혹은 특별 대리인들이 있었는데, 이들은 장식 계획을 제안하거나 잠재력 있는 예술가를 발굴했다. 루이 14세의 재무상이었던 콜베르는 흔히 왕의 미술 감독관으로 활동했고, 왕에게 필요한 종류의 미술과 그 양을 보장하기 위해 왕립 아카데미와 부속 미술학교를 설립했다.

지금은 후원자의 직접적인 개입이 전통적인 예술가와 후원자 관계가 여전히 유효한 건축 분야를 제외하고는 드물다. 그림, 조각, 또는 사진 같은 작품의 경우, 옛날과는 관계가 완전히 바뀌었

다. 한때 예술가에게 직접 그런 작품을 주문했던 후원자들은 이제 자유시장으로 가서 기성품화 되고, 기성품으로 조정된 작품을 구입한다. 개인적인 대리인을 두는 대신 미술사학과에 기부하거나 미술관 전시를 후원한다. 그럼에도 불구하고 후원자의 요구는 순수미술 생산을 지배하는 힘으로 남아있다. 비록 이러한 요구들이 비평에 의해 조정되어 이제 겉으로 보기에는 자율적인 예술 이데올로기로 보이지만 말이다.

나는 미술계의 제약들이 전업 미술가의 삶을 형성하고 제한하는 방식을 강조했는데, 이는 고급미술이 너무나 자유와 보편성에 대한 주장들로 둘러싸여 있기 때문이다. 미술을 자유와 보편성의 영역으로 생각하는 것은 지배적인 자유주의적 전통의 중심에 있을 뿐만 아니라 그 전통을 자신들의 방식으로 해석하는 좌파 비평가들 사이에서도 마찬가지다. 여기서 미술은 흔히 해방의 사명을 부여받거나 이데올로기를 초월하는 순간으로 간주된다. 이러한 생각은 철학적으로는 풍부하지만 역사적인 현실에서는 찾아보기 어렵다. 역사적으로, 추상적인 관념으로의 미술가가 아닌 실제 미술가는 미술 생산의 사회적 관계 안에서 살아남아야 했다. 드문 경우를 제외하고, 그들은 누군가를 위해 일해야만 했다. 그리고 대부분의 일하는 미술가들은 자신들 시대의 지배적인 이데올로기나 기존 예술 방식에서 크게 벗어나지 않는다. 그런 것에서 벗어난 사람들은 흔히 신흥 사회계층의 지지를 받았는데, 이들의 가치관은 자신들이 대체하고 있는 계층보다 두드러지게 더 자유롭진 않았다. 미술의 해방의 힘에 대해서 어떤 사람은 미술이 해방과는 거리가 먼 억압적인 경향이 있고, 극소수의 이익을 위해 세상을 신비화하고, 왜곡시키거나, 의례처럼 사회적으로 위험한 충동을 무해하고, 상징적인 형태로 억제하기 위해서만 대상화한다고 주장할 수도 있다. 사실 과거의 기념비적인 미

술 중 많은 것들이 그러했다. 그러나 이것은 모든 예술이 본질적으로 억압적이라고 말하는 것은 아니다. 내 요점은 미술이 좋은 것이든 아니든, 해방적이든 억압적이든 간에 태생적이고 고정된 (품)질을 가지고 있는 폐쇄적인 범주가 아니라는 점이다.

그럼에도 불구하고 당대의 지배적인 가치와 신념에 크게 반대한 예술가들도 있었다. 19세기의 파리, 즉 당시 서양 미술시장의 수도보다 이러한 반대가 더 널리 퍼진 곳은 없었다. 마네, 드가Edgar Degas, 피사로Camille Pissaro, 모네Claude Monet, 반 고흐Vincent Van Gogh, 쇠라Georges Seurat 같은 예술가들은 통념을 거부하며 자신들의 소외된 삶의 경험에 더 가까운 새로운 미술 언어를 만들어냈다. 이들 중 몇몇이 견뎌낸 고립과 가난은 이미 잘 알려져 있다. 그러나 그들의 상황은 역사적으로 비정상적인 것이었다. 대부분의 사회에서 지배권력은 최고의 예술적 인재들을 끌어들이고, 조직하고, 이용하는 방법을 알고 있다. 인상파와 후기인상파들의 활동은 경제적, 사회적 변화가 빠르고 광범위하게 진행되던 시기에 전개되었다. 금융자본이 막 지배력을 확산하는 과정에 있었고, 미술은 아직 그것의 특별한 요구를 인식하지 못하고 있었다. 그럼에도 불구하고, 심지어 1870년대에도 인상파들이 받은 작은 후원은 이 신흥 집단으로부터 왔다.[7] 이러한 상황은 1905년이 되면 좀 더 당연한 것이 된다. 진보적인 자본가들은 이제 아방가르드 미술의 관습에 얽매이지 않는 정신을 자신들이 어떻게 이용할 수 있는지를 이해했다.[8] 이때부터 현대 미술시장은 소외되고, 추방되고, 이상주의적인 재능을 가진 사람들을 위한 안식처라는 형태를 갖추게 되었지만, 그것은 모험적인 자본주의 후원자들의 요구에 의해 자유가 제한된 안식처였다. 그 안에 현대미술가의 투쟁이 자리한다. 전위 미술의 전성기인 20세기 초에는 그 체제를 이기기가 더 쉬워 보였다. 그러나 모순과 양면성은 언제나 거기에 있었다.

전위미술가들은 1910년대에 이미 자유의 의미와 작품의 용도를 통제하고자 시도했다. 그들은 미술에 부비트랩을 설치하기 시작했다. 그들은 고급미술 관객을 쫓아내기 위해서 터무니없고 저속하거나 '저급한' 주제를 가져다 썼고, 작품에 쓰레기를 사용하는가 하면 저절로 파괴되는 것을 만들거나 무언가 만드는 것을 완전히 거부하기도 했다. 나는 물론 아방가르드 미술의 보다 공격적인 반예술적 순간들, 즉 콜라주, 미래파, 그리고 무엇보다도 다다이즘의 익살스러운 행동을 말하는 것이다. 뒤샹Marcel Duchamp, 만 레이Man Ray, 쿠르트 슈비터스Kurt Schwitters, 독일의 다다 작가들이 부화시킨 반예술적인 오브제와 이벤트들은 값비싼 고급미술 상품을 만들어내지 않는 예술 행사로 특별히 고안된 것들이었다. 예술가들을 위한 예술로 디자인되었고, 대부분은 문자 그대로 사용 중에 파괴되었다.

그러나 나중에 밝혀진 것처럼 현대 미술계에서는 규칙을 어기는 것이 규칙이다. 아방가르드는 이미 자유, 엉뚱함, 부조리라는 상징적인 행위에 가치를 매기고, 교환의 대상으로 만드는 시장이었다. 시작부터 어제의 아방가르드 미술을 포함한 기존의 고급미술을 향한 적대감이 현대미술가에게 필요한 속성, 즉 자유롭고 혁신적인 정신의 표시였다. 따라서 예술가들은 자신들의 제약에 맞서 싸우며 그 제약의 매듭을 더욱 팽팽하게 조였다. 자신들의 생존과 관련된 이해관계, 전통문화로부터의 소외, 그리고 애초에 그들을 예술가로 만들었던 그 모든 욕구는 시장의 스릴 있고 상징적인 모험에 대한 욕구와 꼭 들어맞았다. 예술가, 비평가, 딜러, 구매자들이 다 같이 시장에 대한 예술가들의 반란마저도 상품화하는 방법을 찾아냈다. 오늘날의 미술관에서 우리는 다다 오브제들 혹은 의도적으로 파괴된 오브제들의 복제품이 너무나 많

은 다른 이상한 소형 가공물들처럼 유리상자 안에 경건하게 전시되어있는 것을 볼 수 있다. 다다이즘 이후 오랜 시간이 지나 뉴욕 예술가들은 비슷한 전략을 재발견하게 된다. 해프닝, 개념미술, 퍼포먼스 아트는 거의 동일한 드라마를 되풀이했다. 이러한 운동의 잔재들 또한 미술관에서 고급미술에 걸맞게 전시되어있는 것을 볼 수 있다. 그러므로 미술가들이 고급미술의 용도에 저항하고, 그 저항을 자신들의 예술로 만들 때조차도 그들의 개입은 일시적이거나 제한된 효과만을 가져온다. 그들이 자랑하는 모든 자유에도 불구하고 고급미술가들이 고급미술가로 보이게 하려면, 자신들의 작품이 어떻게 이용되는지에 대해 선택의 여지가 거의 없다. 왜냐하면 고급미술가는 자신들이 어떤 계급에 봉사할 것인지를 선택할 수 없기 때문이다.

확실히 아방가르드 미술이 본질적으로 저항적이라는 개념을 완전히 무시할 수는 없다. 그러나 우리는 작품의 의미를 통제하려는 미술가의 투쟁이 자본가와 프롤레타리아 사이의 계급투쟁은 아니라는 것을 인식해야 한다. 고급미술가들은 소규모의 독립적인 명품 제조업자들이다. 대부분의 경우 그들의 투쟁은 체제에 크게 반하는 것이 아니라 그 안에서 생존하기 위한 것이다. 시장의 지배력에 도전할 수 없기 때문에 이들 대부분은 자신들의 제품의 가치와 의미 그리고 고급미술로서 그 용도를 시장에 납득시키려고 한다.

그러나 미술가들 또한 흔히 기존의 고급미술계로부터 소외된 개인주의자들이다. 그들의 저항(정치적인 것이 아니라면)은 '예술'이라는 생각 자체를 부정하려는 충동으로 표현된다. 그리고 바로 이 문화적인 저항은 기업의 후원이 통제하는 시장을 위해 만들어진, 최근 미술을 포함하여 거의 모든 모더니즘 미술에 퍼져 있는 풍토병이다. 이런저런 방식으로 추상표현주의와 팝아트를 포함

한 거의 모든 주류 모더니즘 운동은 자신들이 기존의 예술적 가치에 반대한다고 선언했다. 심지어 1960~70년대에 기득권 미술관과 갤러리들을 지배했던 미니멀리즘조차도 부정하고 싶은 충동에서 시작되었다. 이 운동을 대표하는 작가들은 자신들의 작품에는 말 그대로 형태 그 자체 외에는 아무것도 없다고 주장했다. 즉, 추상표현주의처럼 '인문주의적' 가치에 대해 긍정하지 않았다.[9] 이에 맞춰 비평가들은 즉시 새로운 스타일을 포착하여 예술에 대한 생각 자체를 긍정하는 것이라고 선전했다. 그들은 그것의 깨끗하고 차가운 형태를 순수하고 절대적이며 완벽하게 텅 빈 자유의 순간이라고 환호했다. 미니멀리즘만큼 고급미술가들이 처해있는 모순을 잘 기록한 것은 없을 것이다. 즉, 영혼을 상품화하라고 강요하는 시장의 수요, 그 상품화에 저항하고 싶은 예술가들의 충동, 그리고 마지막으로 저항하고 싶은 충동을 상품화하는 모순 말이다. 다다이즘은 상품을 생산하지 않음으로써 시스템을 이기려고 했지만, 미니멀리즘 및 그와 비슷한 다른 경향들은 처음부터 무력함을 인정하고 묵묵히 제품을 양도했던 것이다.

비평에도 오래되고 흥미로운 대립의 전통이 있다. 18세기 이래로, 즉 디드로에서 우리 시대에 이르기까지 어떤 문필가들은 기존의 예술 관행과 그것이 구현하는 예술적인 코드들에 반대해 왔다. 오늘날 기억되는 대부분의 비평가는 고급미술로 인정받고자 애썼던 새로운 혹은 부상하고 있던 예술 양식을 옹호했다. 자신들이 옹호했던 미술가들처럼 그들은 미술사에서 길항의 영웅으로 묘사되고, 그들의 판단은 역사가 증명한다. 이 역사에 따르면, 이들을 옹호하는 최종 변론은 미학이나 취향의 문제, 또는 그들이 이런저런 예술가 혹은 그룹의 천재성을 신성시할 수 있게 해주는 신비롭고 알 수 없는 무언가다. 이 설명은 어느 정도까지

는 사실이다. 토레^{Théophile Thoré-Burger}, 보들레르^{Charles Baudelaire}, 졸라^{Émile Zola}, 로저 프라이^{Roger Fry}, 해럴드 로젠버그^{Herold Rosenberg} 등은 다른 사람들에게는 아무런 의미도 쓸모도 없는 특정 미술가들, 즉 자연주의 작가, 마네, 큐비즘, 추상표현주의 작품에서 (품)질과 가치를 볼 수 있었다. 그들은 미래 미술사의 승리자들을 골랐을 뿐만 아니라 새로운 미술 이데올로기를 논리정연하게 설명했다. 그러나 역사가 그들의 판단을 정당화시킨 것이라면, 그것은 오래된 혹은 새로 부상한 지배적인 사회 집단이 그러한 예술을 자신들의 변화하고 있는 관심과 경험, 그리고 이념적 필요에 적합한 것이라고 보았기 때문이다. 그리고 그들의 사회적 권력은 그들이 자신들의 이미지로 고급문화를 형성할 수 있게 해주었다. 따라서 그들을 기쁘게 하고, 설득하고, 감동시킨 것은 적어도 한동안은 '보편적인' 것이 되었다.

따라서 미술비평의 역사는 부르주아 계급 역사의 한 부분이라 할 수 있다. 1940년대까지는 서구권 예술 생산의 국제적인 중심지였던 프랑스에서 그 역사를 가장 자세하게 볼 수 있다. 비평가는 18세기 후반, 프랑스에서 처음으로 중요한 문화세력으로 등장했는데, 바로 그 순간에 부르주아 계급이 국가 권력에 중요한 도전을 가할 준비가 되어있었다. 따라서 비평은 신흥 부르주아 계급이 고급미술을 자신들의 목적에 맞게 동원하려고 했던 투쟁의 일환으로 보인다. 수십 년 동안 아카데미가 그 싸움터였고, 아카데미 미술이 누구의 요구에 봉사해야 하는지가 쟁점이었다. 점진적으로 살롱 미술은 부르주아 계급에게 그리고 그들을 위해 말하는 방법을 찾았고, 늘어나는 그들의 비평가 군단은 살롱전을 정찰하며 입구에서 자신들의 팸플릿을 팔았다.

19세기 중반에 초보적인 갤러리 시스템이라는 두 번째 전선이 나타나기 시작했다. 갤러리는 처음에는 아카데미에 부속된 구

식 기업구조였지만 여전히 인증의 주된 원천이었다. 궁극적으로 갤러리는 아카데미로부터 인증의 권력을 빨아들이게 된다. 결정적인 순간은 인상파들이 공식 살롱거부운동을 펼치고, 때를 같이하여 뒤랑-뤼엘Paul Durand-Ruel과 다른 중요한 화상들이 부상한 1870년대였다. 그때부터 예술 생산의 지배적인 사회적 관계는 경쟁적인 자유시장 체제를 중심으로 조직되었다. 그리고 고급미술 생산의 중요한 기관이었던 아카데미는 빠르게 시들어갔다.

이 시점에서 생산자와 사용자 사이의 전문적인 중재자로서 비평가의 역할은 그 자체로 당위성을 가진 직업으로 성장했다. 내가 여기서 언급한 비평가 중에서 로저 프라이는 현대미술과 옛날 미술 양쪽에서 전업 중재자로 먹고살 만해진 최초의 인물이었다. J. P. 모건John Pierpont Morgan은 메트로폴리탄 미술관을 운영할 때, 미술관의 형태를 갖추기 위해 그를 불렀다. 이 관계는 오래 지속되지는 않았지만, 이어지는 현대미술의 큰 승리, 즉 미술관 공간을 거의 완벽하게 재탈환하는 것을 예고한다. 이러한 초기의 중요한 순간 중 하나는 1939년에 뉴욕 현대미술관의 새 건물이 개관한 것이었고, 이는 제2차 세계대전이 끝난 후 다른 현대미술관들과 기존 미술관들의 현대미술 별관들이 만개하는 것으로 이어졌다. 우리는 여전히 확장단계에 있다. 현대미술은 미술관을 정복한 것과 동시에 미술학교와 대학의 미술사학과, 고급미술가, 고급미술 중재인 및 고급미술 사용자를 양성하는 곳들로 침투했다. 이러한 발전은 자본주의와 그 경쟁 부문, 즉 모건, 록펠러 가문, 멜론 가문, 그리고 현재 IBM, 엑손, 모빌, 그리고 우리에게 고급미술을 '선사하는' 기타 위대한 후원자들로 대변되는 영역의 성장을 연대기적으로 보여준다.

이 모든 싸움에서 비평은 고급미술에 대항하는 것이 아니라 그것에 대한 통제력을 얻기 위해 싸웠고, 그 와중에 그것의 가치

를 승격시킨 사람들은 사회의 다른 측면을 통제하기 위해 투쟁해왔다. 서로에게 필요했던 이 다양한 투쟁들은 같은 전투에서도 각기 다른 쪽에 있었다. 과거처럼 현재도 고급미술은 주로 부와 권력의 의지와 용도에 의해 존재한다. 그리고 나는 그것이 대부분의 경우 그 권력을 제자리에 유지하기 위한 수단으로 존재한다고 덧붙이고 싶다.

고급미술계는 고급미술의 특권을 독점하고 있지만 모든 창조적인 노동을 조직하지는 않는다. 심지어 그 변화무쌍한 공간들 안에도 싸울 가치가 있는 모순되는 틈새와 주변적인 영역들이 있다. 만약 그곳이 당신이 있는 곳이고 당신이 타협점을 선택할 수 있다면 말이다. 미술계의 관할 밖에도 예술 공간은 있다.

최근에 나는 대부분 예술가로 훈련받은 베트남 참전용사들의 작품으로 구성된 베트남전쟁에 관한 전시를 관람했다.[10] 전체 행사는 전시의 첫 번째 주선자인 예술가이자 베트남 참전용사인 리처드 스트랜드버그가 다른 참전용사들을 찾아내고, 전쟁에 대한 그들의 경험을 집단적인 시각적 진술로 만들고자 했기 때문에 가능했다. 전시의 초점은 예술가를 소개하는 것보다 전쟁에서 — 신체적, 감정적, 도덕적으로 — 살아남은 각종 모순적인 방식들에 맞춰져 있었다. 시장에서 고전하고 있는 경우가 대부분인 이 전시에 참여한 작가 중 일부는 누가 이 전시의 문맥을 통제하고 어떤 목적으로 전시를 하는지 알게 되기 전까지는 군인, 사이공 아이들, 부상당한 전우, 총과 수류탄 이미지를 담은 특정 작품들을 보여주는 것을 꺼려했다. 그들은 고급미술계에서는 이러한 작품들의 의미가 왜곡될 가능성이 높고, 작품에 담긴 경험은 예술의 이름으로 악용될 수 있다는 것을 알고 있기 때문이었다. 그러나 그들은 이 전시가 단순히 전업 고급미술 작가로서만이 아니라 베

트남에서 정신적 외상과 고통을 겪었고, 이제 그 경험을 말하고 싶어 하며, 그 표현 수단이 우연히 시각미술이 된 사람들로 자신들의 욕구를 드러낼 수 있는 문맥을 만들어낸 점을 인정했다. 미술가들은 현대적인 삶의 너무나 중요한 사안들에 대해 이런 식으로 말할 수 있는 경우가 드물다.

이러한 노력이 드문 것은 예술가들만의 잘못은 아닐 것이다. 우리 모두가 미술에 대한 새로운 수요를 만들어낼 뿐만 아니라 새로운 맥락, 새로운 유통경로, 그리고 새로운 지원방식을 창조하는 데 제 역할을 할 때, 우리는 우리가 이용할 수 있는 예술을 갖게 될 것이다.

12. MoMA의 핫마마*

『아트 저널^{Art Journal}』의 이번 호 주제는 지배 이미지다. 이 글의 대상이 되는 잘 알려진 미술작품들은 문자 그대로 지배 이미지나 지배권력을 묘사하진 않는다. 그럼에도 불구하고 해당 작품들은 효과적이고 인상적인 권력의 가공품이다. 이 작품들은 권력이나 그 상징을 직접적으로 묘사하기보다는 여성의 정체성에 대한 남성의 사회적 우위를 극적으로 표현하고 확인시키는 경험으로 관객을 끌어들인다. 그러나 이러한 작용은 미술관의 물리적 환경이나 미술사의 언어적인 환경 등 작품을 둘러싼 환경으로 인해 쉽게 드러나지 않거나 심지어 부인되기도 한다. 지금부터 이 숨은 작용을 살펴보고자 한다.

1984년, 뉴욕 현대미술관^{MoMA}이 영구 소장품들을 대대적으로 확장시키고 새롭게 배치하여 공개했을 때 비평가들은 변화가 거의 없다는 인상을 받았다. 과거와 마찬가지로 이 새로운 설치에서도 현대미술은 또다시 형태적으로 구분 가능한 양식들의 연속으로 보였다.[1] 이전에도 그랬듯이 이러한 발전의 특정 순간들은 다른 순간들보다 더 중요하게 다루어진다. 가장 먼저 보이는 화가 세잔은 현대미술의 시작을 알린다. 근사하게 전시된 피카소의 〈아비뇽의 아가씨들〉은 입체파, 즉 20세기 미술의 위대한 첫걸음이자 현대미술 역사의 상당 부분이 전개되는 사조의 등장을 상징

* 이 글은 *Art Journal* (summer 1989), pp. 171~178에 처음 게재되었으며, The College Art Association, Inc.의 허가를 받아 이 책에 다시 싣는다.

한다. 입체파로부터 다다 초현실주의를 거쳐 독일 표현주의, 미래파 등의 주요 아방가르드 운동이 펼쳐진다. 마지막으로 미국의 추상표현주의 작가들이 등장한다. 그들은 초현실주의적 재현의 잔재인 자신들의 작업을 정제시킨 후 완전한 형식적, 비재현적 순수성으로 표방되는 절대정신의 영역에 이르는 최종적인 혁신을 이루어냈다. 뉴욕 현대미술관(특히 새로 만든 그 거대한 마지막 전시실)에 따르면, 이후의 모든 중요한 미술은 어떻게든 이들의 업적을 참조하여 계속해서 자신들의 야심과 규모를 가늠하고자 한다.

뉴욕 현대미술관은 다른 어떤 기관보다도 '주류 모더니즘'을 표방하며 수집과 전시, 출판을 통해 그 권위와 명망을 키워왔다. 물론 이곳 관리자들이 미술관의 엄격하고 단선적이며 고도로 형식적인 미술사적 서사를 독립적으로 구축하지는 않았다. 다만 그들은 그 서사를 꾸준히 수용해왔으며, 다른 어느 컬렉션보다도 그 역사를 더 잘, 더 충분히 추적할 수 있는 곳이라는 점은 결코 우연이 아닐 것이다. 미술관의 이러한 회고적인 성격이 혹자가 보기에는 새로움의 대변자라는 미술관의 기존 역할에 대한 유감스러운 방향 전환으로 보일 수도 있을 것이다. 그러나 뉴욕 현대미술관은 여전히 과거 미술사의 특정 판본을 지금도 지속시키는데 엄청나게 중요한 역할을 하고 있다. 실제로 학계 대부분이 다수의 미술 대중과 마찬가지로 이 미술관이 서술하는 미술사를 여전히 현대미술의 결정적인 역사를 구성하는 것으로 받아들인다.

그러나 뉴욕 현대미술관의 상설 컬렉션은 그러한 역사가 허용한 것 이상으로 많은 주목을 받는다. 기존 서사에 따르면 미술의 역사는 양식적인 진보로 이루어졌으며, 역행할 수 없는 특정한 계보들을 따라 전개된다. 하나의 양식에서 그다음 양식으로 발전하는 과정에서 미술은 자연스럽고 객관적이라고 짐작되는 세상을 설득력 있고 일관성 있게 재현한다는 규범에서 점차 해

방되었다. 이러한 서사에 필수적인 것은 개별 미술가들의 예에서 나타나는 도덕적인 행동 모델이다. 전통적인 재현방식에서 자유로워진 미술가들은 주관성의 확대를 쟁취했고, 따라서 더 큰 예술적 자유와 영혼의 자율성을 획득했다. 논문과 도록, 비평지에 반복해서 자세히 기록된 대로 현대미술 문헌들이 묘사하는 이들의 진보적인 재현 포기는 흔히 고통스럽거나 자기희생적인 탐색과 용기 있게 위험을 감수함으로써 얻을 수 있는 것이었다. 공간의 분열, 볼륨의 부정, 전통적인 구성 방식의 전복, 자율적인 표면으로서 회화의 발견, 색, 선, 질감으로부터의 해방, 미술의 경계에 대한 이따금의 위반과 재확인(쓰레기를 변형시키거나 고급미술의 재료가 아닌 재료들로) 등을 통해서 그림을 액자와 캔버스의 틀로부터, 그리고 벽 자체로부터 해방시키는 이 모든 발전이 도덕적인 순간이자 예술적인 선택으로 해석된다. 정신적 투쟁의 결과로 작가는 한때 미술을 지배하던 물질적, 가시적 세계 너머의 새로운 에너지와 진실의 영역을 발견한다. 아폴리네르Guillaume Apollinaire가 사유의 힘 그 자체라고 칭했던 입체파의 '4차원' 재구성, 몬드리안이나 칸딘스키의 추상적이고 보편적인 힘에 대한 시각적 비유, 로베르 들로네가 발견한 우주의 기운, 혹은 미로Joaquin Mir가 재창조한 무한하고 강력한 정신의 영역 같은 것들 말이다. 미술관을 방문하는 관객들은 이상적으로, 그리고 이러한 역사에 동화된 정도에 따라 이 예술적인 — 따라서 정신적인 — 투쟁을 재연하게 된다. 이러한 방식으로 그들은 가시적이고 물질적인 세계를 거듭 극복하고 넘어섬으로써 자유를 획득하게 된다는 한 편의 계몽 드라마를 의례적으로 수행한다.

그러나 이러한 초월적인 영역에 부여된 의미와 가치에도 불구하고 뉴욕 현대미술관과 다른 곳들이 쓰고, 보여주는 현대미술의 역사는 분명 이미지로 가득 차 있고, 그 이미지의 대부분은 여

성이다. 작품 숫자들에 비해 그 다양성은 놀라울 정도로 약하다. 대부분은 단순히 여성의 몸, 혹은 몸의 일부분이며 '여자', '앉은 여자', '비스듬히 누운 나체'처럼 늘 보던 여성의 신체 이상의 정체성 또한 없다. 그들은 행실이 단정치 못한 여자, 창녀, 화가의 모델, 밑바닥 예능인들로 사회적인 가시성은 매우 크지만 사회의 밑바닥에 있는 사람들이다. 뉴욕 현대미술관의 권위 있는 수집품 중 피카소의 〈아비뇽의 아가씨들〉, 레제 Fernand Léger의 〈저녁 식사 Le Grand Déjeuner〉, 키르히너가 그린 매춘부들, 뒤샹의 〈신부 Bride〉, 세베리니 Gino Severini의 발 타바린 Bal Tabarin (카바레 이름—옮긴이)의 무용수, 드 쿠닝의 〈여인 I Woman I〉, 그리고 그 밖의 많은 작품은 흔히 엄청난 규모를 자랑하며 눈에 잘 띄는 곳에 걸려있다. 대부분의 비평문과 미술사적인 글들은 이 작품들을 상대적으로 중요하게 다룬다.

현대미술가들이 누드를 통해 '거창한' 철학적, 미술적 발언을 해온 것은 분명하다. 뉴욕 현대미술관이 이러한 전통이나 그것의 특정 측면들을 과장한 것이기는 하지만 이는 글로 재현되고 설명된 현대미술사에 이미 만연해있는 과장이다. 그렇다면 미술사는 왜 사회적으로, 성적으로 호락호락한 여성들의 몸을 향한 강한 집착을 해명하지 않는가? 누드와 창녀가 현대미술의 영웅적인 재현의 포기와 어떤 관련이 있는가? 또한 왜 이러한 여성 이미지가 미술사에서 명성을 얻고, 권위를 부여받고, 가장 높은 예술적인 야망과 결부되는가?

이론상으로 미술관은 모든 방문객의 정신적인 함양을 위해 헌정된 공적인 공간이다. 그러나 실제로는 권위 있고, 강력한 이데올로기의 엔진이다. 미술관은 방문객들이 정체성에 대한 복잡하면서도 흔히 매우 심령적인 드라마를 상연하는 근대적인 의례 환경이며, 이 드라마는 미술관이 표명하고 의식적으로 계획한 프

로그램들이 공개적으로 인정하지 않으며 인정할 수도 없는 것이다. 다른 모든 유명 미술관들처럼 뉴욕 현대미술관의 의례도 복잡한 이념적 신호를 보낸다. 여기서 내 관심사는 단지 이 신호의 일부라고 할 수 있는 성적 정체성에 대한 부분이다. 나는 미술관 소장품에서 반복적으로 성애화되는 여성의 신체 이미지들이 미술관이라는 사회적인 환경을 적극적으로 남성화시킨다고 주장할 것이다. 이 이미지들이 조용하고 은밀하게 미술관의 정신적인 탐구를 위한 의례를 남성의 탐구로 특정 짓고, 현대미술의 더 커다란 과제를 주로 남성의 시도로 표현한다고 말이다.

뉴욕 현대미술관을 남성의 초월성을 위한 의례로 이해하고, 그곳이 남성의 공포와 환상과 욕망에 맞추어 구조화되었다고 본다면, 한편에서의 정신적 초월을 위한 탐구와 다른 한편에서의 성애화된 여성 신체에 대한 집착은 더 이상 무관하거나 모순적으로 보이지 않으며, 더 큰 심리적인 통합체로 이해될 수 있다.

현대미술의 여성 이미지는 너무나 빈번하게 남성의 공포를 이야기하는 데 이용된다. 앞서 이야기한 많은 작품에서 여성은 잠재적으로 압도적이며, 게걸스럽고, 거세 위협을 가할지도 모르는 왜곡되거나 위험해 보이는 생명체로 등장한다. 사실 뉴욕 현대미술관의 소장품인 괴물 같고 무서운 여성들이 특히 그렇다. 그중 일부만 열거하면, 피카소의 〈아비뇽의 아가씨들〉이나 〈앉아서 목욕하는 여인 Seated Bather〉(후자는 수컷을 잡아먹는 거대한 암컷 사마귀 같다), 레제의 〈세 여인 Grand Déjeuner〉 속의 얼어붙은 금속 같은 오달리스크들, 자코메티 Alberto Giacometti의 초기 여성상들, 곤잘레스 Julio Gonzales 와 립시츠 Jacques Lipschitz의 조각, 그리고 바지오테스 William Baziotes의 〈난쟁이 Dwarf〉 속에는 비열한 모습에 톱니 이빨과 커다란 외눈, 두드러지게 눈에 띄는 자궁을 가진 생명체가 있다. (타락하고 부패한—그리하여 도덕적으로 괴물이 된—여성을 그린 키르히너, 세베리니, 루오 등의 작가들

도 당연히 이 범주에 포함시킬 수 있을 것이다.) 이 작품들 각각은 서로 다른 방식으로 여성을 향한 만연한 공포와 양가적인 감정을 드러낸다. 이 작품들이 그것을 만든 개별 작가들의 심리에 대해 어떤 말을 하는지 아닌지와는 상관없이, 문화적인 차원에서 공공연하게 표현된 이러한 공포와 양가적 감정이 현대미술의 핵심 도덕을 더 이해하기 쉽게 만드는 것으로 보인다.

이러한 이미지를 피해 완전한 추상성을 추구한 작품들에서조차도 초월적인 진실은 여성의 전통적 영역인 물질(matter, 물질을 의미하는 matter의 어원이 라틴어 materia에서 고대 프랑스어 metere를 거쳐 영어로 전해졌다는 설과 라틴어로 어머니를 뜻하는 mater에서 기원했다는 두 가지 설이 있는데, 저자는 후자를 따른다—옮긴이)과 생물학적 욕구로부터 도피하는 행위를 통해 이러한 공포를 이야기한다. 현대미술의 거장들은 얼마나 빈번하게 작품을 통해 공기, 빛, 정신, 우주와 같은 높은 영역, 다시 말해 여성적, 생물학적인 대지 위에 있는 영역에 대해 말하려고 해왔던가! 입체파, 칸딘스키, 몬드리안, 미래파, 미로, 추상표현주의 작가들은 모두 자기 자신이나 우주로부터 오는 비물질적인 에너지로부터 예술적인 삶을 이끌어냈다. (합리적이고 기계적인 질서에 대한 레제의 이상 역시 자연의 무질서한 세계와 상반된 것으로, 자연을 통제하려는 방어기제로 이해할 수 있다.) 주로 현대미술에서 볼 수 있는 이 독특한 성상 파괴, 즉 재현과 그 이면의 물질세계에 대한 거부는 적어도 부분적으로 현대 남성들 사이에 공통적으로 존재하는 충동에 기반을 둔 것으로, 문자 그대로의 어머니가 아닌, 유아기나 아동기의 어머니 개념에 근간을 둔 여성 이미지와 어머니 같은 대지로부터 탈피하는 것을 말한다. 필립 슬레이터[Philip Slater]는 "위협적인 어머니에 대항하는 영웅의 자질로 이동성과 탈출이 특히 강조된다는 점"[2]에 대해 언급한 바 있다. 미술관의 의례에서 반복적으로 나타나는 위협적인 여성 이미지는 '더 높은' 영역으

로의 이러한 탈출을 더욱 시급하게 만든다. 여기서 미술사 문헌에 자주 등장하는 괴물 같거나 위협적인 여성 또는 정반대로 힘없고 정복된 여성들이 유래한다. 남자를 죽이는 살인자든, 살해의 피해자든, 피카소의 치명적인 〈앉아서 목욕하는 여인〉이든, 자코메티의 〈목이 잘린 여인 Woman with Her Throat Cut〉이든, 이 여성들의 존재는 미술관의 의례와 글로 표현된 (그리고 그림이 들어간) 신화 모두에 필요한 것이다. 두 맥락 모두 영적, 정신적 탈출의 이유가 된다. 이 여성들과 대립하거나 그들에게서 탈출하는 것이 빚어내는 시련의 어둠은 계몽을 향한 투쟁에 의미와 동기를 부여한다.

이 같은 호된 시련을 겪는 영웅들이 일반적으로 남자이기 때문에 이 신화에서 여성 미술가의 존재는 단지 이례적인 것일 뿐이다. 여성 예술가들은, 특히 평균적으로 할당된 기준치를 초과할 경우, 그 의례적 시련을 탈젠더화하게 되는 경향이 있다. 따라서 뉴욕 현대미술관과 다른 미술관들은 여성작가들의 작품 수를 미술관의 남성성을 흐리지 않는 수준보다 훨씬 아래로 조절한다. 여성의 존재는 이미지 안에서만 필요하다. 물론 남성도 종종 재현된다. 그러나 주로 성적으로 막 대해도 되는 몸으로 보이는 여성과는 달리 남성은 창조적으로 자신의 세계를 만들고, 그것에 대해 사색하는 신체적으로도 정신적으로도 능동적인 존재로 그려진다. 남성은 음악과 예술을 창조하고, 활보하고, 일하고, 도시를 건설하고, 비행으로 하늘을 정복하며, 사고하고, 스포츠에 참여한다(세잔, 로댕, 피카소, 마티스, 레제, 라 프레네 Roger de La Fresnaye, 보초니 Umberto Boccioni). 남성의 섹슈얼리티가 다루어지는 경우에는 흔히 성적 감성이 시적인 고통, 가슴 아픈 절망, 영웅적 두려움, 방어적 아이러니 또는 예술을 창작하는 욕구로 승화되는 자의식이 매우 강하고, 심리적으로 복잡한 인간의 경험으로 표현된다(피카소, 데 키리코 Giorgio de Chirico, 뒤샹, 발튀스 Balthus, 델보 Paul Delvaux, 베이컨 Francis Bacon, 린드

너 Wilhelm Lindner).

드 쿠닝의 〈여인 I〉과 피카소의 〈아비뇽의 아가씨들〉은 미술사에서 가장 중요한 여성 이미지 중 두 가지다. 이 두 작품은 뉴욕 현대미술관 소장품의 핵심이자 이 미술관의 남성화된 환경을 유지하는 데 매우 효과적이다.

뉴욕 현대미술관은 항상 현대미술의 서사에서 이 두 작품이 갖는 전략적인 역할을 정확하게 주목하면서 이 작품들을 내걸었다. 1984년 미술관 확장 이전과 이후 모두 드 쿠닝의 〈여인 I〉은 추상표현주의의 중대한 '도약' — 뉴욕파 New York School의 절대적 순수, 추상, 지시 대상 없는 초월로의 집단적인 도약 — 을 보여주는 전시장의 입구에 걸려있다. 폴록의 예술적, 정신적 탈주, 보편적 자아가 발하는 빛의 깊이 안에 머문 로스코, 숭고함을 마주한 뉴먼 Barnett Newman의 영웅적인 대립, 문화와 의식 너머로 후퇴하는 외로운 여행을 떠났던 스틸 Clyfford Still, 라인하르트 Ad Reinhardt가 예술이 아닌 모든 것에 가졌던 엄중하고 냉소적인 부정 등이 포함된다. 그리고 〈여인 I〉은 항상 이 궁극적 자유와 순수의 시대로 향하는 입구에 자리하고 있으며 말 그대로 이 시대를 보는 틀을 잡아주고

12.1 드 쿠닝, 〈여인 I〉, 1952, 뉴욕, 뉴욕 현대미술관(1988) (사진: 캐롤 던컨)

있다. 그녀가 그 자리에 있는 것이 너무도 중요하기 때문에 작품이 외부 전시로 자리를 비울 때는 〈여인 II Woman II〉가 그 자리를 메꾼다. 드 쿠닝의 "여인"들은 매우 성공적인 의례의 산물이며, 매우 효과적으로 미술관 공간을 남성화시키고 있다.

드 쿠닝의 작품에서 여성의 형상은 1940년대부터 점진적으로 등장하기 시작했다. 1951에서 1952년 사이에 〈여인 I〉이라는 작품에서 마침내 완전히 드러난 그녀는 큰 덩치에, 저속하고, 성적이며, 위험하고, 고약한 여인이다. 드 쿠닝은 그녀를 크고 툭 튀어나온 눈, 이가 다 드러나 보이게 벌린 입, 커다란 가슴을 지닌 특유의 정면성으로 우리를 마주 보게 했다. 그녀는 한쪽 무릎을 틀어 다리를 벌리며 성기를 노출시키기 직전의 도발적 포즈를 취하고 있는데, 이는 주류 포르노에서 흔히 볼 수 있는 노출을 위한 몸짓이다.

이러한 점들은 미술사만의 특이사항은 아니다. 고대 부족문화

12.2 드 쿠닝, 〈여인 II〉, 1952, 뉴욕, 뉴욕 현대미술관(1978) (사진: 캐롤 던컨)

뿐만 아니라 현대 포르노와 그래피티(낙서)에서도 나타난다. 이러한 것들이 합쳐져서 하나의 익숙한 인물상을 만들어낸다.[3] 이 유형의 일례로 고대 그리스 미술의 고르곤(고대 그리스 신화에 나오는 세 자매 괴물로 머리카락이 뱀으로 되어있다—옮긴이)은 드 쿠닝의 〈여인 I〉과 놀랍도록 흡사하게 성적인 노출이라는 노골적인 행위를 암시하는 동시에 피하고 있다. 이는 다른 경우에서도 볼 수 있는 이 유형의 특징이다. 에트루리아의 한 고르곤은 생식기 노출뿐만 아니라 곁에 있는 동물들이 그녀를 생명의 근원 혹은 어머니 여신으로 가리키고 있다는 점에서 고대문화와 부족문화에서 폭넓게 나타나는 고르곤의 본질적 요소들을 더 잘 드러낸다.[4] 이러한 배치는 분명 동물의 존재와 상관없이 복잡한 상징 가능성을 띠고 있으며 다면적, 모순적, 다층적 의미를 가질 수 있다. 그러나 고르곤 마녀의 겉모습에서는 피에 대한 욕망, 살인적인 눈빛 등 어머니 여신의 끔찍한 면모가 강조되어있다. 특히 다른 의미들을 제시했을지도 모를 신화와 의례가 사라지고, 정신분석학적인 견해가 모든 해석에 영향을 끼치기 쉬운 오늘날에는 이 형상이 특히 유아기에 어머니 앞에서 느끼는 무력함이나 거세 공포를 떠올리게 하기 위한 것으로 보인다. 벌어진 입은 이빨을 가진 질로 해석될 수 있는데, 이는 묘사하기에는 너무나 끔찍한 위협적이고 파괴적인 질이라는 개념이 이빨이 잔뜩 난 입으로 대체된 것이다.

성숙한 여성 앞에서 부족함이나 취약함을 느끼는 것은 남성의 정신 발달에 있어 (두드러지는 정도까지는 아니더라도) 흔한 현상이다. 페르세우스 이야기 같은 신화나 고르곤 같은 시각 이미지는 그 정신 발달의 핵심적인 경험과 그에 수반되는 방어기제를 문화적인 차원에서 확장하고 재창조함으로써 그러한 발달을 중재하는 역할을 할 수 있다.[5] 그리하여 이처럼 이미지, 신화, 의례로 객관화되고, 집단으로 공유되는 개인의 공포와 욕망이 더 차원이

높고 보편적인 진실이라는 지위에 도달할 수 있을 것이다. 이러한 관점에서 숭배 의식의 중요한 장소였던 그리스 신전(기독교 교회의 벽에도 등장한다)에 있는 고르곤의 존재는 (미술관이라는) 현대 고급문화 기관에 걸려있는 〈여인 I〉과 유사하다.[6]

드 쿠닝의 〈여인 I〉의 머리는 고대 고르곤과 너무나 비슷해서 의도적으로 참조했을 가능성이 높다. 특히 드 쿠닝과 그의 동료들이 고대 신화와 원시적인 이미지를 많이 수집하고, 자신들을 고대와 부족문화의 무당에 비유했다는 점에서 그렇다. 드 쿠닝의 "여인"에 관해 쓰면서 토마스 헤스Thomas Hess는 한 구절에서 드 쿠닝의 예술적 시련을 고르곤의 목을 벤 페르세우스의 시련과 비교하며 이러한 의견에 공명했다. 헤스는 드 쿠닝의 "여인"이 포착하기 어려운 위험한 진실을 '멱살을 잡는' 것처럼 확실하게 이해했으며, "진실은 오직 복잡성과 모호성, 역설을 통해서만 다가갈 수 있기 때문에 거울 방패로 메두사를 찾았던 영웅처럼 그는 여인의 평면적이고 반사된 이미지를 속속들이 연구해야만 했다"[7]라

12.3 〈고르곤〉, 점토 부조, 시라큐스, 국립박물관 (사진: 알리나리Alinari / 아트 리소스Art Resource)

고 주장한다.

하지만 이런 종류의 이미지는 아주 흔하기 때문에 고대나 원시 미술에서 특정 근원을 찾아 드 쿠닝의 〈여인 I〉을 끼워 넣으려고 하지 않아도 된다. 〈여인 I〉이 메두사(고르곤 세 자매 중 한 명―옮긴이)를 상기시키는 것은 메두사가 〈여인 I〉을 상기시키는 것만큼이나 쉽다. 드 쿠닝이 고르곤의 의미에 대해 얼마나 알았고 얼마나 의식했든 그리고 거기에서 얼마나 차용했든, 이 이미지 유형은 분명 그의 작품에 존재한다. 이 점에 대해서는 "여인"이 여신 이미지의 오랜 역사에 비유될 수 있다는 점을 드 쿠닝이 의식하고 있었고, 실제로 분명하게 주장하기도 했다는 것으로 충분히 설명될 것이다.[8] 이 여인들을 자신의 가장 야심 찬 예술적 성과들의 중심에 위치시킴으로써 드 쿠닝의 작품은 고대의 신비와 권위의 아우라를 확보한 것이다.

"여인"은 단순히 기념비적이고 상징적인 작품만은 아니다. 하이힐을 신고 브래지어를 착용한 여성은 선정적이고 외설스럽게 짓궂은 포즈를 취하고 있다. 드 쿠닝은 그녀가 고대의 아이콘과 고급미술의 누드 같은 진지한 예술뿐만 아니라 오늘날의 통속적인 핀업걸과 야한 여자 사진들과도 닮았다고 주장하며 진자처럼 왔다 갔다 하는 그녀의 특성을 인정하기도 했다. 그는 이 여인이 위협적이면서도 우스꽝스럽다고 여겼다.[9] 위대한 어머니 여신과 현대 스트립쇼 여왕의 모습을 모두 닮은 이 양가적 인물의 힘은 예술가-영웅(이 영웅의 정신적 시련은 미술관이라는 공적 공간의 의례거리가 된다)이라는 현대의 신화를 상연하는 순수한 문화적, 심리적, 예술적 장을 제공한다. 이 강력하고 위협적인 여성은 계몽화를 향해 가는 길목에서 부딪히고 초월해야 할, 즉 통과해야 할 대상이다. 동시에 그녀의 음란하고 '벗은' 모습은(드 쿠닝은 이를 그녀의 '우둔함'이라고 말한다)[10] 그녀를 무해하게 만들고(혹은 경멸하게인가?), 그녀의

메두사 같은 특징이 주는 공포를 거부한다. 그로 인해 이미지의 양가성은 작가(그리고 관객)에게 위험한 경험과 그것을 극복한다는 느낌 모두를 제공한다. 한편, 포르노적인 자기 노출이라는 암시(작가의 이후 작품에서 더 노골적으로 드러나지만 여기에서도 분명 존재한다)는 특히 남성 관객을 향한다. 그것으로 드 쿠닝은 의도적이고 독단적으로 남성의 성적 판타지를 고급문화로 객관화시키는 자신의 가부장적인 특권을 행사한다.

캘리포니아 예술가 로버트 하이네켄^{Robert Heinecken}의 흥미로운 드로잉-포토몽타주 작업 〈변신으로의 초대^{Invitation to Metamorphosis}〉는 고르곤-야한 여자의 모호성을 유사하게 탐구한다. 여기서 모호성의 효과는 가면을 사용하고 별개의 네거티브 필름을 포개고 결합함으로써 발생한다. 하이네켄 버전의 자기 노출형 여성은 틀에 박힌 포르노스러운 누드와 할리우드 영화의 전형적인 괴물로 이

12.4 로버트 하이네켄, 〈변신으로의 초대〉, 1975, 캔버스에 감광유제와 파스텔, 42×42인치 (사진: 캐롤 던컨)

루어진 합성물이다. 고르곤의 자격을 충분히 갖춘 그녀의 특징
으로는 이빨이 보이는 벌린 입, 육식 동물 같은 턱, 거대하게 불
룩 튀어나온 눈, 커다란 젖가슴, 노출된 성기, 그리고 아주 심술궂
게 생긴 발톱이 있다. 그녀의 몸은 벗은 동시에 가려져 있고, 유
혹하는 동시에 혐오감을 주며, 고르곤의 왼쪽에 있는 두 번째 머
리 — 매력적인 미소를 짓고 있는 머리 — 역시 가면을 쓰고 있다.
드 쿠닝의 작품처럼 하이네켄의 〈변신으로의 초대〉는 기만, 유혹,
위험, 재치로 충만하며 심리적으로 불안정한 분위기를 조성한다.
이 이미지의 다양한 구성 요소들은 다른 요소들 속으로 사라지고
다시 나타나기를 계속한다. 드 쿠닝의 겹겹이 칠한 물감의 표면
처럼 작용하는 이러한 요소들은 항상 변화하며 다양한 독해를 유
도한다. 두 작품 모두 덮인 것은 노출되고, 불투명한 것은 투명해
지며, 드러난 것은 다른 것을 은폐한다. 두 작품 모두 끔찍한 살인
마인 마녀와 자발적인 노출광 창녀를 융합시킨다. 양쪽 모두 욕
망하는 위험을 두려워하면서도 추구하며, 그 위험에 대해 스스
로를 속인다.

　　물론 드 쿠닝이나 하이네켄이 양가적으로 자신을 노출시키는
여성들을 창조하기 전에 피카소의 1907년 작 〈아비뇽의 아가씨

12.5 청동 마차 앞에 새겨
진 것을 따라 그린 에트루
리아의 고르곤, 뮌헨, 고대
공예미술관

들〉(도판 4.9 참조)이 있었다. 이 작품은 여성의 의미에 대해 엄청나게 야심 차게 구상되었고, 계시를 갈망한다. 여기서 모든 여성은 시간과 장소를 가로질러 존재하는 보편적인 범주에 속한다. 피카소는 고대 예술과 부족 예술을 활용하여 그녀의 보편적인 신비를 드러냈다. 왼쪽에는 이집트와 이베리아반도의 조각이, 오른쪽에는 아프리카 미술이 있다. 오른쪽 하단의 인물은 마치 원시적인 신이나 고대의 신으로부터 직접 영감받은 것처럼 보인다. 트로카데로의 민족지학 예술품 컬렉션 방문을 통해 피카소는 이러한 인물들을 알고 있었을 것이다. 피카소가 바젤에서 그린 이 작품의 습작은 대칭적이고 자기 노출적인 포즈의 전형에 충실하다. 피카소는 그녀가 돋보이기를 원했다. 즉, 그녀는 가장 관객 가까이에 있으며 모든 인물 중 가장 크다. 이 단계에서 피카소는 왼쪽에 남학생을, 화면의 중심축에는 성적으로 흥분한 모습을 한 선원을 포함시킬 계획이었다. 이 자기과시형 여성은 관람객을 등진 채 그를 향해 성기를 드러내고 있다.

완성된 작품에서 남성의 존재는 이미지에서 제거되었고, 그

12.6 파블로 피카소, 〈아비뇽의 아가씨들〉을 위한 습작, 1997. 목탄, 파스텔, 18½×24½인치, 바젤, 바젤 미술관

림 앞 관람자의 공간으로 재배치되었다. 그에 따라 남녀의 대립에 대한 묘사로 시작되었던 것이 관람자와 이미지의 대립이 되었다. 이러한 재배치는 오른쪽 하단의 여성을 완전히 돌려서 이제 그녀의 시선과 성적으로 자극하는 행위를 바깥쪽을 향하게 만든다. 비록 종전보다 덜 자세하고, 덜 대칭적으로 묘사되기는 했지만 말이다. 이렇게 함으로써 피카소는 궁극적으로 오직 남자만의 상황을 끌어내 기념비적으로 만들었다. 이렇게 재구성된 작품은 남성과 여성 모두에게 남성 관람자의 특권적 지위를 강요한다. 남성 관람자만이 이 최고의 계시적인 순간이 주는 영향을 온전히 경험하게 된다.[11] 아울러 여성은 방문자들에게 개방된 전시실에서 작품을 관람할 수는 있겠지만 고급문화의 중심 무대로는 들어갈 수 없다.

마지막으로 피카소가 드러내는 여성의 신비 역시 미술사적 교훈이다. 완성된 작품의 여성들이 양식적으로 다양하기 때문에 우리는 현재 시점의 매춘부들뿐만 아니라 하나의 스펙트럼에 배치된 "가장 어두운 아프리카"의 예술과 서양문화(이집트와 이베리아의 우상들)의 시작을 나타내는 작품들을 통해 고대와 원시시대까지 거슬러 올라가 볼 수 있게 된다. 따라서 피카소는 경탄할 만한 여신, 끔찍한 마녀, 음탕한 창녀는 다면적인 한 생명체의 다른 측면들에 지나지 않으며, 결국은 위협적이면서 매혹적이고, 당당하면서 자기 비하적이며, 지배적이면서 무력하다는, 그리고 언제나 남성의 상상력이 지닌 심리적 특성이라는 자신의 논제를 주장하기 위해 미술사를 사용한다. 피카소는 또한 진정으로 위대하고 강력하며 깨달음을 주는 예술은 항상 그러한 남성만이 지닌 특성 위에 구축되어 왔으며, 항상 그 위에서 만들어져야만 한다고 암시한다.

미술관의 설치는 이미 강력한 이 작품의 의미를 증폭시킨다.

첫 번째 입체파 전시실의 중앙에 있는 독립된 벽에 걸린 이 그림은 방으로 들어가는 순간 관심을 사로잡는다. 출입구의 배치는 그림을 갑자기 극적으로 보이게 한다. 이 친밀한 스케일로 조성된 전시실을 물리적으로 장악하는 작품의 설치는 주변을 둘러싸고 있는 입체파 작품들의 조상이라는 이 그림의 역할과 그에 이어지는 미술사적인 쟁점들을 더욱 극적으로 만든다. 이 작품은 뉴욕 현대미술관의 기획 구조에서 너무나 중요하기 때문에, 최근 이 작품이 대여 중이었을 때 미술관은 작품의 부재에 대해 설명하는 (작품의 존재에 대한 설명이기도 한) 게시물을 벽에 붙여야 한다는 압박을 느꼈을 정도다. 뉴욕 현대미술관으로서는 이례적인 일로, 이 안내문에는 지금은 없는 기념비적인 작품의 아주 작은 컬러 복사본이 들어가 있었다.

내가 논의한 드 쿠닝과 하이네켄의 작품은 다른 많은 현대미술가들의 유사한 작품들과 더불어 〈아비뇽의 아가씨들〉이 획득한 지위를 활용하고 강화한다. 또한 다른 강조점을 끌어내며 이 테마를 발전시킨다. 그들이 피카소보다 더 명확하게 발전시킨 요소 중 하나는 포르노다. 이 포르노적인 요소가 미술관의 맥락에서 어떻게 작동하는지를 탐구하기 위해 먼저 미술관 밖에서 음란물이 어떻게 작동하는지를 살펴보고자 한다.

지난해 『펜트하우스*Penthouse*』 잡지 광고가 뉴욕의 시내버스 정류장에 등장했다. 뉴욕시의 버스 정류장을 장식하는 광고는 속옷부터 부동산까지 거의 모든 것을 망라하고, 거의 알몸상태의 여성들이 주를 이루며, 가끔 남성들도 있다. 그러나 이번에는 일반적으로 말하는 그런 포르노 이미지를 광고했다. 즉, 향수나 수영복을 파는 것이 아니라 주로 남자들의 에로틱한 욕망을 자극하기 위해 만들어진 이미지였다. 광고의 도발적인 의도를 감안해보았

을 때, 그 이미지는 속옷 광고와 매우 다르며 (내 생각에 거의 모든 사람에게) 더 강렬한 의미를 만들어낸다. 적어도 행인 한 명이 이미 빨간 스프레이로 "돼지 같은 것들을 위한 For Pigs"이라는 간결하면서도 조리 있는 반응을 남겼다.

나는 그것을 카메라로 찍기로 했다. 그러나 포커스를 맞추기 시작하자 마음이 불편해지고 남의 시선을 의식하게 됐다. 나중에 깨달았지만 나는 단순히 그 광고의 특성 때문이 아니라 공공장소에서 그러한 광고를 촬영하는 행위로 인해 내 안의 길들여진 금지를 경험하고 있었다. 비록 익명으로 쓰인 글귀가 사진 찍는 행위를 사회적으로 더 안전하게 해주었지만, 그 문구는 젠더에 대한 의식적이고 비판적인 담론 속에 위치한다. 그것을 사진 찍는 행위는 여전히 중산층의 도덕이 보거나 가져서는 안 된다고 명하는 이미지를 공공연하게 도용하는 일이었다. 하지만 내가 이러한 사실을 미처 정리하기도 전에 한 무리의 소년들이 프레임 안으로

12.7 『펜트하우스』잡지 광고가 있는 뉴욕시 57가 버스 정류장 (사진: 캐롤 던컨)

들어왔다. 고의적으로 끼어든 것이 분명했다. 나는 나 자신이 무엇을 하고 있는지 알고 있었을까? 한 아이는 엄중하다고밖에 표현할 수 없는 태도로 나에게 물었고, 다른 아이는 마치 내가 고의로는 그런 짓을 하지 않을 것이라고 생각한 듯 『펜트하우스』광고를 촬영하고 있다고 나를 꾸짖었다.

나로 하여금 내 행동에 불안감을 느끼도록 길들인 바로 그 문화가 분명 그들도 불안하게 만든 것이다. 이 또래 소년들은 『펜트하우스』에 뭐가 실려 있는지 아주 잘 알고 있다. 『펜트하우스』 안에 무엇이 있는지 안다는 것은 남자들이 알 만한 무언가를 아는 것이다. 그러므로 『펜트하우스』를 안다는 것은 인간이 받을 수 있는 모든 도움을 필요로 하는 바로 그 나이에 자신이 남자, 적어도 남자가 되리라는 것을 아는 한 가지 방법이다. 나는 이 소년들이 내가 그 광고 이미지를 이용하지 못하게 방해함으로써 남자로서 자신들에게 힘을 실어주는 광고의 힘을 수호하려 했다고 본다. 많은 남성과 마찬가지로 그들에게 포르노의 주된 (유일한 것은 아닐

12.8 『펜트하우스』 1988년
4월호 광고

지라도) 가치와 용도는 젠더 정체성을 확인시켜주는 힘이며, 그것으로 젠더 우위를 확인한다. 포르노는 그들의 남자다움을 본인들과 타인들에게 확인시켜주고 남성의 사회적 힘이 더 크다는 것을 명확히 보여준다. 여성의 시선이 허락되지 않은 고대의 원시적인 어떤 물건들처럼 이용자에게 남성의 우월적인 지위를 느끼게 해주는 포르노의 힘은 그것이 남자에 의해 소유되거나 통제되고, 여자에게는 금지되거나 기피되며, 여성들로부터 숨겨진다는 점에 달려있다. 즉, 특정 상황에서 여성의 시선은 음란물을 오염시킬 수 있다. 이미 그 문화의 기본적인 젠더 코드로 각인된 이 소년들은 그 상황을 보고 침해라는 것을 알았다. (그들은 내가 그 광고를 훼손했다고 의심했을지도 모른다.) 그들이 나를 괴롭힌 것은 성인 남성들이 도시 거리에서 여성들에게 일상적으로 행하는 젠더 감시를 시도했다는 것이다.

얼마 전까지만 해도 그런 잡지는 지저분한 포르노 가게에서만 팔렸다. 그러나 지금은 그러한 잡지 광고가 시내 중심가 대로를 장식하고 있다. 물론 그 잡지의 표지와 광고 자체가 포르노일리는 없고, (성기를 노출하지 않기 때문에) 합법적이겠지만 광고로 기능하기 위해서는 암시적이어야 한다. 다른 이유로 드 쿠닝의 〈여자 1〉 또는 하이네켄의 〈초대〉 같은 예술 작품은 실제로 포르노는 아니지만 포르노를 참조하고 있다. 이 작업들은 그 참조물을 '아는' 관객들에게 의존하지만 거기서 멈춰야 한다. 이러한 요건을 고려해보았을 때, 작가의 시각적인 전략이 그 광고와 유사하다는 점은 놀랄 일이 아니다. 〈여자 1〉은 광고와 많은 특징을 공유한다. 둘 다 정면을 향해있는 우상화된 여성을 화면에 꽉 차게 클로즈업하고 있다. 이 여성들은 그림 표면을 가득 채우다 못해 넘쳐흐른다. 사진의 낮은 카메라 앵글과 그림의 크기와 구성은 사실상 혹은 상상적으로 관람자를 왜소하게 만들며, 작품 속 인

물을 기념비적으로 만들고 드높인다. 그림과 사진 둘 다 머리, 가슴, 몸통에 주의를 집중시킨다. 팔은 몸의 프레임을 만드는 역할을 하는 정도고 다리는 잘려져 있거나 드 쿠닝 작품처럼 작고 허약하다. 따라서 이 인물들은 불안정하고 연약하게 그려진, 엉거주춤 (자신감 없이) 벌어진 다리로 인해 강력한 동시에 무력해 보인다. 그리고 관람자는 허벅지가 벌어지게 되면 모든 걸 볼 수 있는 위치에 서 있다. 그리고 물론 『펜트하우스』지면들에서처럼 허벅지는 벌어지는 것 외에 다른 용도는 없다. 그러나 드 쿠닝의 뜨거운 여인은 『펜트하우스』의 '애완동물'과는 매우 다른 목적과 문화적인 지위를 지니고 있다.

드 쿠닝의 〈여자 I〉은 훨씬 더 복잡하고 감정적으로 상반된 의미를 전한다. 이 작품은 여성에 대한 탐구뿐만 아니라 여성에 대한 두려움과 여자로부터의 도피를 더 공공연하게 인정한다. 게다가 드 쿠닝의 〈여자 I〉은 작가의 예술가로의 자기 과시에 가려진다. 『펜트하우스』사진의 명백한 목적은 욕망을 불러일으키기 위해서다. 만약 드 쿠닝이 여성의 신체와 관련하여 욕망을 일깨운다면, 그것은 그러한 끌림을 약화시키거나 정복하고 그 위험에서 벗어나기 위함이다. 관객들은 예술이 제공하는, 여성의 타락한 유혹으로부터 벗어나는 투쟁을 다시 체험하도록 초대받는다. 미술비평이 중재한 드 쿠닝의 작품은 궁극적으로 남성의 두려움이 아니라 예술의 승리와 자기 창조정신을 이야기한다. 비평적인 글들에서 여성 인물들은 작품의 심오한 의미를 위한 촉매제나 구조적지지체가 된다. 즉, 예술가의 영웅적인 자기 탐구, 그의 실존주의적인 용기, 새로운 회화 구조나 다른 예술적 또는 초월적인 목적을 추구한다.[12]

이 작품의 포르노적인 장면은 이제 고급문화적인 의미에 포

섭되어 (『펜트하우스』광고와는 달리) 도전받지 않는 특권과 권위를 가지고 이데올로기로 작동할 수도 있다. 포르노적인 요소를 바탕으로 작품을 만들고 남녀 모두에게 젠더 정체성과 차이에 대한 뿌리 깊은 감정을 촉발함으로써 드 쿠닝, 하이네켄, 그리고 그 외 다른 미술가들(가장 악명 높은 경우로 데이비드 살레David Salle)은 우리 사회가 전통적으로 남성들에게만 부여해온 특권을 행사한다. 자신들의 이미지를 통해, 그들은 남성적인 통제하에 있는 영역으로의 공공 공간에 대한 권리를 주장한다. 예술로 둔갑해 미술관이라는 공공장소에 전시됨으로써 그러한 자기 노출적인 포즈는 남성 관객으로 하여금 보다 힘 있는 젠더 그룹에 소속되어있음을 확인시켜준다. 그것들은 또한 여성들에게 공동체 구성원으로의 지위, 공공 공간에 대한 권리, 문화적으로 정의된 공통의 정체성에 있어 그들의 몫이 남성과는 상당히 다르다는 점을 — 어쩐지 덜 평등하다는 점을 — 상기시킨다. 그러나 이 신호들은 분명 은밀하고, 초월적인 예술가-영웅의 신화 속에 숨겨져 있다. 포르노 사진이나 그래피티와의 비교를 더 대놓고 자초하는 드 쿠닝의 후기 여성들도 참조할 만하다. 그것들은 포르노에 가까울수록 더 명백히 '예술적인' 몸짓과 철학적으로 의미심장한 덧칠로 포장된다.

그렇기는 하지만 거리에서 진실인 것이 미술관에서도 진실이 아니라고 하기는 힘들다. 비록 다른 고상한 규범들이 그렇지 않아 보이게 만들지라도 말이다. 미술관 안이든 밖이든 그러한 이미지들은 강력한 권위가 되어 여성과 남성의 진정한 가능성을 결정하고 구별 짓는 정신적 코드를 구조화하고 강화시킨다.

셰릴 번스타인의 삶과 작업

13. 서문

캐롤 던컨

이제 우리는 셰릴 번스타인까지 왔다. 나는 셰릴의 글에 대한 저자성을 주장하기 위해서가 아니라 — 저자성이라는 개념은 어떤 경우든 유지하기 어려워졌다 — 그 글이 나의 도움으로 등장했고, 나에게 도움이 되었기에 그동안의 글을 모은 이 책에 포함시켰다. 번스타인은 나라면 쉽게 내뱉지 못할 이야기를 해주었다. 그녀는 쉽지 않은 진실을 꺼내놓았다가 다시 묻어버렸다. 그녀가 내게 진 빚이 많은 것은 확실하지만, 그 빚이 무엇이든 그녀의 삶은 나와 상당히 독립적으로 펼쳐졌다. 그녀는 고유한 (명백히 일방적인) 관계를 형성했고, 미술비평의 담론으로 진입했으며, 적지 않은 수의 사람들이 비평 혹은 미술 쪽 길을 찾아갈 수 있게 도와주었다.

그런데 셰릴 번스타인은 누구이며 어떤 사람인가? 그녀는 후기구조주의 미술비평의 선구자인가 아니면 한낱 장난질에 불과한가? 그녀는 끊임없이 움직이는 기표, 고정된 지시대상이 없는 재현인가? 혹은 나름대로 의도를 지닌 행위자이자 진정한 주체인가? 그녀는 전복적이었는가? 관습을 위반했는가? 오직 시간만이 이 질문들에 답해줄 수 있을 것이다. 이 시점에서 확신하며 말할 수 있는 부분은 번스타인이 주목할 만한 이야기로 진화했다는 사실이다. 발표된 단 두 편의 글만으로 그녀는 미술계에서 주변적이기는 하나 중요한 영향력을 지닌 유명인사가 되었으며, 최근에는 심도 있는 비평적 연구 대상이 되었다. 현재 번스타인에 대

한 문헌은 그녀가 작업한 것보다 몇 배는 많다. 번스타인 글 자체보다 더 흥미로운 것은 서사 구조로서의 셰릴 번스타인이다.

번스타인은 1970년 봄 뉴욕시에서 나와 (당시) 내 남편이었던 배우 앤드류 던컨Andrew Duncan의 대화 도중 처음 등장했다. 당시 이론적으로 가장 진보적인 미술 간행물로 광범위한 주목을 받았던 『아트포럼』의 비평적 글쓰기에 재미를 느낀 우리는 행크 혜론이라는 인물을 만들어냈다. 그는 백인이고, 앵글로 색슨계며, 현대미술과 비평에도 익숙한 뉴잉글랜드 출신이다. 또한 고급미술 언론의 비평적 관심을 기대할 수 있는 세련되고 비싼 갤러리 중 한 곳에서 데뷔한 인물이다. 그와 동시에 우리는 셰릴 번스타인이라는 인물을 생각해냈는데, 역시 야심 차고, 이론적으로 뛰어난, 말하자면 글재주를 타고난 인물이다. 그날 늦은 저녁 무렵 번스타인의 첫 번째 글의 상당 부분이 형태를 갖추었다. 「가짜 이상의 가짜」라는 제목의 이 글은 혜론의 수수께끼 같은 작품세계가 갖는 비평적 중요성을 탐구했는데, 그의 작업은 프랭크 스텔라 작품의 복제로만 이루어졌다. 번스타인은 읽기 어려운, 대부분 미술 언론의 상층부에서 유행하고 있던 프랑스 철학 텍스트들에서 긁어모은 개념들을 적용하였다. 번스타인은 혜론의 작업에서 주요 핵심이 되는 것이 이론적이고 언어적이라는 점을 입증하기 위해 이러한 개념을 사용했다. 실제로 혜론의 작업은 너무나 이론화되어있어서 미술계에서 작업의 물리적 부재가 의미를 정교하게 하는 데 장점으로 작용했을 것이다. 이후에 누구도 실제 작업을 보고 싶어 하거나 심지어 어디서 볼 수 있는지 궁금해하지조차 않았다.

글의 저자로서 앤드류 던컨과 나는 가짜 이상의 가짜를 패러디로 생각했으나 일단 미술 비평계에 공개되고 나자 그 글은 독자적으로 굉장히 다른 정체성을 가지게 되었다. 처음에는 동료들

사이에서 복사본으로 돌다가 그레고리 배트콕^{Gregory Battcock}의 눈에 띄게 되었는데, 그는 미술비평 선집 『아이디어 아트^{Idea Art}』(1973)에 이 글을 싣고 싶다고 요청해왔다. 그 시점에 번스타인은 출생지(뉴욕주 로슬린)와 이력을 갖게 되었다. 호프스트라 대학에서 학사 학위를 받고, 헌터 컬리지에서 미술사 석사학위를 받았다. 그녀에게 오해의 비극이라는 제목의 석사학위 논문도 만들어주었는데, 19세기 말 벨기에 작가인 펠리시앙 롭스^{Felicien Rops}에 대한 연구였다.

배트콕의 선집은 많이 읽혔지만 번스타인과 헤론이 패러디라는 것을 알아차린 사람은 사실상 아무도 없는 듯했다. 처음에는 이러한 실패가 놀라웠다. 두 사람이 독자의 의심을 불러일으킬 수 있도록 계획적으로 심어놓은 단서는 수없이 많았다. 번스타인의 일부 주장들은 농담, 솔직히 말해 진부하기까지 한 농담이 분명하다는 것도 쉽게 파악할 수 있었다. (예를 들어, 장 폴 사르트르의 다시 산 산 경험을 다시 그린 그린 오브제라는 개념으로 재가공한 것.) 헤론은 거의 완전히 암시적인 신호들로 구성되어있었다. 물론 1980년대 후반이라면 그는 시뮬레이셔니즘, 즉 차용미술의 예언자나 선구자로 여겨질 수 있었을 것이다. 하지만 70년대 초반에는 그러한 비평 범주가 존재하지 않았고, 그의 미술 프로젝트(다른 작가의 작품 전체를 복제하는 것)를 진지하게 여기기에는 제정신이 아니게 보였을 것이라는 합리적인 예상도 가능할 수 있다. 이러한 이상한 점들에도 불구하고 번스타인과 헤론은 당시 미술계의 관심사에 쉽게 동화되었으며[1] (이후 내가 알게 된 바로는) 심지어 특정 대학의 미술학과 학생들에게 필독자료가 되었다.

1975년 앤드류 던컨과 내가 헤어졌을 때, 상호 동의하에 내가 번스타인의 관리권을 맡았다. 나는 곧 그녀의 두 번째 글을 출판하기로 결심했다. 자신들을 공생해방군^{Symbionese Liberation Army(SLA)}이라 부르는 집단이 패티 허스트를 납치하여 세상을 놀라게 한 사건이

계기가 되었다. 젊은 여성 상속인을 인질로 잡고 SLA는 많은 양의 음식을 샌프란시스코만의 가난한 사람들에게 나누어주라고 요구했으며, 은행을 털고, 대규모의 FBI 요원들이 (미) 서부 곳곳에서 헛수고하게 만들었다. 그들은 마침내 로스앤젤레스에 있는 아프리카계 미국인 마을 한가운데 있는 작은 집에서 경찰에 포위되어 잡혔고, (일부는) 경찰이 실수로 일으킨 것으로 알려진 화재로 타 죽었으며, 이는 황금 시간대 텔레비전 뉴스에 나왔다. 노동자 계층이 사는 근처 소박한 집들에도 불이 옮아 붙어 TV 뉴스 카메라 앞에서 타들어 갔다. 번스타인의 새로운 글, 뉴스로서의 퍼포먼스는 이 사건을 퍼포먼스 아트의 예시, 즉 뉴스라는 미디어를 재현 수단으로 사용한 아주 지적인 그룹의 작업으로 제시하였다. 형식적, 개념적 전개가 미술 담론의 궤적을 따라가면서도 자율적이고 설득력 있어 보이는 하나의 이야기가 이 새로운 글을 이론적으로 뒷받침했다.[2] 이 글은 밀워키의 위스콘신 대학에서 퍼포먼스를 주제로 열린 학회에서 강연한 저명한 이론가들의 논문집에 등장한다.[3] 이전 글과 마찬가지로 이 글은 번스타인 단독으로 발표되었다.

하지만 이 두 번째 출판물이 인쇄되는 동안 셰릴 번스타인의 비밀은 예상치 못한 죽음으로 인해 봉인되었다. SLA에 대한 글이 실린 그 출판물의 편집자인 마이클 베나무 Michael Benamou가 심장마비로 쓰러졌고, 곧이어 그레고리 배트콕이 카리브에서 휴가를 보내는 동안 의문의 살해를 당했다.[4] 이들의 죽음으로 번스타인과 헤론이 실제적이고 의도적인 주체로 존재한 적이 없다고 직접적으로 증언하거나 결정적인 증거를 제공해줄 사람이 남아있지 않게 되었다. 그들은 '저자의 죽음'이라는 잘 알려진 후기구조주의 개념의 흥미로운 변종, 즉 편집자의 죽음을 소개하게 되었는데 그것은 '독자'의 부활보다는 비평가의 전권을 창조했다.

그 후 80년대 초반, 헤론은 뉴욕의 많은 젊은 작가들의 호기심을 자극하기 시작했다. 예술적 독창성이라는 부문을 극단적으로 부정한 그의 작업은 번스타인의 비평적 노동(헤론의 개념적 독창성을 입증하는)과 더불어 새로운 타당성을 획득하였다. 헤론은 차용미술이라는 새로운 미술실천 영역에서 선구자이자 영감의 원천으로 인식되어가고 있었다. 번스타인과 헤론이라는 이름은『빌리지 보이스 *The Village Voice*』[5] 같은 비평적으로 진보적이었던 미술 언론에 등장하기 시작했고, 헤론의 작업에 대한 말이 돌았다. 그사이 번스타인은 미디어 비평가들 사이에서 예리하고 이론적으로 진보적인 비평가,[6] 비-독창성의 리더가 되어가고 있었다.

하지만 셰릴 번스타인의 비밀에 대한 보안은 철저히 지켜지지 않았다. 1986년 11월,『뉴요커 *The New Yorker*』매거진의 캘빈 톰킨스 *Calvin Tompkins*이 칼럼에서 헤론과 번스타인 이야기를 다루었다.[7] 톰킨스는 그 두 사람이 장난질이라고 폭로한 토마스 크로우 *Tomas Crow*의 글에 근거해 칼럼을 썼다.[8] 신기하게도 그 폭로로 인해 번스타인과 헤론은 잠시 유명인사가 되었다. 톰킨스 외에『빌리지 보이스』도 다시 번스타인과 헤론에게 관심을 가졌다. 킴 레빈 *Kim Levin*이 쓴 전시평에서 실제 시뮬레이셔니즘 작가를 행크 헤론과 비교하며 깎아내렸다. 그녀는 헤론이 오래전에 원본을 모방하였을 뿐만 아니라 그의 살아있는 후임자들에게는 허락되지 않는 이론상의 이점을 즐기기까지 했다고 주장했다. 헤론은 자신을 챔피언으로 만든 비평가처럼 세련된 허구였다.[9] 다른 리뷰에서 신디 카 *Cindy Carr*는 패티 허스트 사건에 대한 번스타인의 독해를 최근 개봉한 같은 주제의 영화보다 더 선호했다.[10]

번스타인이 비평가로 성공했고, 미술계와 미술비평이 그녀가 받아야 할 특별한 관심에 부합하는 것들을 그렇게 많이 제공했는데도 왜 더 이상 글을 발표하지 않았느냐는 질문을 자주 받았다.

번스타인이 더 기여할 필요가 없어져서 글을 발표하는 걸 그만두었다. 즉, 다른 수많은 문필가가 그녀가 했던 영역에서 그녀에 필적하거나 그녀를 능가했기 때문이다. 달리 말하자면, 패러디와 미술비평 구분이 불가능해지는 순간이 그만둘 때인 것이다.

그럼에도 불구하고, 번스타인의 글이 갖는 의미와 입지에 대한 복잡한 질문들이 남아있다. 아마도 우리는 패러디와 가짜라는 두 개념, 즉 의도를 지닌 진짜 주체와 위조된 주체(번스타인)를 대립시키는 개념을 완전히 폐기함으로써 그 질문에 대해 가장 잘 고민할 수 있을 것이다. 시뮬레이셔니즘 작가들이 사기꾼에게 속아왔다는 토마스 크로우의 표현은 그 같은 잘못된 기반에 근거한 것이다. 그 말은 번스타인과 헤론이 텍스트가 아니라 사람으로 존재했다면 그들의 이론적 위치가 더 강력했을 것이라는 뜻이기도 하다. 하지만 반대 입장도 비슷한 타당성을 들어 주장할 수 있다. 즉 존재하지 않는 헤론의 존재하지 않는 작품을 번스타인이 제시한 대로 본 시뮬레이셔니즘 작가들의 독해가 바로 오리지널 같은 (비)오리지널의 언어적 전략을 불안정하게 하고 다시 빼앗는 상호-주체적이고 상호-텍스트적인 해체적 참여 행위였다고 말이다. 마지막으로 번스타인의 말을 의역하면, 이는 번스타인을 'A 혹은 B (either/or) 그리고 A와 B 둘 다 (both/and)' 사이에 위치시키는 이도 저도 아닌 포스트 모더니스트의 지적 난독증과 후기 계몽주의의 도덕적 현기증의 조합을 결코 혼란스럽게 만들지 않는다.

14. 가짜 이상의 가짜*

"진리의 가장 근원적인 현상은 폭로의 실존적-존재론적 기반에 의해 처음으로 보이게 된다."

_마틴 하이데거

새로 생긴 근사한 업타운 갤러리에서 현재 열리고 있는 전시는 지난 5년에 걸쳐 진지한 모더니즘 안에서 발생한 예술적인 발전 전반에 대해 재고할 것을 요구한다. 모든 새로운 징후들이 그러하듯 행크 헤론의 이번 전시도 과거와 완전히 결별함으로써 그 과거를 갑자기 새로운 측면에서 드러내고, 분석적, 변증법적으로 이해할 수 있도록 해주기 때문이다.

불과 3년 전만 해도 사물-형식에 대한 비평적 딜레마에서 비롯된 변증법적 교착상태에 대한 해결책이라고 누구도 예상하지 못했던 것을 찾아낸 이 작품들은 사물성과 형식성을 주장하는 동시에 초월한다. 형식과 사물을 합성하여 우리가 형식-사물 예술이라고 부를 만한 것으로 제시했다고 하는 것이 더 나은 표현인지도 모르겠다. 흔히 말하는 지시대상이 없는 오브제의 순수성을 훼손시키지 않으면서도 내용의 문제를 훌륭한 솜씨로 단번에 해결한 헤론의 작업은 프랭크 스텔라의 모든 작품을 외관상 똑같이 복제하면서도 프랭크 스텔라가 아닌 누군가의 행위를 실제로 재

* 이 글은 그레고리 배트콕이 편집한 *Idea Art* (New York: Dutton, 1973), pp. 41~45에 처음 실렸다.

현함으로써 완전히 현상학적인 의미에서 새로운 내용과 새로운 개념을 선보인다. 즉, 이러한 오브제들은 진정한 의미에서 스텔라 더하기 스텔라 **그 이상**이며, 그로부터 도출된 의미들은 분명 앞으로 몇 달 동안 추상주의 미술과 비평 커뮤니티의 한 부분을 차지하게 될 것이다.

과거와 현재 사이의 양방향 속에서 이 작품들은 또 다른 측면의 진보를 나타낸다. 사물은 가짜라는 형식이 아니고는 어떤 것으로도 그 본질ᵃⁿ ˢⁱᶜʰ과 실재ᶠᵘʳ ˢⁱᶜʰ를 뚜렷하게 구분할 수 없다. 왜냐하면 기존의 예술 형식을 복제함으로써 작가는 앞선 예술가의 승인을 받는 동시에 새로운 형식적 진보를 부정함으로써 그 전체 현상을 더 우월한, 즉 비판적인 수준으로 이동시키기 때문이다. 여기서 작동하는 것은, 사르트르의 표현을 빌리면, 다시 산 산 경험, 아니 더 정확하게는 다시 그린 그린 오브제다.

두 사람의 작품이 지닌 분명한 유사성에도 불구하고 중대한 차이가 몇 가지 있다. 헤론이 위조한 작품들은 모두 스텔라가 10년에 걸쳐 만든 것인 반면, 여기서 검토하는 작품들은 모두 1971년에 완성되었다. 헤론의 작품들(이것은 그의 첫 번째 전시다)을 보면서 우리는 작가의 일방적인 선형적 서술이나 완전한 순환성의 표현에 함몰되지 않으려고 한다. 오히려 두 가지를 순환적-선형적 미술이라고 부를 수도 있는 것, 즉 둘 중 하나도 두 가지 모두도 아닌 것으로 합성하였다.

더욱이 위의 내용은 동시성이 고조되는 과정을 통해 관찰자의 지각을 구체화한다. 헤론의 작품을 처음 보았을 때, 우리는 비트겐슈타인Ludwig Wittgenstein이 한 말을 떠올리게 된다. "…로서 보는 것은 지각의 일부가 아니다. 그리고 그런 이유로 그것은 보는 것 같기도 아닌 것 같기도 하다."[1] 우리는 분명히 딜레마에 직면해있다. 시각적 경험의 기준은 무엇인가라는 비트겐슈타인의 질문에

대한 그 자신의 분명한 대답인 "보이는 것의 재현"[2]은 단순히 그렇게 작동하지 않을 것이다. 보이는 것 말고도 알려진 것이 있다. 즉, 칸트Immanuel Kant가 의미하는 초시각적으로 결정되는 주체-객체의 합성이라는 미리 정해진 관계가 그렇다.[3]

그 그림들 자체가 스스로 설명한다. 일련의 반복을 통해 (미술) 양식과 존재, 존재론적 목적에 부합하는 예술적 표현을 찾으려는 작가의 작업은 성공적인 형식을 찾기 위한 고통스럽고 간절한 탐구의 성과가 압축된 특정 작품에서 일시적으로라도 통합된다. 그러한 작품 중 하나인 〈무슨 일이야?Qué Pasa?〉는 기념비적인 격자무늬가 긴장감 가득한 중심부 주위를 도는 회전축처럼 정밀하게 표현된 작품으로, 결합에 대한 예술가와 비평가의 열망을 다시 한번 반복하는데, 이는 본질적으로 재창조 과정인 모더니즘 운동의 성과이자 궁극적인 책무다. 이렇게 말하는 것은 결코 스텔라를 무시하고자 하는 것이 아니다. 그러나 헤론과 스텔라에 대한 어떤 비교도 헤론의 힘과 잠재력, 그의 월등한 회화적 구조, 더욱 독보적인 시각 양식, 그리고 마지막으로 스텔라의 작품을 복제함에 따라 더 충실히 묘사된 헤론의 있는 그대로의 형상이 두 작가 사이의 충돌을 크게 심화시킨다는 점을 인정해야 할 것이다.

그러나 이것은 단지 양식적인, 기껏해야 잠정적인 차이일 뿐이다. 헤론의 작품을 다시 살펴보면서 우리는 그의 작품이 스텔라의 작품에서는 가로막혀 있던 급진적이고 새롭고 철학적인 요소, 즉 가장 뻔뻔한 표명(보통 우리가 말하는 가짜)과 그것의 정지된 사물성(시간의 단축)에 대한 미묘하고 무신경한 함의에 담긴 독창성에 대한 거부를 보다 심각하게 인식하고 받아들이기 시작한다. 필립 라이더Philip Leider가 지적했듯이 "스텔라의 예술을 우리의 예술, 우리 시대의 예술로 모두가 공유한다는 동질감은 깊어지고, 넓어지고, 즐거워지기까지 한다."[4] 반면 헤론의 예술은 더 깊어지

지도, 넓어지지도, 더 이상 즐거울 수도 없다. 반대로 그것은 표면적이고, 편협하며, 특히 비극적이다. 왜냐하면 모든 면에서 그것은 우리 시대의 모든 살아있는 존재의 존재론적 곤경, 즉 진짜가 아닌 경험을 강제적으로 환기시키기 때문이다. 그들은 한마디로 가짜다.

15. 뉴스로서의 퍼포먼스:
인터미디어 게릴라 미술 그룹에 대한 소고*

SLA가 퍼포먼스 그룹이라는 것을 지금까지 들키지 않은 주된 이유는 이들이 밝힌 내용이 지닌 다소 과장된 수사법과 자신들의 작업을 규정하는 인지 가능한 모든 미술적 문맥을 고의로 거부한 데 있다. 이 글은 이들의 작업이 지닌 중요성과 그것이 지난 십여년간 진화해오는 동안 맺게 된 퍼포먼스와의 관계를 이해하기 위한 초보적인 시도다.

미술사적인 의미에서 이들의 아직 끝나지 않은 기나긴 작업의 첫 부분인 음식 편은 이 그룹의 뿌리가 전위주의 전통에 있다는 점을 강조하는 매우 회고적인 부분이다. 작업은 형식적인 면에서는 60년대 후반에서 70년대 초반에 있었던 수많은 제안 작업 중 하나쯤으로 보인다. 하지만 SLA 특유의 이 제안은 당시 유행했던 제안 형식에 대한 논평이자 비판이다. 제안서가 실현(음식의 분배)되었다는 사실뿐만 아니라 핵심적인 개념, 즉 적극적인 관객 없이는 작품이 완성될 수 없다는 점에서 차이가 있다. 극도로 단순하지만 효과적인 재료(테이프 녹음기와 반쪽짜리 운전면허증)를 사용한 이 작업은 샌프란시스코 경찰국 전체와 수백만 달러에 달하는 허스트가의 돈, 몇몇 자선단체, 식품 도매상들, 그리고 다수의 빈민까지 동원했을 뿐만 아니라 통신산업 전체를 움직였다. 이들

* 이 글은 *Performance in Postmodern Culture*, ed. Michel Benamou and Charles Caramello (Madison, Wis., Center for Twentieth Century Studies, University of Wisconsin-Milwaukee, 1997)에 처음 실렸다.

이 뉴스를 유일한 미술 매체로 선택한 점에 대해서는 나중에 다시 언급하기로 하고, 여기서는 일단 이들이 작업을 착수하기 시작한 단계에서 감수한 매우 독특한 종류의 위험에 초점을 맞추고 싶다. 이 그룹이 이후에 작동시킬 미학적, 미술사적 용어를 정하는 위험 말이다.

퍼포먼스 예술에서 작가는 그 어느 때보다 더 노출된다. 최근 크리스 버든Chris Burden, 루돌프 슈바르츠코글러 Rudolf Schwarzkogler, 토니 샤프라치Tony Shafrazi, 장 토슈 Jean Toche 같은 작가들의 작업을 통해 문자 그대로 예술적 위험을 신체적 위험 또는 시민권상의 위험과 동일시하는 것에 익숙해졌다.[1] 물론 훨씬 전에 마르셀 뒤샹은 예술활동이라기보다는 벤처사업처럼 보이는 일련의 (대개는 불완전하거나 실패한) 노력을 통해 자신의 — 삶과 자유까지는 아니더라도 — 예술적 의도를 폭로하는 위험을 무릅썼다. 게릴라 정치 단체 SLA의 출현은 뒤샹의 제스처를 채택하고 그것을 강화함으로써 50년대 후반부터 예술계를 사로잡아온 여전히 해결되지 않은 예술 대 비-예술 문제를 직접적으로 거론했다.

비-예술의 역설에 대한 가장 명쾌한 설명 중 앨런 캐프로Allan Kaprow가 1971년 발표한 유명한 에세이 「반-예술가 Un-Artist의 교육」이 SLA의 작품이 구상된 풍토에 기여했을 것이라는 점에는 의심의 여지가 없다. 이 글에서 캐프로는 제도화된 예술계로부터 자신을 해방시키려는 예술가들의 전략을 검토한다. 이들은 가끔 또는 항상 예술기관의 울타리 너머, 즉 자신의 머릿속이나 일상, 자연에서 활동하는 예술가들이다.[2] '대지 미술가', '해프닝 미술가', 개념 미술가 등이 그렇다. 그러나 이러한 '비-예술가 non-artists'들은 항상 그들의 활동을 기성 미술계에 보고하고, 미술계는 작가들의 활동에 대해 미술 지면에 적당히 기록한다. 따라서 그들은 갤러리나 미술관 밖에서 일하는 동안에도 사회적 의미에서는 완벽하

게 미술계 내에서 활동한다. 그 세계로부터 인정받지 못하면 그들의 행동은 아무런 의미가 없다. 이 점에서 그들은 다다이즘 작가들만큼 기존 미술의 문맥에 의존하고 있다. 다다이스트들은 애초에 기존 미술계를 떠난 적이 없다.

　캐프로의 반-예술가 개념은 이러한 전통에 대항한다. 비-예술가와 달리 반-예술가는 예술가로서 사회적으로 비가시화될 것이다. 그들은 "무엇이든 예술가가 되는 것과 관련된 것을 모두 포기"[3]하고, 외견상 다른 직업을 채택하고, 텔레비전과 다른 매체를 활용할 것이다. 반-예술가들은 여전히 전위예술가겠지만, 자신들의 미적 의도를 선언하기보다는 위장함으로써 오래된 비-예술의 역설을 초월할 것이다. SLA 작품을 잘 아는 사람이라면 누구나 캐프로의 발상에 진 빚을 인정해야 하겠지만, 이 인터미디어 게릴라 그룹의 눈부신 전술과 그들이 캐프로가 제기한 이슈를 정교하게 만든 점은 (예술 집단으로 발각되는 것을 피하는 문제에 대한 해결책은 말할 것도 없고) 이 그룹을 정확하게 포스트-60년대의 분위기 속에 위치시킨다. 그럼에도 불구하고, 그리고 캐프로의 말에도 불구하고 여기서 반드시 참고해야 할 점은 여전히 뒤샹적인 방식과 예술과 비-예술의 변증법이다.

　SLA 작업의 가장 성공적인 측면 중 하나는 그것이 어떤 종류의 예술과도 무관하고, 명백한 정치적 의도에 의해 완성되는 완전히 자율적인 사건으로 읽힐 수 있다는 점이다. 동시에 작품의 공공연한 내용이 정치적 행위의 부정으로 귀결되는 통합적인 은유로 작동하는데, 이는 아마도 현대 부르주아 사회에서 예술이 스스로 한계를 규정하며 정체성을 유지할 수 있는 유일한 방법일 것이다. 전투적인 정치집단의 투쟁성이 철 지난 것이 되고, 비-예술적 차용으로 무르익은 바로 그 순간에 SLA가 그러한 전투적인 모습을 선택한 것은 의미심장하다. 이 전략은 싸구려 광고와

만화책 그림의 도상이 진지한 예술과 동등한 대척점을 이룬 초기 팝아트를 떠올리게 한다. 그리고 팝 아티스트들이 이러한 고도의 수사적인 형식들을 본래 목적과 상반된 방식으로 활용한 것처럼 누가 봐도 알 수 있는 SLA의 작업 내용도 그 노골적인 의도와는 다른 무언가를 의미하는 자기 전복적인 가면으로 기능한다. 그것이 초래한 부정, 즉 팝아트 훨씬 이전부터 존재해온 전위주의의 고전적인 전략은 가차 없는 자기 초월성, 즉 예술의 폐지를 목표로 하는 모더니즘 예술의 핵심적인 의미를 가리킨다. 그리고 최근 수많은 전위예술처럼 SLA는 소통으로서의 예술이라는 개념을 없애기 위해 환기시킨다. 그러나 SLA의 미술 실천은 이 다른 형태의 전위주의를 넘어선다. 불협화음을 필수이자 현실로 체계적으로 발전시키는 이분법적인 인식 모델을 스스로에게 부과하고 그것에 충실하면서 말이다.

이러한 역설은 반-예술이라는 위장뿐만 아니라 최근의 전위예술에 대한 많은 참고자료와 예측들에 의해서도 — 덜 투명하지만 — 분명하게 드러난다.[4] 계획된 우연(은행 카메라의 '의도된' 설치)이라는 개념을 사용한 비디오 부분(은행 강도)이 아마도 가장 분명할 것이다. 로스앤젤레스에서 전국 네트워크 뉴스 방송을 미리 선점한 화재 장면은 크리스 버든, 비토 아콘치Vitto Acconci 및 그 밖의 신체적 위험을 다루거나 자신의 신체를 작동시키는 퍼포먼스 및 신체 예술가들(패티 허스트Patty Hearst의 교도소 작전도 이 범주에 속한다)의 작업에 대한 비판적인 논평을 남겼다.[5] 또 다른 주목할 만한 점은 이 작품의 서사적 요소, 즉 예술가를 탈주범으로, 그리고 그다음에는 포로로 은유한 것이 특히 풍자적이라는 것이다. 그리고 변신이라는 주제(뒤상적인 변장과 가짜 이름)는 특히 적절하다. 더 절묘한 것은 서사를 구축하고 있는 오픈 엔드 구조다. 이 서사에서 그 구조는 여전히 유효하다 — 패티는 여전히 '뉴스'며 펜실베이니

아에서 도망친 예술가들을 숨겨준 혐의로 기소된 사람들의 법적
운명은 아직도 결정되지 않았다.

언론을 예술의 유통수단으로 이용한 것 역시 전위예술에서
그 선례가 있다. 조셉 코수스 Joseph Kosuth는 예술 언론뿐만 아니라
비-예술 분야의 공간을 빌려서 광고 형식을 광범위하게 사용했
다. 그러나 SLA는 뉴스가 되면서 광고와 뉴스거리 사이의 관계
를 뒤집었다. 이에 따라 이 그룹은 광고비용을 피한 동시에 자신
들의 작업을 많은 관객에게 선보일 수 있었으며, 심지어는 가정
용 TV 화면에 맞추기까지 했다. 이 전략은 텔레비전을 폐쇄적인
피드백 시스템으로 활용했을 뿐만 아니라, 많은 사람을 적극적인
참여자로 끌어들였다. 실제로 이 단체로 인해 시작된 과정이 진
행되는 동안 법무부와 사법기관 요원들뿐만 아니라 수많은 시민
들, 특히 인질들, 그리고 도주편에서는 패티 허스트와 해리스 부
부의 행방에 관해 텔레비전에서 증언한 많은 '목격자'들이 포함
되었다.

SLA의 특정 스타일이 특히 선명하게 드러나는 또 다른 측면
은 FBI '현상수배' 포스터다. 물론 여기서 그들이 의식적으로 참
고한 것은 더글러스 휴블러Douglas Huebler의 유명한 작업 〈지속기간
작업 15 Duration Piece No. 15〉(1969)다.[6] 이 작품은 FBI의 '현상수배' 포스
터로 구성되었는데, 포스터에는 용의자 체포에 도움이 될 만한
정보를 주면 보상을 보증하겠다는 성명서(보상금액은 매달 줄어들어
1년 만에 0이 된다)가 작가의 사인과 함께 부착되어있다. 일반적으로
SLA는 자신들의 모델을 단순화하고 그 의미를 명확히 했다. 그러
나 휴블러는 계속해서 자신의 신분을 용의자(그가 은행 강도 용의자로
수배되었고 때로는 예술가로 활동하기도 했다는 것이 우연은 아닐 것이다)와 별
개의 것으로 유지하기 위해 신중을 기했다. SLA 버전은 예술가의
개별 정체성을 억누르고 용의자의 정체성과 단단히 결부시킴으

로써 휴블러의 작품이 암시하는 것(범법자로서 예술가라는 테마)을 말 그대로 실행했다. 동시에 FBI가 이 작품을 기록하는 과정에 은밀히 관여하는데 작품에는 오직 한 사람의 서명, 즉 FBI 국장 클래런스 켈리의 서명만이 있다.

　뉴스를 예술적 형식으로 선택하는 것은 좀 더 면밀히 검토할 가치가 있다. 한편으로는 온 나라가 예술 소비자가 되었다. 하지만 그보다 중요한 것은 결국 뉴스라는 구경거리로 보이게 된 점을 받아들임으로써 이 그룹은 작품의 실체가 기록된 형태와 다를 때 발생하는 기만적 왜곡을 피할 수 있었다는 점이다. 뉴스 자체가 작품과 동일하기 때문에, 즉 뉴스를 제외하고는 SLA가 존재하지 않기 때문에 그러한 왜곡은 불가능했다. 게다가 리포터로 활동한 언론사의 다양성이 퍼포먼스 아트의 변화하는 가치와 비영구적인 특성을 보장했다. 예를 들어, 은행의 '발견된' 혹은 '기성품'의 피드백 설치 시스템으로 녹화된 비디오 장면은 사실 일련의 스틸 사진이다. 그러나 전국 TV에 방영된 이 장면은 선명하지 못한 전위 비디오 작업의 고전적인 모양새를 띠고 있었다. 여

15.1 FBI가 설치한 현상수배 포스터, 샌프란시스코 지부 특수요원인 찰스 베이츠가 언론에 전시, 1974년 1월 31일 (사진: UPI / 베트남 기록관)

기서 중요한 것은 뉴스가 없었다면 이 부문이 불완전하게 남았을 것이라는 점이다. 그러나 언론이 자신도 모르게 전위예술의 협력자가 된 반면 SLA 자체는 미술 단체로 자신의 정체성을 공개하는 타협을 하지 않았다는 사실이 그룹의 전반적인 전략과 일치한다.

'흥미로운' 외양을 피함으로써 작품의 추상적인 인식 구조를 강조한 여타의 퍼포먼스, 개념 미술가들과는 달리, SLA은 극적이고 감동적인 정보로 자신들이 추상에 몰두하고 있다는 사실을 덮어씌우고 위장하여 부분적으로 감추었다. FBI의 수색이라는 법석 속에서 복잡하게 전개된 시공간 구조가 작품의 실체를 구성한다는 점이 간과되기 쉬웠다. 작품이 확장되는 지리적 윤곽이 FBI 요원들의 움직임을 표시한 추적 지도에 나타났고, 여기서 요원들은 어떤 의미에서는 이중 첩자로, 뒤섞식으로 하면 예술요원으로 변했다. 하지만 그중에서도 가장 탁월한 한 방은 작품을 만든 예산을 작품의 절대적인 부분으로 만든 결정이었다. 이 작품은 은행 털기와 몸값을 통해 자체적으로 자금의 대부분을 조달했고, 후자는 오늘날 수많은 퍼포먼스 아트가 받는 관행적인 기금에 대한 일종의 패러디기도 하다.

그러나 작업의 다른 어느 특징보다도 언론 미디어를 작품의 프레임으로 사용했다는 점이 작품 전체가 극적으로 만든 문제, 즉 주어진 내용을 진실로 나타낼 수 없는 현대미술의 무능함을 강조한다. SLA는 솔직히 말해 믿기 힘든 일련의 정치적 이상을 채택함으로써 예술이 삶의 이상을 전달할 수 있다는 생각을 부정했다. 작품의 의미가 밝혀지면서 이점이 분명해진다. 더 깊고 형식적인 의미를 이해하려면 관람자는 먼저 그 집단의 명백한 정치적 정체성이 위장이라는 것을 인식해야 한다. 이러한 인식은 또한 부정, 즉 (화재 장면에 의해 명확해지는) 정신적 파괴 행위를 포함하는데, 그 파괴 속에서 위장은 그대로 벗겨지고 타서 없어진다. 그

것은 그 작품 전체의 중심적인 변증법적 순간을 구성하는데, 그 기저에 있는 시공간의 구성은 명백한 정치적 주제가 소비되고 나서야 승리를 거두며 완전히 시야에 드러난다. 따라서 예술은 정치적 열망의 초월적이고 변증법적인 해결책으로 드러나고, 우리가 정치 행위의 허무함을 충분히 인식했을 때만 가장 절대적인 가치를 얻는다. 실제로 그 지점, 이제 우리가 자신을 발견하는 지점에서 정치적 행동 그 자체는 예술 퍼포먼스일 뿐이다. SLA가 자신들의 작품과 연결한 고급미술에 대한 많은 참고자료는 롤랑 바르트 Roland Barthes가 발견한 지식 세계의 핵심적인 역설, 즉 "우리 시대의 노력에도 불구하고, 문학을 완전히 청산하는 것은 불가능하다는 것이 증명되었다"라는 것을 솔직하게 인정했다.[7] 실제로 SLA의 진보된 의식과 창조적인 불복종은 예술을 이 난국으로부터 해방시키는 것이 아니라 현대 세계에서 예술이라는 문제가 많은 존재 자체에 대해 주목하게 만든다.

주

1. 18세기 프랑스 미술의 행복한 어머니와 그 외 새로운 생각들

1 G. Wildenstein, *Chardin,* Manesse, 1963, pp. 17~20.

2 D. Diderot, *Salons*, ed. J. Seznec and J. Seznec and J. Adhémar, Oxford, 1957, Vol. I, p. 233.

3 그뢰즈가 루벤스의 〈루이13세의 탄생 The Birth of Louis XIII〉에 묘사된 마리 드 메디시스의 얼굴을 본떠 이 소박한 어머니의 미소를 그렸다는 사실은 (Diderot, op. cit., Vol. II, pp. 35~36) 이 18세기 작품의 새로운 내용을 강조할 뿐이다. 마리의 미소는 신권에 의해 왕위 후계자가 될 프랑스의 황태자를 막 출산한 여왕의 미소다. 이 작품은 공식적으로 그 왕위의 주인에게 보내졌다. 반면 〈사랑하는 어머니〉는 이론상 인류 보편을 향한 것이며, 더 세속적인 이상을 표현하고 있다. 작품은 그러한 가족관계가 행복의 근원이 될 수 있다고, 그 행복이 일반적인 것이며 인간적이라 주장한다.

4 Ibid., Vol. II, p. 155.

5 그뢰즈처럼 프라고나르도 네덜란드와 플랑드르 미술의 선례를 통해 배웠다. 루벤스의 〈헬레나 푸르망과 그 아이들 Helena Fourment and Her Children〉이 프라고나르의 여성과 아이들 그림보다 앞서 등장하여 영향을 준 미술 유형 중 주목할 만한 예다. 〈어머니의 키스〉는 그 작품을 직접적으로 차용한 듯하다.

6 특히 렘브란트의 성가족화가 떠오른다. 프라고나르는 이 작가의 작품을 몹시 좋아했다.

과거의 성가족화와 세속적인 18세기 성가족화 사이에 엄격한 선이 있는 것은 아니다. 혼인관계로 맺어진 사랑 — 18세기 버전의 주된 특징 — 을 표현하는 것은 성가족화에서만 있는 독특한 것이 아니며, 이 두 가지 유형의 가족들은 바람직한 어머니, 아버지, 아이들 상을 제공한다. 필립 아리에스 Philippe Ariès는 『수세기의 아동기 Centuries of Childhood』(New York, 1962, pp.

339~364)에서 르네상스와 후기르네상스 미술의 기독교 이미지에 나타나는 이런 측면을 논의한다. 17세기 프랑스에서는 예컨대 르브룅의 〈식사기도Saying Grace〉가 성가족화로 여겨졌고, 그 결과 바람직한 가족으로 여겨졌다(op. cit., pp. 360~362). 그러나 성가족화는 본질적으로 어느 정도 종교적이다. 가족에게 둘러싸여 있는 어린아이의 이미지는 그 아이 고유의 특별한 사명과 완전히 분리될 수 없다. 하지만 프라고나르가 그린 가족은 과거의 종교적인 미술에서 어떠한 요소를 빌려왔든 완전히 세속적이다. 성가족의 초월적인 목표와 대조적으로 이 가족의 관심사는 오로지 구성원들의 개인적인 행복과 안녕이다. 성가족화 이미지는 가족 그림이라는 점에서는 계몽주의적 이상을 제시할 수 있었지만 어디까지나 전통적인 기독교적 내용을 저버리지 않는 수준에 한해서였다. 동시에 새로운 이상을 완벽히 표현하기 위해서는 특별한 운명을 타고나지 않은 평범하게 태어난 인간이 필요했다. 새로운 이상의 표현방식은 사실 18세기의 세속적인 철학의 표현 방식이었고, 행복한 가족이라는 도상은 동시대의 세속화된 프랑스 문화를 반영했다.

7 R. Mercier, *L'Enfant dans la société du XVIII siècle (avant l'Emile)*, Dakar, 1961, p. 101.

8 『복장 기념비Monument du Costume』라는 판화집에 실린 이 동판화는 멋쟁이 여성의 삶을 그려낸 판화 시리즈 중 일부다. 몇 장면이 지나면 그 여성은 어머니가 된 기쁨에 질리고 간통에서 기쁨을 찾는다.

9 Diderot, *Salons*, Vol. II, p. 151. 이 인물의 실제 모델은 그뢰즈의 부인인데, 그녀의 간통 때문에 남편은 지속적으로 골머리를 앓았다고 한다.

10 이 글에서 묘사하는 전통적인 태도와 가족관계는 주로 17세기에 시작되어 18세기 대부분 동안 지속된다. 또한, 가족생활에 대한 이러한 묘사는 주로 프랑스 사회에서 가져온 것이다. 그 이전의 프랑스나 유럽의 나머지 지역에 대해서는 다루지 못할 것이며, 주로 아래의 출처에 의거했다. 이 글에 큰 영감을 준 필립 아리에스의 선구적인 저서 『수세기의 아동기』는 17세기에 강조점을 두면서 중세부터 18세기까지를 다룬다. D. Hunt, *Parents and Children in History, The Psychology of Family Life in Early Modern France*, New York, 1970; W. D. Camp, *Marriage and the Family in France Since the Revolution*, New York, 1961; L. Delzons, *La Famille française et son évolution*, Paris, 1913; G. Duplessis, *Les Mariages en France*, Paris, 1954, pp. 1~27; J. Hajnal, "European Marriage Patterns in Perspective," in *Population in History: Essays in Historical Demography*, ed. D.V. Glass and D. Eversley,

London and Chicago, 1965, pp. 101~143; Mercier, *L'Enfant*; E. Pilon, *La Vie de famille au XVIII^e siècle*, Paris, 1941; R. Prigent, ed., *Renouveau des idées sur la famille* (Institut national d'études démographiques, XIV), Paris, 1954, pp. 27~49, 111~118.

11 이러한 진보적인 태도가 아리에스의 『수세기의 아동기』의 주제다. pp. 339~404.

12 특히 Hunt, *Parents*, pp. 68~74와 Pilon, *La Vie*, pp. 55~69를 보라.

13 E. Dacier, *La Gravure en France au XVIII^e siècle; La Gravure de genre et de moeurs*, Paris and Brussels, 1925, p. 33; J. Adhémar, *La Gravure originale au XVIII^e siècle*, Paris, 1963, p. 158; L. Hautecoeur, *Les Peintres de la vie familiale*, p. 45f.

14 여성의 행복이 결혼과 어머니 되기, 남편 한 사람을 위해 육체적 정절을 지키는 데 있다는 논리와 방탕과 통념에 어긋난 사랑에 있다는 반대쪽 논리 모두 19세기까지 상류층에게 계속해서 커다란 즐거움을 제공했다. 19세기 미술이 여성성에 대한 이 충돌하는 이상들이 제기한 모순들과 어떻게 씨름했는지에 대한 분석은 M. Melot, "'La Mauvaise Mère,' Étude d'un thème Romantique dans l'éstampe et la littérature," *Gazette des Beaux-Arts*, ser. 6; 79 (1972), pp. 167~176을 보라. 18세기 갈랑galante 판화의 낭만적인 계승자들과 19세기 부르주아 문화로 흡수된 귀족 취향과 사회적 패턴이 나의 책 *The Pursuit of Pleasure: The Rococo Revival in French Romantic Art*, New York and London, 1976의 중심주제다.

15 Ariès, *Centuries*, pp. 15~49; Hunt, Parents, Chs. 6 and 7.

16 특히 Hunt, *Parents*, pp. 100~109; Mercier, *L'Enfant*, pp. 31~37을 보라.

17 Bernardin de Saint-Pierre, *Studies of Nature (Études de la nature)*, trans. by H. Hunter, Philadelphia, 1808, p. 413.

18 Prigent, *Renouveau*, pp. 34~49; Duplessis, *Les Mariages*, pp. 14~15.

19 이 문제는 세기말에 극적으로 진일보했다. 진보적인 이상주의에 열광한 혁명기의 국민공회는 구 결혼법을 폐지하고, 상호 합의에 의한 결합을 찬성하며, 부모의 권위를 제한하고, 이혼을 쉽게 할 수 있는 새로운 결혼법을 제정했다. 1840년 제정된 나폴레옹의 민법은 부르주아 가족의 전통적인 이해를 거스르는 거의 모든 법을 정반대로 바꾸며 결혼을 옛날식으로 복원시켰다. (Delzons, *La Famille*, pp. 1~26)

20 육아에 대한 18세기 이론으로 특히 Mercier의 *L'Enfant*을 참조하라.

21 Prigent, *Renouveau*, pp. 34~49; Mercier, *L'Enfant*, pp. 145~161.

22 Florence Ingersoll-Smouse, "Quelques tableaux de genre inédits par Etienne Aubry (1745-1781)," *Gazette des Beaux-Arts*, ser. 5; III (1925), pp. 77~86; Diderot, *Salons*, Vol. IV, pp. 260~261, 291.

23 권위적인 아버지를 기품 있게 표현하는 것은 그뢰즈 미술의 보수적인 요소로 이는 당대에 전통적인 가부장의 역할에 가해진 비판에 대한 그의 반응이었다. 다비드의 〈호라티우스 형제의 맹세〉, 〈브루투스〉도 비슷하게 전통적이고 권위주의적인 아버지와 남편을 이상화했다. 이 그림에 나오는 여성들은 본인의 감정과 가족의 의견에만 휘둘리는 것처럼 보이는 반면, 남성의 미덕은 여성에게는 없다고 여겨지는 능력인 이성의 도움으로 이러한 감정을 억누르는 데 있다. 이 책 2장에 다시 실린 나의 글 「추락한 아버지」를 보라.

24 R. L. Archer, ed., *Jean-Jacques Rousseau, His Educational Theories Selected from Emile, Julie and Other Writings*, Woodbury, N. Y., 1964, p. 73.

25 Prigent, *Renouveau*, p. 37에서 인용.

26 Ariès, *Centuries*, p. 404; Camp, *Marriage*, pp. 99, 126; Prigent, *Renouveau*, pp. 111~114; H. Bergues, P. Ariès and others, *La Prévention des naissances dans la famille, ses origines dans les temps modernes* (Institut national d'études démographiques, XXXV), Paris, 1960, pp. 311~327.

27 Archer, ed., *Rousseau*, p. 63.

28 Ibid., p. 34.

29 Ariès, *Centuries*, pp. 398~400, 404~406.

30 Archer, ed., *Rousseau*, pp. 218~227.

31 Ibid., p. 253.

32 Ibid., p. 46.

33 그러나 줄리가 체현하고 있는 도덕적 이상이 어떤 면에서는 여성의 도약이었다는 점을 주목할 필요가 있다. 어떤 류의 덕목이든 여성의 능력은 대다수에게 여전히 의심스러운 것이었고, 여성이 사회에 기여한 부분은 대개 간과되었다(Hunt, *Parents*, pp. 72~73 참조). 게다가 실체는 어떨지 모르나 원칙상 줄리는 여성도 남성들만큼 개인의 행복을 추구한다는 점을 보여주었다.

34 Mercier, *L'Enfant*, pp. 97~105.

35 Bergues, *La Prévention*, p. 283에서 인용.

36 Ibid., p. 282에서 인용.

37 Mercier, *L'Enfant*, pp. 118~122.

38 Bergues, *La Prévention*, pp. 311~327. 사실 프랑스의 인구는 늘어나고 있었다. W. L. Langer, "Checks on Population Growth: 1750-1850," *Scientific American*, 226, February 1972, pp. 92~99를 보라.

39 이러한 글들을 모은 Bergues, *La Prévention*, pp. 253~307을 보라.

40 Diderot, *Salons*, Vol. II, p. 155.

41 Ibid., Vol. IV, p. 378.

2. 추락한 아버지: 혁명 전 프랑스 미술과 권위의 이미지

1 Paul Orliac and J. de Malafosse, *Histoire du droit privé, III: Le Droit familial* (Paris, 1968), pp. 35, 80.

2 James R. Rubin, "Oedipus, Antigone and Exiles in Post-Revolutionary French Painting," *Art Quarterly* (Autumn 1973), pp. 141~171.

3 예를 들어 포티 Jean-Jacques Forty의 〈아들 요셉의 피 묻은 옷을 알아보는 야곱 Jacob Recognizing the Bloody Robes of His Son Joseph〉(1791)은 가르니에의 〈크레타의 미로 벽에 있는 다이달로스와 이카로스 Daedalus and Icarus on the Walls of the Cretan Labyrinth〉(1795, 아버지는 아들에게 너무 높이 날지 말라고 경고한다)와 마찬가지로 이러한 해석을 제안한다. 더 분명한 것은 라쥔 Lajeune의 〈조국, 자유, 평등을 수호하기 위해 아들을 무장시키는 아버지 A Father Arming His Son to Defend La Patrie, Liberté, Egalité〉(1793)와 카로프 Caroffe의 〈스파르타에 리쿠르구스의 법을 다시 세우는 아기스 Agis Re-establishing in Sparta the Laws of Lycurgus〉(1973, 아기스는 평등을 침해하는 조항을 불태우고, 그의 자식이 데려온 한 늙은 군인은 자신의 조국이 다시 살아난 것에 대해 신에게 감사한다)다. 가장 격렬한 것은 프라고나르의 〈아테네의 첫 번째 존속살해 The First Athenian Parricide〉(1796)인데 여기서 아들은 존속살인으로 인해 아버지의 시체가 있는 감방에서 굶어 죽게 된다. 간수 한 명이 그가 잠들지 못하도록 보초를 서고 있다.

4 Orliac and Malafosse, *Le Droit familial*, pp. 30~35, 72~80; Michael Walzer, *Regicide and Revolution* (London and New York, 1974), p. 8f; Fred Weinstein and Gerald M. Platt, *The Wish to Be Free* (Berkeley, Los Angeles and London, 1969), pp. 1~136.

5 Ibid., p. 33f; Erich Fromm, "The Theory of Mother Right and Its Relevance for Social Psychology" (1934), in *The Crisis of Psychoanalysis* (Greenwich, Conn., 1970), pp. 124~130.

6　Robert Darnton, "The High Enlightenment and the Low-Life of Literature in Prerevolutionary France," *Past and Present*, no. 51 (May 1971), pp. 81~115; "Reading, Writing and Publishing in Eighteenth-Century France: A Case Study in the Sociology of Literature," *Daedalus*, C, no. 1 (Winter 1971), pp. 214~256; John R. Gillis, *Youth and History: Tradition and Change in European Age Relations, 1770-Present* (New York and London, 1974), pp. 1~21, 83~84; Colin Lucas, "Nobles, Bourgeois and the Origins of the French Revolution," *Past and Present*, no. 60 (August 1973), pp. 84~126; Mary K. Matossian and William D. Schafer, "Family, Fertility and Political Violence, 1700-1900," *Journal of Social History*, XI, no. 2 (Winter 1977), pp. 137~178; Michel Vovelle, "Le Tournant des mentalités en France, 1750-1789: la sensibilité pré-révolutionaire," *Social History*, no. 5(May 1977), pp. 605~629; Weinstein and Platt, *The Wish to Be Free*, pp. 1~136.

7　Ibid., p. 51f; Elizabeth Fox-Genovese, *The Origins of Physiocracy, Economic Revolution and Social Order in Eighteenth-Century France* (Ithaca and London, 1976); John Renwick, *Marmontel, Voltaire and the Bélisaire Affair*, vol. CXXI of *Studies on Voltaire and the Eighteenth Century*, ed. Theodore Besterman (Banbury, Oxfordshire, 1974), pp. 61~81.

8　David V. Erdman, *Blake: Prophet Against Empire* (Princeton, NJ, 1954), *passim*; J. Bronowski, *William Blake, 1757-1827: A Man Without a Mask* (Baltimore, Md., 1954), *passim*.

9　Edwin G. Burrows and Michael Wallace, "The American Revolution: The Ideology and Psychology of National Liberation," *Perspectives in American History*, 6 (1972), pp. 167~189.

10　Orliac and Malafosse, *Le Droit familial*, pp. 72~78.

11　이 책에 실린 Carol Duncan, "Happy Mothers and Other New Ideas in Eighteenth Century Art," *Art Bulletin*, LX (Dec. 1973)을 보라.

12　Ibid.

13　예컨대 〈마비 환자 Le Paralyique〉와 〈자애로운 부인 La Dame Bienfaisante〉 그리고 〈아버지의 죽음을 애도하는 자식들 La mort d'un Père regretté par ses enfants〉과 〈자식에게 버림받은 인륜을 저버린 아버지의 죽음 La mort d'un père abandonné de ses enfants〉이라는 두 점의 스케치에서처럼 그뢰즈의 아버지들은 대개 병상에 누워있거나 죽었거나 죽음에 가까운 상태다.

14　Diderot, *Salons*, ed. Jean Seznec and Jean Adhémar (Oxford, 1957), II, pp.

156~160.

15 Arthur M. Wilson, *Diderot* (New York, 1972), *passim*. 문학에서 아버지
 의 저주라는 주제를 다룬 예로 다음을 보라. Edagar Munhall, *Jean-Baptiste
 Greuze*, 1725~1805 (exhibition catalogue) (Hartford, Conn.: Wadsworth
 Atheneum), pp. 170, 178. Anita Brookner, *Greuze, The Rise and Fall of an
 Eighteenth-Centuray Phenomenon* (Greenwich, Conn., 1972), pp. 32~33.

16 Samuel Monk, *The Sublime* (1935) (Anne Arbor, 1960).

17 숭고라는 용어의 사용과 숭고가 불러일으키는 동요와 불안에 대해서는
 다음을 참조하라. De la Font de Saint Yenne, *Reflexions sur quelques causes de
 l'état présent de la peinture en France* (Paris, 1747) [Deloynes Coll., BN, Paris,
 II, pp. 46~47]; Abbé Le Blanc, *Lettre sur l'exposition des ouvrages de peinture,
 sculpture, etc., de l'année 1747* [Deloynes Coll., II, p. 482]; "Exposition des
 peintures, sculptures et gravures en 1775," *Mercure de France* [Deloynes Coll., X,
 p. 165]; *Nouvelle critique impartiale des tableaux de salon, par un société d'artistes.*
 no. I (Paris, 1791) [Deloynes Coll., XVII, p. 469].

18 Mathon de la Cour, *Lettres à Monsieur ***sur les peintures, les sculptures et les
 graveurs exposés au Salon de Louvre en 1765* (Paris, 1765) [Deloynes Coll.,
 VIII, p. 487]. 그뢰즈가 그린 죽은 아버지 이미지들에 대한 다른 비평적인
 반응은 Diderot, *Salons*, IV, p. 41과 Brookner, *Greuze*, pp. 66~67을 참조하
 라.

19 *Coupe de patte sur le Salon de 1779, Dialogue* [Deloyne Coll., XI, pp.
 141~142].

20 Jean Locquin, *La Peinture d'histoire en France de 1747 à 1785* (Paris, 1912);
 Orest Ranum, *Paris in the Age of Absolutism: An Essay* (New York, London,
 Toronto, 1968), pp. 193~194.

21 James A. Leith, *The Idea of Art as Propaganda in France*, 1750~1799 (Toronto,
 1965).

22 Locquin, *La Peinture d'histoire, passim*.

23 이 책에 실린 Carol Duncan, "Neutralizing the Age of the Revolution,"
 Artforum (Dec. 1975), pp. 46~54 참조.

24 Alfred Cobban, *A History of Modern France, I: 1715-1799* (Baltimore, Md.,
 1963), pp. 90~99, 111~112; Diderot, *Salons*, II, 9; Jean Egret, *The French
 Prerevolution*, trans. Wesley D. Camp (Chicago, 1977); Norman Hampson,
 The First European Revolution, 1776-1815 (New York, 1969), pp. 65~72.

25 Locquin, *La Peinture d'histoire*, pp. 54~55; Ranum, *Paris in the Age of Absolutism*, pp. 132~165, 193~194, 262~267, 288.

26 18세기 프랑스 회화의 벨리사리우스 이미지는 그를 계몽된 군주이자 세금 개혁을 옹호하는 이상적인 애국자로 그린 마르몽텔의 책(1767)에서 온 것이다. (종교적인 이유로) 그것을 억압하려는 소르본의 시도가 실패한 후 마르몽텔은 왕의 총애를 받았고, 그의 책은 왕실 자유주의의 상징이 되었다. John Renwick, *Marmontel*과 Jeanne R. Monty, "The Myth of Belisarius in Eighteenth-Century France," *Romance Notes*, IV, no. 2 (Spring 1963), pp. 127~131을 보라. 이 글이 완성된 시점에 벨리사리우스 주제를 다룬 앨버트 보임^{Albert Boime}의 탁월한 글이 나왔다. 내 글은 왕이 계몽군주라는 자신의 이미지를 홍보하려는 목적으로 벨리사리우스 주제를 이용했다는 보임의 설명을 전적으로 지지한다. ("Marmontel's Bélisarius and the Pre-Revolutionary Progressivism of David," *Art History*, III, no. 1 [March 1980], pp. 81~101).

27 *L'Année littéraire* [Deloynes Coll., XLIX, pp. 795~796].

28 "La Prêtresse, ou nouvelle manière de prédire qui est arrivé," (1777) [Deloyne Coll., X, p. 970], and *French Painting 1774-1830: The Age of Revolution* (exhibition catalogue: The Detroit Institute of Arts and The Metropolitan Museum of Art, 1975), pp. 670~672.

29 *Explication des ouvrages... Salon de 1796*, no. 370 [Deloynes Coll., XVIII].

30 Simone de Beauvoir, *The Coming of Age*, trans. Patick O'Brian (New York, 1972), p. 272.

31 Phillippe Ariès, *Centuries of Childhood* (New York, 1962), pp. 30~31.

32 Locquin, *La Peinture d'histoire*, pp. 60~63; Diderot, *Salons*, I, pp. 1~8.

33 Christiane Aulanier, *Histoire du Palais et du Musée du Louvre*, Vol. II, *Le Salon Carré* (Paris, n.d.), pp. 35~38.

34 Robert Darnton, "The High Enlightenment," *op. cit.*

35 1800년에 화가 지로데는 루브르에 걸려 있는 기념비적인 작업에서 같은 주제를 더욱 비관주의적으로 다루었다. 이 그림에서 아들은 아버지를 등에 업은 채 가파른 벼랑에 달랑 하나 있는 나무를 붙잡고 다른 한 손으로 아내를 위쪽 안전한 곳으로 끌어당기기 위해 안간힘을 쓴다. 그의 두 아이는 엄마의 몸에 매달려 있다. 뼈가 앙상하고 축 처진 짐짝처럼 묘사된 나이 든 아버지는 본인이 움켜쥐고 있는 작은 금주머니 외에는 아무것도 안중에 없다. 하지만 모두가 불행한 운명을 맞게 될 것이다. 이들 전체가

의지하고 있는 나무는 시들었고 이미 부러지고 있다. 이들은 일순간에 죽게 될 것이다. 아무런 방도가 없는 상황이 공포스럽다.

36 다비드의 혁명 전 역사화에 담긴 정치적인 의도를 질문한 최고의 연구로는 다음과 같은 글이 있다. Thomas Crow, "The Oath of the Horatii in 1785: Painting and Pre-Revolutionary Radicalism in France," *Art History*, I (Dec. 1978), pp. 424~471; Robert Herbert, *David, Voltaire, Brutus and the French Revolution: An Essay in Art and Politics* (New York, 1973). 다비드의 양식에 대한 자세한 독해와 그에 대한 비판적인 반응을 통해 크로우는 다비드의 작업이 급진적인 혁명 전의 감성을 표현하고 성공적으로 전달했다는 결론을 내렸다. 허버트는 도상학에 의거하여 논의를 펼치면서, 정교한 이데올로기를 찾으면서 이 그림이 '잠재적' 수준에서 정치적이라고 결론지었다.

37 이러한 역사적인 순간에 브루투스를 주제로 삼은 것이 중요하다. 다비드가 주문받았던 주제는 다른 것이지만 본인의 의지로 브루투스 주제로 바꾸었다. (Herbert, 같은 책을 볼 것)

38 Louis Delzons, *La Famille française et son évolution* (Paris, 1913), pp. 15~25; Orliac and Malafosse, *Le Droit familial*, pp. 35, 40; Mona Ozouf, in "Symboles et fonction des âges dans les fêtes de l'époque révolutionnaire," *Annales historiques de la Révolution française*, XLII, no. 202 (Dec. 1970), pp. 569~593. 이 글들은 혁명기에 젊은이와 노인들을 위한 축제가 모든 연령대에 시민 영역의 우위와 절대성을 강조한 방식에 대해 논의한다. 또한 Walzer, *Regicide and Revolution*, pp. 35~89를 보라.

39 Weinstein and Platt. *The Wish to Be Free*, pp. 198~199.

3. 앵그르의 〈루이 13세의 서약〉과 왕정복고의 정치학

1 *Ingres d'après une correspondance inédite*, ed. Boyer d'Agen (Paris, 1909), p. 175; Paris: Petit Palais, *Ingres* (exhibition catalog), October 27, 1967, to January 29, 1968, p. 190.

2 그 예들로 다음을 보라. P.-M. Auzas, "Observations iconographiques sur le *Voeu de Louis XIII*," in *Colloques Ingres*, a special number of the *Bulletin du Musée Ingres* (Montauban, October 15, 1969), pp. 1~11; J. Alazard, *Ingres et l'ingrisme* (Paris, 1950), pp. 68~70; F. Elgar, *Ingres* (Paris, 1951), p. 7; Petit

Palais, *Ingres*, p. 190 (catalog entry by Daniel Ternois); and N. Schlenoff, *Ingres, ses sources littéraires* (Paris, 1956), pp. 140~147.

모든 앵그르 연구자들이 이 그림을 예술적 성공으로 보는 것은 아니다. 작업에 대한 가장 통찰력 있는 시각적 분석에 대해서는 다음을 보라. R. Rosenblum, *Ingres* (New York, 1967), p. 126, W. Friedlander, *David to Delacroix* (New York, 1968), pp. 80~81. 프리들랜더^{Michael Wulf Friedlander}는 이 작품에 새로운 게 너무 없어서 왜 이 특정 그림이 그렇게 엄청난 성공을 거둘 수 있었는지 이해할 수 없었다. 그가 제시한 설명은 대부분의 학자들이 수용한 입장이다. 즉, 기성 아카데미적인 취향이 1824년 살롱을 대거 차지했던 들라크루아와 젊은 낭만주의 화가들을 거부하기 위해 고전적인 전통 챔피언을 필요로 했다는 것이다.

3　왕정복고의 정치적 역사를 파악하기 위해 나는 주로 다음의 자료를 참고했다. F. B. Artz, *France Under the Bourbon Restoration, 1814-1830* (New York, 1963) and *Reaction and Revolution, 1814-1832* (New York, 1963); V. N. Beach, *Charles X of France, His Life and Times* (Boulder, Colorado, 1971); G. de Bertier de Sauvigny, *The Bourbon Restoration*, trans. L. M. Case (Philadelphia, 1966); G. Brandes, *Main Currents in Nineteenth Century Literature* (New York, 1901-1906), Vols. I, III; J.-P. Garnier, *Charles X, le roi, le proscrit* (Paris, 1967); M. D. R. Leys, *Between Two Empires* (London/New York/Toronto, 1955); S. Mellon, *"The Politics of History: A Study of the Historical Writing of the French Restoration,"* (Doctoral dissertation, Princeton University, 1954, also available as a book); R. Rémond, *The Right Wing in France, From 1815 to de Gaulle*, trans. J. M. Laux (Philadelphia, 1969); J. H. Stewart, *The Restoration in France, 1814-1830* (a collection of documentary texts) (Princeton, New Jersey, 1968).

4　*Main Currents*, III, p. 197.

5　Ibid., III, p. 164. 나폴레옹도 비슷한 방식으로 종교를 자기 권위의 버팀목으로 삼았다. 공포정치와 그것이 교회에 가한 파괴적인 공격 후, 프랑스는 친-성직자 정서의 파동을 겪었다. 나폴레옹은 거기에 반대하는 위험을 감수하기보다는 그것을 자신의 왕위를 지키려는 데 이용하려고 했다. 1802년의 협정과 1804년의 대관식은 부분적으로 부르봉가와 가톨릭을 분리하고 후자를 자신의 것으로 동일시하기 위해 고안된 것이었다. (Ibid., III, pp. 35~37, 52~56).

6　Artz, *France*, pp. 49, 75~79.

7　Stendhal, *The Life of Henri Brulard*, trans. C. A. Phillips (New York, 1955), p.

292.

8 Mellon의 *The Politics of History*는 책 전체를 통해 이 주제를 다룬다.

9 Artz, *Reaction*, Chap. 3; Brandes, *Main Currents*, Vol. III.

10 *The Memoirs of Francois René Vicomte de Chateaubriand*, trans. A. Teixeira de Mattos (New York, 1902), III, p. 37.

11 Brandes, *Main Currents*, III, p. 85.

12 〈루이 13세의 서약〉에 대한 예술적인 자료들은 다음을 보라. Auzas, "Observations," pp. 3 ff.

13 또한 다음 글에 나오는 로버트 로젠블럼의 시각적인 분석을 보라. *Ingres*, p. 126; W. Hofmann, *Art in the Nineteenth Century*, trans. B. Battershaw (London, 1961), p. 152.

14 S. Kent, *Electoral Procedure Under Louis Philippe* (Yale Historical Publications, No. 10) (New Haven, 1937), pp. 125~127.

15 Petit Palais, *Ingres*, p. 190; Schlenoff, *Ingres*, pp. 141~142.

16 P. Angrand, *Monsieur Ingres et son époque* (Paris, 1968), pp. 34~36. 앵그르 연구자 중에서 앙그랑Pierre Angrand은 정치와 예술가의 작품 관계에 관심을 기울인다는 점에서 예외적인 인물이다.

17 서약의 내용을 보기 위해서는 다음을 참고하라. Auzas, "Observations," p. I.

18 Ibid., p. 7.

19 Ibid., pp. 3 ff. 가장 잘 알려진 것은 전에는 파리 노트르담에 있었으나 지금은 캉 미술관에 있는 필립 드 샹파뉴의 작품이다.

20 Paris, 1840, I, pp. iii~vi. 1840년에 출판되었지만, 바쟁의 정서는 왕정복고주의에 속한다.

21 Stewart, *Restoration*, p. 139.

22 Mellon, *Politics*, p. 100.

23 Bazin, *Histoire*, p. 13 ff.

24 Lamartine, *Oeuvres* (Paris, 1826), I, pp. 96~97.

25 *Ingres … correspondance*, pp. 55~82; Schlenoff, *Ingres*, pp. 142~146.

26 Alazard, *Ingres*, pp. 68~70; Petit Palais, *Ingres*, p. 190; J. Pope Hennessy, *Raphael* (New York, 1970), pp. 254~255; Schlenoff, *Ingres*, pp. 145~147.

27 Amaury-Duval, *L'Atelier d'Ingres* (1878) (Paris, 1924), pp. 215, 219. 앵그르는 자신에게는 부족한 사교술이 경력을 변화시킬 수 있는 요인임을 충분히 알고 있었다. (*Ingres … correspondance*, p. 85).

28 Th. Silvestre, quoted in M. Easton, *Artists and Writers in Paris* (London, 1964),

p. 168.

29 *Ingres … correspondance*, pp. 60~71, 114~116, 119; Angrand, *Ingres*, pp. 44~45.

30 Angrand, *Ingres*, passim. 앵그르는 제2 공화국을 제외하고 프랑스 통령정부부터 제2 제정까지 프랑스의 모든 체제를 미화시켰다.

31 Ibid., pp. 36~43; Petit Palais, *Ingres*, pp. 112, 142, 174.

32 *Ingres … correspondance*, pp. 120~125.

33 Dorathea K. Beard, "Ingres and Quatremère de Quincy: Some Insights into Academic Maneuvers." (Paper delivered at the Annual Meeting of the College Art Association of America, January 23-26, 1974). 비어드에 따르면 많은 뉴스매체가 그 작품을 그야말로 무시했다.

34 Stendhal, "Salon de 1824," in *Mélanges d'art* (Paris, 1932), pp. 116~119.

35 Mellon, *Politics*, pp. 101~102.

36 Artz, *France*, pp. 82~83 and *Reaction*, pp. 224~225; Beach, *Charles X*, pp. 236~238; I. Collins, *The Government and the Newspaper Press in France, 1814-1881* (London, 1959); C. Ledré, *La Presse à l'assaut de la monarchie, 1815-1848* (Paris, 1960); Stewart, Restoration, pp. 131~137.

37 Collins, *The Government*, p. 17; Ledré, *La Presse*, p. 18.

38 Stendhal, "Salon de 1824," pp. 116~119.

39 Beach, *Charles X*, pp. 231~235; Artz, *Reaction*, p. 207.

40 Beach, *Charles X*, p. 231.

41 Petit Palais, *Ingres*, p. 190.

42 Angrand, *Ingres*, p. 48.

43 『프랑스*France*』에서 아르츠 Frederick B. Artz는 1824년 작 〈과거와 현재 The Past and the Present〉라는 석판화를 다시 만들었는데, 앵그르가 묘사한 왕위-제단의 관계를 뒤집는 방식이 특히 흥미롭다. 판화의 왼쪽은 제국을 계몽과 정의의 시대로 기억하지만, 오른쪽은 왕정복고를 현대의 암흑기로 묘사하고 있다. 즉, 위쪽에 있는 군주와 그의 귀족 지지자들을 나타내는 인물들의 시선이 광신적이고, 지옥불을 연상케 하는 설교를 하는 성직자에 머물고 있다.

44 Beach, *Charles X*, pp. 182~197, 224~225; Stewart, *Restoration*, pp. 154~155.

45 Artz, *France*, P. 159.

46 Beach, *Charles X*, pp. 224~226.

47 *Memoirs*, IV: 109.

48 *The Coronation of Charles the Simple*, in Stewart, *Restoration*, pp. 150~152. 그 시 때문에 그는 감옥에서 9개월간 복역했다.

49 Artz, *France*, pp. 37~38; Beach, *Charles X*, pp. 198~199; Mellon, *Politics*, p. 82.

50 Stewart, *Restoration*, p. 151.

4. 20세기 초의 전위회화에 나타난 남성의 정력과 지배력

1 이 책에 실린 내 글 "Esthetics of Power," *Heresies*, I (1977)을 보라.

2 19세기 후반의 회화 도상에 대해서는 다음의 문헌을 참조하였다. A. Comini, "Vampires, Virgins and Voyeurs in Imperial Vienna", in *Woman as Sex Object*, ed. L. Nochlin, New York, 1972, pp. 206~221; M Kingsbury, "The Femme Fatale and Her Sisters," in ibid., pp. 182~205; R. A. Heller, "The Iconography of Edvard Munch's Sphinx," *Anfonum*, January 1970, pp. 56~62; W. Anderson, *Gauguin's Paradise Lost*, New York, 1971.

3 M. Kozloff, *Cubism and Futurism*, New York, 1973, p. 91.

4 Matisse, in H. Chipp, *Theories of Modern Art*, Berkeley, Los Angeles, London, 1970, pp. 132~133.

5 S. Ortner, "Is Female to Male as Nature is to Culture?" *Feminist Studies*, Fall 1972, pp. 5~31.

6 Ibid., p. 10.

7 R. Rosenblum, "The Demoiselles d'Avignon Revisited," *Art News*, April 1973, pp. 45~48.

8 오른쪽 하단에 웅크리고 있는 여성, 특히 피카소가 습작에서 그린 모습은 원시미술이나 고대미술에서는 익숙한 인물상이다. Douglas Fraser, "The Heraldic Woman: A Study in Diffusion," *The Many Faces of Primitive Art*, ed. D. Fraser, Englewood Cliffs, N. J., 1966, pp. 36~99 참조. 이 대칭적이고, 무릎을 들어 올리고, 다리를 벌린 인물상에 익숙한 사람들은 누구라도 피카소가 그러한 것들에 착안했을 가능성을 조금은 의심해보았을 것이다. 복잡한 의미를 지닌 그로테스크한 신인 그들은 흔히 출산하는 모습으로 그려진 경우가 많다. 이들은 원시 마을에서는 종종 문화와 권력의 중심인 남성들의 공간 입구 위쪽에 걸려 있다. 그것들은 대개 적을 위협하기 위한 것이며, 쳐다보면 위험하다고 여겨졌다. 그것들은 분명 여성을 '타자'로 보는 관점을 강화하는 이데올로기로 기능했고, 피카소는 직관적으로 그것들의 의미를 파악했다.

9 Vlaminck, in Chipp, *Theories*, p. 144.

10 레오 스타인버그[Leo Steinberg]는 "The Philosophical Brothel, Part I," *Art News*, September 1972, pp. 25~26에서 이 물건의 남근적인 의미에 대해서 논한다. 상징적인 남근상과 쪼그려 앉은 누드의 병치는 특히 프레이저[Sir James George Frazer]가 연구하는 자기 과시형 인물상(주 8 참조)을 연상시킨다. 그들 옆에도 때로 남근상이 서 있기 때문이다.

11 Phillip Rieff, *Freud: The Mind of the Moralist*, New York, 1959, Ch. 5.

12 F. Nora, "The Neo-Impressionist Avant-garde," in *Avant-garde Art*, New York, 1968, pp. 53~63; E. Oppler, *Fauvism Re-examined*, New York and London, 1976, pp. 183~195.

13 B. Myers, *The German Expressionists*, New York, 1957; C. S. Kessler, "Sun Worship and Anxiety: Nature, Nakedness and Nihilism in German Expressionist Painting," *Magazine of Art*, November 1952, pp. 309~312.

14 R. Poggioli, "The Artist in the Modern World," in M. Albrecht, J. Barnett, and M. Griff, eds., *The Sociology of Art and Literature: A Reader*, New York, 1970, pp. 669~686.

5. 근대 에로틱 미술과 권력의 미학

1 *The Female Eunuch* (New York, 1972), p. 57.

2 Simone de Beauvoir, *The Second Sex* (New York, 1961), p. 181.

3 Leo Steinberg, "The Philosophical Brothel, Part I," *Art News* (Sept. 1972), pp. 20~29; Gert Schiff, "Picasso's Suite 347, or Painting as an Act of Love," in *Woman as Sex Object*, ed. Thomas B. Hess and Linda Nochlin (New York, 1972), pp. 238~253.

4 In Herschel B. Chipp, *Theories of Modern Art* (Berkeley, 1970), p. 144에서 인용.

5 Quoted in Max Kozloff, "The Authoritarian Personality in Modern Art," *Artforum* (May 1974), p. 46. Schiff, op. cit., actually advocates the penis-as-paintbrush metaphor.

6 De Beauvoir, op. cit., p. 179.

7 Sherry Ortner, "Is Female to Male as Nature Is to Culture?" *Feminist Studies*, I, No. 2 (Fall 1972), p. 10.

8 Jules Michelet, *Woman (La Femme)*, trans. J. W. Palmer (New York, 1860),

pp. 104~105.

6. 위대함이 위티스 시리얼 상자일 때

1 넴저는 린다 노클린의 "왜 위대한 여성 예술가가 없었는가?"를 부정하려고 한다. *Art News*, January 1971, pp. 22~39.

2 작가의 태도에 관한 생생한 설명을 위해서는 준 웨인의 "The Male Artist as a Stereotypical Female," *Art Journal*, Summer 1973, pp. 414~416을 보라. 웨인은 작가가 자신들의 문제를 해결하기 위해 조직할 수 있는 여러 가지 방법들을 제안하기까지 한다. 내가 보기에 이러한 제안들은 작가가 프롤레타리아라는 잘못된 가정에서 나온 것이기 때문에 비현실적이다. 웨인은 또한 엘리트 문화가 민주화될 수 있다고 가정하는 것 같은데 나는 동의하지 않는다.

3 양가적인 홍보, 즉 미술적인 홍보나 미술 홍보는 *Artforum* (November and December, 1974)에 실린 린다 벵글리스Lynda Benglis의 광고를 둘러싼 논란처럼 미술공동체에 양가적인 감정을 생산하거나 퍼트린다.

7. 부자를 가르치는 일

1 *Three Decades of British Art*, 1740–1770, Philadelphia: American Philosophical Society, 1965.

2 공립대학의 선생들은 많은 학생이 예술에 관심이 없는 가정환경에도 불구하고 예술 감상에 대해 높은 관심과 능력을 보여주고 있다고 항의할지도 모른다. 나는 그들이 그렇다고 확신한다. 그러나 그들이 대학을 떠나 직업을 갖게 되면 어떤 일이 벌어질까? 그들이 직업을 포기하고 학문기관으로 합류하지 않는 한(그러려면 특별한 능력과 기동성이 있어야 한다) 대부분은 계속 예술과 연관될 기회나 관심이 없다. 우리의 미술제도들이 정의하는 것처럼 그들이 고급문화를 박탈당해서 더 결핍되었다는 주장을 따를 필요는 없다. (그렇다고 내가 '하위'문화나 대중문화가 더 좋은 예술이라고 주장하는 것은 아니다.) 여기서 나의 요점은 고급문화를 대중에게 전파한다고 주장하는 기관들이 그들의 주장을 충족시키지 못하고 있다는 것이다. Linda Nochlin, "Museums and Radicals: A History of

Emergencies," *Art in America* (July-August, 1971), pp. 26~39.

8. 혁명의 시대를 중성화시키다

1 메트로폴리탄 미술관은 전시 전체를 이곳으로 가져오도록 기금을 대지는
 않았다. 《인상주의 시대》 전시만큼 많은 관객을 끌어모으지 못할 것이 분
 명한 전시에 투자하기를 꺼렸을 것이다.

2 남성 계몽주의 사상가들은 일반적으로 모성이 여성의 운명이자 완성이라
 는 데 동의했다(이 책 1장에 실린 나의 글 「18세기 프랑스 미술의 행복한
 어머니와 그 외 새로운 생각들」을 보라).

3 Philippe Ariès, *Centuries of Childhood*, New York, 1962, pp. 30~31.

4 오이디푸스 주제와 관련된 해석은 James R. Rubin, "Oedipus, Antigone
 and Exiles in Post-Revolutionary French Painting," *Art Quarterly*, Autumn
 1972, pp. 141~171을 보라.

5 David V. Erdman, *Blake: Prophet Against Empire*, Princeton, N. J., 1954; J.
 Bronowski, *William Blake, 1757-1827: A Man Without a Mask*, Penguin
 Books, 1954.

6 가부장적인 권위와 전통적인 아버지의 역할은 당시 너무 권위주의적이고
 혹독하다고 비판받았다. 다비드의 그림이 등장하기 전 그뢰즈의 아버지
 들은 변명하는 이미지들이었다(나의 글 「행복한 어머니」를 보라).

7 말할 필요도 없이 새로운 부르주아 질서에서 여성은 권리를 얻는 게 아니
 라 잃었다. 아들에 대한 아버지의 권위는 폐기되지 않고 국가에 의해 통
 제되었다. Louis Delzons, *La Famille française et son évolution*, Paris, 1913, pp.
 15~25를 보라.

8 마이클 프리드 Michael Fried 의 18세기 말과 19세기 초 역사화에서의 행위에 대
 한 논의가 이것에 적절하다. "Thomas Couture and the Theatricalization of
 Action in 19th-Century French Painting," *Art Forum*, June 1970, pp. 116~118.

9 Peter Gay, *The Enlightment*, New York, 1968, pp. 17~19 and *passim*.

10 James A. Leith, *The Idea of Art as Propaganda in France, 1750-1799*, University
 of Toronto, 1965, pp. 116~118.

11 Lloyd D. Dowd, *Pageant-Master of the Republic, Jacques-Louis David and the
 french Revolution*, Lincoln, Nebraska, 1948; Robert Herbert, *David, Voltaire,
 Brutus and the French Revolution*, New York, 1973, p. 68, 94~112.

12 I. Collins, *The Government and the Newspaper Press in France, 1814-1881.* London, *1815-1848*, p. 17 and *passim*; C. Ledré, *La presse à l'assaut de la monarchie, 1815-1848*, p. 18 and *passim*.

13 Herbert, *David*, pp. 55~56.

14 예를 들어 1810년에 미술가 프랑크^{Jean-Pierre Franque}는 나폴레옹이 국가의 리더로 출현하기 직적인 1799년의 정치적 상황을 우화적으로 표현하는 그림을 그렸다. 로젠블럼의 평론과 전시 도록에 실린 글 역시 이 대규모의 야심 찬 작품 양식에 대해 숙고하며 그것을 다른 나폴레옹을 위해 제작한 이전의 작품들과 연결시킨다. 하지만 1799년의 역사적 상황이나 이 작품이 제작된 1810년이라는 더 중요한 것에 대해서는 논의하지 않고 작품의 이미지와 연관시키지도 않는다.

15 티 제이 클락^{T. J. Clark}이 언급하듯이 "왕은 좌파를 향한 제스처로 그것을 가져와서는 절대로 전시에 걸 엄두는 내지 못했다." *The Absolute Bourgois*, Greenwich, Conn., 1973, p. 20.

11. 누가 미술계를 지배하는가?

1 Eva Cockcroft, "Abstract Expressionism, Weapon of the Cold War," *Artforum*, June 1974, pp. 39~41.

2 Frances K. Pohl, "An American in Venice: Ben Shahn and United States Foreign Policy at the 1954 Venice Biennale," *Art History*, vol. 4, no. 1.

3 기업의 요구가 미술계에 미치는 영향에 대한 탁월한 분석으로는 Hans Haacke, "Working Conditions," *Artforum*, Summer 1981, pp. 56~62를 보라.

4 Carol Duncan and Alan Wallach, "The Museum of Modern Art as Late Capitalist Ritual," *Marxist Perspectives*, Winter 1978, pp. 28~51.

5 이 새로운 주관성과 그것이 발생하게 된 현대적인 조건들에 대한 철저한 논의로는 Eli Zaretsky, *Capitalism, the Family, and Personal Life* (New York: Harper Colophon, 1976)을 보라.

6 Jose Ortega y Gasset, *The Dehumanization of Art* (New York: Anchor Books, 1966), pp. 6~7.

7 Michel Melot, "Pissarro: An Anarchistic Artist in 1880," *Marxist Perspectives*, Winter 1978, pp. 22~54.

8 Renato Poggioli, *The Theory of the Avant-garde*, trans, Gerald Fitzgerald (New

York: Icon Editions, 1971).

9 "Questions to Stella and Judd," interview by Bruce Glaser, ed. by Lucy Lippard, in Gregory Battcock, ed., *Minimal Art* (New York: Dutton, 1968), pp. 148~164.

10 이 책 10장에 실린 나의 글 「군인의 눈으로」를 보라.

12. MoMA의 핫마마

1 과거 뉴욕 현대미술관에 대한 분석으로는 다음을 참조하라. Carol Duncan and Alan Wallach, "The Museum of Modern Art as Late Capitalist Ritual," *Marxist Perspectives*, 4 (Winter 1978), pp. 28~51.

2 Philip Slater, *The Glory of Hera*, Boston, 1968, p. 321.

3 다음을 참고하라. Douglas Fraser, "The Heraldic Woman: A Study in Diffusion," *The Many Faces of Primitive Art*, ed. D. Fraser, Englewood Cliffs, New Jersey, 1966, pp. 36~99; Arthur Frothingham, "Medusa, Apollo, and the Great Mother," *American Journal of Archaeology*, 15 (1911), pp. 349~377; Roman Ghirshman, *Iran: From the Earliest Times to the Islamic Conquest*, Harmondsworth, 1954, pp. 340~343; Bernard Goldman, "The Asiatic Ancestry of the Greek Gorgon," *Berytus*, 14 (1961), pp. 1~22; Clark Hopkins, "Assyrian Elements in the Perseus-Goregon Story," *American Journal of Archaeology*, 38 (1934), pp. 341~358; "The Sunny Side of the Greek Gorgon," *Berytus*, 14 (1961), pp. 25~32; Phillip Slater (cited n. 2), pp. 16~21, 318 ff.

4 데이비드 웨일David Weil 컬렉션의 일부인 이 유명한 라리스탄 청동핀은 생명을 주는 나이 든 어머니 여신을 기념하는 것으로, 그리스의 파괴적인 고르곤보다 더 오래되었으며 이런 종류 이미지의 근본적인 의미를 보여준다. 그녀는 신성한 동물들에게 호위를 받으며 아이를 출산하고 가슴을 드러낸 모습으로 그려져 있다. 이런 종류의 물건은 여성의 봉헌물이었던 것으로 보인다. 다음을 참고하라. Ghirshman (cited n. 3), pp. 102~104.

5 Slater (cited n. 2), pp. 308~336의 페르세우스 신화와 p. 449 ff의 고대 그리스인과 미국 중산층 남성 사이의 유사점을 참고하라.

6 다음을 참고하라. Fraser (cited n. 3).

7 Thomas B. Hess, *Willem de Kooning*, New York, 1959, p. 7. 또 다른 참조로는 다음과 같은 글이 있다. Hess, *Willem de Kooning: Drawings,* New York,

Grennwich, Conn, 1972, p. 27. 글쓴이는 드 쿠닝이 그린 일레인 드 쿠닝 Elaine de Kooning(1942) 그림에서 위협적으로 쏘아보는 눈과 헝클어지고 살아있는 '메두사의 머리카락' 같은 메두사의 특성들을 볼 수 있다고 말한다.

8 그는 "〈여인〉은 전 시대를 통틀어 그려진 여성들과 관련되어있습니다. … 〈여인〉을 그린 것은 미술에서 반복되어온 일입니다. 우상, 비너스, 누드 같이요."라고 말했다. *Willem de Kooning. The North Atlantic Light, 1960-1983*, exh. cat., Stedelijk Museum, Amsterdam, Louisiana Museum of Modern Art, Humlebaek, and the Moderna Museet, Stockholm, 1983에서 발췌. Sally Yard, "Willem de Kooning's Women", *Arts*, 53 (November 1975), pp. 96~101에서는 "여인" 시리즈의 출처로 키클라데스 우상, 수메르의 봉헌물, 비잔틴의 성상, 피카소의 〈아비뇽의 아가씨들〉 등을 이야기한다.

9 *North Atlantic Light* (cited n. 8), p. 77. Hess, *Willem de Kooning* 1959 (cited n. 7), pp. 21, 29도 참조.

10 *North Atlantic Light* (cited n. 8), p. 77.

11 예를 들어 다음을 보라. Leo Steinberg, "The Philosophical Brothel," *Art News*, September 1972, pp. 25~26. 여기서 스타인버그는 이 여성 인물들을 바라보는 행위가 성적으로 그녀들에게 삽입하는 행위를 시각적으로 재생산한다고 획기적으로 독해한다. 그 함의는 여성이 해부학적으로 작품의 온전한 의미를 경험할 수 없다는 것이다.

12 드 쿠닝에 대한 독해 중 이러한 관점이 아닌 것은 거의 찾아보기 힘들다. 다음을 참조하라. Harold Resenberg, *De Kooning*, New York, 1974.

13. 서문

1 예를 들어 *Studio International* (London), 1973에 배트콕의 선집에 대한 리뷰를 실은 비평가 바버라 라이즈 Barbara Reise의 반응을 보라. 라이즈는 번스타인의 글이 선집 전체에서 무엇이 오류인지 전형적으로 보여준다고 여겼다.

2 번스타인의 두 번째 글 또한 미스터 마구 Mr. Magoo라는 만화 캐릭터에 많은 부분을 빚지고 있는데, 이 인물은 시력이 나빠서 본인이 어디에 있는지 주변에서 무슨 일이 일어나고 있는지 심각할 정도로 잘못 판단한다.

3 이 논문집에는 장-프랑수아 리오타르 Jean-François Lyotard, 이합 하산 Ihab Hassan, 캠벨 테텀 Campbell Tatham, 레지스 뒤랑 Régis Durand 등의 글이 실렸다. 나 역시 이 학

술행사에 논문을 하나 발표했지만 번스타인의 글이 학회지에 실리는 것을 보는 게 더 좋았다.

4 그 사망 소식이 여러 언론에 보도되었다. 푸에르토리코의 산후안에서 배트콕과 이웃으로 알고 지내던 세르반도 사칼루가^{Servando Sacaluga} 교수가 필자에게 그 범죄에 대한 직접적인 정보를 제공해주었다.

5 Cindy Carr, "The Shock of the Old," *The Village Voice*, 30 October 1984, p. 103을 보라.

6 예를 들어 David Marc, "Understanding Television," *The Atlantic Monthly*, August 1984, p. 41에 있는 그녀의 글에서 가져온 긴 인용구를 보라.

7 Calvin Tompkins, "The Art World, Between Neo- and Post-," *The New Yorker*, 24 November 1986, p. 104.

8 Thomas Crow, "The Return of Hank Herron," in *Endgame* [exh. Cat., The Institute of Contemporary Art] (Boston, 1986). 크로우는 앤드류 던컨이나 내 정체를 이름으로 밝히지는 않았지만, 저자인 우리들이 그에게 개인적으로 알려준 특급 정보를 발표했다.

9 Kim Levin, "The Original as Less," *The Village Voice*, 26 January 1988, pp. 83~84.

10 Cindy Carr, "Are You Now or Have You Ever Been?" *The Village Voice*, 1 November 1988, p. 38.

14. 가짜 이상의 가짜

1 Ludwig Wittgenstein, *Philosophical Investigations* (New York: Macmillan Co., 1953), p. 197.

2 Ibid., p. 198.

3 메를로-퐁티^{Maurice Merleau-Ponty}가 관찰한 바와 같이 "칸트주의의 본질은 선험적 구조를 갖는 두 가지 유형의 경험, 즉 외부 객체의 세계와 내적 감각의 상태에 대한 경험만을 인정하는 것이다." *The Structure of Behavior*, trans. by Alden L. Fisher (Boston: Beacon Press, 1967), p. 171.

4 Philip Leider, "Literalism and Abstraction: Frank Stella's Retrospective at the Modern," *Artforum*, 8 (April 1970), p. 51.

15. 뉴스로서의 퍼포먼스: 인터미디어 게릴라 미술 그룹에 대한 소고

1 크리스 버튼은 정기적으로 신체적으로나 법적으로 자신을 위험에 빠뜨린
 다(Robert Horvitz, "Chris Burden," *Artforum*, May 1976, pp. 24~31 참조).
 슈바르츠코글러는 자신의 공연에서 스스로를 거세하고, 그로 인해 몇 시
 간 내에 사망한 마지막 작품으로 가장 많이 기억되는 독일의 퍼포먼스 작
 가다. 샤프라치는 피카소의 〈게르니카 Guernica〉를 모독한 화가다. 예술가 토
 슈는 공개적으로 샤프라치의 행동을 '개념미술작품'으로 호평하고 (명명
 되지 않은) 미술관 설립자들의 납치를 요구한 후 1974년 3월 FBI에 체포
 되었다. FBI는 메트로폴리탄 미술관 관장인 더글러스 딜런 Douglas Dilon 의 고
 발에 따라 움직였다(*Artforum*, November 1976, p. 8 [letters] 참조)

2 Allan Kaprow, "The Education of the Un-Artist, Part I," *Art News,* February,
 1971, p. 28.

3 op. cit., p. 30.

4 패티 허스트가 SLA 작품이 시작되었을 때 버클리 대학에서 미술사를 전
 공했다는 것은 거의 알려지지 않은 사실이다.

5 Max Kozloff, "Pygmalion Reversed," *Artforum*, November, 1975, pp. 30~37.

6 Ursula Meyer, *Conceptual Art*, New York, 1972, pp. 138~139에 다시 실림.

7 Roland Barthes, *Writing Degree Zero and Elements of Semiology*, Boston, 1970,
 pp. xxi~xxiii.

역자 후기를 대신하여

공동 번역자 이혜원과 황귀영은 몇 가지 질문에 대답하는 방식으로 『권력의 미학』에 대한 각자의 생각을 전하고자 한다.

이 책을 번역하게 된 계기는?

황귀영: 작업을 하는 것이 몹시 주저되던 시기에 이 책을 읽었다. 미술 담론을 통해 진보적인 미술 방법론이라고 생각했던 소통, 참여, 불화 등의 개념에서 권력관계가 어떻게 설정되어있는지 질문이 생겼다. 권력에 대한 여러 가지 접근 중 페미니즘에 가장 관심이 갔고, 페미니즘 미술사를 좀 더 공부하고 싶었다. 당시 미국에 체류 중이었는데 자유주의에 대한 비판과 미술비평이 불편한 사실들을 드러내기보다는 감추는 역할을 한다는 비판이 고조되어 미술에 대한 다양한 관점에 관심을 갖게 되었다.

이혜원: 미술에 대한 내 관점이 형성되는 데 중요한 역할을 한 책이다. 그러나 번역에 참여하게 된 직접적인 계기는 황귀영 작가의 제안 때문이었다. 미술사라는 학문 자체에 대한 의구심이 커지던 시기였는데 젊은 작가가 약 두 세대 전에 쓴 미술사가의 글을 읽고 번역까지 하고 싶어 하는 것이 왠지 격려처럼 느껴졌고, 작업을 하면서 발생한 질문들을 좀 더 구체적으로 생각해보기 위해 이 책을 읽었다는 말이 던컨의 표현처럼 "사회-문화적인 사물을 정교하게 바라보는 미술사"라는 분야가 현시점에서 할 수 있는 것이 무엇인지 다시 고민해보고 싶다는 생각을 하게 만

들었다.

이 책에서 얻은 것이 있다면?

황: 어떤 것에도 열려 있다는 식의 미술관의 '수용성'이 무절제한 자본의 흡입력과 닮았다는 비판이 나오던 시기에 이 책을 읽었다. 반미학, 사회참여 미술이 이미 교육과정에 들어가 있는 세대지만 내가 받은 미술 교육과 작가로 활동하는 문화 예술적 환경이 던컨이 글을 쓸 당시와 다르다 보니 어려운 독서기도 했다. 하지만 여러 시대를 망라하여 미술 제도를 돌이켜 보는 글이 오히려 동시대를 다시 보게 만든 면이 있다. 또한 작가의 입장에서 '누가 당신의 관객인가'라는 단순하고도 어려운 문제, 현대 미술은 누구의 어떤 욕망에 봉사하고 있는가 돌이켜 생각해볼 수 있는 계기가 되었다.

이: 이 책에 실린 글의 일부 혹은 전부를 상당히 오랜 시간에 걸쳐 몇 번 읽을 기회가 있었는데 책을 읽으면서 생각하게 된 지점이 상당히 달랐다. 첫 번째는 미술사를 공부하는 학생으로 내가 추구하는 학문에 대한 열정과 신념이 충만했던 시기에 읽었고, 그다음에는 교육자가 되어 학생들을 가르치면서 던컨을 위해 마련된 한 학술행사의 사회를 맡게 되어 저자가 출판한 글을 거의 모두 읽었다. 이 두 번의 읽기가 미술사라는 학문에 대한 자부심 비슷한 것을 키우는 데 도움이 되었다면, 이번에는 그러한 자부심이 초래했을지도 모를 부작용들에 대해 반추하는 계기가 되었다.

던컨의 여성주의적 관점을 지금 한국의 여성들과 연결시켜 생각할 지점이 있는가?

황: 한국에서 여성주의 미술이 민중미술에서 이어진다고 보

는 시각이 있는데, 당시 여성작가들의 작품에도 성별 권력에 대한 인식이 드러나는 경우가 있기 때문에 이 둘을 매끄럽게 이어지는 계보로 보기 어렵다. 여성미술과 여성주의 미술의 구분이 필요하다.

마르크스 페미니즘은 계급해방운동의 이중대인가? 개인적으로 정리되지 않는 지점과 불편함이 있었다. 본인을 마르크스주의 페미니스트로 규정하는 던컨의 글은 자본주의 계급관계에 민감한 사람이 성적인 층위에서 타인에 대한 지배에는 얼마나 둔감할 수 있는지, 작가의 성적 권위가 어떻게 상류층으로 전이되는지, '진보(아방가르드)'라는 개념이 얼마나 '특정 부류'의 시각인지 명료하게 지목한다. 계급문제를 포함한 사회의 각종 권력체계에 주목하면서도 성차와 섹슈얼리티 문제를 '더 사소한 문제'로 위계 짓지 않고 사회의 다른 축과 연계되어 작동하는 문제로 본다. 오늘날 한국 문화예술계의 성차별적 인식과 성폭력 사태가 책에서 다뤄지는 상황과 무관하지 않으며, 아방가르드, 한국성, 미술제도 등의 문제를 젠더의 축으로 생각해볼 필요가 있다고 본다.

이: 번역을 하는 동안 던컨이 사석에서 자신은 항상 분노하면서 글을 쓴 것 같다고 했던 말이 자주 생각났다. 진보를 표방하면서도 여성이 당하는 성적, 사회적, 경제적 불평등은 외면했던 1960~70년대 미국 미술계와 학계 남성들의 이중성에 대한 던컨의 분노를 지금 한국의 젊은 여성들이 느끼는 분노와 연결시켜 생각할 지점이 있다고 생각한다.

던컨이 글을 쓸 당시는 흑인 인권운동과 반전시위, 페미니즘의 부활 등 미국 전역에서 사회적, 정치적, 성적인 불평등에 대한 저항의 목소리가 커진 시기였다. 배티 프리던 Betty Friedan이 『여성성의 신화 The Feminine Mystique』에 대한 연구를 시작한 1950년대 말만 해도 미국의 많은 여성이 느끼는 사회적인 불만의 실체를 속된 말

로, 먹고살 만한 여자들의 복에 겨운 투정 이상으로 이해할 만한 사회, 문화적인 틀이 부재했었다. 따라서 프리던은 이를 '이름 없는 문제'라고 지칭했다. 내 세대, 즉 386세대 한국 여성들의 상황도 비슷하지 않았나 싶다. 여성에 대한 차별이 그만큼 사회적으로 만연하고, 일상적으로 당연한 것이었기 때문이다. 던컨이 자신의 분노를 정교한 학문적인 논의로 풀어낼 수 있었던 것은 그 '이름 없는 문제'에 차별이라는 분명한 이름이 주어지고, 미국 사회가 여성에 대한 차별을 개선하기 위해 적극적으로 노력하기 시작했기 때문에 가능했을 수도 있다. 최근 한국 사회에서 일어난 많은 사건들이 여성이 느끼는 사회적인 불만에 차별이라는 이름을 부여했고, 미술계는 물론 일상에서도 여성 문제에 대한 보다 정교한 논의가 가능해진 것 같다.

어떤 사람이 이 책을 읽었으면 하는가?

이: 미술가, 큐레이터, 미술평론가, 미술사가, 미술교육자, 미술언론 종사자 등 미술과 관련된 일을 하는 사람은 물론 자신이 속해있는 사회에서 작동하는 크고 작은 권력들의 역학관계에 관심이 있는 사람이라면 누구나 읽을 수 있는 책이다.

황: 던컨은 다양한 독자를 염두하고 썼지만, 번역하면서 은연중에 염두에 둔 독자는 내 또래 미술계 사람들이다. 좀 더 구체적으로는 여성주의와 여러 가지 권력의 문제에 관심이 있는 미술인들과 분석의 툴을 공유하고 싶었다.

덧붙이고 싶은 말이 있다면?

이: 황귀영 작가와 함께 번역한 것은 특별한 경험이었다. 세대가 다르고, 시급성을 느끼는 관심사가 다르고, 미술에 대한 생각 또한 서로 일치하기 힘든 입장임에도 불구하고, 번역하는 과정은

스스로의 입장에 대한 방어벽을 어느 정도 무너뜨리는 데 도움이 되었다. 아울러 저자 캐롤 던컨에게 감사를 표하고 싶다. 번역하면서 궁금한 점이 있을 때마다 귀찮게 했는데 항상 기꺼이 답변해주었고, 출판에 필요한 현실적인 문제들을 해결하는 것도 적극적으로 도와주었다. 도서출판 경당의 박세경 대표님은 이윤을 기대하기 힘든 책임에도 불구하고 흔쾌하게 출판을 결정했고, 편집을 맡아주신 원미연 님은 독자의 입장이 되어 번역자들이 미처 생각하지 못한 문제들을 짚어내면서 더 나은 책을 만들기 위해 고생하였다. 마음속 깊이 감사드린다.

황: 같은 마음이다. 흔쾌히 응해주고, 본인 서적 외에도 다양한 자료와 도움을 준 저자 캐롤 던컨, 모든 과정에 정성스레 도움을 주신 박세경 대표님, 섬세하게 탈고 작업을 도와주신 원미연 편집자님께 감사드린다. 그리고 번역을 하기에 부족함이 많아 미술사가 이혜원 님께 많이 배우고 빚을 졌다. 서로의 차이에도 불구하고 대화할 수 있는 공간을 만들어주어 늘 감사드린다.

찾아보기

권력의 미학

18세기 회화부터 퍼포먼스 아트까지 미술로 본 사회, 정치, 여성

초판 1쇄 펴낸날 | 2020년 12월 30일

지은이 | 캐롤 던컨
옮긴이 | 이혜원 · 황귀영
편집 | 원미연
디자인 | 김혜림
마케팅 | 박병준
관리 | 김세정

펴낸이 | 박세경
펴낸곳 | 도서출판 경당
출판등록 | 1995년 3월 22일(등록번호 제1-1862호)
주소 | (04002) 서울시 마포구 월드컵북로5나길 18 대우미래사랑 209호
전화 | 02-3142-4414~5
팩스 | 02-3142-4405
이메일 | kdpub@naver.com

ISBN 978-89-86377-59-0 03600
값 24,000원

이 책은 '경기도 예술진흥 공모지원사업'의 번역 부문에 선정되어
경기문화재단으로부터 제작비를 지원받아 출간되었습니다.